Martin Puchner
[美]马丁·普科纳 著 张飞龙 译

THE DRAMA OF IDEAS

戏剧理论的起源

Platonic Provocations in Theater and Philosophy

著作权合同登记号　图字：01-2017-2358

图书在版编目（CIP）数据

戏剧理论的起源 /（美）马丁·普科纳著；张飞龙译. -- 北京：北京大学出版社，2024.9

ISBN 978-7-301-31201-8

I.①戏… II.①马… ②张… III.①戏剧理论—戏剧史—研究 — 世界 IV.① J809.1

中国版本图书馆 CIP 数据核字（2020）第 029473 号

The Drama of Ideas: Platonic Provocations in Theater and Philosophy by Martin Puchner
Copyright©2010 by Oxford University Press
All Rights Reserved.

The Drama of Ideas was originally published in English in 2010. This translation is published by arrangement with Oxford University Press. Peking University Press is solely responsible for this translation from the original work and Oxford University Press shall have no liability for any errors, omissions or inaccuracies or ambiguities in such translation or for any losses caused by reliance thereon.
《戏剧理论的起源》英文首版于2010年出版。中文版由牛津大学出版社授权出版。北京大学出版社对译本内容负全责，牛津大学出版社对译文中的错漏、不准确、不清晰之处或因翻译而造成的内容缺失概不负责。

书　　　名	戏剧理论的起源 XIJU LILUN DE QIYUAN
著作责任者	[美]马丁·普科纳（Martin Puchner）著　张飞龙 译
责 任 编 辑	于海冰
标 准 书 号	ISBN 978-7-301-31201-8
出 版 发 行	北京大学出版社
地　　　址	北京市海淀区成府路 205 号　100871
网　　　址	http://www.pup.cn　新浪微博：@ 北京大学出版社 @ 阅读培文
电 子 信 箱	编辑部 pkupw@pup.cn　总编室 zpup@pup.cn
电　　　话	邮购部 010-62752015　发行部 010-62750672　编辑部 010-62750112
印 刷 者	天津联城印刷有限公司
经 销 者	新华书店
	880 毫米 ×1230 毫米　16 开本　25 印张　300 千字 2024 年 9 月第 1 版　2024 年 9 月第 1 次印刷
定　　　价	98.00 元（精装）

未经许可，不得以任何方式复制或抄袭本书之部分或全部内容。
版权所有，侵权必究
举报电话：010-62752024　电子信箱：fd@pup.cn
图书如有印装质量问题，请与出版部联系，电话：010-62756370

谨以此书献给阿曼达·克雷伯

目 录

序　言　005

第一章　柏拉图对话诗学　001
　　　　戏剧家柏拉图　003
　　　　柏拉图戏剧类型划分：
　　　　　　悲剧、喜剧、羊人剧　011
　　　　柏拉图的戏剧诗学　028

第二章　苏格拉底戏剧简史　049
　　　　舞台上的苏格拉底　056
　　　　苏格拉底之死　074
　　　　喜剧舞台上的哲学家　090

第三章　戏剧与思想　103
　　　　现代苏格拉底戏剧：奥古斯特·斯特林堡
　　　　　　和乔治·凯泽　108
　　　　奥斯卡·王尔德　119
　　　　乔治·萧伯纳　134
　　　　路易吉·皮兰德娄　146
　　　　贝托尔特·布莱希特　155
　　　　汤姆·斯托帕德　165

第四章　戏剧与哲学　177
　　　索伦·克尔凯郭尔　186
　　　弗里德里希·尼采　204
　　　让-保罗·萨特和阿尔贝·加缪　220
　　　肯尼斯·伯克　239
　　　吉尔·德勒兹　245

第五章　新柏拉图主义者　253
　　　艾丽斯·默多克　257
　　　玛莎·努斯鲍姆　266
　　　阿兰·巴丢　274

结　语　戏剧柏拉图主义　285

附录1　苏格拉底相关著作　295

附录2　苏格拉底相关戏剧图表　306

注释　307

参考文献　347

索引　361

序　言

　　近日翻阅我以前写的文章，偶然发现1991年为《哈佛通讯》撰写的一篇戏剧评论。该戏剧由两位哲学助理教授构思，故事围绕几个哲学人物展开。我支持哲学和戏剧结合，结尾处尖锐地批评"男/女哲学教授"中明显遗漏了观众，更缺少哲学和戏剧的联系。那时我正主修哲学，但也花了大把时间研究戏剧。哈佛有座阶梯讲堂，是学校最大的讲堂之一，黑匣剧场就位于其正下方。楼下是剧场，楼上是哲学讲堂，此布局恰巧呼应了柏拉图的"洞穴寓言"。白天在楼上聆听哲学讲座，晚上在楼下表演戏剧，二者似乎并不相关。然而于我，意义却有所不同。自此，我就一直想厘清二者的关系，或者两者在空间上的联系。

　　已刊出的拙作中，该问题虽然重要，但终究居于次要地位。《怯场：现代主义、反戏剧性与戏剧》及其他相关著作中，我曾阐明亚里士多德的术语不能用以描述现代主义戏剧实验，应以柏拉图的叙事概念探讨现代主义和戏剧的矛盾关系的原因。《革命诗抄：马克思、共产党

宣言和先锋派》中，我用另一形式，借助阐释理论到实践的过程来探讨戏剧与哲学的关系，一如宣言体中反映的那样。但唯有此时，我才意识到这正是我想写的（我总感觉被驱使），在上述评论中我首次阐明戏剧与哲学的密切联系，即便争议仍在。我不知本书能否激励"男/女哲学教授们"更严肃地对待戏剧，或使戏剧界（和哲学教授们）更深入地研究哲学。但我觉得，自己已然明白为何我不能决定是该留在楼上与哲学教授们待在一起，还是该待在楼下的剧场里。

　　戏剧和哲学之间能否建立新的联系还有待观察。纵然本书写作结束时，我仍怀疑关于真正哲学戏剧和真正戏剧哲学之论题是否确然存在。很多场合我都在探寻此理念，发现有惊人的实例以某种形式可与之参证。这包括柏拉图对话录的戏剧改编、受柏拉图影响的现代剧作家、19世纪到20世纪爱好戏剧的哲学家以及被柏拉图文学形式感染的当代柏拉图主义者。但是每当自己觉得稍有思想斩获，戏剧与哲学耦合的想法便倏然消失。起初我非常沮丧，但是我渐渐明白了，把柏拉图作为该问题的起点是一个妥帖的困境。毕竟，如何把抽象概念完全具象化是柏拉图的困境之困境。于是，我对着影子，沿着戏剧和哲学史上下求索。对影子的管窥之见即为本书之梗概。

　　获得这些认知，离不开许多同事、朋友及知名人士襄助。首先，我要感谢弗雷迪·罗凯姆和牛津大学出版社的三位匿名读者，他们敏锐的眼光和头脑不仅使我避免了许多尴尬，还极大地提升了我的拙见。多年来，本书已渗入我的心灵，我也应邀出席了一些相关会议，举办方诸如美利坚大学、哥伦比亚大学、康奈尔大学、达特莫斯大学、杜克大学、柏林自由大学、哈佛大学、霍普金斯大学、加州大学欧文分校、威斯康星大学麦迪逊分校、美因茨大学、纽约大学、宾夕法尼亚大学、西北大学、罗格斯大学、耶鲁和约克大学。在这几次会议中，我

找到了一些极有助力的读者，如美国比较文学协会和现代语言协会的成员。与以下朋友的交谈使我受益匪浅：艾伦·阿克曼、阿诺德·阿伦森、阿兰·巴丢、克里斯托弗·巴姆、阿奎尔·比尔格拉米、斯维特拉娜·博埃姆、马修·巴克利、劳伦斯·布伊罗、埃菲社恰克马克、马文·卡尔森、特蕾西·戴维斯、艾林·戴蒙德、凯西·伊登、艾利卡·费舍尔·李希特、菲利普·费希尔、黛博拉·菲斯克、海伦妮·弗利、埃莉诺·福斯、埃伦·盖诺、达伦·戈伯特、亚历山大·戈尔、莉迪娅·戈尔、塞思·哈里森、乌苏拉·海塞、大卫·科恩哈勃、弗里德曼·克罗伊德尔、卡尔·克罗伯、道格拉斯·毛、莎伦·马库斯、彼得·马克思、克里斯托夫·门克、伯纳黛特·迈勒尔、克劳斯·姆拉德克、陶丽·莫伊、萨拉·莫诺松、布莱恩·雷诺兹、约瑟夫·罗奇、布鲁斯·罗宾斯、马克·鲁滨逊、弗雷迪·罗凯姆、伊莱恩·斯卡里、劳伦斯·塞尼力克、马修·史密斯、乔安娜·斯托内克尔、亨利·特纳、丽贝卡·渥克魏兹、克里斯托弗·怀尔德、艾米利·威尔逊和玛丽·安·威特，以及我在哈佛大学和哥伦比亚大学戏剧和哲学研究生讨论会中的学生们。此外，我还要感谢我的研究助理米根·迈克逊、艾米·拉姆齐和鲁斯·麦卡恩。在牛津大学出版社，我有幸能得到香农·麦克拉克伦编辑的帮助，这位出色的编辑从书籍撰写之初就开始支持我，并帮我分析书中的每一个细节。布伦丹·奥尼尔也为书籍的撰写提供了许多帮助，在编辑文稿方面，我需向苏·瓦加表示由衷的感激。由于柏林高级研究所和所中一位研究员的慷慨资助，我方可完成本书，在此，我向他们表示衷心的感谢。我还要感谢我的兄弟史蒂芬和伊莱亚斯，也要感谢我的母亲。许多年来，他们一直耐心聆听这个项目的不同版本，以及各个版本中的构想和现实。最后我要感谢的人，我不知道要如何才能向她表达我足够的谢意，她的奉献包

含在我思我写以及我人生的方方面面，是故我谨以此书献给她，阿曼达·克雷伯。

本书的一些章节已以不同形式在其他地方刊登：《肯尼斯·伯克：戏剧、哲学和表演极限》，刊于《舞台上的哲学》，编者：戴维·克拉斯那和戴维·萨特兹（安娜堡：密歇根大学出版社，2006）；《克尔凯郭尔的影子人物》，刊于《影像和想象》，编者：贝恩德·胡波夫和克里斯托夫·武尔夫（慕尼黑：芬克出版社，2007）；《阿兰·巴丢的剧场》，刊于《国际剧场研究》第 34 卷，第 3 期（2009）；《萧伯纳和喜剧思想》，刊于《演出矩阵》，编者：美克·瓦格纳和沃尔夫－迪特·恩斯特（慕尼黑：Podium 出版社，2008）。我要感谢以上编者和出版商，允许我参考其中的作品。《阿兰·巴丢的"剧场狂想曲"》是在我主编的刊物《剧场调查》第 49 卷，第 2 期（2008）发表的。

<ix>

第一章

柏拉图对话诗学

戏剧家柏拉图

公元前5世纪，年轻的剧作家向雅典的年度戏剧大赛递交了自己的一部悲剧作品。他虽然年纪尚轻，但在戏剧创作方面已颇有经验。因他背后有贵族狄翁的财力支持，故已在希腊戏剧界担任合唱团指挥一职。这位年轻人对这一职位显然不甚满意，因为还有一个更高的荣誉——桂冠剧作家，等着他去摘得，而此项竞争尤为激烈。所有人聚集在足以容纳15000人的狄奥尼索斯露天剧场，共同见证在这一竞赛中的荣辱兴败。如果他的剧作能够脱颖而出，就将实现他的职业梦想，他可以连续数日欢庆宴饮，庆祝自己跻身名流；当然，他也不必再去学校，也不用再去参加摔跤。但在去送交剧本的路上，发生了一件意想不到的事情。他误打误撞地走进了人群，那些人正在聆听一个头发蓬乱、塌鼻子的人讲话，他认出讲话者就是声名狼藉的公共演说家苏格拉底。他开始在一旁聆听，出乎意料的是他与苏格拉底诙谐讽刺的话语产生了共鸣，这些话就像锋利的剃刀，通过苏格拉底语无伦次的演讲飞到了旁听者的心里，从此他决心要成为苏格拉底的学生。随后，在雅典狄奥尼索斯露天剧场的台阶上他烧掉了自己的作品。

这位剧作家就是柏拉图。柏拉图的第一位传记作者第欧根尼·拉尔修向我们介绍了这一经历。随着柏拉图的剧本在火焰中不断燃烧，拉尔修甚至让柏拉图在文中夸张地惊叹道："来吧，火神，柏拉图需要

你。"[1] 然而柏拉图为何要将自己的悲剧剧本焚毁呢？由于西方哲学偏好历史分析，因此答案倾向于：柏拉图将自己想要成为剧作家的雄心付之一炬，是为了重生为一名哲学家。

然而事实证明，柏拉图一生的写作始终采用戏剧模式。台阶上的火焰并不意味终结，而是标志着方向的转变，自此戏剧史上诞生了一个截然不同的行当。柏拉图重新开始写作时，竟使用了一种奇怪的戏剧类型：苏格拉底对话。[2] 这些对话情节构想丰富，注重戏剧背景、章节和情节，这些设置偏离了已知的戏剧形式，而是在奇异的漫谈及曲折的情节中融入人物、观点、动作和讨论。通过这些对话，激发了柏拉图内心深处的真实情感，创造出了一个强大的哲学人物，并开创了一个最为不同寻常的哲学戏剧形式。因此，柏拉图成功地从合唱团指挥以及擅长写少年悲剧的作家转变为一名新型剧作家。

尽管赞同声隐约可现，但柏拉图的创新之举并没有完全为人认知。虽然大量的希腊评论家也不知道如何创作，但他们还是认为柏拉图的苏格拉底对话创作仍以这个时代的戏剧背景为基础。当然，伟大的古代戏剧作家亚里士多德也遇到了这种情况。亚里士多德创造了第一个古典戏剧的分类方法，该分类法不仅包括已建立的悲剧、喜剧和羊人剧形式，还添加了两种次要的新类型，这两种流派应用在散文中十分古怪，但在医学或科学论文写作中仍有保留。其一是哑剧，简短低俗的幽默短剧，后来这一戏剧类型被叙拉古的作家索夫龙发扬光大。其二是苏格拉底对话，由大量苏格拉底昔日的学生推行的戏剧新形式。并不只有亚里士多德将柏拉图与戏剧相联系。[3] 第欧根尼·拉尔修笔下的传记人物柏拉图，终其一生都投入了希腊戏剧当中，即使是烧毁悲剧作品之后的那段时间也不例外。我们知道，柏拉图与著名悲剧家欧里庇得斯是同行，也得到了喜剧剧作家厄皮卡玛斯的倾心相助；像悲

剧剧作家一样，以四幕剧的形式创作了对话录。[4] 也许是想到了亚里士多德对苏格拉底对话与索夫龙哑剧的比较，第欧根尼·拉尔修甚至指出，是柏拉图首先将哑剧引入了雅典。[5]

同理，第欧根尼·拉尔修关于苏格拉底的传记也让我们没办法相信苏格拉底会说服柏拉图完全放弃戏剧。除此之外，我们都知道苏格拉底自己也会在欧里庇得斯的协助下撰写悲剧，因此他经常光顾狄奥尼索斯露天剧场。[6] 一则趣闻讲到，苏格拉底会在阿里斯托芬的作品《云》公演时站在大剧场中，这样，观众就能将戏剧作品中苏格拉底的形象与真实的苏格拉底做对比。[7] 这两位哲学家（苏格拉底与柏拉图）与剧作家交往，相伴同行，向他们学习，甚至参与了雅典戏剧舞台的创作与演出。也许就是在这命中注定的一刻，苏格拉底前去观看与欧里庇得斯共同撰写的悲剧，恰巧遇到了年轻的剧作家柏拉图。不管怎样，柏拉图，也用衷心予以回应。柏拉图放弃了悲剧，并完善了一种以苏格拉底为主要人物的新哲学戏剧，这就使苏格拉底以新的方式进入了戏剧领域。

<4>

这些传记写于柏拉图死后的几个世纪，虽然目前尚不清楚第欧根尼是如何佐证其传记的，但尤为重要的是，他认为这两位哲学家全程参与了雅典的戏剧生活。而这恰恰是两位哲学家与戏剧文化之间丰富且深厚的关系，却为之后的译者所丢弃。在他们看来，哲学是戏剧的死敌，而这一信念的基础又来源于苏格拉底零星的观点，苏格拉底批判了希腊戏剧的各个方面，具体表现在《理想国》和《伊安篇》中对演员进行批评，在《理想国》中批评从《荷马史诗》中借鉴人物和情节，以及在戏剧中对权威进行嘲讽，《律法篇》中他的批评尤为显著地存在大量民众；最终，在《理想国》的思想实验中，苏格拉底将悲剧作家和其他的一些诗人驱逐出了理想国。事实上，柏拉图在整个戏剧系统中

拥有举足轻重的地位，因为柏拉图试图更大范围地将荷马和诗人撵下教育家的高台。然而，我们并不能把他的批判看作来自局外人而应视为来自对手的批判；他不是戏剧的敌人，而是一位激进的戏剧改革者。通过抨击雅典戏剧的一些特性，柏拉图试图开创一种戏剧新形式，即苏格拉底对话，原戏剧中的所有特性在该形式中都没有出现：通常由一个人在少量观众面前大声朗读，内容基于一种新题材，即哲学，并且缺乏合唱、舞蹈等壮观效果。柏拉图通过苏格拉底的对话构思戏剧，其中最著名的当属"洞穴寓言"，柏拉图构思出一个影子剧场，该篇寓言也被视为傀儡戏演员的壮观杰作。[8]囚徒对于洞外的世界一无所知，也不知道这一切都是傀儡戏演员精心设置的结果。火是光源，矮墙遮住表演者，他们手持不同形状的木偶，木偶的影子投射到对面的洞壁上。被禁锢的囚犯连头都不能转动，只能被迫瞧着墙上的影子。傀儡演员发出的声音在洞穴里回荡。该寓言剧开头讲述了一名囚犯挣脱了桎梏，转身便看到了火光、矮墙、木偶操纵者以及影子，而这只是痛苦的第一步。囚犯离开了洞穴，习惯阳光的过程令他更加痛苦，但他必须承受。他要先习惯看太阳在水中的倒影；之后就可以直视太阳了。然而，适应阳光并不是痛苦的终结。他现在要返回洞里，告诉那些被囚禁的同伴关于上面世界的好消息，将他们从幻想中解救出来。但是这个消息并不受欢迎，我们的主人公刚开始是受到了众人的调侃，最后他开始为自己的命运担忧。因此，柏拉图想象出来的场景结束时，他正在想着的一定是他的老师苏格拉底，再无他人。苏格拉底于公元前399年被其同胞杀害。

<5>

　　可以肯定的是，柏拉图用影子剧场创作寓言戏剧只为了一个目的，即阐明教育的观点。但是许多评论家，特别是后来的一些戏剧家认为，在这样一个哥特式的山洞里，那些木偶演员、回声、逃跑，在上面世

界经历的痛苦，都太壮观了，并不能反映他们自己的生活，特别是戏剧生活。阅读这样一则戏剧寓言，变得尤为重要的是，事实上，那名囚犯并没有永远离开洞穴。他逃离之后，学会了直面太阳，继而他为了将这一新见闻告知不友善的同伴而返回洞穴。至少在寓言世界里，该剧场没有永远关闭。相反，洞穴代表了一个世界，一个就算是最开明的哲学家也必须要返回的世界，这是他们有所作为的领域。事实上，"theater"一词指出了戏剧和哲学的密切联系。希腊语词根"thea"来自于词语"*theorein*"（观看），表示理论思辨（理论性思考），但"*theatron*"（剧场）一词将剧场定义为"观看场所"。[9] 在洞穴寓言中，柏拉图正是使用这一词根来表述观看戏剧的行为，故而将观看和深思、戏剧和理论叠加在一起，以形成单一的一种活动。

"theater"（戏剧）和"theory"（理论）词根相同，然而这一词语来源并没有得到后期哲学家和戏剧家的过多关注。哲学史把它的主要创始人视为戏剧敌人，并将他们牢牢地固定在它假定的反戏剧英雄榜上，结果引发了几个世纪以来哲学对戏剧的攻击。许多哲学家认为他们一直遵循着柏拉图的脚步，但其实他们并没有理解消灭戏剧的载体，即关闭剧场，与谋求变革其根本面貌这两者之间的区别。柏拉图对戏剧的批判属于后者，认为应从根本上对戏剧进行改革。同时，大部分哲学家放弃了柏拉图的戏剧形式，反而更加偏爱演讲、论文或专著。颇受哲学家们喜欢的独白直到今天仍然处于主导地位。唯独在哲学家们尝试哲学对话时，这一主导地位才会被打破，且程度不一。这种哲学对话枯燥无味，几乎避开了柏拉图对话包含的所有戏剧性元素，包括人物刻画、注重辞藻、背景以及行动过程；也不会在公众面前大声朗读。卢西恩、德尼·狄德罗、奥斯卡·王尔德则是例外，他们拥有柏拉图所有的出色品质。哲学上这种反戏剧及非戏剧性趋势有时会使编

辑将柏拉图的对话删减成论著，只剩下苏格拉底的言论。[10]

<6> 虽然哲学以柏拉图之名抨击戏剧，但戏剧界赞同柏拉图的这一说法，唯有此时，相同的结论才会产生不同的价值：柏拉图对戏剧的批判被称作"反戏剧性偏见"，暗示其对戏剧的批判属于道德水准的下降，是应规避的一种"偏见"。[11] 更为普遍的是，戏剧历史学家认为，对戏剧的批判威胁到了他们的生存。[12] 这些自封的戏剧拥护者也因此以一种防御的模式回应柏拉图和柏拉图主义，他们不愿意深入研究柏拉图的真实言论以及戏剧作品，而是用带有偏见性的语言（我这里指反戏剧性偏见）下意识地回击一切带有批评意味的言论。因此，戏剧家和导演并没有将柏拉图视作戏剧的激进改革者以及有预见性的戏剧形式发明者，柏拉图的戏剧形式更加贴近现代戏剧，较之古代戏剧，我们对其更加了解。面对这样的双重误读，柏拉图必须从这两个阵营中被解救出来，敌友双方都一样。幸运的是，由于该救援行动，我能够依靠从柏拉图的苏格拉底对话所透露出的一个极其隐秘的传统来发现可以探索戏剧的新方法。自17世纪以来，柏拉图式对话体戏剧的作家深深迷上了这种戏剧形式，并开始如法炮制。他们的戏剧，我称之为宽泛的苏格拉底戏剧，既有教育式对话和案头戏剧，也有悲剧、喜剧、歌剧和大小型演出皆可的哲学戏剧。这些剧作家常常是默默无闻地工作，彼此不了解，也不了解外面世界的哲学和戏剧界的大佬，其中只有一小部分作家凭借自己的作品在大大小小的舞台上俘获了一些本时代观众。但是任何事都有其优缺点，他们的大部分作品被遗忘，但都使柏拉图作为一个戏剧家的思想留存了下来。本书的第二章就主要讲述苏格拉底戏剧的简要发展史。

第三章中，我勾勒了新戏剧野心勃勃地呈现在文学领域的新图景，该戏剧起初被称作"新戏剧"，而后被称为"现代戏剧"。它打破了

所有既定规则并且试图赋予戏剧对于理性的追求感。诸如英国的奥斯卡·王尔德和萧伯纳，瑞典的奥古斯特·斯特林堡，意大利的皮兰德娄以及德国的乔治·凯泽和布莱希特，他们将哲学主题融入剧作之中，创造了一种全新的戏剧观念。由此，他们视柏拉图为灵感的来源以及亚里士多德式戏剧之外的另一种选择。现代剧作家依然延续了苏格拉底戏剧的传统，引起了围绕哲学撰写戏剧的新高潮。更重要的是，柏拉图式对话现如今不光是在学校上演，也经常出现在剧场的舞台上，也许自柏拉图学院创立以来就开始上演。越来越多的戏剧家和导演开始承认柏拉图作为剧作家的身份，换句话说，戏剧当权派终于赶上了柏拉图的激进改革。由于这一发展描述了柏拉图被视为剧作家的整个过程，故其对我在本书中的观点来说至关重要。 <7>

纵观19世纪与20世纪的进程，戏剧当权者与哲学之间开始出现分歧，即柏拉图应被视为戏剧的敌人这一共识遭到了破坏。不仅是戏剧家，哲学家最终也真正接受了柏拉图剧作家的身份，我将在第四章详细介绍本内容。鉴于此种情况，哲学应与戏剧和剧场建立一种新型关系，以便克服所谓的"反戏剧性偏见"。这种胜利应被称为哲学的"戏剧性转向"，在这一刻，哲学回到了其最初的起源，并向懂得如何运用哲学的戏剧家提供了丰富的戏剧资源。因此，"戏剧性转向"暗示的不是对戏剧的盲目赞扬（单单是早期批判的转向），而是使得哲学家可以从战略上十分合理地利用戏剧。这造就了现代哲学戏剧史，也是一段富有戏剧观的哲学历史。索伦·阿拜·克尔凯郭尔、弗里德里希·威廉·尼采、让－保罗·萨特以及阿尔贝·加缪为该历史时期内颇为著名的人物。他们深受柏拉图的启发，借鉴了戏剧的形式与戏剧的观点。我提出现代哲学戏剧史，是基于两位撰写相关历史的思想家，即美国理论家肯尼斯·伯克和法国哲学家吉尔·德勒兹的理论，他们两人敏锐地捕捉到了

第一章 柏拉图对话诗学

戏剧和戏剧学已经开始影响哲学。柏拉图对这些戏剧哲学家的影响力十分惊人，因为其中的一些人诸如尼采和德勒兹，之前都曾是反柏拉图主义者。

确切来说，从克尔凯郭尔、尼采到德勒兹这段现代哲学的历史，一直不断地批判柏拉图的理想主义。然而，我所追求的柏拉图不是理想主义者，而是一个戏剧家，这意味着某人敏锐地参与了物质性的条件。这些戏剧哲学家在攻击形式理论的同时，也对另一个戏剧性的柏拉图有所了解，因此我对他们的讨论可以作为重新思考现代反柏拉图主义传统的出发点。

尽管反柏拉图主义在现代哲学世界具有压倒性优势，还是有许多当代哲学家抵制这一趋势，进而发展了不同形式的柏拉图主义。无独有偶，许多当代哲学家对柏拉图的戏剧也表现出了巨大的兴趣，如艾丽斯·默多克、玛莎·努斯鲍姆以及阿兰·巴丢，他们构成本书第五章的中心人物。从他们的作品中，能够强调，我们当前的学术氛围中柏拉图主义对于戏剧的理解有着巨大的影响力。本书的研究方法主要关注戏剧哲学以及哲学戏剧，因此，只在几个研究路线上进行：第一章是以戏剧的角度来看柏拉图；第二章要发掘苏格拉底戏剧鲜为人知的历史；第三章则是一个理解现代哲学观念的框架；第四章呈现富有戏剧观念的现代哲学发展史；第五章通过探究当代柏拉图主义，为我们当前社会提供重新审视柏拉图主义的新方法。

柏拉图戏剧类型划分：悲剧、喜剧、羊人剧

悲剧

亚里士多德的《诗学》是第一部以希腊戏剧为基础的理论著作。这里，我将着力阐明柏拉图的苏格拉底对话诗学，以补充希腊戏剧诗学。这篇"诗学"必然以苏格拉底对话与当时主要戏剧形式——悲剧——的关系谈起。第欧根尼·拉尔修强调，柏拉图与苏格拉底合作完成的悲剧作品正是如此，悲剧可视为苏格拉底对话的主要灵感源泉和背景。[13]尽管柏拉图一再矢口否认，但他在烧毁自己撰写的第一篇悲剧后依然以某种形式进行着悲剧写作。在他最后一部作品《律法篇》中，他将建造完美城邦喻为悲剧，就如其中的一则对话写道："我们本身就是悲剧的创作者，我们尽自己所能，一起成为公平、优秀的悲剧作家。至少，我们的政体虽然代表了最公正的美好生活，但正如断言的那样，实际生活其实是一场真正的悲剧。因此，无论你，抑或你的对手、艺术家，还是戏剧演员，都在共同谱写着同一件事。"[14]柏拉图的"城市"是"最真实的"悲剧，是最美丽的"戏剧"，使其他所有"艺术家"的创作都黯然失色。他们自己不仅是完美城邦诗人的创造者，同时也是演员，在这部最完美的戏剧中扮演"对手"的角色。柏拉图在许多对话中批判悲剧，最著名的是在《理想国》中他要求将悲剧作家从完美城邦中

驱逐出去，在最后一部作品中，柏拉图也许会记得自己早期的职业是合唱团团长和悲剧作家，也渴望与其他悲剧作家展开竞争，他将自己定义为悲剧诗人的对手，也就是一个可以在自己的领域中超越其他的悲剧作家。

具体来说，就柏拉图而言，悲剧依然是个陪衬：苏格拉底之死给柏拉图的每一段对话都投下了阴影。即使许多对话都没有提到苏格拉底之死，但作者和读者都不能不痛苦地意识到这一点。的确，那些提到苏格拉底的审判和死亡的对话经常被视为柏拉图的杰作。柏拉图的第一部作品《申辩篇》描述了对苏格拉底宿命般的死亡审判。柏拉图用大量的对话描述了正在到来的法庭诉讼，第二组对话则设置在了判决之后。当我们将自己置身于苏格拉底的辩论，检验假说，看着争论被摧毁，共同信仰被简化为荒谬的结论时，我们一次一次地被提醒，所有的这些活动都将以死亡告终。最后，柏拉图中年时期撰写了代表作《斐多篇》。该书中，柏拉图极其详尽地描述了主人公的死亡。其中，<9>柏拉图著名的一句话是苏格拉底将哲学家描述为实践死亡的人。[15]他决定用余下的工作时间来写关于苏格拉底的文章，以他故去的恩师为中心来创作自己的独特哲学，这显然是某种创伤性事件所致，这件事改变了他的整个生活，包括他的哲学概念和实践。在他的对话录中，柏拉图的思想仍然固定在苏格拉底之死上，即使这些生动而引人注目的对话录使这位死去的恩师复活了。这就是戏剧的魔力：每次朗读或表演都可以从地狱中召唤出幽灵，也可以使经历了一次又一次死亡的亡魂复活，重新回到我们的眼前。

当然，柏拉图被后来的苏格拉底戏剧的作家认为是悲剧作家。从17世纪开始，剧作家们创作悲剧，并常常以"苏格拉底之死"为题。在这些作品中，他们把柏拉图对苏格拉底的描述改编为符合自己时代的

戏剧形式。无论伊丽莎白时代的复仇悲剧、弥尔顿悲剧、古典主义悲剧、资产阶级的悲剧，还是现代悲剧。[16] 他们通常把描述苏格拉底审判与死亡的四篇对话，即《尤西弗罗篇》《申辩篇》《克里托篇》与《斐多篇》综合起来。同时，他们也创作了一些内容更加广泛的戏剧，这些戏剧借鉴了其他对话的素材，例如《会饮篇》，但也都以苏格拉底审判和死亡作为框架，因此，即使是柏拉图作品中一些十分轻松的场景在这里也都被死亡的预期情绪破坏了。比起许多哲学评论家，这些剧作家更能感受到柏拉图的苏格拉底对话所表现出来的死亡气息，并且将它们转化成了自己的悲剧风格。

与此同时，许多希腊评论家以及随后的一些苏格拉底戏剧作家意识到柏拉图的对话与悲剧之间的巨大差异，无论是古典的还是现代的。柏拉图的对话中的人物与情节并非来自荷马传播的希腊神话，而是借鉴于当代的雅典故事。柏拉图摒弃了诗歌，采用散文形式进行写作，并且这些对话没有参加雅典的季节性戏剧节比赛。亚里士多德仅仅对苏格拉底的对话聊作讨论，马上就转到崇高的悲剧话题上去了。第欧根尼·拉尔修在将柏拉图的对话认定为戏剧时同样遇到了麻烦，因为这些对话与主流戏剧体裁，即悲剧，差异颇多。[17] 简而言之，柏拉图的对话录是一种独特的戏剧形式，其目的就是表达柏拉图的哲学。为此，他们强行借用悲剧以达到新的目的。然而事实表明，柏拉图与悲剧之间的冲突，不同于悲剧作家之间的竞争，而是两种不同戏剧形式的对抗。相反，这是悲剧的标准形式与柏拉图独创戏剧形式之间的对抗。柏拉图借鉴悲剧特点，就是为了使它们显得新颖，更加完美。柏拉图通过声称要超越悲剧，瞄准了与雅典政治、社会和仪式生活相关的重要体裁。在《律法篇》中，柏拉图建立了艺术的等级秩序，木偶剧和喜剧排在最末，悲剧位居榜首，能够超越悲剧的只有史诗。[18] 抨击悲剧的

<10> 同时，柏拉图也在寻求彻底改变雅典文化的价值体系，雅典民主也囊括在内，这都与悲剧有着密切联系。[19]

《斐多篇》中，柏拉图强调他的戏剧与悲剧最明显的区别，也是与悲剧最接近的部分。在这段对话中，柏拉图要培养读者或观众对事件不同的反应能力，否则观众更加倾向于透过悲剧的镜像品读作品。故事场景设置在监狱，主角苏格拉底被判处死刑，本应该已经执行的判决却被暂时推迟了。因此，苏格拉底仿佛生活在一段借来的时光里，这也为其对话营造了一种紧迫感。《斐多篇》注重时间的统一性，规定戏剧描述事件所占用的时间应少于戏剧本身。悬疑的气氛在狱卒带着毒酒进入监狱的一刻加剧了，事件正在急速向残酷的结局急剧推进。苏格拉底非但没有拖延，反而加快了速度，不顾聚集在一起的朋友们的反对，过早地喝下了毒酒。酒杯一空，场景就转到了另一个不同的时空：使我们从悬疑的气氛中转换到了时间流逝变慢但依旧令人揪心的时空，现在是由苏格拉底血液的循环决定的，毒药先顺着血液蔓延到其腿部，随后慢慢地不断向身体的其他部位流去。我们从苏格拉底的口中得知毒药的影响；苏格拉底详述了药效显现的过程，毒药在身体内不断流动，最终到达了脑部，最终，苏格拉底躺在床上，不能言语，他死去了。

很难想象一部戏剧可以在观众当中引起此种恐惧和痛苦，而这就是希腊悲剧的特点。由于我们是以悲剧的视角来看这个场景，因此，苏格拉底聚集起来的朋友，也就是台上的那群观众，会产生台下悲剧的观众才会有的反应也就不足为奇了。剧本描述了极度的痛苦：当苏格拉底饮下毒酒，其中的一位朋友咒骂厄运降临到他的哲学家身上，并用斗篷遮住脸以掩饰自己的悲伤；另一位则当场不能自已，嚎啕大哭，此刻所有聚集的人都崩溃了，开始宣泄他们的痛苦。《斐多篇》刻画并

刺激了这种极度的痛苦，同时《斐多篇》中用一个典型的悲剧词汇，例如："幸运"（luck 希腊语：tyche），来描述陨落的轨迹。[20] 随着死亡临近，苏格拉底运用了悲剧中的常见手法设计了场景，发现自己"正如悲剧作者所描述的那样，被命运召唤"[21]。

与此同时，对话在尽一切的可能去告知台上的观众以及台下的观众或读者，这种悲剧式的反应是错误的。《斐多篇》中的大部分对话都致力于哲学上的讨论，目的就是说服观众，死亡并不是一场灾难。经过对这一假说的多次试验和探究，苏格拉底试图告知伙伴们，死亡是即将发生在他身上的最好的事情。为此，苏格拉底认为，灵魂是不朽的，只有死亡才能将灵魂从肉体中解放出来。随后他提供了一整套论点来支持这一观点。首先，他认为事物生于其对立一面，因此死亡必然会导致某个生命的重生。其次，他认为，学习就是记起前世灵魂知晓的事情，该观点为中心论点。但是苏格拉底并没有就此止步，他指出，天鹅在死亡前会发出优美的鸣叫，由此可以推断出，这预示着灵魂将从肉体中解放出来。最后一点也是最为诗意的一点，苏格拉底创造了一个有关分层世界的精致神话，世上存在多个地下洞穴，死后的亡魂都会进入这里，这让我们想起了《理想国》中著名的"洞穴寓言"。

<11>

这些精彩的论点、比喻和神话唯一的问题是，它们没能说服他的朋友们，他们实际上应该为苏格拉底即将到来的死亡感到高兴。但他们照样哭泣、哀嚎、诅咒。起初，苏格拉底显然因没有让西米亚斯相信死亡是件美好的事情而恼怒。当苏格拉底面对哭泣的朋友越来越多时，他除了重复自己的理论以及亲自证明该理论的有效性之外，自己也不知道还能做些什么。[22] 虽然苏格拉底坚韧的行为与他对死亡的看法是一致的，但说服他的朋友放弃悲剧反应的计划似乎失败了。在提出反对意见之后，他们要么仍然不相信苏格拉底的论点，要么未能将他

们新获得的关于灵魂不朽的信仰付诸实践。《斐多篇》是一篇关于分裂的对话。一方面，苏格拉底过着模范的哲学生活（和死亡），他的论点和行为是完全一致的；另一方面，他的门徒抵制他的哲学，即使接受了，也没有付诸实践。

然而，苏格拉底试图将思想和行动统一起来，这就产生了另一个更大的麻烦，这正是他难以说服朋友的原因之一：他关于灵魂不朽的整个反悲剧论证，都是一种特殊的辩护。它是由一个面对必然死亡的人提出的。苏格拉底创造的所有精彩的论点和形象，难道不只是为了让他自己，也许还有他的朋友们，对不可避免的事情感觉更好一点吗？苏格拉底比在座的任何人都更关心自己的论点。苏格拉底和他的朋友们意识到了这一困境，却不知道如何应对。经过一番犹豫之后，他们承认他们对反对苏格拉底感到不舒服，因为他们担心他们的怀疑可能会让他在"目前的不幸"中感到难过。[23] 后来，苏格拉底自己也承认，他对这一论证的兴趣是"自私的"，他自己也急于相信这一点，而且事实上，由于他即将死去，他现在并没有处于纯粹的"哲学"心态中。[24] 从这个角度来看，我们也想知道为什么苏格拉底总是一个论点接一个论点。一个引人注目的论点可能会说服我们，但苏格拉底从一个论点转到下一个论点的方式可能会被理解为——或被误解为——绝望。

<12> 这并不是说柏拉图想要破坏他关于灵魂不朽的精彩论证，他在其他地方也做过。但在这里，这些论点即使没有被完全破坏，至少也受到了它们所处的戏剧性环境的影响。苏格拉底的坚强行为很可能是典范，因为它适合苏格拉底对话的哲学主角。与此同时，对模范哲学家的形象和他在监狱中等待死亡的处境的关注，结果却成了一个问题：它干扰了论证本身，却增加了自身利益和对死亡的恐惧，以及相信死亡实际上是一件好事。

柏拉图还以更为间接的方式，小心翼翼地将这场辩论与监狱中的戏剧性情境联系起来。苏格拉底不止一次地使用与监狱有关的词语来描述灵魂和肉体的情形；他谈到灵魂被囚禁在肉体中，谈到灵魂仿佛透过监狱的铁栅栏观察世界，谈到灵魂被束缚在肉体上。[25] 即使苏格拉底或他的朋友们没有明确地提醒我们注意他们对这场辩论的结果有特殊兴趣，柏拉图也绝不让我们忘记整个讨论发生在监狱的铁栅栏后面，直到最近苏格拉底才被解开镣铐，而且只是暂时解开：在这一点上，他再也没有逃脱的余地了。

这个难题唯一的解决办法，正如苏格拉底所认识到的，是他的朋友们，甚至他自己，都不能考虑他目前的处境，而要纯粹根据论点本身的价值来考虑这些论点。我们必须完全把自己从现场、从监狱、从我们对苏格拉底的钦佩和爱中抽离出来，甚至从我们对他的希望中抽离出来，尽管他有点自私，但他的论点可能是正确的，即灵魂确实是不朽的；特别是他的灵魂，一个哲学家的灵魂，将从此享受一种新的、更好的脱离身体的生活。无视现场和人物，远离它们，转向摆脱私利和恐惧的抽象思考的要求，与通常被称为哲学柏拉图主义的最基本原则产生了强烈的共鸣：它无视具体而有形的生活经验和欲望，而上升到一些抽象的形式或一些简单又纯粹的思想。事实上，《斐多篇》是柏拉图阐明这种形式理论的最早的对话之一，也许是最早的对话。

然而，产生这一理论的监狱场景表明，形式理论是一种对策，以试图解决由苏格拉底这个戏剧人物的宿命所暗示的和辩论的场景所引入的问题。形式理论找到了苏格拉底希望无视他本人、他的境遇以及即将到来的死亡的理由，也正是他无视戏剧《斐多篇》的理由。但是，我们一旦留意到了这一对话戏剧性的维度，就不能再把形式论本身作为目的，因为我们认识到了它在对话戏剧性结构中的功能。通常，关

于形式论的标准理解忽视了一个事实，即柏拉图选择以戏剧的形式来阐述此理论，也就是说，在形式中，这种理论被推向了另一个方向，它指向了具体有形、生动的经历。这种形式要求他创造人物，并将他们置于会使任何关于思想的争论必然不纯的情境中，从而使人物具有特定的动机，而这些动机会扭曲讨论，制造分散注意力的环境，并在各处暗示既得利益。为什么柏拉图会选择苏格拉底对话作为体裁来表达一种抽象的形式理论，而这种体裁显然是实现这一目的的最糟糕的选择？然而，这个选择并没有错。有关死亡这一抽象话题的哲学讨论需要与三维人物的欲望和恐惧相联系起来，并受到它们的冲击；无论如何，这就是他的对话中发生的事情，它对形式与物质、理想主义与唯物主义之间的关系具有更大的影响。柏拉图永远不会让我们忘记《斐多篇》的场景和情境、人物和戏剧。争论的每一个转折都改变了苏格拉底和他的朋友之间的互动：当支持灵魂不朽的争论似乎获胜时，房间里有一种解脱感；但当提出令人信服的反驳时，焦虑程度上升，事情变得非常尴尬。人们怎能不认为，这种情境，这种形式理论在场景中的纠缠，正是柏拉图想要的呢？

　　从柏拉图运用的戏剧技巧而得出的结论是，苏格拉底所要求的、由形式理论所解释的人物和场景的抽象，恰巧是对柏拉图为此目的而明确创造的场景的压倒性戏剧性的回应。事实上，戏剧与形式之间的关系与苏格拉底关于肉体与灵魂关系的论述是完全平行的。正如苏格拉底希望的那样，自己的灵魂会脱离肉体的束缚，自己以及朋友也可以永久地离开，忘却监狱和囚徒，将思想专注于纯粹的辩论之中。最终的结果犹如一场拔河比赛：一端是戏剧场景和人物，另一端是忘却这些并考虑形式的命令。[26]但"拔河"比喻也许也不完全正确，因为它推定我们会或者应该会将剧中场景单独放置一端，再将抽象的讨论放

置另一端。发生在《斐多篇》中的一切都表明这根本是不可能的。苏格拉底做不到,他的朋友当然也做不到,我们也无法做到。与拔河比赛相反,我们必须将这一结果看作精心构建的混合体,它包含了兴趣、哲学、准备赴死和对哀悼的预期,及对更加美好的事情到来的希望。的确,整部作品的思想框架本就是快乐和痛苦的混合。当苏格拉底的血液回到麻木的四肢,他被允许摆脱他的枷锁,观察他所经历的奇怪的快乐和痛苦的混合。正是这种具体的观察,才引发了有关灵魂不朽的第一次辩论,换而言之,事物都生于其对立之面,就像生与死,苦与乐,非但不会截然分离,还会彼此纠缠在一起。

观众对监狱场景的最终反应也是喜悦与痛苦的混合。像柏拉图的许多中间对话一样,《斐多篇》严格来说不是一部纯粹的戏剧,而是对苏格拉底临终前讨论和事件的叙述。这种叙述发生在外部戏剧中,即伊奇和斐多之间的对话,后者描述了自己目睹的事件。伊奇接着问斐多在苏格拉底临终前一小时的感受,而斐多奇怪地回答说,他没有像人们可能预期的那样产生怜悯之情。他否认的词——eleos(怜悯),正是亚里士多德之后用来描述悲剧所唤起的重要情感之一。[27] 尽管他们流泪和恐惧,但苏格拉底的论点似乎最终对他的朋友们产生了影响。虽然朋友们当时无法控制自己,但回想起来,他们(或至少是斐多)经历了一种奇怪的喜悦与痛苦的混合。苏格拉底没有设法让他的朋友们忽视他目前的困境,但他的论点,尽管可能被个人利益所左右,却半途而废:他的朋友们除了哭泣,还大笑,最后他们不再同情他了。悲剧被征服了,或者至少从根本上改变了。

喜剧

在《斐多篇》中，苏格拉底朋友之间的笑声指向了古雅典的另一种主要戏剧类型：喜剧。的确，柏拉图的苏格拉底式对话录至少让人想起喜剧，也让人想起悲剧。与苏格拉底对话录一样（与悲剧不同），喜剧从当时雅典生活中捕捉人物，并将他们置于当时背景下，让他们说出比悲剧更接近日常用语的话语，尽管欧里庇德斯努力使悲剧的用语更接近日常用语。尽管苏格拉底具有令人钦佩的品质，但他并不是荷马史诗或他的史诗衍生的悲剧中所描绘的神话英雄之一。作为雕塑家和助产士的儿子，苏格拉底的社会地位太低，不可能成为悲剧英雄，但却成为喜剧的完美人选。苏格拉底奇特的衣着、言谈、行为，以及他赤脚、衣衫褴褛的习惯，加上他的丑陋，使他在古希腊的传统中显然成为喜剧的理想人物。的确，苏格拉底与喜剧之间的关系，不只是类比或远亲关系的问题。苏格拉底实际上成为了几部喜剧的角色，其中最著名的是阿里斯托芬的《云》，这部剧留存了下来。如果说苏格拉底之死给柏拉图的戏剧作品投下了悲剧阴影，那么阿里斯托芬在《云》中对于苏格拉底的描写则提示我们，柏拉图灵感的第二大来源就是喜剧。

苏格拉底和喜剧之间的密切关系是后来苏格拉底戏剧的作者们所认识到的，尽管这一点被许多哲学评论家所忽视，他们认为柏拉图对喜剧的使用甚至比他对悲剧的使用更不得体。[28] 相当数量的剧作家在柏拉图的对话录中发现了丰富的材料来创作各种风格的喜剧，体裁包含从歌剧喜剧到20世纪的百老汇喜剧。通常，苏格拉底和他的妻子（根据第欧根尼·拉尔修的传记记载，他有好几个妻子）之间的关系是家庭喜剧的来源，许多苏格拉底喜剧的现代作家都把粘西比从传统的泼妇角色中解放出来，经过中世纪的改写之后，把她变成了一个更复杂的

角色。这些剧作家也在柏拉图的对话录中发现了其他喜剧元素。小小的身体动作和姿势打断了高深的哲学辩论，看似无关紧要的日常生活细节却变得非常重要——这些技巧一直是喜剧剧目的一部分，在大量改编自柏拉图对话录的喜剧中也能找到它们。另一组剧作家将喜剧和悲剧的元素结合起来，从而将悲剧场景（如苏格拉底之死）涂上了喜剧的色彩。

喜剧对苏格拉底对话的重要性，在苏格拉底被描述为喜剧舞台哲学家时表现得最为明显。当像苏格拉底这样的哲学家被允许上台时，他们总是显得滑稽：因为只关心思想，他们常常在现实中遭遇挫折。在一个关于第一个已知的哲学家泰勒斯的片段中，他看着星星，跌跌撞撞地掉进了沟里，一个色雷斯女仆在旁边看着、笑着。20世纪初，哲学家亨利·柏格森（Henri Bergson）解释了这种笑声的原因。他挑出任何被某种想法控制的人物作为喜剧的可靠题材，即当一个固定的想法决定了角色的行为时，就把复杂的个人变成了受抽象原则控制的木偶，从而使他们无法对变化的环境做出反应，喜剧就发生了。[29] 历史学家汉斯·布鲁门伯格（Hans Blumenberg）甚至把泰勒斯轶事的许多论述变成了理论探究的文化史，表明哲学史在很大程度上就是嘲弄哲学家的历史的一部分。[30] 哲学家往往会变得可笑，这并不一定意味着他们的哲学是不可信的，尽管有时也会出现这种情况。但是，它却解释了为什么任何对哲学家和思想的戏剧性描述总是需要与喜剧作斗争。

柏拉图并不试图模仿喜剧，正如他并不试图模仿悲剧一样。他显然把阿里斯托芬的《云》看作他的竞争对手，而不是可以模仿的模型。柏拉图在第一篇文章《申辩篇》中，就清楚地表达了这种与戏剧的对立关系，他让苏格拉底指责阿里斯托芬，认为正是他激起了公众对苏格拉底的怨恨，最终导致苏格拉底被审判并被处死。[31] 柏拉图认为，《云》

不仅仅是笑料:很明显,该剧对苏格拉底的形象塑造不当,也许这是喜剧的普遍问题。事实上,柏拉图反对戏剧的许多严厉的句子首先是针对喜剧的,特别是它对滑稽的、肉体的和空虚的描述。然而,柏拉图与喜剧结盟是出于重要的战略原因,因为,像喜剧艺术家一样,他的目标是推翻荷马和希腊悲剧的文化声望。苏格拉底不仅是一个喜剧人物,而且是一种新型的日常主角,几乎是一个现代的反英雄,尽管他衣衫褴褛,丑陋不堪,社交方式笨拙,但他凭借自己的智慧与文化精英站在一起。[32]

如果说柏拉图在《斐多篇》中重新使用了悲剧片段的话,那么《会饮篇》(以及《斐德罗篇》)则是重新使用了喜剧的片段。《斐多篇》与《会饮篇》是最为戏剧化的两部对话,因此也是后期剧作家改编最多的两部作品,有时甚至未做任何修改就被搬上了舞台。[33]《会饮篇》的舞台历史没有《斐多篇》那么令人惊喜。柏拉图一直注重人物之间的身体互动,而希腊最著名人物亚西比德喧闹的出场使戏剧走向了高潮。亚西比德早就为人熟知,在柏拉图的观众中他被视为超越现实的人物,带领雅典走向胜利的名人,但当雅典人民试图约束其不断膨胀的不法行为,并且其行动和个人意志出现纯粹消耗时,他也背叛了这座城市。柏拉图让亚西比德在剧终时进入醉酒状态,是在让一个很可能抢尽风头的角色登上舞台。

柏拉图使出了所有的戏剧手段,因为《会饮篇》是他与戏剧最直接的对话。为这段对话命名的专题研讨会(Symposium)是为了纪念悲剧作家阿加森,他的悲剧作品刚刚获得了一等奖。如果我们相信第欧根尼的说法,即柏拉图曾经怀有类似的希望,我们就很难不把《会饮篇》解读为柏拉图审视本来可能发生的事情,衡量他早期愿望与现在愿望的方式。但阿加森在《会饮篇》中并不是唯一的剧作家,第二个不是别

人,正是阿里斯托芬,他是柏拉图在戏剧化苏格拉底和创作苏格拉底喜剧方面的主要对手,至少现在回想起来是这样。显然,柏拉图想给自己设定一个戏剧性的挑战:他如何能与阿加森、阿里斯托芬和亚西比德等人竞争,以吸引读者或观众的兴趣?柏拉图试图用雅典的戏剧制度来衡量他的主人公和他的戏剧类型。[34]

柏拉图在《斐多篇》中展示了哲学对待死亡的态度不同于悲剧,同时也展示了哲学对待爱情的态度也有别于喜剧。《会饮篇》在关注爱情的愚蠢、肉体的细节,以及身体如何阻碍哲学的过程中,向喜剧展示出姿态。一开始,阿里斯托德莫斯遇到了苏格拉底,并取笑他刚洗过澡,穿着一双好拖鞋,而不是他平时蓬乱的样子。[35] 苏格拉底邀请阿里斯托德莫斯一起去参加阿加森庆功会,然而苏格拉底迟到了,因此阿里斯托德莫斯陷入了尴尬的境地,他发现苏格拉底不在,他就成了不请自来的"不速之客"。苏格拉底这样那样的奇怪行为为大家带来了欢声笑语。这些为夜晚要举行的辩论定下了基调,即对爱的赞颂,比赛时的一些自我陈述,甚至是表演中也不乏笑料,其中一场满是医学术语的发言也被一位参赛者的打嗝声打断了。如此一来,固定的修辞部分,时而诗意,时而深奥,不断地被带到表演的场景中,面对观众对它们进行评论、赞美和嘲笑。发言的顺序和对话的情节都遵循着一种场景化的因而也是戏剧化的逻辑:参与者已经决定绕桌而行,因此,我们所看到的对话是按顺序一个角色接一个角色的,几乎不会跳过任何一个人。座位的顺序也是性爱骚动的场合,特别是当亚西比德走进来,想要坐在苏格拉底旁边时。因此,这段对话采用抽象的理论来对抗身体的现实,用修辞的套路来对抗有时难以驾驭的观众,尽管它的向前推进部分来自身体在空间中的排列。

柏拉图把《斐多篇》中关于不朽的论点,也就是我们所知道的柏拉

图式的爱情理论，放在了这个有场景组织的情节的中间。苏格拉底转述了他和狄奥提玛之间的对话，叙述了狄奥提玛的"升华理论"，通过这个理论，爱逐渐脱离身体，重新导向美和真理。就像《斐多篇》的不朽论一样，狄奥提玛的爱情理论经常被从其语境中提取出来，并作为柏拉图的形式理论来呈现。结果是对柏拉图的理解，或者更确切地说，是对柏拉图主义的理解，是对身体的拒绝，对形式的拥抱。但这种对形式的祈求并没有最后的话语权。正如《斐多篇》在关于灵魂不朽的争论中暗示了苏格拉底，《会饮篇》也暗示了狄奥提玛的爱情论。演讲之后是对话的戏剧高潮，亚西比德进场，宣布对苏格拉底的爱。亚西比德随后不仅表达了对爱情的赞美，而且表达了对苏格拉底的崇敬。或者更确切地说，他描述了自己与苏格拉底之间的特殊关系，包括他们最终躺在同一张床上，但他们的关系并非基于情欲。[36]这当然不是一种形式，而是一种行动，一个由狄奥提玛的爱情观塑造的场景，也是这种形式或思想与纯洁的相互联系的身体的对抗。身体之爱（erotike）和智慧之爱（philia）这两种类型的爱是并列的，它们相互作用，相互纠缠，却不会相互抵消。柏拉图以一种更程序化的方式，在《高尔吉亚篇》中也给出了类似的两种爱的描述，这是一段写于《会饮篇》之前的对话。这里，苏格拉底宣称他的两个爱人是亚西比德和智慧。可以肯定的是，他描述了他对亚西比德的爱，就像所有对身体和人的爱一样，是善变的；而另一方面，对智慧的爱，是不变的。但我们没有理由认为，苏格拉底必须放弃对亚西比德的爱，才能拥抱对智慧的爱。他们可以并存，更重要的是，它们相互影响，引导对身体的爱走向节制，使对智慧的爱更加有形。[37]在《会饮篇》中，柏拉图的戏剧技巧意味着，实际的拥抱，更广泛地说，苏格拉底和亚西比德之间的互动，是人们脑海中最生动的记忆，尽管它是通过狄奥提玛对升华的描绘过滤出来的。

一旦我们把狄奥提玛的理想爱情理论放在整个对话的背景下,作为柏拉图试图重写喜剧的一部分,我们就能欣赏到它的特殊功能,它与《斐多篇》中关于不朽的论证的功能是平行的。由于形式论远离肉体,因此它是一种远离喜剧的策略,就像在《斐多篇》中远离悲剧一样。 <18>
喜剧正是通过直面世界的物质现实,削弱了思想或形式的重要性。柏拉图设想喜剧的另一种替代形式,它在身体的吸引力和形式的吸引力之间徘徊,从而将喜剧唯物主义转化为哲学戏剧。如果从它的戏剧语境中提取出来,形式论将引导人们去思考一个独立的形而上的形式领域。这并不是说柏拉图的这种观点是错误的;柏拉图确实清晰地阐述了这种理论,认为形式是独立存在的,尽管他也花了很多时间琢磨这种说法的含义。但是,在戏剧背景之外对形式理论的任何这样的考虑都是不完整的。一旦形式理论被放置在戏剧语境之中,它就可以被视为对喜剧——更普遍地说,是对戏剧的——物质张力的一种强大的反制力量。这种反作用力不会将身体、场景和戏剧抛诸脑后:它深刻地改变它们和它们的戏剧功能,以一种当时被称为哲学的方式重新排列它们。此时,身体不再用来证明形式或观念是错误的(或愚蠢的)。相反,这些身体成为哲学戏剧的一部分,使它们沉浸在形式中,这出戏剧表明,身体是由形式塑造的,而形式又受到它们产生的物质化身的影响。

羊人剧

柏拉图创作的新戏剧是喜剧的产物,也是悲剧的产物,但是最终与两者都不相同,而是借鉴了两者的第三种类型,即羊人剧。这种类

型的组合很奇特，它以一种更接近喜剧的滑稽方式处理悲剧的神话题材。实际上，在《会饮篇》中，亚西比德把苏格拉底与好色之徒联系起来，这种联系证实了苏格拉底这一人物既不是悲剧也不是喜剧的产物，他坚持自己的立场，而反对悲剧作家阿加森与喜剧家阿里斯托芬。[38] 同时很明显，柏拉图的对话绝不是简单意义上的羊人剧。对话与羊人剧唯一的共同点，只是它们都有悲剧和喜剧的元素，但并不属于两者中的任何一个。关于体裁的问题，最具纲领性的，也是最神秘的说法来自《会饮篇》结尾处苏格拉底的声明。除苏格拉底与另两位喜剧家之外，所有人都已醉酒，苏格拉底试图让他们两人相信悲剧和喜剧出自同源，因此，一个人完全能够撰写两种体裁。这就再一次地激励了我们去想象两种体裁的混合，可我们并不知道这种混合终究是怎样的。《会饮篇》因此以体裁混合之谜结束，这一幕也呼应了《斐多篇》中苏格拉底的朋友对其之死的反应是既悲又喜的情感。

然而，《斐多篇》与《会饮篇》留下了哭与笑、悲剧与喜剧的混合问题，柏拉图在《菲利布篇》中对此做了进一步阐述。苏格拉底于此论证了悲剧和喜剧的共同之处在于，它们都在观众中引起了喜与苦交加的情绪。[39] 悲剧中快乐与痛苦的混合是相对容易理解的：苏格拉底指出，正如亚里士多德在他之后指出的那样，人们显然喜欢看悲剧，即使他们被感动得流泪。（在《理想国》第十卷中，苏格拉底也攻击了悲剧所激起的特定类型的情感。）关于喜剧中存在痛苦的论证，在某种程度上更违反直觉。在这里，柏拉图声称，对荒谬的嘲笑夹杂着嫉妒，这是一种消极的，因此是痛苦的情绪，一种"灵魂的痛苦"[40]。这一论证的重要之处，与其说是其关于嫉妒的理论，倒不如说是关于混合的主题本身，这一主题后来被证明是喜剧和悲剧的中心。事实上，混合对柏拉图的重要性往往被低估了，部分原因是它违背了人们对柏拉图的普

<19>

遍误解，即他是一个绝对主义者，喜欢保持事物的纯粹和简单，而不是混合和混乱。但事实上，情况恰恰相反。柏拉图混合了喜剧和悲剧，哭泣和欢笑，但最重要的是他混合了抽象和具体化。正是这种混合，使他的戏剧与竞争对手区别开来。

许多后期的苏格拉底戏剧作家将苏格拉底关于悲剧与喜剧最终相似性的推测以及苏格拉底对话的混合性质视作他们苏格拉底戏剧的纲领，这些戏剧通常包含悲剧和喜剧的场景和元素。[41]可以肯定的是，许多苏格拉底戏剧也融合了更为广泛的风格和模式，而不仅仅从悲剧和喜剧中借鉴。在这一点上，我们也在追随着柏拉图，他几乎借鉴了当时所有的文学和非文学模式，包括葬礼演讲、修辞片段、神话和谚语。[42]就像柏拉图自己的对话录一样，后来的苏格拉底戏剧并不是两种类型的整齐组合，而更像是吸收不同文学模式的海绵，在这个过程中创造了一种新的、内在的混合类型。

如何识别这种新的体裁，一直是一个备受争议的问题。在米哈伊尔·巴赫金影响广泛的小说理论中，他将悲剧和喜剧的混合、柏拉图对散文的坚持以及将苏格拉底构建为一个现代反英雄，视为小说这种新体裁的主要来源。就像柏拉图的对话录一样，小说在混合其他体裁的基础上茁壮成长，创造出一种难以驾驭的大杂烩，将自己呈现为一种新兴体裁，以挑战其更成熟的对手。[43]这种解读固然重要，但它将柏拉图的对话从戏剧领域中移除，从而忽略了戏剧仍是柏拉图对话最重要的参考点。柏拉图很可能是小说的鼻祖，但他也创造了一种新的戏剧，而这种戏剧预示着现代戏剧的到来。柏拉图创新性地运用戏剧和剧场的多重维度，建构了独特的戏剧理论——柏拉图戏剧学。

柏拉图的戏剧诗学

为了理解柏拉图的戏剧学，我们可以回到古代评论家的零散言论。在亚里士多德对苏格拉底对话录的简短评论中，他注意到它对散文的选择，偏离了希腊戏剧中精心设计的诗歌形式。在这番话之后，他放弃了苏格拉底的对话，只是将其与其他散文戏剧（如索夫龙的哑剧）一同归类，却不知道该如何评价这种体裁。第欧根尼·拉尔修也注意到柏拉图的散文是一种异类，但他继续更加彻底地探讨柏拉图对对话的使用，称赞他完善了这种形式。[44]第欧根尼·拉尔修继续强调，柏拉图创造了虚构的人物，尽管他们有时与真实的雅典人类似。[45]这对于苏格拉底的形象塑造尤其重要。确实，有一位名叫苏格拉底的哲学家存在，并于公元前399年在雅典被处决。但柏拉图笔下的苏格拉底却是一个奇特的人物，完全不同于其他作家笔下的苏格拉底，如色诺芬刻画的苏格拉底形象。[46]

评论完柏拉图的散文以及他对人物的塑造，第欧根尼大胆地给苏格拉底对话下了定义："在特定的人物之间，以特定的发言模式，就哲学或政治主题提问及解答的会话。"[47]这一形式也在随后的戏剧历史潮流中为人们所熟知。但该形式对古典世界来说还是十分陌生的，因为希腊悲剧与喜剧都由合唱队（或合唱队与一个人物）的交流为主导，个体之间真正对话的重要性只会日益增加。第欧根尼·拉尔修也提到

柏拉图大声地朗诵他的对话。他们虽然并不打算在雅典的大型露天舞台上演出，但是它们可以朗诵给那些精挑细选的小部分听众。[48] 通过亚里士多德与第欧根尼，我们大概了解了对苏格拉底对话的经典阐释：这是一部散文体裁（而非诗歌体裁）的对话，大声朗诵的对象是小众人群（而非大众），它是基于单个人物（而非一个合唱团）的演说，其中演员参与交谈的主题是哲学，目的是用于教育，也是为了积累知识。

因此，把亚里士多德认为与希腊悲剧主要维度有关的戏剧元素作为参照，将有益于更详细地探明柏拉图的戏剧形式。其中包含了第欧根尼·拉尔修所提到的特征：人物、行动和与观众的关系。[49] 通过对比柏拉图的戏剧实践与亚里士多德的诗学，我们可以得出柏拉图的苏格拉底对话诗学。

人物

亚里士多德花费了大量的时间来思考悲剧主人公的秉性及地位，例如，要求他们享有很高的社会地位和道德地位，这样那些主人公的倒台才会引起恐惧和怜悯，而不是解脱。他甚至将悲剧定义为一种以"比我们优越的"人物为基础的戏剧，从而使人物在这一流派的概念中占据重要地位。[50] 戏剧人物十分重要，因为它是道德选择的场所，同时也是认知领悟能力的承载者，这是新亚里士多德的人物概念中经常被忽略的一个维度，亚里士多德称之为"思想"（*dianoia*）。柏拉图仔细地塑造他的主人公：苏格拉底。亚西比德的奉承，对苏格拉底在战斗之中的英勇表现的描述，他甘愿承受苦难，以及饮而不醉的能力，都是柏拉图精心塑造其主人公的典型特点。但苏格拉底不仅仅是超出雅

<21>

典大众能力的英雄。他的行为使他有别于这座城市中受社会习俗约束的人。他的穿着与社会生活习惯都与常人不同，甚至显得怪异。他是一位批评家，不断地抨击雅典社会（以及荷马）的文化、政治、宗教信仰和价值观，以及神话中被拟人化的诸神以及民主。为了塑造一个堪称典范又奇特的人物，柏拉图重新参考了悲剧与喜剧。他从喜剧中寻找社会准则的违背者，从悲剧中借鉴神话般独一无二的典范。因此，在人物方面，我们也从《会饮篇》的结尾看到了不同形式的准则：苏格拉底是柏拉图从悲剧和喜剧两者中选出的主人公，但又不只是两者的简单结合。柏拉图通过悲剧与喜剧的结合，塑造出了一位全新的哲学英雄，他既有趣又令人尊敬，虽然平凡却值得效仿。

柏拉图使他的对话围绕着一个精心构建的哲学主人公展开，其主要原因是为了表明哲学在多大程度上是一种人物的问题，一种表现在个性中的东西。换言之，哲学是具体化和生活化的；它不能脱离具体的哲学家而存在。例如，苏格拉底面对死亡的平静，是他对死亡本质和灵魂不朽的哲学洞察力的直接结果。[51]这种具有独特性格的人物是希腊把哲学理解为既可以在日常行为中展现，也可以在哲学作品中出现的一部分。[52]只有少数现代哲学家，如路德维希·维特根斯坦和米歇尔·福柯，延续了这一主题，即与其说它要求哲学是一种思想体系，倒不如说是一种生活方式。[53]这就是为什么任何完全否定有形世界的柏拉图形而上学概念都是错误的另一个原因。它恰恰没有把哲学的这个经典概念纳入考量的范围。它对人的行动的强调，最好地体现在戏剧的形式之中，在那里它们可以被表现为一个人物的行动。

尽管柏拉图对话的中心一直围绕着其以原名出现的主人公，但苏格拉底并不能独自体现哲学以及哲学生活。至少需要一位交谈者的参与，才能使哲学产生。对话者的选择范围十分惊人。当然，他们往往

是出身优越的希腊青年,这样苏格拉底的对话似乎显得相对封闭和单一了。然而纵览柏拉图的所有戏剧作品,我们会发现参与者的范围其实更大,包括政客、修辞学者、智者、戏剧家以及外国游客。当柏拉图的对话中出现奴隶,以及当《会饮篇》援引出狄奥提玛,从而使女性走入苏格拉底对话时,他也就结束了社会的排他性。有时,对话者的台词只有"是的,苏格拉底",所以它们经常会遭到轻视,有些编辑甚至会删减柏拉图的对话,只保留了苏格拉底的讲话。但即使当苏格拉底发表长观点和比喻(完全虚构的城市及替代世界)时,即使是简短的几个词也可以偶尔提醒读者,苏格拉底是在与其他人交谈;也提醒我们,至少两个人之间的交谈与思考才能产生这样完美的精神大厦。因此,将这些对话置于戏剧情境之下就显得更为重要了。 <22>

柏拉图以不同的形式呈现了这些交谈,并且将苏格拉底植入不同的情境之中,并允许他在不同的时间长度内分散我们对这些情境的注意力。但最终,即使是一句不显眼的"是的,苏格拉底"也会把我们重新带回到戏剧情境之中。与苏格拉底对话的角色也十分重要,因为柏拉图并不想暗示听众,哲学只与他的主人公相关。尽管苏格拉底仍是中心角色,但哲学是一种活动,尽管看起来很稀有,但任何人都可以从事,哪怕是奴隶。苏格拉底虽然是典型,但他也是而且必须是可替代的。这也许就是他在最后一篇对话《律法篇》中完全缺席的原因:一场没有苏格拉底的苏格拉底对话。

其他对话也内置了这种机制,这意味着哲学可以脱离苏格拉底,即去苏格拉底化。这些机制的关键之处在于角色转换。在《会饮篇》中,各角色轮流赞美爱神厄洛斯。频繁出现在哲学讨论过程中的角色转换形式则更为普遍。柏拉图的苏格拉底对话标志性的开头就是苏格拉底与另一位人物之间的交流。很快其他的角色也加入其中,他们通

常是轮流就前一位的观点继续论述。一些对话甚至会明确地探讨角色转换的原则。《诡辩篇》之后的《政治家篇》就是以角色转换的提议开始的。异乡人建议他以前的对话者泰阿泰德现在应该休息,而他的朋友,年轻的苏格拉底应该代替他,代表他继续争论。[54] 在《理想国》的第一本书中,色拉叙马霍斯太过生气而无法继续之后,格劳孔在漫长的对话的剩余部分中取代了他的位置。[55]

甚至苏格拉底也会参与轮换。有时为了鼓励其他人去捍卫他的地位,苏格拉底会将他们引入自己研究哲学的模式。最不寻常的例证出现在《会饮篇》中,苏格拉底召唤出了狄奥提玛,并赋予她展示"形式论"的特权地位。当然,狄奥提玛没有直接出现,而是借苏格拉底之口进行复述,这很明显是一种文学策略。没有人会在此刻询问这个非同寻常的女性是谁,也没人会问苏格拉底是否真的见过她。与苏格拉底对话的人接受了狄奥提玛这一角色,这并不令人惊讶,因为整晚都在援引不同的神祇和名人来赞美爱。从这个角度来看,柏拉图的对话都在教导他的读者或观众要效仿苏格拉底,但也教会他们在苏格拉底缺席时也要继续讨论下去。当然,这是通往苏格拉底对话的隐藏中心,即苏格拉底之死的创伤的另一个途径。苏格拉底对话使苏格拉底重生;为了哲学的目的,它复活了苏格拉底。与此同时,这一计划成功的前提是,不论苏格拉底是一个真实存在的人还是一个虚构的人物,没有他就没有哲学的产生。通过这种方法,柏拉图的对话复述了柏拉图的主要经历:寻找一条以苏格拉底名义但并没有苏格拉底参与的从事哲学之路。这个以角色转换为中心的方法因此可以被称为"去苏格拉底化",同时也是柏拉图哲学中更普遍的去人格化的一个特例,即从具体的个人和场景中抽象出来。柏拉图创造了一个强大的角色,但同时他制定了使这个角色变得可有可无的策略。

当我们把柏拉图和他最有力的竞争者色诺芬进行比较的时候，柏拉图对人物的运用，包括他的角色转换技巧，以及对苏格拉底的执着和对他的超然之间的反复，就显得淋漓尽致了。色诺芬也致力于将苏格拉底塑造成戏剧人物，但他的苏格拉底形象却非常不同。例如，色诺芬版的《会饮篇》以爱的交流为乐，这是柏拉图版的《会饮篇》中亚西比德与苏格拉底关系的特征。但苏格拉底是一位十分独特的哲学家，给他的朋友们提供了许多不错的建议，大到如何领导军队，小到日常生活中的琐事，他都会给出意见。柏拉图版的苏格拉底与色诺芬版的苏格拉底的区别在于两个文本的目的不同，这是主要原因。色诺芬的《回忆苏格拉底》是以证明苏格拉底审判与处决的不公这一目标为主导的。色诺芬记录了所有与苏格拉底相关的事，不论是与朋友之间的真实谈话还是对他建议的总结，都是为了反驳莫尼图斯的审判，以证实苏格拉底不是坏人，也不是真理的探索者，而是一位无辜的老师。[56]更为关键的是，色诺芬的苏格拉底对话都是十分个性化的，并没有使哲学拘泥于形式而失去个性。诚然，柏拉图也是在对他的老师的审判的阴影下写作的，他的全部作品也可以被看作一个长长的辩护。然而，这种辩护的形式是通过不寻常的戏剧运用，从而将苏格拉底变成一个不寻常的哲学家。

行动

柏拉图的人物刻画以及他角色转换的技巧都影响到了情节和对话的行动。在这里，有必要再一次与亚里士多德进行比较。对于亚里士多德来说，戏剧最重要的因素就是行动，一出戏剧的行动描写务必要

<24> 忠实于统一性原则。其他的组成部分，如人物，都服务于这一主要目标。因此，亚里士多德为悲剧情节提供了一份详细的说明，几乎可以说是一套准则。与史诗不同，悲剧需要呈现一个统一、完整的行动，也就是说一个单一的行动必须有明确的开头、发展及结尾。[57]他一直致力于详述悲剧行动的发展轨迹。亚里士多德将希腊悲剧划分为两类：突变与发现。"突变"是指行动的突然转变或者命运的突变。这样的突变可以但也不是必须要配合第二类行动——认知变化。认知变化主要是一种内在的变化，它发生在人物必须要向世界妥协的时刻，这种妥协的时刻尤其是指，敌对的环境迫使他们意识到那些未曾察觉的力量，或者意识到那些与主人公相抵触的力量的那一刻，这因此是一种从无知到认知的转变。亚里士多德称，好的悲剧，情节中的外部转变与内在变化同时发生，索福克勒斯的《俄狄浦斯王》正是如此。报信人没有原谅俄狄浦斯的罪过，反而揭发了他，这迫使俄狄浦斯意识到了自己的真实身份。这也显现出了行动中的外部突变：杀死前任国王的凶手已找到并即将接受惩罚。[58]

柏拉图的对话同样也集中于统一性的原则之下；但这一原则不是行动，而是辩论。更准确地说，柏拉图的对话通过辩论交流使人物之间产生互动，以便行动与辩论相互滋养——或相互区别。例如，《会饮篇》中，苏格拉底与阿里斯托芬之间的互相戏谑很明显给狄奥提玛的抽象论证提供了一个生动的例子。《斐多篇》中，已被判定死刑的苏格拉底与他的朋友之间的互动，为"灵魂不朽论"增添了紧迫感，也将哲学家牵连其中。因此，戏剧的互动与戏剧的争论以一种复杂的方式相互补充。

但是，这些论点与行动的结合能产生什么样的剧情呢？柏拉图采用了亚里士多德后来在希腊悲剧中的突变和认知变化的戏剧诗学，但

柏拉图使用它的方式完全不同。尽管柏拉图的对话都有清楚的开头，都认真地设置了背景，且做了人物介绍，但它们并不以单个的突变开头，随后发展到认知变化环节，然后再结尾。相反，它们在不同的地方发生偏离，又回到开始的地方；或者它们发现自己已被中断，被迫彻底地改变方向。这些曲折的行动也包含突变与认知变化，但突变是一个接着一个的，认知变化也是如此。这种突变与认知变化的增殖创造了迷宫模式，柏拉图对话的复杂而混乱的结构由此出现。通常，这些对话根本没有得出结论，而是突然收尾，但绝不可能结束。

我们可以从对这些奇怪行动的重要思考中推断出柏拉图对于哲学与真理的理解。柏拉图在这里认为，悲剧与喜剧的标准行动并不利于新颖见解的产生。对假说的检测，对先前持有观点的探索与批评，对共同敌人的抨击，或对神话和辩论的精心构建，都需要不同的节奏、不同的前进方式，因此需要不同的情节。对于柏拉图来说，标准的悲剧和喜剧情节需要被他时断时续的问答节奏打断和颠覆。真相必须是出人意料的东西。它必须出乎意料地突然出现。这就是为什么他的对话需要能够随时改变方向，经过转向、颠倒和打断共识，从一个意想不到的有利点来到一个熟悉的话题。他们让人物和读者失去平衡，使他们无法回到熟悉的情节和熟悉的认知模式。柏拉图的情节如此奇怪，因为真理本身是不可能的、自相矛盾的和违反直觉的。柏拉图随处可见由诡辩家、修辞教师、荷马、习惯和戏剧所导致的错误观点。他的对话需要消除这些熟悉的情节，以便真相浮出水面。

<25>

观众

戏剧与观众的关系是最后一个被苏格拉底对话修正的戏剧范畴。此时亚里士多德也是一位颇有益处的陪衬,因为他也花费了一些时间来思考悲剧对于观众的影响。恐惧和怜悯是一场好悲剧引发的两种情绪,对此,亚里士多德补充道,它们必须得到净化或是以某种形式被释放。[59]然而在大多数情况下,亚里士多德会抱着一种矛盾的心态来考虑观众或一些现场表演。该矛盾情绪体现在单词"奥普西斯"("视觉表象")中,亚里士多德将它视为一部戏剧中十分重要的因素。但同时,亚里士多德认为奥普西斯是戏剧中最具偶然性的部分,即使没有它也是可以的:当阅读戏剧,而非在剧场观看表演时,恐惧和怜悯也会出现。[60]

柏拉图比亚里士多德预先感知到了观众的这种矛盾情绪,并且感觉更加强烈。此时我们应该记得,希腊悲剧及喜剧的观众范围广泛并且十分大众化。狄奥尼索斯剧场至少能够容纳一万五千人,入场费也会有部分补贴,很有可能也会允许女性和奴隶进入。此外,一定程度上节日庆祝也会由观众负责:市民会主持竞赛,参加合唱队,并且可以在这里表现他们的喜悦与不满。剧作家、演员以及戏剧生产者会跟他们直接接触,甚至奖项也由从他们当中选出的评判小组颁发。柏拉图抵制的正是这种观众。在《律法篇》中,他表达了对剧场最激烈的批评,其中谈到了真正的"剧场暴政"是观众对戏剧生产的统治。[61]而他自己的戏剧倒不必遵循这一规则。

虽然柏拉图拒绝观众的统治,但他不希望自己的戏剧完全没有观众,也就是说,没有表演。柏拉图的对话有可能在一群学生观众面前

表演,甚至在一些竞赛中也有展示。[62]柏拉图在《泰阿泰德篇》中提出 <26>
了他最初设想的最佳戏剧表演模式。与其他苏格拉底对话一样,《泰阿
泰德篇》也以苏格拉底死后的某天,两位熟人偶遇开篇,泰阿泰德在战
役中受伤,两位相熟之人谈到了他的英勇行为以及苏格拉底曾预言泰
阿泰德将会建功立业。到目前为止,《泰阿泰德篇》的开场在柏拉图式
对话中很是寻常,只有几个叙述的画面与场景:两位友人的偶遇,两
人说话的记录以及苏格拉底与年轻人泰阿泰德的真实谈话。不寻常的
是,我们并不知道苏格拉底与泰阿泰德的谈话内容。相反,我们的朋
友曾记录下了苏格拉底的言论,并且几次去往雅典与苏格拉底商讨言
论的准确性。他有一份有关对话及人物间互动的书面记录,正是我们
在阅读的这种书面对话。[63]因此,这篇对话的开篇,我们看到的是一
场表演。两位熟人现在是观众,他们的对话由一位奴隶大声地朗诵着,
他变换着声音来分饰两角。这与《理想国》中苏格拉底所描述的颂诗者
背诵诗歌时的情形极其相似。颂诗者不会平淡地朗诵,相反会假装不
同的角色和人物,情不自禁地模仿人物的声音和手势;进而也就变成
了演员。[64]同样,这位男性奴隶变成了一位朗诵者和演员,用语言将对
话剩下的场景演绎了出来。

但是观看这种表演式朗诵的观众会怎样呢?柏拉图对戏剧的批判
中也强烈地批判了消极的观众。他理想的观众类型可以描述为"局内
观察者"。在柏拉图的对话中,旁观者通常也会参与辩论与情节。这也
就是为何角色转换技巧会如此重要。所有观众都应该参与到辩论当中,
一圈圈的转换。我们可以借柏拉图对话中的观众,即对话者,推断出
他关于理想观众的更多信息。许多对话中的人物都是受诱骗去参与辩
论的,他们抗拒、不情愿,或是十分轻视苏格拉底支持的哲学交流。
通常他们会发怒,甚至是采取暴力,或是威胁要离开。事实上,柏拉

图对话中的许多场哲学交流都弥漫着恐惧，害怕他们会突然中断。[65]苏格拉底必须时常诱惑与他对话的人，尽他最大的权力使其参与进来。柏拉图的《理想国》第一卷中，那个时而好斗、时而防守，几乎无法与人合作的色拉叙马霍斯，或许是最著名的例子。[66]《吕西斯篇》提前结束的原因就是苏格拉底与一群年轻男孩的谈话被他们的导师打断了，并让他们回了家。[67]《大希庇阿斯篇》中对话也是在提前结束的威胁中进行的。当苏格拉底打击希庇阿斯对美的自信时，希庇阿斯十分沮丧，宣布要离开并去思考有关美的问题。苏格拉底使出了浑身解数来哄诱他继续留在对话当中，但差点就失败了。[68]

<27>

因此，柏拉图的对话一再地展示真正的哲学交流到底有多困难、多罕见和脆弱。只有少数的苏格拉底的对话者是理想的哲学家。通常，对话都会将参与者诱骗到哲学的思维模式当中；很明显，这就意味着这些对话是在说明如何参与一场哲学会谈，如何成为一名哲学剧中的角色。这也解释了这些对话的相对排他性，这些对话包含的人物通常是受过教育的人，有能力参与讨论和辩论的人。然而这也不意味着它们是具有完全排他性或精英主义的特质。尽管这些对话已经竭尽全力将大量的人物，包括青年贵族、出名的公民、外国游客、奴隶引入哲学讨论。柏拉图的对话很可能既为学院外的读者设计，也为学院内部高度控制的教育展示而准备；无论如何，它们代表了柏拉图希望的那种在学校内外都可以进行的对话。

柏拉图对悲剧的抨击和他的戏剧观也具有强烈的政治价值。悲剧强调由公民组成的合唱团及其在雅典大部分公民面前呈现的方式，与民主密切相关。因此，柏拉图将民主观众批评为"剧场暴政"，一种由没有适当哲学知识的剧作家引起的暴民统治，煽动观众的低级情绪。柏拉图自己选择戏剧性的对话，避免合唱和大量观众，因此也暗示了

对小型、精选团体的政治偏好，而不是大型集会。从这个意义上说，对这些对话中所包含的戏剧性的文学和正式解读证实了柏拉图的反民主立场。但这样的解读也可以增加柏拉图对民主的批判的细微差别，因为我们现在可以明确指出，柏拉图拒绝雅典民主的程度正是因为它把自己呈现为"剧场暴政"。然而，他设想的另一种选择不是某种少数人的阴谋统治，一种闭门会议的基于阶级的寡头政治。相反，开放但受控的对话形式体现了原则上对任何人都开放的脆弱教育过程的理想。这至少是柏拉图戏剧形式中的政治编码。

苏格拉底对话的亲密而克制的表现以及对参与观察者的偏好也揭示了苏格拉底对写作的著名批评。在《斐德罗篇》中，对写作的担忧之一是害怕失去记忆：如果我们能把事情写下来，我们就不必记住它们，因此会让我们失去记忆能力，这反过来会对我们的思考能力产生不利影响。这种批评对许多读者来说似乎是自相矛盾的：虽然历史上著名的苏格拉底一个字都没有写，但苏格拉底对话的作者——柏拉图，做出了有利于写作的深思熟虑的选择。那么，柏拉图为什么要在他的对话中加入对写作的批判呢？随后的苏格拉底戏剧的许多作者抓住了这个悖论，将柏拉图解读为一个违背苏格拉底的指示，写下他周围谈话中发生的事情的角色。 <28>

为了更好地理解此悖论，关键是要明了，《斐德鲁斯》还对写作进行了第二次批评：观众（或读者）不能与演讲者对质，并提出后续问题或要求澄清。从技术上讲，柏拉图的书面对话也是如此。然而，对话以两种方式避开了这个问题。首先，他们塑造了演员和观众之间的互动关系，让观众与苏格拉底互动，甚至通过角色转换，参与讨论。[69] 更重要的是，这些对话虽然是书面的，但要求在受控和亲密的背景下表演出来，而这种类型的表演实际上已经编码在对话当中。让

我们修改亚里士多德关于一部好的悲剧的评论：好的对话应该同样适用于阅读和戏剧表演，这可以说是柏拉图对话的戏剧维度，即它们术语特殊的参与性表演类型，无论它们是否真的被表演过，但都被激活了。

写作与表演之间的纠葛依然在加深。埃里克·A. 哈夫洛克认为柏拉图要求用自己的哲学体裁取代荷马的智慧文学以及希腊悲剧，无异于认同新文化的价值优势，诸如理性、结构化论证，而不是供人们口头传播的公式化智慧作品及诗句警言。[70] 沃尔特·J. 昂进一步探索了这一推理过程，他指出，柏拉图所强调的抽象推论本身就是雅典写作与读写能力传播的产物。[71] 考虑到哈夫洛克与昂，有人可能会说，柏拉图恰恰拒绝了那些根植于演述的戏剧形式，即与雅典戏剧相关的表演实践和对荷马史诗的背诵。他用一种适合他自己的理性和文学散文戏剧的新型教育性表演来反对这些。

这种对戏剧的新理解，以及它所暗示的戏剧表演形式，不仅不同于雅典的戏剧体系，而且更接近于现代的戏剧概念。弗里德里希·尼采承认柏拉图是完全文学戏剧的发明者之一，这种戏剧已经摆脱了对歌曲、舞蹈和仪式动作的依赖，并将戏剧的所有其他方面，特别是舞台动作的范畴，置于其散文话语的规定中。这正是从 18 世纪开始，剧院的资产阶级改革者所要求的：统辖戏剧表演所有其他方面的文学戏剧，是既能读又能观看的戏剧，即使被观看，它也将保持完全的文学性。同时，柏拉图对观众中积极观察者的关注让人想起布莱希特的教育戏剧（Lehrstücke）和其他一些形式，这同样是为一小部分参与者准备的。[72] 柏拉图在这里成为现代文学戏剧的先驱，从这个意义上说，他在从口头文化到散文文化的过渡中占有重要地位。

我通过柏拉图对话与现代戏剧的关系来分析柏拉图对话，从某种

意义上说，这个方法是过时的，但也为相似话题的研究提供了曙光。此外，柏拉图与现代戏剧的联系不仅是要透过后者来窥探前者。现代文学戏剧出现之后，就引入了一个戏剧表演的新概念，越来越多的剧作家和哲学家开始将柏拉图视作超越其时代的剧作家。苏格拉底戏剧随后的历史，首先将柏拉图的对话定义为戏剧（随后一大批剧作家也因受柏拉图启发而做出了一系列作品加入该历史），并证实了这一说法。柏拉图的戏剧观立即与雅典的戏剧性决裂，雅典的戏剧性是口头表演文化的延续，也是一次犹豫的尝试，试图设想一种与写作共存的表演模式。柏拉图的对话是改革派的文本，旨在改变戏剧表演的实践，为未来的戏剧指明方向。

柏拉图的目的

柏拉图的反悲剧和反喜剧诗学是针对他自己的哲学目的的，现在应该可以说这些目的是什么了。第一个目的是消除错误的确定性，消除古雅典的文化、政治和宗教经典中所表达的普遍持有的观点。消除虚假确定性通常是柏拉图对话的明确情节：通常苏格拉底会拜访自称专家的人，例如诡辩家或政治家，以消除他们最珍视的确定性。同样的事情也发生在戏剧形式的层面上。他的对话通过将它们粗暴地打断、颠倒、转述，并用一种全新的、完全不同的戏剧形式取而代之，从而消除了悲剧、史诗和其他具有文化特权体裁的确定性，这种确定性常常用于打压所有其他体裁的目的。柏拉图的对话吸收了所有流行的文学、哲学和神话类型，将它们自由巧妙地混合成一种新的戏剧类型，它们在其中无法发挥其通常的影响力。现在他们受制于不同的原则，

即真理,这是通过在诙谐的、具有讽刺特质的人物之间进行的理性的散文式对话中检验论点而得出的。

如果柏拉图对话的一个功能是消除错误的确定性,那么另一个同样重要的功能是起初看起来相反的东西,即粉碎相对主义。也就是说,消除错误的不确定性。这一目的与最成功的哲学范式之一的分支有关,即赫拉克利特声称一切都在运动并且总是在变化,这也意味着世界上不存在任何确定性的说法。[73] 这种范式可以被视为为诡辩家的新型相对论传播奠定了基础,比如毕达哥拉斯,他创造了"人是万物的尺度"这一公式。这种方法产生的后果是,辩论技巧本身就成了目的,成为获得优势的工具。由于诡辩家已经放弃对真理的探索,至少他们似乎深信,永远无法获得确定性,也无法建立真正的知识。因此,辩论永远不会培养洞察力,而只能带来在斗智斗勇中的胜利或失败。

赫拉克利特的变化哲学以及诡辩学派的相对理论都是柏拉图哲学的目标。柏拉图也确实将哲学戏剧打造成了打败上述两者的战车。他的对话告诉我们,获取知识的道路艰险曲折,充满了错误的开端,可能会把你带向意想不到的方向,进而容易误入歧途。但是尽管道阻且长,这也是寻找知识途中最合适、最必要的一条路。这也正是柏拉图会写对话的原因,但他在早期的对话中几乎没有积极的见解;而他的中期与后期的对话定能让我们受益匪浅。

至少在他的中期,柏拉图击败诡辩家的最著名也是最极端的措施是形式论。柏拉图投入这项发明并不是因为他对他周围实际存在的世界感到不满,不像后来的基督教柏拉图主义者贬低这个世界的价值,以便将目光投向下一个世界。相反,他发明了形式理论来阻止诡辩,因为诡辩对他来说意味着用权力取代真理。形式理论让他承认赫拉克利特承认世界是可变的和变化的,即总是"生成"的。这也让他看到,

诡辩家之所以如此成功地教授论证作为赢得辩论的策略，是因为词语本身具有多变的含义，而且往往不可靠。柏拉图能够承认这一切，但坚持认为存在真正知识的参考点，那就是形式。只有将形式设定为稳定的参考点，我们才能克服诡辩。形式使我们能够超越不断变化的世界，并尝试获得真正的知识，就像哲学家在洞穴的寓言中转身，停止凝视影子并最终离开洞穴一样，至少暂时如此。只有当这个世界除了改变影子之外还有更多的东西，探索真理才开始有意义。从这个角度来看，形式是一种必要的纠正，一种命令：我们必须表现得好像形式真的存在一样，否则我们将永远陷入诡辩。

形式论付出了高昂的代价，因为它们有可能被视为不仅仅是击败诡辩的一种手段：它们应被视为实际存在的事物，它作为超自然的、形而上学的实体，居住在洞穴之外的某个地方或云中。在多次对话中确立了形式理论之后，柏拉图认识到了这种形而上学的困难含义，并在《巴门尼德篇》中对此做出了回应，其中包括对形式理论最全面的批判。特别是《巴门尼德篇》质疑将这种形式始终视为独立实体是否有意义，正如他在洞穴寓言和其他一些对话中所暗示的那样。许多自称为柏拉图主义者和柏拉图理想主义者的人选择忽略《巴门尼德篇》，继续将柏拉图视为狄奥蒂玛在《会饮篇》和苏格拉底在《斐多篇》和《理想国》所阐述的形式理论的发明者，无视柏拉图后来的批评。在陷入僵局之后，《巴门尼德篇》并没有放弃形式理论，而是将其精确地重新表述为一种哲学命令：必须有形式，因为如果没有形式，哲学的计划本身就会终结。

<31>

一旦我们将柏拉图的哲学目标定为消除虚假必然性与消除虚假不确定性时，就能够更加精准地评估柏拉图戏剧形式的功能。为此，我们有必要再重新讨论一下柏拉图最为著名的戏剧批判。毫无疑问，这

就是后世为何会有如此之多的评论者不认可柏拉图戏剧技巧的原因所在。在《理想国》的第3卷与第10卷中，柏拉图列举了一系列观点来驳斥作为模仿艺术的戏剧。他第一次处理这个问题是通过区分模仿与叙事的方法。模仿直接呈现的是不同的声音以及各类模仿的类型，这不仅出现在戏剧中，而且古希腊的唱诗人也会用不同的声音演唱《荷马史诗》的台词（《泰阿泰德篇》里的男孩朗诵对话时也是这样）。与戏剧的再现模式相较，柏拉图更青睐具有距离感的模式，也就是被称为"叙述"的叙事模式。这一偏好看似完全终结了戏剧，但事实上，这里存在一个可以称为"叙事"的戏剧传统，即一种怀疑模仿，并尝试通过叙述者与其他技巧构建舞台上所发生事情的戏剧。

在《理想国》第10卷中，柏拉图选取了这一论点并进行了概括。他没有专门讨论演员，而是笼统地谈论模仿，涵盖了所有的艺术。柏拉图现下最为担忧的事情与认识论相关：因为艺术家不是他们所描绘的东西的专家，而只是模仿技巧的专家，他们的作品不能培育洞察力，无助于发现真理，只能产生谬误。这看起来是对一切艺术的全面攻击，其实不然。任何形式的艺术都是被允许的，只要其内在驱动力源自对真理的真诚追求。对柏拉图而言，这恰恰表现为对哲学的深切渴求。他通过自己的戏剧对话来探索戏剧中的真理，这是他认为的最佳选择。如果柏拉图没有考虑到这种良好的、哲学的模仿，即形式的模仿的可能性，那么他自己的戏剧形式将是一个明显而公然的矛盾。柏拉图接受了以真理戏剧的形式进行良好模仿的可能性。

这种关于真理的戏剧意味着什么，可以通过观察柏拉图试图使用他特殊的戏剧技巧，在物理和形而上学之间创造一种徘徊的方式来说明，这是他哲学的标志。无论是在读者（或听众）的脑海中引发一场想象中的表演，还是导致一场实际表演，对话戏剧都使用了

构成物理世界的所有元素。正如柏拉图在《理想国》第 3 卷中所说，戏剧是最重要的模仿艺术的模仿艺术，也是依赖在具体情境中身体的存在和语言的模仿艺术。同时，戏剧，尤其是对话戏剧，有选择性地使用这些人物、场景和动作，一一将它们从现实世界中提取出来，并将它们放置在一个叫作剧场的奇怪地方，无论它是真实的，还是想象的。在那里，它们被重新组合在一起，就像在实验室里一样，形成了一个更简单、更可控的世界版本。它们仍是物质，但是从世界的厚度中脱离出来的物质，被连根拔起，准备在一个新的和哲学的真理中被改变、被重新定向或翻新。因为戏剧影响了物质的解构，所以它非常适合呈现一种场景，在这个场景中，它表明物质并不寄寓于其自身，也不会受其干扰。相反，这里的物质被思想或形式贯穿；用柏拉图的话说，物质参与形式。这些形式永远不会也永远不能自己出现；他们通过表明舞台上的任何人和任何物都与形式相关联，因此无法从单纯的物质中获得稳定性和同一性来表现自己。这是柏拉图最伟大的发现：如果以一种特殊的方式（一种与传统方式非常不同的方式）处理，对话戏剧可以成为物质与形式之间有争议的联系的完美媒介，而这种联系定义了他的哲学核心。他所要做的就是发明一种戏剧的形式，它既能唤起戏剧又能批判戏剧，它既能塑造也能改变人物、场景和情节；它能够创造出抽象形态，也能将戏剧中短暂的物理形式重构成物质形式。 <32>

柏拉图因此打断了戏剧的不同维度，以消除戏剧的物质性，将这种物质性变得更具超然性、相异性、调和性和不稳定性。只有在戏剧的物质性被去除之后，他的对话才能被用来指向或唤起抽象形式。这些抽象的形式，反过来，从来没有呈现自身。它们正是在剧场的物质被耗尽其坚固性和稳定性时才从剧场的物质中产生的。这个过程也可

以用另一种方式来描述：抽象形式影响了柏拉图对话中特有的部分和不完整的非物质化。他的人物、场景和动作，似乎都是为形式服务的。形式的形而上学理论影响了剧场的物质性，使它不安地徘徊在它所依赖的物质和它所指向的形而上学之间。

　　这种对柏拉图的戏剧性理解，我们称之为戏剧性的柏拉图主义，它通常与柏拉图和柏拉图理想主义联系在一起的东西大不相同。这也是我认为在当今的知识范围中必不可少的柏拉图主义类型。正如我稍后将更详细地论证的那样，在过去的150年里，几乎所有具有更广泛文化影响的哲学都致力于严格彻底地废除柏拉图主义，柏拉图主义被理解为一种理想主义。无论是拉尔夫·沃尔多·爱默生的实用主义，<33>卡尔·马克思的历史唯物主义，弗里德里希·尼采的身体哲学，路德维希·维特根斯坦的语言游戏，吉尔·德勒兹的经验主义，还是历史学米歇尔·福柯的思想，这些哲学及其各种追随者都有一个共同点：坚定的反柏拉图主义立场。他们经常采取他们所理解的理想主义倾向，并表明它们是错误的。相反，他们指出了物质条件，其中包括经验、个人存在、社会生产制度、身体，还包括具体情况下语言的语用用法或国家机构。一直以来，他们的目的都是摧毁思想的大厦，并将它们置于物质的横轴上。这种反理想主义的罕见例外是数学，其中一种直觉理想主义在其实践者中普遍存在，他们中的许多人都假设数学实体确实存在，其性质可以被发现。但即使是这种数学理想主义也被包括在维特根斯坦的反柏拉图主义论战之中。[74]

　　反柏拉图主义及反理想主义变得如此流行，使得我们很难再辨认它。反柏拉图主义变成了我们的信仰、常识，我敢说已经成为我们的意识形态。反柏拉图主义者不得不承认，表达任何不满的唯一途径，是接受相对主义这一不那么受欢迎的理念的复兴。我们非常乐意到处

嘲弄、推翻各种思想，但我们愿意被视为相对论主义者么？即使是最具影响力的相对主义形式，即文化相对主义，也受到重新审视。因为人们已经清楚，它可以被用作保守政治的权力工具。柏拉图深知这一切。他曾亲眼见证相对主义在雅典帝国末期的政治斗争中被广泛应用。正是为了回应这种愤世嫉俗的相对主义，柏拉图才发明了戏剧柏拉图主义。

现在的问题不是要逆转这种不断重复的反柏拉图主义。事实上，这种逆转姿态的本身就是问题的一部分。据我理解，戏剧柏拉图主义不能也不需要被逆转，或者它本身只是简单地颠覆了唯物主义。戏剧柏拉图主义是一种无限动态的结构，一种震动或徘徊，其中包含了一些反柏拉图主义者引以自豪的元素。戏剧柏拉图主义最为成功之处便是，它融合了唯物主义的质素：这是一个平衡法，当你观察柏拉图在其职业生涯中不断调整其哲学戏剧时，这一点就再清楚不过了。在他的《申辩篇》和早期戏剧对话中，他以一场公开且引人注目的法庭戏开始。然后逐渐地，仿佛他已经意识到自己过于倾向于具象，他将他的场景嵌入多个叙述框架中，从而用多层疏离性的装置调和了直接的戏剧。这也是柏拉图发明他最有力的解药——形式论的时期。但随后他又回到了直接的戏剧，尽管他通过其他方式控制戏剧，通过减少角色、场景和动作，以便为论证和思想大厦的思辨提供更多的空间。从戏剧性的柏拉图主义的角度来看，柏拉图的全部作品似乎是物质和形式之间的谨慎平衡行为，因此我认为这是柏拉图的真正目标。

⟨34⟩

这是一个几乎失败的目标。罪魁祸首是柏拉图自诩的继承者，即柏拉图主义和新柏拉图主义的各种学派。它们将戏剧性的柏拉图主义简化为纯粹的唯心主义，最终通过反应性批判的逻辑，产生了我们目

前的反柏拉图主义者。幸运的是，当柏拉图在西方被重新发现时，出现了一种起初犹豫不决且几乎不被注意的作家传统，他们继续着柏拉图的戏剧遗产，他们坚持认为柏拉图应该被视为戏剧家，尽管是一个非常独特的剧作家。柏拉图的戏剧追随者（苏格拉底戏剧的作者）中很少有人认识到柏拉图戏剧的全部哲学意义。所以，他们像柏拉图一样，利用他们那个时代的戏剧模式。因此，苏格拉底戏剧传统的惊人之处，并不在于它对柏拉图的忠实，而在于那些试图追随剧作家柏拉图的作家所使用的各种模式和风格。通过这种多样性，苏格拉底对话的独特诗学光芒才得以闪耀。

第二章

苏格拉底戏剧简史

1468 年 11 月 7 日，洛伦佐·德·美第奇（Lorenzo de'Medici）在佛罗伦萨郊外卡雷吉小镇的一座别墅里举行了一个纪念柏拉图生日的晚会。这种纪念活动在古代曾经很常见，但后来已经过时了。事实上，距离上一次这样的庆祝活动已经过去了 1200 年，因此这个晚上被认为是一个重要的历史时刻，即回归柏拉图的时刻。一共邀请了九位客人，包括一位主教、一位医生、一位诗人和一位修辞学家。当晚，修辞学家贝尔纳多·努齐（Bernardo Nuzzi）大声朗读柏拉图《会饮篇》的全文。在这场戏剧性的朗读之后，努齐要求每位客人就其中一个演讲发表意见。因此，当晚活动的第二部分呼应了柏拉图的文本，每个参与者轮流对柏拉图进行评论。对于《会饮篇》的解读本身就是一次盛宴，这次活动不仅是对文本的解读，更是一次新的诠释。

关于当晚的描述（很可能是虚构的）可以在马西里奥·费奇诺《德·爱茉莉》中找到，他是柏拉图在欧洲文艺复兴时期的主要人物。[1] 在资助人柯西莫·德·美第奇（洛伦佐·美第奇的祖父）的鼓励下，费奇诺沉浸在柏拉图的原始文本中，倾尽心力把柏拉图的全部作品翻译成拉丁文，其中大部分是第一次翻译成拉丁文。正是这次翻译促进并形成了柏拉图主义在西欧激动人心的复兴。费奇诺还建立了一个柏拉图主义者的圈子，并以柏拉图在雅典外集市上建立的学校为名，称其为"柏拉图学院"；"柏拉图学院"也变为佛罗伦萨柏拉图主义

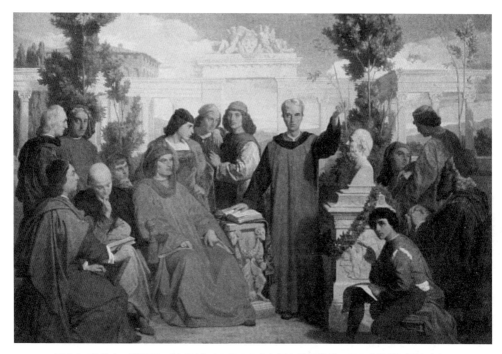

图 2.1 路易吉·穆西尼,《1474 年 11 月 7 日在卡雷吉的洛伦佐·马尼菲格诺别墅中庆祝柏拉图诞辰》(1862)。展出于现代艺术画廊,意大利都灵。图片来源:埃里克·莱辛 / 艺术资源,纽约。

传播的中心。费奇诺的研究院和他举办的柏拉图诞辰日活动在几世纪之后仍旧视为至关重要的事件。1862 年,意大利画家路易吉·穆西尼以一幅名为《1474 年 11 月 7 日在卡雷吉的洛伦佐·马尼菲格诺别墅中庆祝柏拉图诞辰》的画作重温了这一场景。[2] 中间的人物,费奇诺(或努奇),正在朗读《会饮篇》中的一篇演讲,或者正在评论某一段,他的右手放在一本摊开的书上,左手以宣示式的姿态举起(如图 2.1)。这幅画抓住了这个纪念活动的双重性质:右手指向柏拉图文本的阅读,由举起的左手强调对观众的表演。

佛罗伦萨的柏拉图复兴是柏拉图主义在上古晚期和中世纪漫长历史中的重要组成部分。一个相对连续的（如果不是不间断的）学院存在于雅典，直到529年，当皇帝查士丁尼关闭学校，迫使柏拉图派流亡到波斯和叙利亚。有一段时间，柏拉图的著作主要由东方学者保存和研究；因此，在中世纪的大部分时间里，西方哲学家和神学家对这些对话的了解仅限于二手资料。尽管柏拉图主义的元素可以在这个时期和后来的许多基督教神学家身上找到，但并不是柏拉图的所有作品都为人所知，值得注意的例外是《蒂迈欧篇》和《斐多篇》。尽管这种影响比较温和，但仍可能产生深远的作用。例如，但丁的柏拉图式风格在他的《飨宴》（1314）中呼应了《会饮篇》。直到1428年，柏拉图对话的全部语料才通过在君士坦丁堡工作的希腊学者传到西方。当时这座城市正越来越多地向西方寻求帮助，以抵御奥斯曼帝国。西方没有提供必要的援助，使得君士坦丁堡在1453年被苏丹穆罕默德二世征服。然而，君士坦丁堡日益增加的压力确实产生了副作用，迫使拜占庭的学者与意大利城邦，特别是威尼斯和佛罗伦萨之间进行更多的知识交流。拜占庭学者把柏拉图初版的希腊原文以及所有的传统注解都带到了意大利，激发了柯西莫·德·美第奇的想象，这才支持了费奇诺，首次将柏拉图的原作完整地翻译为拉丁文。

<38>

在费奇诺之后，西方的思想史、文学史和艺术史中——正如我将要论证的——见证了多次柏拉图主义的复兴。这其中便包括了17世纪在剑桥发生的一次复兴，而这些复兴实际上构成了18世纪后半叶重新兴起的对古典希腊文化的兴趣的一部分。这不仅导致新古典主义的出现，也导致19世纪早期出现了浪漫的唯心主义。尽管在19世纪的大部分时间里实证主义和唯物主义占据着主导地位，但柏拉图主义仍是一股不可或缺的暗流，特别是作为一种审美学说。即便对早期现代主

义这种审美理想主义发起攻击,但柏拉图主义的各种形式在20世纪后期仍然存在。既然西方思想与柏拉图的遗产之间的关系错综复杂,阿尔佛雷德·诺夫·怀德海认为哲学史只不过是对柏拉图的一系列脚注,也就不足以为奇了。[3]

 费奇诺所做的远不止是将柏拉图的思想介绍给拉丁语读者。他还深刻地认识到柏拉图的哲学与其戏剧形式之间密不可分的关系。作为文艺复兴时期柏拉图主义的开创者,费奇诺同样被视为戏剧柏拉图主义的奠基人——这一点在穆西尼对费奇诺戏剧朗诵的描述中得到了生动体现。的确,画家们敏锐地意识到柏拉图式对话的舞台潜力,并被它们最具戏剧性的场景所吸引,比如苏格拉底之死和亚西比德在《会饮篇》结尾时的出场。毫无疑问的是,前者最著名的例子无疑是雅克·路易斯·大卫1787年的作品《苏格拉底之死》(图2.2),它捕捉到了苏格拉底同伴们的痛苦,当苏格拉底手拿圣杯时,许多人将目光转向他方;它也表现了他们的行为与苏格拉底面对死亡时严肃而镇静神情的对比。

 至于亚西比德热热闹闹的出场,这一幕在1869年被安塞尔姆·费尔巴哈的《柏拉图的会饮篇》(图2.3)很好地捕捉到了,它渲染了受亚西比德影响而突然转变了的基调:当苏格拉底还在深入交谈的时候,一些客人已经把目光转向了这位著名的雅典人那令人垂涎的外表——他的外衣似乎摇摇欲坠,险些暴露了他的隐私部位。关于柏拉图式对话的戏剧潜力,画家与剧作家的看法是一致的。

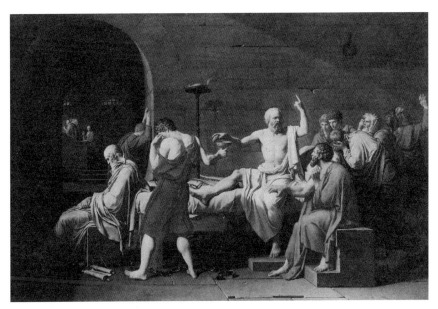

图 2.2 雅克·路易斯·大卫,《苏格拉底之死》(1787)。由凯瑟琳·洛里尔亚·沃尔夫收藏,沃尔夫资助,1931 年,大都会艺术博物馆。

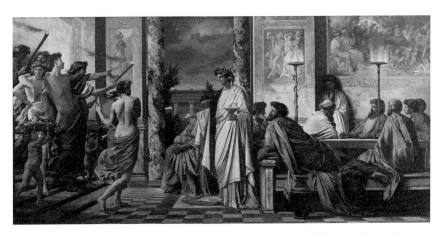

图 2.3 安塞尔姆·费尔巴哈,《柏拉图的会饮篇》(1869)。德国卡尔斯鲁厄,国家艺术馆。图片来源:W. 潘科克。

舞台上的苏格拉底

我们在很多地方都可以发现戏剧柏拉图主义，但这一章我将在我所谓的苏格拉底戏剧中探索其发展脉络。[4] 苏格拉底戏剧追随柏拉图，以戏剧的形式呈现苏格拉底的思想和行为。许多苏格拉底戏剧采用柏拉图的对话材料，而其他的则采用色诺芬的苏格拉底对话以及第欧根尼·拉尔修的《苏格拉底传》等资料。他们的共同之处是，他们都相信，以戏剧形式表现苏格拉底是最为恰当的方式。自从大多数柏拉图主义和新柏拉图主义流派放弃了柏拉图的戏剧形式，转而选择评论——或者，确切地说，怀特海的脚注——作为他们的主要哲学体裁以来，这种信念就更加引人注目了。因此，让柏拉图的戏剧思想继续流传下去，或者甚至发扬它的任务首先就落在了剧作家身上。许多撰写苏格拉底剧本的作者相对默默无闻，彼此不熟悉。也就是说，苏格拉底戏剧史并非以线性的方式发展的，并不是每一位作家都熟知前人的作品，并在继承的基础上有意做出修改。相反，这部历史是断断续续的，形成了集群和空白；在许多方面，苏格拉底戏剧的作者每次都必须从头开始，创造自己的戏剧形式（参见附录中的苏格拉底戏剧列表以及该流派发展的图表）。

这些戏剧的多样性显示了柏拉图对现代欧洲和北美的深远影响。柏拉图是戏剧和剧场的敌人，这一扭曲的形象掩盖了这种影响。更普

遍的是这是由于以戏剧学者和哲学家为代表的人群对戏剧和哲学之间的联系缺乏兴趣造成的。但苏格拉底戏剧的作家们意识到了柏拉图的戏剧天赋，他们看到柏拉图的苏格拉底对话中使用了一种全新的、令人惊叹的散文戏剧形式，这种形式在当时是超前的。正是通过这一传统，我们才能追溯性地将柏拉图视为剧作家。换句话说，本章讲述了柏拉图如何成为剧作家的故事。

尽管苏格拉底戏剧作家对柏拉图对话的戏剧维度很感兴趣，但他们往往没有意识到柏拉图对戏剧的特殊运用，即他独特的戏剧技巧。他们最感兴趣的是人物，想当然地认为哲学与哲学化的主人公紧密相连，且他的每一种行为都具有哲学意义。与柏拉图不同的是，他们并未将哲学完全从对苏格拉底的依赖中解脱出来。更广泛地说，他们既保留了柏拉图复杂的个性化特征，又尝试将哲学去个人化，将具体的情境与行动同抽象的概念和论证交织在一起。在某种意义上，他们可能要承担将苏格拉底对话部分地"去柏拉图化"的罪责。这也许并不奇怪，因为他们很少表现为柏拉图的忠诚拥护者，而是用他的戏剧来解决他们自己的问题，表达他们自己的关切，就像他们把柏拉图的戏剧技巧转换成了他们自己时代的形式和体裁一样。

然而对这些作家来说，戏剧形式所面临的挑战仍旧是一个现存的难题，同等重要的还有柏拉图在作品中及其主人公所提出的哲学问题。从17到19世纪，柏拉图和基督教之间的联系，对很多苏格拉底戏剧作家都具有特殊的重要性。很多宗教作家被柏拉图所吸引，因为他们和基督教神学家一样，在柏拉图身上看到了基督教一神论的先驱。在这里，苏格拉底戏剧延续了古代晚期最重要的学术事件之一，即柏拉图主义和早期基督教的融合，这产生了第一个真正的基督教神学。这是一段包括俄利根在内的历史，在圣奥古斯丁时期达到了最初的高峰。在这种解读

中，苏格拉底预见了基督教的诞生。因此，在所有希腊异教徒中，他应该得到最密切的关注。《苏格拉底，一首戏剧诗歌》（1758）就是一个很好的例子。这是爱尔兰基尔肯尼一个显赫家族的成员、英国皇家学会的研究员艾米亚斯·布希（Amyas Bushe）所写的剧本。与其他的苏格拉底戏剧不同，这部作品相对沉闷，只是通过令人难忘的简单诗句来阐述柏拉图的理想主义，即美善合一论，他在一首令人难忘的歌曲中写道："美貌与美德其实一样；／她们不同，只是名字上不同。"[5] 该剧以一首诗开头，据说是一位匿名的粉丝所写，第一句陈述了它的基督教使命："那准福音的，卓越的天籁／是圣洁的苏格拉底的天赐之爱／它庄严地告知你神圣的伴侣；／异教的真理伴随着基督教的热情在那里燃烧，／这福音的先驱啊，竟能比伦理的射线，自然的光更加闪耀，／是因为他的灯举得很高。"[6] 苏格拉底举着一盏神灯为基督教照亮道路的形象，反映了许多苏格拉底戏剧作家的需要，他们也需为把异教徒但已经准福音化的苏格拉底变成一个道德英雄而表示歉意。

圣彼得大学的亨利·蒙塔古·格罗弗在他1828年创作的剧本《苏格拉底：一首戏剧诗》中也表达了相似的观点。作为一个准备成为神职人员的年轻人，格罗弗特别潜心于把柏拉图塑造为一个原始基督徒，从一句"先知教义的流露"的对话便能看出来。[7] 就像基督教注解者对希伯来《圣经》一样，格罗弗也对柏拉图做出了相同的解读，把他诠释为耶稣基督的前身。格罗弗甚至疯狂地猜测，认为柏拉图去过犹太国，并以他在那里的经历为原型塑造了他的苏格拉底形象。[8] 格罗弗宣称，柏拉图的哲学预见了基督的到来："在她的镜子里，万物的姿态／仍旧是不成形的胚胎；／但在那样的精品中，男女之别对未来的思想来说将是全新的存在，其土壤必将孕育庞大的生命之树；这一切仿佛都是注定。"[9] 苏格拉底代表了基督的雏形，因此可以被吸收进基督教正典。

对另一些人来说，柏拉图对荷马拟人化的神的批判使他成为一个非常不同的神学思想家，也就是说，他是 18 世纪启蒙哲学家笔下抽象神的倡导者。法国大革命的激进分子让－玛丽·科洛撰写的一部苏格拉底戏剧，就是典型的代表。1790 年，正值法国大革命的高潮时期，《苏格拉底的审判或古代政治》在巴黎的绅士剧场上演了。科洛笔下的苏格拉底宣扬"理性的上帝"，即使他接受审判的时候也如此（这是命中注定的）；换句话说，苏格拉底因为在宗教正统面前提出启蒙自然神论而被处决。[10] 鉴于各自的神学原因，虔诚的基督徒和革命的自然神论者都把苏格拉底变成了殉道者。

柏拉图对话的另一个方面对基督教作家来说更难以接受：年长男人和年轻男孩之间的色情玩笑。这标志着一种色情柏拉图文学的地下传统已经形成，它接近于现代版的爱情观。1630 年，一位极具影响力的威尼斯哲学家兼修辞学教师安东尼奥·罗科撰写了一部情色剧来回应柏拉图的《会饮篇》，将其命名为《求学的年轻亚西比德》。[11] 在这篇主要基于对话叙述的文本中，苏格拉底运用富有哲理和形象的描述，成功地说服了他的年轻学生认识到性交的重要性。从罗科延伸出来一条线索，指向的是萨德侯爵，在萨德的戏剧《闺房哲学》（1795）中，苏格拉底被变成了动词"苏格拉底化"（socratize），用于形容肛交。[12] 同性恋的圈子，比如 19 世纪末期牛津的柏拉图译者本杰明·乔维特和奥斯卡·王尔德，以及 20 世纪初期德国诗人斯特凡·乔治（王尔德的崇拜者），会经常阅读和演绎《会饮篇》，并以此取乐。乔治甚至为这些表演装备了一个特别的房间。比利时的象征主义艺术家让·德尔维尔在她的作品《柏拉图学院》（1898）中捕捉到了柏拉图的同性恋传统，画面中肌肉发达、赤身裸体的学生们围着他们的老师，懒洋洋地躺在草地上；老师的白色长袍和大胡子，使他看起来和耶稣惊人地相似

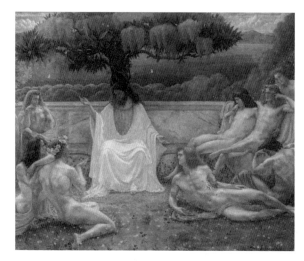

图2.4 让·德尔维尔，《柏拉图学院》(1898,局部)。法国巴黎，奥尔赛博物馆。图片来源：赫夫·莱万多夫斯基/艺术资源，纽约。经艺术家版权协会许可印刷。

(图2.4)。苏格拉底戏剧史，其实也是同性恋关系史的一部分。

然而，在大多数情况下，苏格拉底被故意和系统地割断了他对年轻男孩的爱，变成了一个异性恋的丈夫，不管他在扮演这个角色时可能有多么疏忽。在苏格拉底的一生中，正如人们可以从第欧根尼·拉尔修那里学到的那样，由于伯罗奔尼撒战争结束时雅典的男性短缺，雅典鼓励男人娶多个妻子。[13] 许多苏格拉底戏剧作家，尤其是那些转向喜剧的作家，急切地抓住了这个机会。确实，如果让苏格拉底娶两个妻子，就能同时解决两个问题：这会产生多重戏剧的可能性，也会淡化苏格拉底与他的男学生关系的情爱维度。很大程度上，苏格拉底同样也会被用来淡化与女学生的情爱关系。

《会饮篇》抛出了一个新的特殊问题。阿里斯托芬的讲演，以及那些同性之爱和异性之爱的神话，大部分都因其声望而未有所改变。但是亚西比德的色情内容却常常被删掉，或者通过改写和注解来弱化其敏感性和尖锐性。1840年，在珀西·雪莱死后，玛丽·雪莱将丈夫的

《会饮篇》的全译本发表时,她不得不删去亚西比德和他关于苏格拉底与他们共度(纯洁的)良宵的证词。直到1931年,全篇译本才公之于众。[14] 另一个解决"亚西比德问题"的方案,就是把亚西比德变为一个好色之徒。但是这个方案又会带来另外一系列的问题。毕竟,苏格拉底的影响应该是分散人们对感官享乐的注意,或者至少是逐渐从感官享乐中抽离出来。因此,让亚西比德和女人一起享受,并不是一件可以无条件认可的事情,尤其是苏格拉底。也许正是由于这个原因,画家让·巴普蒂斯特·勒尼奥才在1797年创作了《苏格拉底把飘飘欲仙的亚西比德从丰满的胸脯上拽下来》那幅作品(图2.5)。但根据苏格拉底和亚西比德的历史,该行为仍存有模糊性。由于亚西比德脱离的"飘飘欲仙"的快乐是女性提供的,人们不禁要怀疑,苏格拉底是否一定不赞成各种形式的快乐,还是只反对那些涉及异性的快乐。

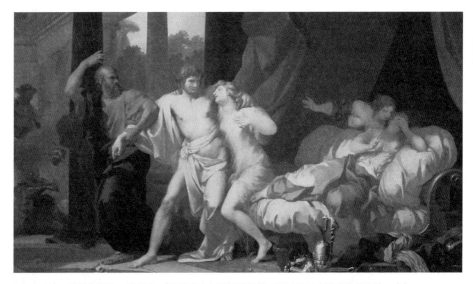

图2.5 让·巴普蒂斯特·勒尼奥,《苏格拉底把飘飘欲仙的亚西比德从丰满的胸脯上拽下来》(1791)。法国巴黎,卢浮宫。图片来源:埃里克·莱辛/艺术资源,纽约。

尽管如此，大多数戏剧——就像大多数绘画一样，需要努力淡化任何带有同性恋色彩的东西。1966年一部改编自《会饮篇》的电视剧仍然对亚西比德的演讲进行审查，甚至从阿里斯托芬的神话中删除了所有对同性爱情的描述。[15] 直到1990年代，阿里斯托芬这个角色才最终凭借朋克摇滚异装癖音乐剧《海德维格与发怒的英奇》引起人们的关注，其歌曲《爱的源头》（*The Origin of Love*）的灵感就来自阿里斯托芬的演讲。[16]

从18世纪到20世纪，对很多苏格拉底戏剧作家来说，同样棘手的还有柏拉图对话的另一个纬度：它公然蔑视民主政治。尽管柏拉图批判"三十人委员会"的暴政，也就是斯巴达强加给雅典的寡头政治，但三十人委员会被推翻的时候，柏拉图笔下的苏格拉底对接下来的民主更加挑剔。对于崇尚民主精神的改编者来说，更不幸的是，苏格拉底不是死于"三十人委员会"之手，而是被重新建立民主政权的城邦人士处决。虽然一些苏格拉底戏剧作家毫不犹豫地重复苏格拉底对多数人统治的蔑视，但其他人则努力将苏格拉底变成一个为民主奋斗而得到救赎的政治英雄。通常，解决办法是指责柏拉图有反民主情绪，同时将苏格拉底描绘成一个原始的民主人物；因此，这个角色常常被用来对抗作者的假设，即有可能将历史上的苏格拉底与柏拉图隐晦的意图割裂。（我对柏拉图对话戏剧性的解读的一个结果是，这种割裂是不可能，因为柏拉图对话中的苏格拉底不是历史上的苏格拉底，而是虚构的人物，我们必须将之归功于柏拉图的创造。）

尽管存在这些困难，革命后的美国和法国作家将苏格拉底改编成政治反叛者，他反对所有形式的暴政，无论是君主政体、寡头政体还是民主政体。科洛笔下的苏格拉底就是一个很好的例子，他心直口快，反对贵族统治，是一个勇敢反对压迫制度的孤独者。在这样的呈

现中，柏拉图的反民主政治哲学被完全忽略了；为了证明忽略这个棘手问题的合理性，苏格拉底戏剧的作者经常在前言或脚注中为他们的决定辩护，声称归因于苏格拉底的反民主言论实际上是柏拉图后来的发明，与苏格拉底自己对此事的看法无关。然而，一些启蒙运动的哲学家因为苏格拉底与反民主的柏拉图的关系而回避他，转而使用其他古典人物，如安提戈涅，作为他们革命幻想出现在大银幕上。但总的来说，苏格拉底是启蒙哲学的核心人物，除了一篇关于柏拉图主义的比较矛盾的文章外，苏格拉底在《百科全书》中的一篇关于苏格拉底的热情文章（这篇文章可能由狄德罗撰写）中也有记载。同时，卢梭以苏格拉底反对现状的大胆立场为灵感，反对他认为是启蒙思想的新教条主义。作为一个持反对立场的哲学家，苏格拉底因此被证明具有显著的可塑性。

　　对冷战作家来说，柏拉图的政治观点是一个更大的问题，他们想要把斯巴达和苏联联系在一起，也想把雅典和西方民主联系在一起。如果这么做，那么他们必须面对的问题是，选择杀害我们不墨守成规的英雄的是自由和民主的雅典，而不是极权主义的斯巴达。他们的解决办法是，让苏格拉底拒绝被流放到斯巴达，尽管雅典对他施以暴力，但他仍旧热爱着这个地方。麦克斯韦尔·安德森1951年的作品《雅典的光脚人》就是运用这种方法的典型例子，它之所以引人注目，是因为它在百老汇大获成功，也可能是因为粘西比的角色是由曲作家、贝尔托特·布莱希特的合作伙伴库尔特·威尔的妻子罗蒂·兰雅扮演的。[17] 在麦克斯韦尔·安德森看来，斯巴达打败了雅典，斯巴达首领保萨尼亚斯利用"三十人委员会"把他的意愿强加给公民，以此实施专政。在早期，苏格拉底以一个持不同政见者的身份出现，反对"三十人委员会"的新独裁。到现在为止都还好，因为苏格拉底站在了民主的阵营一边。

<45>

但后来事情就没那么简单了。斯巴达撤退,雅典又恢复了民主政治。苏格拉底仍旧是一个持不同政见者,他被宣布为民主的敌人,被指控,最终进了监狱。就像那些法国启蒙运动以来的作家一样,比如科洛,安德森希望保留苏格拉底作为民主主体的一面。他为了达到这个目的,就把苏格拉底塑造为雅典及雅典民主政治最狂热的爱护者;苏格拉底是如此地热爱雅典,所以他宁愿含冤死在雅典手里,也不愿意向不民主的斯巴达寻求庇护。苏格拉底发现,只有在雅典,他才能做真实的他,一个讨嫌的人,一个持异议者,即便他要为此献身也在所不惜,因为雅典是自由的,而斯巴达是独裁的。

用1950年代初期的政治术语来说,《雅典的光脚人》是对麦卡锡主义和那个时代美国对公民自由的限制的批判,也是一出不想以苏格拉底受审为论据的反苏剧,只是不希望用苏格拉底受审代表苏联。如果这组人物中有极权主义,那不是苏格拉底,而是柏拉图,正如安德森在他的序言中所阐明的那样。在这里,安德森受到卡尔·波普尔的影响,他在1945年的经典著作《开放社会及其敌人》中将柏拉图描绘成一个极权主义思想家的原型。[18]当柏拉图成为不受欢迎的人时,苏格拉底作为不守规矩的讨嫌之人而大受欢迎,尽管他经常批判民主,通过不断质疑权威体现民主精神。苏格拉底和柏拉图之间的这种划分是非常有效的,以至于与安德森同时代的德裔法国人马内斯·斯佩贝尔在他的苏格拉底戏剧中也使用了这种划分。[19]值得称道的是,安德森的戏剧中有一个方面暴露了关于这个解决方案的担忧:苏格拉底与斯巴达国王保萨尼亚斯相处得非常好。两人成为朋友,正是因为这种友谊,苏格拉底在"三十人委员会"统治期间逃出了魔掌,并在斯巴达撤退后被流放到斯巴达。那么,在个人友谊的层面上,安德森可以承认他的政治意图禁止他面对这个情况:柏拉图的苏格拉底花了很多时间

欣赏斯巴达的政治制度并攻击雅典的政治制度。苏格拉底与斯巴达的亲缘关系是存在的,但只有这样,苏格拉底才能最终拒绝保萨尼亚斯和他的提议,并在雅典死去,即使在这个最黑暗的时刻,他也从未停止过爱。

苏格拉底戏剧的作者受柏拉图吸引,不仅是出于政治、宗教和情色的原因,还因为他们认识到柏拉图既是一位哲学家,也是一位剧作家。更重要的是,他们讲述了一段自己的历史:柏拉图是如何成为一名剧作家的。他们知道自己面对的是传统戏剧和传统哲学最根深蒂固的习俗,这两者都不愿意承认柏拉图所做的那种融合。与柏拉图在哲学上是戏剧的敌人的形象相反,这些作家坚持认为柏拉图是一位诗人和剧作家。为了证明柏拉图是一位诗人,苏格拉底戏剧的作者不得不反驳这样一个事实,即柏拉图说过诗歌和哲学之间曾存在长期的争论。[20] 作为回应,他们称赞柏拉图精心编织的美丽神话,认为从洞穴寓言到《蒂迈欧篇》中详细的世界创造,都是一位受灵感启发的诗人的作品,而他们现在正在追随他的脚步。当然,有些苏格拉底戏剧,是以相当传统的方式,来构想诗歌与哲学之间的关系。1731 年,乔治·司徒思,一个有抱负的作家,为了赢得多塞特公爵夫人的赞助,写了一篇诙谐的苏格拉底式对话,题为《以柏拉图的方式谈美》。[21] 司徒思设想,这种戏剧形式的主要优势是"用诗歌的魅力使哲学活跃起来"[22]。他声称,"在我们的语言中没有任何这样的尝试",这表明柏拉图对话录的戏剧改编历史是多么支离破碎和断断续续,很少有作家能够借鉴他们前辈的经验。

而另外一部分人,对柏拉图作品中诗歌的作用有着更加复杂的理解,指出柏拉图笔下的苏格拉底承认自己是诗人,或者是用与诗歌产生共鸣的术语描述哲学课题。最著名的一幕就是《斐多篇》的开头,在

<46>

这一幕中，苏格拉底报告说，他自己也在写诗：一首献给阿波罗的赞美诗，并将伊索寓言改编成诗歌，这让他的朋友们大吃一惊。[23]弗朗西斯·福斯特·巴勒姆（1808—1871）是在创作戏剧时引用这段话的作家之一。在很多方面，他都是一个典型的苏格拉底戏剧作家。巴勒姆不是文学界的一员，他是一名在伦敦工作的律师，他把所有的空闲时间都花在了阅读、收藏和写作上。他在《苏格拉底：五幕悲剧》中，详细阐释了《斐多篇》。克利托非常吃惊地评论道："你说的仿佛自己是一个诗人一样。"作为回应，苏格拉底说："我确实是，真正的哲学家才是真正的诗人。"[24]然后他把自己被告知要创作诗歌的梦，不断地告诉那些去牢房中探望他的同伴。

柏拉图的其他段落也为从诗歌的角度看待苏格拉底和柏拉图提供了灵感。在《斐德罗篇》中，柏拉图让他的对话者相信，最大的善是由爱启发的疯狂，哲学本身也应当参与到这种疯狂中来。[25]就像苏格拉底承认的一样，虽然人也许会认为疯狂可能与预言或者诗歌有关，但在这里它也是哲学的一个属性。这段对话发生时，两位对话者正斜倚在雅典城外的树荫下，这一幕在爱情文学中很常见。在苏格拉底戏剧的背景中却显得极不寻常。[26]一些苏格拉底戏剧作家被《斐德罗篇》所吸引，这并不令人惊讶。例如，法国的现代主义作曲家埃里克·萨蒂的音乐作品《苏格拉底：三部交响曲》，就是基于《斐德罗篇》中丰富的情节描写，然后转换到《斐多篇》中的段落，再进入悲剧模式的。这部作品后来又被约翰·凯奇改编。[27]

通过关注作为诗人的柏拉图，这些作者恢复了柏拉图在他的第七封信中提出的主张的全部含义，即哲学不是直接表达的，而是用"隐晦的术语"表达的。[28]新柏拉图主义者采纳了这一宣言，邀请我们解析柏拉图的对话，寻找隐藏的神秘意义。他们认为，柏拉图的文本可能存

在明显的含义，但它们的真正含义是隐藏的，只有初学者才能理解。[29]新柏拉图主义者把柏拉图的陈述当作寻找隐含意义的门径，而苏格拉底戏剧的作者们则认为，研究柏拉图的形式是必要的：如果柏拉图是间接表达自己的，那么他是通过文学手段来表达自己的。

在柏拉图与诗歌的关系方面，雅克-亨利·伯纳丁·德·圣皮埃尔的戏剧《苏格拉底之死》（1808）尤为敏锐。伯纳丁在一个动荡的时代度过了非凡的一生，其中包括法国大革命及其拿破仑之后的岁月。在军队服役后，他在东欧四处漂泊，可能成了一名特工，还在印度洋上的毛里求斯岛工作过。他的文学生涯始于一本游记，这本书引起了让-雅克·卢梭的注意，两人由此建立了文学友谊。大约在 18 和 19 世纪之交，伯纳丁晋升到法国文学界的最高地位，担任巴黎高等师范学院的修辞学教授，随后加入法国科学院，最终于 1807 年成为院长，对公共事务产生了重要的文化影响（比如支持拿破仑）。[30]

就像很多苏格拉底戏剧作家一样，伯纳丁将柏拉图作为剧中的一个角色介绍给观众，这是柏拉图本人从未做过的事情（事实上，柏拉图只在两场对话中提及他自己，分别是《斐多篇》和《申辩篇》。[31]当苏格拉底之死降临时，柏拉图告诉苏格拉底，他很感激对方为自己所做的一切，是苏格拉底让他放弃了诗歌，转而拥抱哲学。毫无疑问的是，他指的是第欧根尼·拉尔修的《苏格拉底传》的开头，在这幕戏中，柏拉图烧毁了自己的悲剧作品。但是，苏格拉底并没让诗歌和哲学之间的对抗存在下去。相反，他回应道，"各得其所，总有一天你会成为哲学家中的荷马"[32]。在许多苏格拉底戏剧作家对柏拉图与诗歌关系的评论中，以及对柏拉图作为诗人的身份的文学解释中，下面的表述总让我觉得特别有洞察力：其实，柏拉图并非为了做一个哲学家而放弃诗歌，他也并没有继续以常见的方式写诗。相反，作为一名诗人，他为

自己在哲学家中创造了一个特殊而独特的诗人地位,或者说是哲学诗人——哲学家中的荷马。

另外一部分作家不仅视柏拉图为诗人,更将他视为剧作家。在这里,洞穴寓言以其不祥的、阴暗的剧场和跌宕起伏的戏剧情节被证明是一个特殊的灵感来源。洞穴寓言也许是柏拉图对戏剧的批判深入戏剧核心的最明显的方式。是的,柏拉图试图揭露出戏剧只不过是一个虚幻的影子世界,必须抛弃它,而进入地面上的真实世界。但戏剧家很快发现,柏拉图的寓言本身就是一种出色的戏剧想象力,谴责戏剧只不过是一个影子世界的最佳形式,它本身就具有戏剧性。因此,这个洞穴成为后来被美国评论家莱昂内尔·阿贝尔称为"元戏剧"的母体,即关于戏剧的戏剧。[33] 有时,这样的元戏剧实际上就设置在这样黑暗的洞穴之中,就像皮埃尔·高乃依的《喜剧幻象》(1636)一样,一个父亲为了寻找他失散已久的浪子,来到了魔术师的洞穴,魔术师通过戏剧魔术向他展示了他儿子的生活。

考虑到洞穴寓言对西方戏剧确实非常重要,那么一些剧作家不仅把场景设定在洞穴中,实际上还把洞穴寓言本身融入他们的戏剧中,也就不足为奇了。以霍华德·布伦顿的《血色诗集》(1985)为例子,这部戏剧就将背景设定在英国浪漫主义时期的日内瓦湖。拜伦勋爵、玛丽·雪莱和珀西·雪莱以及他们的追随者,决定去"实践"洞穴寓言,也就是说,表演洞穴寓言以自娱自乐。[34] 经过一番对角色分配的争论之后,霸道的拜伦勋爵不得不屈尊扮演格劳孔,苏格拉底却由玛丽·雪莱扮演,他们把迂腐的拜伦传记作家波利多里绑在椅子上,强迫他扮演囚犯。角色分配是一个难题,但更有趣的是整个剧幕的戏剧性背景设置。舞台前方靠近脚灯的地方,放了一盏枝形吊灯,这样演员的影子就投射到舞台背景的幕布上;代替火焰的吊灯因而与脚灯连成一线,

我们这些观众就会在柏拉图的阴暗洞穴中找到了自我。这场"戏中戏"之后就是一系列的诠释，在这些诠释中玛丽·雪莱意识到了柏拉图脚本中的哥特式氛围，这预示了她后来的小说《弗兰肯斯坦或现代普罗米修斯的故事》（1818）的成型，并把影子想象成一个复活了的怪物。

洞穴寓言最全面的舞台演绎出现在英国作曲家亚历山大·戈尔几年前创作的室内歌剧《影子戏》（1970）中。主角是一位男高音歌唱家，他演唱的是苏格拉底对这个寓言的描述，这段描述或多或少直接来自柏拉图。男高音和一个扮演囚犯的演员一起，这个囚犯离开洞穴，经历了光明的痛苦，最终学会了仰望太阳。[35] 作为作曲家，戈尔注意到了这个寓言经常被忽视的一个维度：洞穴不仅产生影子，而且产生回声。然而，洞穴寓言最终的主要维度还是视觉，而视觉转化为声音是这部歌剧的众多有趣的维度之一。高潮是日出，这可以在一段音乐插曲中捕捉到，这段音乐插曲通过五种乐器的加速重复来推进：一个中音长笛、一个中音萨克斯管、一个号角、一个大提琴和一架钢琴。这部歌剧虽倾向于描述性的工具音乐，但并未完全局限于此。在这一复杂的作品中，它通过若干独立的间奏和与当前戏剧情节无关的片段，展现了其独特的音乐逻辑。这些段落与我们面前上演的戏剧是分离开来的。值得注意的是，戈尔不仅使用了旁白，而且还让囚犯用他自己的声音说话。正是这个选择完成了洞穴寓言的戏剧化：我们现在通过听演员讲述他的艰辛、痛苦和喜悦来推进戏剧的进展。但是戈尔并没有以一个充满希望的音符结束：这段话的结尾灯光暗淡，现在习惯了光线的囚犯盲目地四处摸索。旁白再次传来，它留给我们一个不祥的猜测：如果囚犯回到洞穴，他将被他的狱友嘲笑，最终歌剧以"被杀死"这个 <49> 词结束。

即使他们没有直接参与洞穴寓言，苏格拉底戏剧的作者也找到了

其他方式来欣赏柏拉图对戏剧和剧场的参与。这里的核心是将苏格拉底塑造成一个角色，这是柏拉图自己的戏剧创作支柱之一。这种对人物的兴趣契合了对哲学的古典理解：重要的不是苏格拉底说了什么，而是他做了什么，即他的生活行为要重要得多。[36] 如果哲学主要是关于生活和行为的问题，那么戏剧就是完美地捕捉这种哲学的形式。对苏格拉底这个人物有所关注的著作中，最重要的一部是《苏格拉底传》，作者是法国考古学家和文学家弗朗索瓦·夏彭蒂埃，写于1650年。在这本于18世纪早期就被翻译成英文的作品中，夏彭蒂埃解释道，为了对人物的强调保持一致，"他[苏格拉底]一生中的所有行为……清楚地暴露了他的观点"[37]。这里也有一种假设，认为柏拉图不是通过直接的陈述，而是通过他的行动来揭示他的真正意义，这种假设支持了那些有意把这个人物变成戏剧人物的剧作家。

尽管苏格拉底戏剧的作者承认柏拉图是一位诗人和剧作家，但他们并没有遵循柏拉图复杂的人物刻画方法。柏拉图可能通过苏格拉底聚焦他的哲学，但他也建议，通过角色转换和抽象，哲学也可以由其他地方的其他人承担。他对哲学进行了个性化，但他也对它进行了去个性化。通过这种方式，他将人物与思想区分开来。相比之下，这些剧作家将苏格拉底和柏拉图对话中的所有其他角色变成了完全植根于他们日常生活完整、稳定的角色。因此，他们愿意用其他资料来扩充柏拉图对苏格拉底的描述，例如第欧根尼·拉尔修的《苏格拉底传》和色诺芬的苏格拉底对话，这些既将苏格拉底展示为典范，更重要的是，也把他塑造为了普通人。

这些作者处理对话中其他角色的方式也同样有趣。苏格拉底的两个控告者莫利图斯和安尼图斯被赋予了更复杂的性格，许多戏剧都提供了关于他们个人动机的描述。他们或因嫉妒苏格拉底，或因爱上他

的女儿，或因遭受蒙骗，或为政客谋取私利。更重要和更有趣的是苏格拉底的妻子粘西比的名声。她经常被刻画为传统（主要是中世纪传统）的悍妇形象，把苏格拉底赶到街头并因此驱逐哲学，因为他们彼此不能忍受一同待在家里。与此同时，剧作家们对粘西比抱有相当大的同情，并第一次将她塑造成一个复杂的角色。事实上，一些作家几乎站在她一边，反对她超凡脱俗、粗野和难于相处的丈夫。这种转变的原因值得深思。当然，人们希望把她从恶女人形象中拯救出来。此外，除了柏拉图已经提供的内容之外，剧作家还必须创造丰富的背景、场景和个人互动。这几乎总是意味着柏拉图在具体、日常细节和抽象观念之间的平衡行为正在向日常生活倾斜。而粘西比正是负责日常事务的人，在苏格拉底外出并追求哲学时负责管理他的生活。在某种程度上，这些剧作家与粘西比处于相同的位置：他们也必须追随苏格拉底，关注他的对话中被忽略的日常生活。难怪他们会同情粘西比的困境！

<50>

另一个在许多苏格拉底戏剧中占有重要地位的人物是亚西比德。在这里，作者们经常引用普鲁塔克的《亚西比德传》，书中描述了这位年轻的雅典人从一个早熟的青年和苏格拉底的朋友成长为一个军事天才，最终背叛雅典，在流放中不光彩地死去的不平凡的道路。许多苏格拉底戏剧都把这两个人塑造成对比鲜明的主要角色。苏格拉底是哲学上的英雄，而亚西比德则是戏剧上的英雄，他为观众展现了一个集合英俊的外表、高贵的地位、冒险的勇气以及雅典战士的光辉和流氓的习气于一身的戏剧形象。有时天平完全偏向亚西比德，苏格拉底戏剧就变成了亚西比德戏剧，而苏格拉底则是一个对比鲜明的次要角色。然而，这第二个角色，往往仍然用来强调哲学与政治，或哲学与战争之间的关系。[38] 这些戏剧用苏格拉底来衬托亚西比德，再次呼应了普鲁塔克的《亚西比德传》。在《亚西比德传》的开头，他断言，亚西比德之

所以出名，只是因为他和苏格拉底有关系，这就说明了一个事实，即雅典最著名的——也是最臭名昭著——儿子，如果不和这位古怪的哲学家有早期的关系，就不能被充分地理解。[39] 我们很少能找到没有苏格拉底伴随的亚西比德，王朝复辟时期的作家托马斯·奥特威的作品《亚西比德的悲剧》（1675）则是一个例外，亚西比德在这部作品中，是一个复仇运动的受害者形象。[40]

尽管如此，正如剧作家对人物进行精心设计和刻画，而不是像柏拉图那样将人物与思想进行对比，所以他们一直强调戏剧性的行动而不是哲学论证。我们看到了粘西比的家庭生活插曲，也看到了安尼图斯和梅利图斯的幕后阴谋，以及与亚西比德的戏剧性冲突，例如亚西比德述说苏格拉底如何在战斗中拯救了他。[41] 这一场景被许多剧作家所采用，包括现代主义者凯泽和布莱希特，它也启发了视觉艺术家，包括安东尼奥·卡诺瓦。他在1797年根据这个场景创作了一幅浮雕，叫作《苏格拉底在波提狄亚拯救亚西比德》（见图2.6）。戏剧家抓住了难得的机会，根据与柏拉图有关的全部作品，将苏格拉底描绘成一名战争英雄。

如果说苏格拉底戏剧的作家在人物处理上能够与柏拉图本人相互区别开来的话，那么他们在体裁处理上的区别就更明显了。虽然柏拉图用他那个时代的可用体裁来作为建立自己独特的戏剧形式的衬托，但许多追随他的剧作家试图将柏拉图的对话同化到现有的体裁中。这些体裁涵盖具有教育意义的对话（只是作为教学工具），也涵盖案头剧（指的是不为演出的目的而创作的剧本）；既涵盖17世纪和18世纪的喜歌剧，也涵盖有歌唱剧以及20世纪的室内剧；更涵盖了悲剧、喜剧、悲喜剧以及哲学性戏剧，凡此种种均有涉及。在将柏拉图独特的戏剧形式与他们所处时代的流派和趣味相融合的过程中，很可能因弱化甚至背叛柏拉图独特的戏剧诗学而受到指控。其实柏拉图的对话

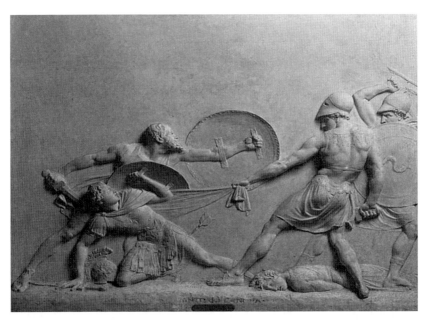

图 2.6　安东尼奥·卡诺瓦,《苏格拉底在波提狄亚拯救亚西比德》(1797)。圣卢克艺术研究院。

本身也已经从所有可用的戏剧或非戏剧体裁中进行着自由借鉴。这种不拘一格地借鉴也使得他的戏剧成为风格多样的综合体,从而为苏格拉底戏剧作家采用同样多样化的混合风格奠定了基础。

尽管种类繁多,但有两种体裁成为苏格拉底戏剧最重要的试金石:悲剧和喜剧。这并不奇怪,因为这两种体裁是柏拉图本人构建他的哲学戏剧的两种体裁。因此,苏格拉底戏剧的特征在与悲剧和喜剧的对比中显现得尤为清晰。

苏格拉底之死

悲剧是苏格拉底戏剧作家最常用的体裁；大部分戏剧都清晰地标榜自身为悲剧，起一个类似于《苏格拉底之死：一场悲剧》的标题。苏格拉底的审判、辩护以及面对死亡时的表现，都是这类戏剧常常描述的内容（画家也会与之产生共鸣，常常刻画这一主题）。[42] 即使这些剧作家可以把柏拉图运用于任意的悲剧模式，他们也会遇到阻力：柏拉图故意避开传统悲剧，并根据自己的目标对其进行改造。因此，苏格拉底戏剧的所有作者都必须面对一场激烈的斗争。从某种意义上说，这些苏格拉底的悲剧简要展现悲剧体裁的发展历程，这种戏剧体裁自古以来就备受推崇，因此引发了最激烈的争论。尤其是，它们凸显了不同形式的悲剧之间的竞争，主要是与莎士比亚联系最密切的更随心所欲的文艺复兴悲剧与古典主义或新古典主义之间的区别，前者混合了悲剧和喜剧元素，在其他方面轻松地忽略了几乎所有的亚里士多德的规则，后者试图将悲剧回归希腊起源。与此同时，这些剧作家在如何演绎悲剧人物的方式上面临艰难的选择。柏拉图曾借用过悲剧英雄的形象，但最终选择将苏格拉底变成一个反戏剧的主角，结合了喜剧和悲剧的特征。悲剧作家不得不忽略这种混合，否则他们的悲剧概念就被柏拉图创造的混合形式同化。

这些作家在试图将柏拉图的对话融入不断变化的剧场概念时，常

常强调其戏剧背景,这是第欧根尼·拉尔修和其他希腊评论家在讨论苏格拉底和柏拉图时暗示的。在这里,戏剧家也被证明是比许多哲学家和语言学家更敏锐的柏拉图读者,他们通常忽略了这种戏剧背景。对柏拉图与戏剧关系感兴趣的作家之一是约翰·吉尔伯特·库珀,他是很有影响力的苏格拉底传记作者,他重复并强调了第欧根尼·拉尔修的说法,即苏格拉底也与欧里庇得斯的悲剧有关。[43] 许多作者指出,苏格拉底与悲剧家阿迦同和欧里庇德斯共度时光,苏格拉底在柏拉图的《会饮篇》中也与阿迦同相遇。

最早的苏格拉底悲剧之一是由翻译、作家和牧师乔治·亚当斯创作的《一个历史悲剧:异教徒的殉道士或苏格拉底之死》。在其中显示,肆虐雅典人的瘟疫是由于那位神圣哲学家的敌人被消灭而得以平息的(1746)。[44] 他通过研究希腊悲剧,尤其是索福克勒斯的悲剧,来探讨苏格拉底。亚当斯是第一个将索福克勒斯现存的七部悲剧"以历史、道德和批判的方式"完整地翻译成散文的人(1729),他的翻译旨在使希腊语学习者受益,也因为亵渎了索福克勒斯诗歌的美而受到攻击(显然,这种攻击来自其他译者)。[45] 亚当斯试图把苏格拉底塑造成悲剧英雄形象。该剧五幕中的前三幕并不令人意外。戏剧一开场,克里提亚斯和利西阿斯在谈论雅典,他们听说苏格拉底被指控,有人想对他执行死刑,但还未宣布。苏格拉底的朋友们用各种方法劝阻那些不愿让步的原告,但在审判中,苏格拉底拒绝发表他的朋友们为他准备的演讲,而是发表了我们从柏拉图的《申辩篇》所知道的演讲词。剧中人物柏拉图和其他学生为苏格拉底求情,但无济于事。于是苏格拉底被囚禁(我们现在讲的是第三幕)并拒绝了克里托安排的越狱计划;粘西比来了,哭了,然后被送走了。苏格拉底死前预言柏拉图会声名鹊起,并预言柏拉图将继承他的衣钵。[46] 苏格拉底是哲学的殉道者。

⟨53⟩

这样的结局有利于哲学的未来，而不利于一位实践者的命运，这是亚当斯所无法忍受的。因此，他又添加了两幕适当的悲剧材料；正是在这两幕中，他对索福克勒斯悲剧的痴迷变得显而易见，尤其是《俄狄浦斯王》。苏格拉底被处决后，一场瘟疫降临雅典，就像在《俄狄浦斯王》中摧毁底比斯的那场瘟疫（也像在修昔底德的历史中著名的伯罗奔尼撒战争期间袭击雅典的瘟疫一样）。就像在索福克勒斯的戏剧中，雅典人向特尔斐的神谕请教，得到的答复是"最近在雅典流下了无辜者的鲜血"[47]。瘟疫是对这一罪行的惩罚，现在唯一的问题是罪魁祸首是谁。在这一点上，亚当斯转变为另一种模式，借鉴了《哈姆雷特》，引入了戏中戏。这是最新的欧里庇得斯式戏剧的表现形式，目的是分散法庭对瘟疫造成痛苦的注意力。但在他们陷入困境的时候，所谓的分散注意力并没有达到预期的效果，因为这部戏剧高度契合了雅典当时的境况，所以它只是一个诡计。欧里庇得斯的戏中戏再现了希腊人诺皮利亚斯强迫尤利西斯违心参加特洛伊战争的情况，后来尤利西斯为了报复而指控了他，导致本不该死的诺皮利亚斯被用石头砸死。换句话说，该剧讲的是诬告。就像《哈姆雷特》中的克劳狄乌斯一样，雅典国王忒修斯很快就明白神谕的提示，"这句话，很明显，与苏格拉底有关"[48]，他喊道。因此，他良心发现了，而且勉强地承认他主持了一场不公正的审判和处决。对于那些仍存疑问的人，观看演出的欧里庇得斯说道："'好吧，我的大人，既然你已经感到悲伤／如此令人悲伤的灾难，你找找原因吧：／正是这悲伤的经历让你相信／你以前不相信的是真的。／你处死无罪的苏格拉底／因此，正直的神随之光临／并带来无穷的灾难。"[49]既然神谕和欧里庇得斯都提出了瘟疫的真正原因，那么形势就变了，原告变成了被告。他们受到死亡的威胁，他们的行为却与苏格拉底完全不同，因为他们不是哲学家。安尼图斯不光彩地倒下，

莫利图斯和皮法洛斯打成一团，最终都以不体面的方式死了。忒修斯以这样的总结结束了该戏："我们现在已经完成了我们力量范围内的一切／为苏格拉底的无罪之血报仇。"[50] 然而，对有罪一方的惩罚并不是像《俄狄浦斯王》那样由神谕驱动的宗教净化，而是对苏格拉底的原告进行报复，就像《哈姆雷特》和它所依据的复仇悲剧传统一样。

<54>

古希腊悲剧和莎士比亚式悲剧仍旧是英国苏格拉底戏剧作家进行创作的两种主要模型。1806年，剧作家、诗人及图书管理员安德鲁·贝克特出版了《苏格拉底：一首戏剧诗歌》，副标题是"以古希腊悲剧为模型"[51]。贝克特也是一个不太出名的作家。作为书店老板的儿子，他励志要成为作家时，却一直接受父亲的培养，以继承其事业。他并不是靠笔墨谋生，但著名演员兼制片人大卫·加里克安排他做了威尔士王子的图书管理员助手之后，他勉强维持了收支平衡。[52] 除《苏格拉底》之外，贝克特还创作了很多文学作品，包括几部关于莎士比亚的作品，其中一部体现了与莎士比亚语言的一致性。在《苏格拉底》的序言中，贝克特参与了关于莎士比亚语言价值的论争，并为莎士比亚辩护，反对那些攻击莎士比亚语言的不规范和违反亚里士多德戏剧规则的人。在为莎士比亚辩护时，贝克特揭示了为什么他会认为柏拉图是剧作家的原因。像莎士比亚一样，柏拉图自由地混合了当时的各种体裁，包括悲剧和喜剧。

像他的许多同行一样，贝克特声称他并不了解其他苏格拉底戏剧的形式，他必须从头开始创造这种形式。[53] 尽管这个说法有错误之处（毫无疑问，这是无心之失，因为其他的苏格拉底戏剧完全无人问津），但与其他苏格拉底戏剧比较，他的戏剧具有相当有趣的特点。与亚当斯的戏剧相反，贝克特的故事始于监狱，苏格拉底拒绝了越狱计划。亚当斯专注于复仇和对雅典的净化，而贝克特却将这部具有强烈道德

化的戏剧置于另一个领域：诱惑，特别是逃跑的诱惑。像许多其他苏格拉底戏剧一样，这部剧不遗余力地将苏格拉底基督教化，并将他呈现为基督的化身，苏格拉底宣称"我非常崇拜的神／尚未被命名"[54]。贝克特补充了另一个因素：苏格拉底被施加压力，要求他透露声名狼藉的亚西比德的下落。但就情节而言，主要的创新是第三个诱惑。像许多其他苏格拉底戏剧的作家一样，贝克特努力为原告莫利图斯提供控告苏格拉底的动机。正如许多作家一样，贝克特同样选择了爱情。苏格拉底有一个女儿——赫洛尼斯，莫利图斯爱上了她。赫洛尼斯的抉择问题是该剧中真正的戏剧冲突。即使在最紧张的时刻，在苏格拉底被宣布有罪并且唯一剩下的问题是惩罚的严重程度之后，莫利图斯提出，如果苏格拉底愿意将赫洛尼斯嫁给他，他则将判决改为象征性的罚款。莫利图斯的提议被拒绝了，苏格拉底被控告了；赫洛尼斯得知苏格拉底将被处决时因悲痛而死。但在贝克特将苏格拉底戏剧变成道德故事之后，他毕竟不能不写一点复仇的内容。最后，苏格拉底的支持者杀死了莫利图斯和安尼图斯，尽管苏格拉底试图阻止他们并要求他们遵守法律——这一点很重要。贝克特给观众展现了他们期望的复仇，同时也表明，戏剧要维护的哲学原则与这种低级的情感并不相兼容。

<55>　　贝克特的戏剧被基督教化了，但正如副标题所暗示的那样，它也成为经典。这主要是通过与希腊悲剧最密切相关的戏剧元素——合唱来实现的。在这里，合唱由苏格拉底的学生和朋友组成。柏拉图的对话录刻意地回避了希腊合唱，也回避了希腊戏剧的许多其他特征。苏格拉底无处不表现出对集体判断和人群的厌恶；最重要的是，他害怕"剧场暴政"，即观众的暴政。而且，由于合唱团通常代表公民或其中一部分，是观众的替身，因此可以得出肯定的结论，柏拉图也不

喜欢合唱的形式，并故意伪造了一部不使用合唱的戏剧。相反，柏拉图偏爱参与者轮流参与讨论和倾听。然而，《斐多篇》是最接近于呈现类似合唱的对话。苏格拉底经常向他聚集的朋友们发表讲话，责备他们，认为他们不应该哭泣，应该为自己即将到来的死亡而庆祝，因为死亡将把灵魂从肉体的监狱中解放出来。他们的反应方式都是相合的，最终他们都成了被动的旁观者，而没有成为这种非凡对话的积极参与者。

贝克特的戏剧模式是一部将诱惑和希腊悲剧相融合的基督教道德剧。对于贝克特来说，这种组合体构成了一个名字，叫作约翰·米尔顿。正如贝克特在序言中所说，他的悲剧是对弥尔顿的《大力士参孙》的模仿。[55] 在那部作品中，弥尔顿试图回归希腊悲剧，并从美学和道德的角度为自己的选择辩护。同时，弥尔顿表明，回归希腊悲剧与沉浸在基督教神学和道德思想中的诗歌模式是相容的。这正是贝克特寻找的组合。亚当斯写的是结合索福克勒斯和莎士比亚风格的复仇悲剧，贝克特写的是弥尔顿式的诱惑悲剧。作为案头戏剧，弥尔顿的《大力士参孙》也是古典主义悲剧的最好例子。贝克特并不幻想他的苏格拉底戏剧将永远上演（事实上，据我所知，它从未上演过）。贝克特称他的戏剧为"诗意表演"，听起来几乎像 20 世纪后期的文本表演理论家。[56] 虽然不是为舞台而写，但他的作品完全是戏剧性的，以弥尔顿的方式瞄准读者的想象力。从某种意义上说，这里的弥尔顿和贝克特延续了柏拉图自己对广大观众的担忧，并回顾性地将柏拉图塑造为现代案头戏剧的先驱，这些戏剧是要被阅读，而不是在广大观众面前上演的。

然而，当他们确实想把苏格拉底搬到舞台上时，大多数苏格拉底剧作家担心苏格拉底是否具有足够的戏剧性。这种担忧直接触及柏拉图戏剧的核心：改革雅典的戏剧体系，让其面对全新的主角和全新

的戏剧类型。柏拉图的许多戏剧改编者都夹在现有戏剧体系的需求和柏拉图的遗产之间。其中一位是与法国启蒙运动有关的剧作家路易斯·比拉登·德·索维尼，他用多种体裁创作，包括歌剧、喜剧和杂耍表演，但最重要的是夸张的悲剧。像许多启蒙运动作家一样，索维尼是早期共和国的崇拜者，他创作了一部名为《华盛顿：一个新兴的自由社会》的戏剧（1791），这是一部赞扬美国革命的悲剧。

<56>

当他把苏格拉底作为他的题材时，他立刻觉得有必要向主角道歉。首先，他声称他从没想过这部悲剧会上演，听起来有点像弥尔顿或贝克特。然而，随后他从防守转向进攻："许多人说这个主题（苏格拉底）不够戏剧化。我相信这更多是作品的错误，而不是主题的错误，因为它会激起恐惧和怜悯。"[57] 索维尼援引亚里士多德对悲剧的定义，即引用恐惧和怜悯来支持主题的悲剧性。但他也承认，他必须对材料进行某些更改。首先是他不能总是忠实于材料的本源，遵守公认的原则，即历史必须为"戏剧效果"而牺牲。尽管他做了这些改变，但是索维尼依然声称要与柏拉图保持密切联系。他以一种引人入胜的方式描述了自己如何将戏剧与柏拉图的思想相融合："由于我在戏剧方面的经验不足，我大胆地借鉴了柏拉图作品中的诸多优秀元素，但这些元素在悲剧中显得有些格格不入。"索维尼在戏剧与柏拉图哲学之间寻找平衡，甚至可以说，柏拉图的哲学某种程度上"取代"了传统戏剧的地位。索维尼认识到了柏拉图思想与戏剧之间的内在联系，同时也意识到了二者的区别。他尝试创作一部关于苏格拉底的戏剧，这一过程迫使他回归戏剧本身，将苏格拉底重新带回舞台——这是柏拉图在其著作中未曾给予苏格拉底的机会。索维尼的这一策略取得了成功。与贝克特的"案头剧"不同，索维尼的《苏格拉底》不仅搬上了舞台，还在巴黎的重要剧院进行了演出：该剧于 1763 年 5 月在法兰西剧院首演。

悲剧《苏格拉底》（1796）的匿名意大利作者也认识到将"哲学拟人化"的角色搬上舞台的特殊要求，他承认这将是一条"新道路"。[58]但他也坚持以悲剧的方式对待苏格拉底的必要性。事实上，他认为这部悲剧是对阿里斯托芬的《云》迟来的回应。和《申辩篇》中的柏拉图一样，他认为，阿里斯托芬把苏格拉底当作主角是对苏格拉底的羞辱，并在序言的结尾写道："苏格拉底，要是你还活着就好了！你会看到自己被一个傲慢的喜剧演员拖上舞台，这种不愉快你曾体验过。现在在悲剧作者的笔下，你会凤凰涅槃并重生。"[59]对于这位作者来说，就苏格拉底的遗产，喜剧演员和悲剧演员之间展开了直接的斗争。首先是对苏格拉底不敬的喜剧，但现在，他终于被悲剧拯救了。

索维尼和这个匿名意大利作家的苏格拉底戏剧都是在伏尔泰的影响之下创作的，而伏尔泰是这类戏剧中最著名的作家。伏尔泰的名字在苏格拉底戏剧的历史上特别重要，因为他的作品跨越了文学和哲学两大领域。他的《老实人》（1795）也许是驳斥莱布尼茨的哲学学说的最著名的文学作品。莱布尼茨认为，我们生活在最好的世界里。伏尔泰的几部戏剧作品都融合了启蒙运动的立场和哲学，包括戏剧《穆罕默德》（1741），他在其中使用伊斯兰教的创始人作为所有宗教教义的替身，这些教义被斥为大众的鸦片。在英语世界里，很难找到具有同样戏剧能力和同样决心为戏剧注入思想的人物。与伏尔泰关系最紧密的可能是萧伯纳，我将在下一章中对他展开讨论。尽管萧伯纳与伏尔泰一样热衷于宣传，但却缺少了伏尔泰在哲学上的精确性和独创性。

<57>

毫不奇怪，伏尔泰会被柏拉图的戏剧性对话和它们的主角苏格拉底所吸引，这并不奇怪。尽管他的《苏格拉底：三幕悲剧》（1759）不是他最好的作品，但它对苏格拉底戏剧的许多作者产生了重大影响，包括上述那位匿名的意大利作家，因为他曾承认追随了伏尔泰的模式。

这位作者也可能以另一种方式追随伏尔泰，即隐藏自己并声称找到了苏格拉底的手稿而没有透露作者的身份。在伏尔泰的苏格拉底戏剧第一版的序言中，他声称自己只是该剧的翻译者，而该剧是由剧作家詹姆斯·汤姆森创作（顺便提一句，《老实人》也是匿名出版的）。[60]

所有苏格拉底戏剧的作家都必须应对已经讨论过的关于亚当斯、贝克特和索维尼所遇到的问题：创作一部苏格拉底悲剧意味着回归古典悲剧。然而，柏拉图构想的苏格拉底之死违反了希腊悲剧传统。它没有合唱：苏格拉底教导他的朋友不要经历恐惧和怜悯；而苏格拉底相对较低的社会地位，和强调当代雅典日常生活的重要性，都与希腊悲剧的高雅风格格格不入。对于17世纪和18世纪的法国和英国作家来说，这种张力可以认为是当时的悲剧模式相互竞争的结果：一方面是古典主义悲剧，包括拉辛、科尔内耶和米尔顿；另一方面是莎士比亚，他把高雅的和庸俗的混合在一起，而且还把喜剧人物引入悲剧之中，所以显得有些毛糙。[61]

像大多数苏格拉底戏剧的作者一样，伏尔泰发现自己处于必须在莎士比亚和新古典主义这两种传统之间进行调解的位置。由于他在英国流亡了三年多，他的传记有助于他对英国悲剧，尤其是莎士比亚的悲剧有深入的理解。伏尔泰的《关于英吉利国的书信》（1733）是英国政治思想、哲学和文化通向法国的重要渠道，他在其中写道："莎士比亚自诩为多才多艺的天才。他自然而崇高，但丝毫不具备良好的品位，或者对戏剧原则也知之甚少。"[62] 这种情绪很普遍：它承认莎士比亚是天才，但指责他违反了古典（亚里士多德）的戏剧原则，因为以拉辛为代表的法国戏剧传统深以古典戏剧原则为豪。

伏尔泰经常回归古典主题，包括古罗马主题（如《布鲁图斯》和《凯撒之死》）和古希腊主题（《俄狄浦斯》）。然而，当他尝试研究苏格

拉底时，他清晰地认识到，该主题不能在古典悲剧范围内处理。相反，它所需要的恰恰是莎士比亚的那种难以驾驭的混合体。伏尔泰在他的序言中就曾对此论述过。伏尔泰介绍了把英国作家詹姆斯·汤姆森虚构为作者，是为了便于将该剧呈现为莎士比亚式悲剧。

他宣称，汤姆森创作了这部苏格拉底悲剧（用第一次翻译成英文的语言），目的是"通过在悲剧中引入民间人物来更新莎士比亚的方法"。这意味着"把这一作品变成了人类生活的天真的写照，一种包括人生百态的写照"。将"人民"引入悲剧需要莎士比亚式的方法，伏尔泰将这种方法与莎士比亚的"自然"天才联系在一起，这种描述在今天听起来比在当时的词汇中更为傲慢。伏尔泰也承认粘西比在捕捉悲剧与日常生活的关系方面的重要性："他[汤姆森]刻画了苏格拉底的妻子粘西比，事实上她是一个资产阶级的泼妇，总是骂她的丈夫，但却喜欢他。"[63]伏尔泰的狡猾策略（指的是将他最具莎士比亚风格的戏剧归功于一位英国作家）并不是没有被他的同时代人注意，尤其是英国人。在（假定的翻译本）法文本出版仅一年之后，英文译本就出现了，译者直接明确了该剧的作者身份问题。他认为该剧的作者是伏尔泰，并认为伏尔泰的恶作剧很可能归因于英国式风格，"在这种情况下，他可能会认为英国戏剧的散漫性和不规范性可能会接纳这样一种独特的戏剧，这并非不可能"[64]。译者也认识到了基于苏格拉底戏剧的一般性纠葛。崇高的古典悲剧不能作为"单一"的戏剧典范；只有莎士比亚式的不规范性才能证明这一点。

这种用莎士比亚作参照来为苏格拉底戏剧正名的尝试一直存在一个问题：莎士比亚从未写过任何以哲学家为原型的戏剧（即使哈姆雷特有时也被改编成哲学家），而且出于充分的理由，有些人可能会这么说。莎士比亚曾经写过一部类似的戏剧，即《雅典的泰门》（1605），其

中既有亚西比德，也有哲学家。这位哲学家是个喜剧人物，不住地表达自己对这个世界的厌恶，他虽不是苏格拉底，但却很像犬儒学派的第欧根尼（切勿与传记作家第欧根尼混淆），尽管犬儒学派终究是源自对苏格拉底的部分解释，就像其他拒绝世界的古代学派一样。我承认，读《雅典的泰门》时我总感觉有点遗憾：不知何故，莎士比亚本来可以写一部以苏格拉底为主题的戏剧，但他写的却是一部把与苏格拉底哲学上有亲缘关系的人物和他的朋友亚西比德进行对比的戏剧。[65]

<59> 不论如何，为了把哲学家苏格拉底以及他的随行者们搬到悲剧舞台上，18世纪的作家们所需要的是一个更具现代化的模型。幸运的是，确实出现了这样一位作家，也出现了这样的戏剧：约瑟夫·阿狄森及其著作《加图》（1713）。阿狄森想要通过这部作品重新定位英国悲剧，一方面调整其与莎士比亚复兴之间的距离，尤其是被托马斯·奥特韦这类作家抬高地位之后的莎士比亚；另一方面就是要使其更加接近古典主义。因此，他坚持认为，理性、秩序和形式都很重要。同时，阿狄森绝非是法国古典主义的盲目追随者。事实上，对他影响最大的不是别人，正是米尔顿，他也写了许多对米尔顿的文学批评。阿狄森可以说是一位兼收并蓄的作家，且具有强烈的古典主义倾向。比如，他翻译了维吉尔的《田园诗》，这部作品对18世纪初期的古典主义复兴影响巨大。这样灵活地运用古典主义使他成为新的、非莎士比亚式的英国风格的试金石，更似古典化的莎士比亚。约翰逊博士认为，"任何想要达到熟悉而不低俗、优雅而不浮夸的英国风格的人，都必须日夜研究阿狄森"[66]。

阿狄森对古代罗马的迷恋使他转向加图。这位古罗马的元老宁愿自杀，也不屈服于凯撒的暴政。这个主题并没有太多内在的戏剧性，它主要反映了准备为自己的信仰而死的爱国的罗马人的性格和哲学。

即使当加图在最后一次军队动员讲话时,哲学也从未远离他的脑海。他的敌人塞普雷尼乌斯嘲讽地称加图的演讲为"哲学与战争的混合"[67],这个评价还算准确。但加图所拥护的哲学正是柏拉图的哲学。在该剧结束时,我们看到他在决定追随苏格拉底自杀之前读了柏拉图的《斐多篇》。为该剧作序的亚历山大·蒲伯也强调了苏格拉底和加图之间的亲密联系,"他描绘了以人的形象表现出来的美德,/柏拉图的想法,以及像上帝一样的加图。"在《关于英国民族的信》中,伏尔泰称赞阿狄森的《加图》是"杰作",并且称赞加图是"有史以来最伟大的戏剧人物"。[68]戏剧人物加图和苏格拉底之间构成了比较完美的对照。例如,让－雅克·卢梭未发表的手稿中就有一幅用于比较两位道德英雄的素描。[69]如果需要一个悲剧模型,将米尔顿的悲剧和更加广泛的(如果不是完全的莎士比亚风格)悲剧概念结合起来,那么阿狄森的《加图》就符合这个要求。显然,阿狄森在创作有关罗马英雄的作品之前,也曾考虑创作关于苏格拉底的戏剧。[70]

在北美殖民地,人们对阿狄森的《加图》及其关于爱国主义和反抗暴政的英勇演讲的喜爱程度尤为强烈。本杰明·富兰克林使用了《加图》里的一段话作为他的《美德书》第一页的格言;乔治·华盛顿在福吉谷扎营时要求为大陆军队表演《加图》。许多革命性的文本、短语和妙语都可以追溯到阿狄森的《加图》,它在革命战争之前、期间和之后被广泛演出,包括沃尔特·默里和托马斯·基恩的重要演出公司在1749—1750年度的演出。[71]帕特里克·亨利的"不自由,毋宁死"选自《加图》,内森·黑尔的"我很遗憾我只能为我的国家失去一条生命"同样选自《加图》。《加图》迅速成为卓越的革命经典。 <60>

鉴于该剧在北美的重要性,早期写于美洲殖民地的剧本确实是苏格拉底的剧本:托马斯·克拉多克的《苏格拉底之死》,这也许不足为

奇。作为巴尔的摩西部圣托马斯教区的圣公会牧师，托马斯·克拉多克主要以布道闻名。尽管他也写了很多诗歌，从虔诚的诗歌到模仿维吉尔风格的《马里兰牧歌》，这些作品都符合当时的品位。克拉多克还融入了切萨皮克湾地区热闹的文学场景，包括"巴尔的摩吟游诗人"[72]。阿狄森最终启发克拉多克写了一部以苏格拉底为基础的剧本，但苏格拉底和柏拉图已经在克拉多克的脑海中萦绕了一段时间。像许多前基督教古典世界的虔诚崇拜者一样，他煞费苦心地将他们两者都基督教化了。1753年，他甚至说，如果苏格拉底和柏拉图有选择的话，他们都将成为基督徒，甚至是英国圣公会教徒。[73]正是本着这种精神，克拉多克接近了苏格拉底的生活。他的主要创新是引入了一位年轻女子阿加佩，她是苏格拉底的追随者，为了增加戏剧张力，把她安排为苏格拉底的控告者之一莫利图斯的妹妹。正是通过阿加佩，克拉多克提出了（异性恋）柏拉图式爱情的信条：阿加佩斥责与她相爱的斐顿，让他牢记老师提出的节制观念。根据脚注的解释，审判的最初发起者是安尼图斯，他不想杀死苏格拉底，但他确实认为苏格拉底对民众构成了威胁，因此希望将他流放。不幸的是，安尼图斯策反了莫利图斯，正如另一个脚注所解释的那样，他原来是一个"宗教狂热分子"[74]。人们可能会在莫利图斯身上看到激进的清教徒的影子，他们是新英格兰殖民地上的克拉多克和英国圣公会教徒都会感到惧怕并被排斥的人群。苏格拉底因此同时具有多重身份：一个政治英雄，就像主张独立的殖民者所钟爱的加图一样，勇敢地反抗暴政；一位信奉国家权威，拒绝宗教狂热（清教徒主义），是一个原始的基督教（也是原始的英国圣公会教徒）；最后是在爱情问题上主张节制和禁欲的人。

苏格拉底戏剧作家在17和18世纪使用的一系列困境和公式，即希腊悲剧加上莎士比亚、弥尔顿和／或阿狄森，甚至在19世纪仍

被证明具有惊人的影响力。一个例子是弗朗西斯·福斯特·巴勒姆(1808—1871)。他是另一位与世隔绝的作家和思想家,具有强烈的个人哲学和宗教意识,这使他形成了自己的超验主义思想,这是宗教、哲学和自然真理和解的产物。有一段时间,他给自己的名字加上"主义者"三个字,以标明自己独特的信仰,他的信仰里包含着性节制和禁欲主义的内容。尽管他在36岁时打破了贞操的誓言,但仍然忠于自己的信仰,并继续从事大量未完成的项目,包括翻译希伯来《圣经》和《新约》。他死于心脏病,却留下了116磅重的手稿,这些手稿的字体极小,除了哲学和神学论文、诗歌和戏剧之外,还涉及诸如和平主义、素食主义和动物福利等各种主题。[75]

<61>

巴勒姆的《苏格拉底:五幕悲剧》(1842)在很多方面都是19世纪的苏格拉底悲剧的代表。它是采用弥尔顿的题词作为导入语;它拒绝法国古典主义悲剧,认为它不适合柏拉图;它把为悲剧提供了最大的灵活性并且可能包含像苏格拉底一样独特的悲剧英雄的莎士比亚式悲剧定为典范。巴勒姆也了解一些关于苏格拉底戏剧历史的事件,或者至少对夏彭蒂埃的《苏格拉底传》有所了解,这是苏格拉底戏剧的原始资料之一。[76] 不过,巴勒姆在很大程度上主张复兴希腊悲剧。像他的许多前辈一样,他也被当时的剧院排斥。但与其他案头剧作家不同的是,他不想把戏剧拱手让给当时的时尚,并坚持认为他的悲剧就是为表演而写的——只要剧院愿意上演就好。巴勒姆知道19世纪中叶是戏剧史上严肃戏剧发展空间特别小的时期。新的舞台机器、耸人听闻的情节剧的发展以及其他变化导致严肃剧的枯萎,将其推向案头剧或阅读剧的方向。剧院被大大扩建了,它需要吸引更多、通常不那么受歧视的人群。尽管如此,巴勒姆并没有放弃希望。他具有革新意识,认为剧院的变革时机已经成熟,并宣称"一个新的戏剧时代正在向我

们走来"[77]。他预言，这个时代将见证古希腊悲剧的复兴，而他的苏格拉底戏剧将为这场复兴做出贡献，即将是"公众品味的试探者"[78]。这里我应当补充的是，在巴勒姆创作的时候，希腊悲剧的表演相对较少，直到 20 世纪，通过他以及各方的努力，希腊悲剧才成为舞台上的主要内容。

这些框架性表述在巴勒姆的戏剧实践中得到了证实。他对戏剧的奉献体现在他处处突出苏格拉底与当代戏剧的密切关系。我们从中发现了索福克勒斯、欧里庇得斯和阿里斯托芬以及他们各自的对手，也包括阿里斯托芬决定写一部讽刺苏格拉底的戏剧的情节。欧里庇得斯试图将苏格拉底排除在外，但没有成功。事实证明，阿里斯托芬原来一直深爱着苏格拉底，现在这种爱转变成了恨。作为一名悲剧演员，巴勒姆支持悲剧演员欧里庇得斯与苏格拉底对抗喜剧演员阿里斯托芬。只有欧里庇得斯和柏拉图直到最后仍然是苏格拉底的忠实支持者，尽管无法阻止他的死亡。

尽管巴勒姆坚持希腊戏剧的复兴，但他还是囿于时代的束缚，因此他在苏格拉底戏剧中加入了许多壮观的元素。特别是，巴勒姆不遗余力地运用神话、仪式、神秘和超自然的场景。他抓住了神谕说出了"没有人比苏格拉底更聪明"这样不祥的话，并在皮提亚的洞穴中加入了精心设计的场景以描绘先知的狂喜。这可能是对柏拉图洞穴寓言的另一个参照。苏格拉底的守护神，即据称是告诉他该做什么的人，以哈姆雷特父亲的鬼魂的方式出现。戏里有场酒会，是在伯里克利迷人的情妇阿斯帕西娅的家里举行的，妒妇粘西比也出席了这次酒会。当然，我们也看到苏格拉底在战斗中拯救了亚西比德。就在巫师和女巫已经对苏格拉底的命运做出警告之后，鬼魂在一个合适的时机再次出现，预示了苏格拉底的未来。更令人难以置信的一幕是，苏格拉底被带入

一个秘密小屋，这是以莫扎特《魔笛》的方式讨论一神论的共济会的象征。换句话说，巴勒姆竭尽全力满足观众的口味。显然，他不同意前辈们关于柏拉图对话中缺乏戏剧性的担忧。巴勒姆可以从所及之处看到潜在的戏剧性；如果找不到，那就慢慢地加入一些戏剧元素。巴勒姆预测得不错，19世纪中期戏剧复兴的时机已经成熟了。这种评估也适用于他自己的戏剧：他的《苏格拉底》是严肃戏剧在大众舞台上问题的一个表现，而不是解决方案。

然而，从长远来看，巴勒姆被证明是正确的。一种新的戏剧出现了，与此同时，希腊悲剧的复兴也成为现实。这两种发展倾向都有助于塑造当下所谓的现代戏剧，我将在下一章进行详细介绍。巴勒姆也说对了，苏格拉底的戏剧，以及柏拉图作为剧作家的戏剧视野，不知何故将成为这部现代戏剧的一部分。事实上，现代戏剧极大地改变和扩大了戏剧的概念，也包括悲剧。结果，20世纪苏格拉底戏剧的数量急剧增加。与此同时，它也见证了其他戏剧体裁急剧增多。这两方面的发展是联系在一起的，因为苏格拉底从来都不是悲剧的合适人选，无论是哪种悲剧。苏格拉底的戏剧太不寻常，太奇特，太倾向于将悲剧与其他类型，特别是与喜剧混合在一起。事实上，除了苏格拉底悲剧的主导传统之外，还出现了第二种传统，即苏格拉底喜剧。

喜剧舞台上的哲学家

还有一群作家认为柏拉图是一位剧作家，而且是喜剧作家。这些作家承认了悲剧作家不愿承认的事实：尽管苏格拉底之死具有压倒性的意义，以及柏拉图的对话具有悲剧元素，但同样也具有喜剧元素。事实上，柏拉图使用喜剧正是为了以一种非悲剧的方式来渲染苏格拉底之死，以确保可能出现悲剧的场景能转变为哲学的场景。因此，柏拉图的对话中存在很多指向喜剧的元素：苏格拉底相对较低的社会地位；日常生活的意义，包括衣服、鞋子，以及饮食、睡眠习惯；注重卫生；生活中更普遍的物质的重要性，最后是对爱情问题的一贯兴趣。所有这一切都意味着柏拉图可以被视为一种奇怪的喜剧家。

<63>

然而，许多喜剧改编者在试图延续柏拉图的哲学喜剧遗产时遇到共同的问题，即如何处理阿里斯托芬这一形象。在《申辩篇》中，柏拉图让苏格拉底指责阿里斯托芬助长了大众对他的怨恨，尽管后来的对话，如《会饮篇》，将阿里斯托芬描述为苏格拉底的朋友，并且在他们之间几乎没有敌意的迹象。但是，即使人们没有将阿里斯托芬置于苏格拉底的指控者阵营，事实仍然是《云》以一种不讨喜的方式描绘了苏格拉底。或者更确切地说，它将苏格拉底描绘成我所说的"喜剧舞台哲学家"。这样的哲学家在喜剧中比比皆是。阿里斯托芬和意大利喜剧中的《托多雷》存在着渊源关系：托多雷是一位来自最古老的大学所在

地博洛尼亚，具有典型喜剧色彩的教授，他利用自己的抽象知识为个人谋取各种利益，但大多毫无用处。将艺术喜剧变成了一种文学形式的戈尔多尼为这一传统贡献了《乡村哲学家》（1754）。虽然萨德侯爵在《闺房哲学》（1795）等戏剧作品中寻求将哲学和戏剧融合在一起，但他还是抵挡不住诱惑，以喜剧舞台哲学家为原型创作了一部戏剧。《自封的哲学家》（1772）描绘了一位准哲学家，他利用自己的地位追求女学生。当他在戏剧结尾被无情地揭露时，他悔恨地说道："苏格拉底啊，柏拉图啊！你的门徒究竟是怎么了！"[79]但在某种程度上，这位哲学家与苏格拉底并没有太大的不同，至少在舞台哲学家的喜剧传统中是有相通之处的。

几乎在任何类型或种类的喜剧中，哲学家均被证明是一个引人注目的目标，因为他们对形而上学和抽象思想的关注可以与他们生活中的日常现实进行对照，从而产生喜剧的效果。许多喜剧从业者和理论家，从阿里斯托芬到伯格森，都将思想与物质的碰撞作为一种典型的喜剧技巧。他们认为，没有什么比一个一心追求思想，从而无视日常生活的角色更滑稽的了。以《云》为例，阿里斯托芬不仅运用了形而上学与现实的碰撞，还表明对形而上学的追寻充满了世俗的利益。与柏拉图的苏格拉底不同，阿里斯托芬笔下的苏格拉底接受学生的学费，就像他的学生为了快速获利而被迫学习哲学一样。崇高的思想从云端降到了地上。

尽管这种对苏格拉底的刻画似乎与柏拉图刻画的完全不同，但实际上两者比人们想象的要接近。诚然，在柏拉图的对话中，苏格拉底一次又一次地拒绝利益。然而，苏格拉底邋遢的外表却保持不变，他的生活状态、衣着和习惯与他所在社会阶层的规范不合，因此成了笑柄。即使在柏拉图笔下，他的朋友们也总是嘲笑苏格拉底，尽管他们也

<64>

对他的智慧感到敬畏。在柏拉图那里，苏格拉底仍然具有喜剧舞台哲学家的一面，尽管他追求的是严肃的哲学目标。

鉴于阿里斯托芬在喜剧传统中的压倒性优势（他经常被视为开创性的），寻求追随柏拉图的喜剧剧作家，无论愿意与否，都必须向阿里斯托芬妥协。然而，悲剧作家的剧本直接反驳了阿里斯托芬的喜剧诽谤，而喜剧作家与阿里斯托芬及其对苏格拉底的塑造方式之间的关系则更为模糊。他们应当承认阿里斯托芬是喜剧性苏格拉底的初创者，然后以某种方式证明苏格拉底在《申辩篇》中所受的指控是错误的，还是应当悄无声息地忽略这一指控，从而把人们的注意力从他们受惠于这位喜剧剧作家的事实上转移开来？例如，罗伯特·沃尔特在20世纪早期的喜剧《伟大的助产艺术》（1927）中，将阿里斯托芬的《云》变成了一个重要的情节元素。[80] 在该剧的开头，我们看到阿里斯托芬创作了《云》，并见证了它的巨大成功。阿里斯托芬甚至恶作剧地认为，苏格拉底拯救了他的事业，因为苏格拉底是完美的喜剧题材。然而，在审判时，阿里斯托芬并没有与苏格拉底的敌人合作，相反他想为苏格拉底辩护提供资助，在审判期间他为苏格拉底发声，甚至加入了苏格拉底狱友的行列。换句话说，沃尔特想要反驳柏拉图在《申辩篇》中提出的指控，即阿里斯托芬助长了反对苏格拉底的情绪。或者更确切地说，他表明苏格拉底可恨的控告者与阿里斯托芬之间存在天壤之别，后者只是认为苏格拉底是一个特别适合喜剧的人物。

很多苏格拉底戏剧作者笔下的阿里斯托芬也对《云》的诽谤效果感到遗憾，甚至完全否认这部剧。比如美国作家查尔斯·沃顿·斯托克的作品《亚西比德：伟大时代的雅典戏剧》中，就有否定《云》的场景：阿里斯托芬承认，自己在写这部作品的时候，其实并非真正了解苏格拉底。[81] 这种修正是最重要的，因为斯托克的戏剧仅仅将苏格拉

底当作配角,来衬托主人公亚西比德。大约同一时期,加拿大作家李斯特·辛克莱,一位身在广播剧黄金年代的剧作家,创作了《苏格拉底:三幕剧》(1957)。李斯特也正面指出了阿里斯托芬的问题所在。序言中,他承认"最简单的解释是,阿里斯托芬显然就是苏格拉底的敌人",但紧接着他发现,"阿里斯托芬在柏拉图的对话《会饮篇》中十分突出,并且作者很清楚地表明他确实是苏格拉底之友"。辛克莱希望着重强调后一点,于是插入一句话:"这是他能够出现在我戏剧中的基础条件。"[82]这部戏继续将阿里斯托芬描绘成苏格拉底的随行人员之一,非常不守规矩,总是搞怪。戏剧开头,在首席治安官菲利普演讲的时候,阿里斯托芬举着一条很大的死章鱼,打扰了集会的人群;观众爆发出一阵笑声,集会也因此解散了。[83]但是一直到最后,阿里斯托芬都是一个值得信赖的朋友,没有人会想着把他看作苏格拉底的敌人。其他的苏格拉底喜剧作者都注意到了阿里斯托芬——没有喜剧作家注意不到他——但都避开了这个麻烦,以防在自己的喜剧中出现任何对前人们不确定的参考。[84]但都无所谓了,反正阿里斯托芬的遗产活跃在每一部苏格拉底喜剧中。

即使喜剧性的苏格拉底戏剧设法避免或解决了阿里斯托芬这个问题,但他们还必须解决另一个更严重的问题,即喜剧舞台哲学家本身的形象问题。虽然柏拉图的对话沉浸在喜剧中,但在很大程度上,它们并没有把哲学当作笑料。因此,阿里斯托芬问题的更一般形式是如何创作一部喜剧,在这种喜剧中哲学的形象,乃至哲学家的形象,不会被观众的笑声所破坏,或者至少最后笑出声的那个人应当是苏格拉底。

当然,这只是对于那些一开始就想避免将苏格拉底变成一个简单的喜剧对象的作家来说是个问题。但菲利普·泊松的情况并非如此,他渴望将苏格拉底描绘成最糟糕的喜剧舞台哲学家。泊松并没有有意

或无意地降低阿里斯托芬对苏格拉底的打击,而是强化了它。作为一位相当成功的悲剧和喜剧作家,泊松在他的诗体喜剧《亚西比德:三幕喜剧》中转向苏格拉底,该剧于1731年2月23日在著名的法兰西剧院首演。[85]如果说这部戏剧情节错综复杂,就有点言过其实。苏格拉底是一位年轻女孩的监护人,亚西比德在不知道她是谁的情况下便向她求爱。事实上,亚西比德把她和比她年长得多的女管家搞混了,后者碰巧发现自己也爱上了亚西比德。在苏格拉底方面,他在给女孩上哲学课的同时,也已经爱上了她。当亚西比德向苏格拉底炫耀他已经数次瞥见得到很好保护的女孩时,苏格拉底斥责了女管家,而女管家向苏格拉底透露,她曾假扮女孩,是为了保护她,以便使她远离亚西比德的视线。女孩的朋友试着说服女家庭教师那个陌生人其实是在回应她的爱情,直到女家教终于明白她的所爱之人是亚西比德,于是迅速向他寄出一封情书。亚西比德仍旧以为女家庭教师就是女孩,由于这个原因拒绝了她的求爱信。最后,亚西比德发现女家庭教师假扮女孩而戏弄了他,并成功地找到了自己真正想要的对象。苏格拉底发现了这对恋人,尽管女家庭教师辩称此举是为了试图保护女孩,但她写给亚西比德的情书却将事实暴露无遗。最后,苏格拉底同意自己监护的女孩与亚西比德结婚。我不得不说,这仅仅是故事情节的基本轮廓,省略了很多密谋诡计、扭曲的事实、情节转换,以及有各自爱情兴趣和困惑的小角色。

在这部作品中,重要的是哲学家苏格拉底,他陷入了一场爱情阴谋,伴随着所有的快乐,也伴随着所有的耻辱。事实上,苏格拉底之妻梅蕊桃一直在怀疑,苏格拉底高尚的哲学思想只不过是为了更好地确保其爱情成功的幌子。[86]这部戏剧也许不完全站在这种最愤世嫉俗的哲学观一边,但至少在中间部分,哲学被用于浪漫的目的,因而名誉

<66>

扫地。亚西比德和苏格拉底一度假设性地谈论哲学，但他们满脑子想的都是对苏格拉底监护的女孩的爱。理论上，这部戏剧也许允许真正的哲学存在，但却处处被强大的对手——情爱破坏。在这里，泊松颠覆了柏拉图关于哲学之爱战胜世俗之爱的学说。总而言之，在喜剧中，世俗之爱总是能获胜。本剧中，苏格拉底以喜剧传统中熟悉的方式被刻画出来：尽管他的哲学研究也被公认为是无私的，但其实都是追求爱情的手段，即便他并不是特别擅长获取自己想要的东西。

在许多方面，路易斯·斯巴斯蒂安·莫西尔的《智者苏格拉底之家》（1809）与泊松的喜剧相似。莫西尔是一位成功且影响较大的剧作家，他总共创作了五十多部戏剧。莫西尔影响力较大的文章是关于戏剧的论文《论剧场》（1773），他抨击了占主导地位的韵文体悲剧，提倡现实主义和具有道德意义的戏剧。他还热心地支持法国大革命，并在国民公会任职。他反对罗伯斯庇尔的激进主义，因而入狱，但在罗伯斯庇尔倒台后被释放并重返国民公会。他具有持久影响力的遗产也许是"罗曼蒂克"一词，他向朋友皮埃尔·费里西安·勒·特纳推荐了这个词，后者继而就用在一篇关于莎士比亚的文章中，这也许并不奇怪。

《智者苏格拉底之家》的情节复杂程度并不比泊松的喜剧小多少。苏格拉底再次陷入了难缠的爱情之中，并爱上了他监护的米瑞希，而且亚西比德又一次成了他的情敌。另外还有两个角色，一个是嫉妒心很强的粘西比，一个是米瑞希的侍女。莫西尔戏剧直接借鉴了泊松，但同时他也进行了颠覆：泊松戏剧中的爱情情节发展多多少少破坏了苏格拉底及其哲学的名声，莫西尔在戏剧结尾挽回了他身为哲学家的颜面。苏格拉底的爱被证实仅仅是个计谋而已；其实他想把米瑞希许配给亚西比德。他担心，深深爱着他和他的哲学的米瑞希会误把亚西比德当成薄情之人，只向往世俗之爱和尘世的冒险；并且会认为他与

苏格拉底不同，他的爱只是一时的冲动。因此，苏格拉底精心伪装的计谋才得以实现，这个策略通过无数的情节，最终达到了它的正确目标：通过亚西比德坚持不懈的追求，米瑞希被他的爱折服；亚西比德表示自己对苏格拉底监护的女孩的爱是坚定无疑的。

<67>因此，整部戏剧都是以喜剧舞台哲学家的形象为中心创作的，但只是为了证明它是错误的。苏格拉底没有用哲学来获得爱，在某种程度上他的爱也没有否定他的哲学。事实上，这种愿意扮演可笑角色的态度提高了他的哲学声誉。他被刻画成一个坚韧不拔的人，不会对粘西比的持续愤怒而感到愤怒。他是一位真正的哲学家，但他也知晓世俗方式，也因此能构思出类似于引领米瑞希和亚西比德走向幸福婚姻的那种情节。莫西尔谨慎地权衡，巧妙利用喜剧舞台哲学家的形象，从而调动了喜剧的所有可能性，终能使之不与哲学背道而驰。他也知道喜剧一直是最完全依赖于共同文化背景的体裁。喜剧很少能够超越时间和地点而独自发挥作用。它们比悲剧更不易移植，因为它们依赖于共同的社会准则和行为规范以及共同的语言。为了让像《智者苏格拉底之家》这样的历史剧为巴黎观众服务，他将米瑞希的女仆变成了一个高卢人，一个心直口快的喜剧人物，经常将雅典人的行为作为参照，探寻其与法国家庭生活的区别。

莫西尔调和哲学与喜剧的尝试也体现在他处理阿里斯托芬形象问题的方式上。当苏格拉底假装爱上他监护的女孩时，他意识到这个热切的情人的角色将使他受到以一种与预期的哲学严肃性迥然不同的眼光来对待，使他变得更接近阿里斯托芬的人物形象。事实上，苏格拉底开始嘲笑自己。[87] 此时苏格拉底想到了阿里斯托芬，甚至认同那种普遍认为哲学家是严肃和无幽默的观念是有限的和错误的。虽然苏格拉底并不认可阿里斯托芬的哲学态度，但他非常乐意与阿里斯托芬一起

自嘲，而没有在乎那些大概存在于其他非喜剧的文本之中的，对哲学家形象固有的理解。

最有趣的苏格拉底喜剧是 19 世纪末由西奥多·德·班维尔 (Théodore de Banville) 创作的。[88] 他的《苏格拉底和他的妻子》(1885) 也将苏格拉底从喜剧舞台哲学家的角色中解救出来，尽管其方式不如莫西尔的戏剧那么复杂。苏格拉底不仅赢得米琳的丈夫对哲学事业的支持，而且赢得米琳的爱情。在转变的那一刻，她高兴地跳了起来，亲吻了苏格拉底。就在这个时候，桑西佩走进来，看到了亲吻的过程，立刻得出了所有观众都能预料到的结论：苏格拉底的哲学只不过是和米琳做爱的借口。粘西比的反应总是很快，她讽刺地喊道："祝你有个好胃口，米琳！我的丈夫"，她想，"就是一个典型的舞台哲学家"。[89] 当然，她是错的。她昏了过去，看起来像死了一样。当她再次醒来并看到苏格拉底是真心为自己难过时，就决定改过自新，并保证自己再也不会怀疑他了。像梅西耶一样，班维尔使用喜剧舞台哲学家的惯例只是为了从他们手中拯救苏格拉底。他的戏剧是最成功的柏拉图改编作品之一，于 1885 年在法国喜剧剧院上演，最著名的喜剧演员之一班诺特·康斯坦特·科克兰饰演了苏格拉底。班维尔处在苏格拉底戏剧传统的尾声，这一传统包括阿里斯托芬、莎士比亚和弥尔顿，这他在大量著作中都有所提及。在下一个戏剧时代到来之前，他可能被认为是苏格拉底戏剧的高潮。而下一个戏剧时代将成为本书下一章的主题，即现代主义戏剧。

<68>

苏格拉底戏剧的喜剧传统又在喜剧性歌剧中找到了归宿。这也许并不奇怪，因为歌剧是在文艺复兴时期的意大利出现的，与柏拉图的复兴几乎同时出现，而且它被认为是对希腊音乐、舞蹈和演讲的原始整合的回归。歌剧不仅是一种小圈子的艺术形式，如果得到合适的赞助人的青睐，也可以容忍更多古怪的话题。

我能找到的第一部苏格拉底歌剧于1680年在布拉格上演,由尼克罗·米诺多编剧,安东尼奥·德拉吉作曲而成。这部名为《忍耐的苏格拉底与两位妻子》的歌剧围绕着一种经典的喜剧技巧——双重性展开。像许多改编者一样,为了与音乐形式保持一致,米诺多决定引入合唱。这部歌剧,或者至少是歌词,非常成功,几十年后它在德国被改编,并由与苏格拉底歌剧有关的最著名的作曲家格奥尔格·菲利普·特勒曼配乐。他的编剧约翰·乌尔里希·柯尼格使用德国宣叙调和意大利咏叹调,基本保留了米诺多的原剧本,没有太多变动。泰勒曼是一位非常专业的巴洛克音乐作曲家,他加入了自己的音乐风格。这部歌剧虽然不是常规剧目的一部分,但由于泰勒曼的名气,偶尔会上演,1965年还被录制下来。[90]

这首唱词的出发点是由第欧根尼·拉尔修宣告并在许多喜剧改编中使用的定律,即雅典男人应该娶第二个妻子。苏格拉底因此娶了两个妻子,她们不断地争吵。苏格拉底一次又一次地被引导到副歌"伙计们,要及时学会忍耐"。虽然苏格拉底的情节围绕着两个妻子之间的和解和分裂展开,但梅利托却遇到相反的问题:即使他被爱德罗妮卡和罗迪塞特两个女人爱着,他只能再娶他们两个中的一个,因为他曾对第一位恋人的父亲做出过承诺。戏剧性的情况是,他无法决定他应该选择两者中的哪一个。当早期恋人的父亲放弃先前的要求时,这种困境似乎得到了解决,但现在罗迪塞特突然不再想与他结婚,不想与众多女子分享一个丈夫;而另一个女子爱德罗妮卡准备接受这笔交易。苏格拉底被要求做出决定,他的结论是罗迪塞特更爱梅利托。这两组对照,即苏格拉底的两个妻子和梅利托在两个女人之间的选择,都反映在第三组人物中:安蒂波爱着两个女人,但他的问题是她们都拒绝了他。不过,这里也立即出现了一个圆满的结局,一下子解决了几个

问题：被梅利托拒绝的爱德罗妮卡愿意嫁给安蒂波，歌剧的结局最终得到了圆满的解决。

委婉地说，这个情节与柏拉图创作的任何东西都不同。例如，梅利托（即莫利图斯）在这里根本不是苏格拉底的敌人。然而，尽管这部歌剧是喜剧的，但苏格拉底并不是，或者至少不是简单的喜剧舞台哲学家。他被征询建议，他在反对他的意见面前泰然自若，更具有哲学意义的是他演唱的那一刻，著名台词是"Quest'io so, che nulla so"（我知道的是，我什么都不知道）。苏格拉底知道自己一无所知，并且与歌剧的标题相符，他表现出了极佳的耐心。因此，苏格拉底最珍视的哲学格言在这部不太可能的歌剧中得到了表达。

还有一部喜剧性的苏格拉底歌剧很值得一提：乔瓦尼·帕伊谢洛的《想象中的苏格拉底》，于1775年在那不勒斯首演。[91]帕伊谢洛是一位多产的作曲家，以往主要创作一些经典主题的剧作，例如他的歌剧《安提戈涅》就是如此。《想象中的苏格拉底》与其说是一部苏格拉底歌剧，不如说是一部苏格拉底元歌剧，它仿照了《堂吉诃德》的序言。就像在那部小说中堂吉诃德被游侠的想法吸引，而其余部分都用于追求喜剧效果一样，所以在歌剧中主人公认为他是那么地像苏格拉底一样富有哲学，故而歌剧的其余部分都用于表现这种特殊形式的疯狂。像堂吉诃德一样，他将自己的痴迷强加给世界和他周围的人。他拒绝叫他原来的名字，他还用柏拉图对话中的人物给周围的人重新命名；例如，他坚持要称他的理发师为柏拉图。他以希腊风格装饰房子，并开始以某种方式体验源自柏拉图的历险，包括咨询神谕。

在所有苏格拉底歌剧中，帕伊谢洛的歌剧是比较成功的一部。它在帕伊谢洛生活的年代就常常收获掌声，后来又获得新生。他的歌剧是个警示故事，对柏拉图改编者来说，具有严肃的含义。很多改编者

要么以悲剧、要么以喜剧模型来改编，尝试使柏拉图的戏剧跟上时代，与现代接轨。毕竟这才是戏剧的作用：戏剧需要在活生生的观众面前上演，同时需要解决这些观众关切的问题。苏格拉底戏剧总是暗示，不论苏格拉底距离我们多遥远，都与我们息息相关，并且因我们而变得富有生气。我不知道帕伊谢洛是对苏格拉底戏剧的传统了解多少，但无论如何，他确实意识到传统性的关键所在：重新唤醒苏格拉底，此事本身就很容易接近喜剧。

尽管苏格拉底戏剧作家付出了足够多的努力，发挥了很多独创性才将柏拉图对话转化为现代悲剧或喜剧，但他们都觉得柏拉图的对话本身其实既不悲也不喜。阅读《斐多篇》的时候，也许给他们留下深刻印象的是柏拉图的洞察力——他拒绝悲观地对待苏格拉底之死，而是寻求方法使其成为喜剧。阅读《会饮篇》和《斐德罗篇》——以及阿里斯托芬的《云》，也许让他们回想起柏拉图对喜剧充满尊敬的矛盾心理。悲剧作家和喜剧作家都努力地思考着柏拉图对悲剧和喜剧的评判。

而有一小部分苏格拉底戏剧作家走得更远，寻求真正的悲喜剧混合体裁。其中之一就是前面提到的让－玛丽·科洛，他笔下的苏格拉底是启蒙运动自然神论的先锋。1789年之前，科洛都是演员兼喜剧作家，并在里昂管理一家剧场。法国大革命爆发不久，他自己却全身心投入政治斗争，成为最激进的政治团体——罗伯斯庇尔的雅各宾派的领袖人物。他主张在1792年提倡推翻君主和一些其他的措施。但很快他就变成了罗伯斯庇尔的对手，而这其实也导致了他的垮台。整个雅各宾派在一场失败的暴动之后失宠时，科洛也被驱逐到圭亚那，并在那里死于黄热病。[92]

第一次看《苏格拉底的审判》，会感觉它类似于很多前人和同代人所写的苏格拉底之死这个悲剧的改编版，包括科洛的革命友人伯纳

丁·德·赛因特·皮埃尔的改编版。像那时的其他几篇悲剧改编版一样，这部戏剧得以在舞台上演出，1790年11月9日在绅士剧场首演。唯一的区别是，《苏格拉底的审判》中对审判以及哲学家之死的描写，根本就不是悲剧。其副标题是"三幕散文喜剧"。科洛没有寻找允许含有喜剧元素的悲剧模型，如莎士比亚，而是始终坚持把苏格拉底之死描写为一场喜剧。科洛很清楚自己在做什么。他完全了解悲剧改编的事，比如之前提到的伏尔泰的作品，但是他也意识到了悲剧不是最适当的体裁。因而，他自己的戏剧是悲剧和喜剧的古怪混合体。苏格拉底的告发者阿尼图斯，就像在很多苏格拉底戏剧中一样，他受个人私欲驱使，在这部戏中，他认为是苏格拉底让他所爱的女人背叛了他。事实上，那个女学生被人劝说嫁给贫穷的男同学阿加森，而阿加森其实拥有一笔秘密的遗产。爱情情节与阿尼图斯、莫利图斯针对苏格拉底编织的阴谋交织在一起。大多数人投票反对苏格拉底没什么意义，这只是一个阴谋。苏格拉底一直在发表爱国主义和自然神论观点，他在监狱的小牢房里用一句反对偶像崇拜的话结束了这场戏。他的死在一定程度上是一场灾难，但哲学事业通过他的死亡获胜了，也在他死亡之后盛行起来了。

在以非悲剧性的方式呈现苏格拉底之死的过程中，《苏格拉底的审判》以其他方式延续了柏拉图在《斐多篇》中所做的事情。尽管它是在18世纪末写成的，但这部戏剧预见了现代戏剧的常态：悲剧与喜剧的混合。差不多140年后，剧作家罗伯特·沃尔特也做了同样的事情，他也写了一部以苏格拉底受审和死亡为中心的喜剧。科洛和沃尔特认识到，为了颂扬哲学家苏格拉底，他的死绝不能以悲剧的形式呈现。尽管许多苏格拉底戏剧的作者对柏拉图的戏剧诗学有很多误解的地方，但很多人也因此获得了一些正确的方法。

沃尔特有一个很大的优势。1927年，当他的剧本《助产术的艺术》写成时，悲剧和喜剧之间的区别已经发生了彻底的变化。新颖的、现代化的戏剧接受了体裁的混合，这是苏格拉底戏剧作家一直在寻求的那种改变。或者，反过来说，柏拉图终于得偿所愿，在现代戏剧中，悲剧作家变成了喜剧作家。从这个意义上说，柏拉图和苏格拉底的作家们预见了现代戏剧，因此柏拉图可以被视为一个镜头，透过它可以更为广泛地重新审视现代戏剧。

<71>

第三章

戏剧与思想

现代戏剧通常被描述为非亚里士多德式的。在本章中，我将具体讨论为何现代戏剧应该被理解为柏拉图式的。尽管柏拉图很少被用作观察现代戏剧或任何戏剧的视角，但令人惊讶的是，在柏拉图的戏剧实践中可以找到许许多多的现代戏剧最显著的特征。例如，柏拉图的反悲剧戏剧可以被看作对现代世界的普遍看法的预期，它相信人类的能动性、进步和民主，从根本上与悲剧的严酷世界观背道而驰。这种发展所衍生的现代悲喜剧可以在柏拉图的体裁混合中发现其雏形。现代戏剧也可以被称为柏拉图式戏剧，因为它坚持认为戏剧是一种思想上严肃的事业，即它是一种思想的戏剧。现代剧作家不仅深受哲学的影响，他们还相信戏剧在思想的形成中起到关键作用。

现代戏剧对更为壮观的戏剧形式普遍持怀疑态度，甚至有时会导致现代戏剧家采取反戏剧的立场，如要求用木偶代替演员，或写出不适合表演的案头戏剧。类似的冲动导致了元戏剧的形式产生，这使得现代戏剧家可以在采用其他形式的同时远离某些形式的戏剧。[1] 元戏剧，尤其是当它伴随着对不同戏剧模式的批判性反思时，可以追溯到柏拉图的洞穴寓言，以及这个寓言所区分的两个戏剧世界、两种现实的对抗、两种存在模式。[2] 事实上，本章所讨论的大部分戏剧都具有元戏剧的元素，包括王尔德的对话和布莱希特的对话（关于剧场的对话）、萧伯纳的多层次的《人与超人》，以及皮兰德娄和斯托帕德的元

第三章 戏剧与思想　　105

剧场。元戏剧一直是戏剧反思自身的一种方式，但在现代戏剧中，这种自我反思发展出一种批判的优势，这与柏拉图的影响背道而驰。

<73>

鉴于柏拉图戏剧与现代戏剧之间的对应关系，许多现代剧作家将柏拉图作为灵感来源，并在此过程中创作出柏拉图戏剧也就不足为奇了。在谈到柏拉图式的现代戏剧时，我并不是指在形式理论或理念理论中的传统柏拉图主义，尽管这样的柏拉图主义很可能对现代戏剧的标准历史起到有益的修正作用，因为现代戏剧史已受到各种形式的物质主义的束缚。这种物质主义使得柏拉图在那个时期的历史中几乎被遗忘。现代戏剧的发展史表明，剧作家们接受了查尔斯·达尔文等其他科学家和哲学家的世界观，这种世界观坚持认为环境、遗传和其他物质环境具有塑造力。他们对物质和物质性的强调也给舞台实践带来了彻底的改革，因为现代戏剧的物质成分代表了那些新的重要物质环境，而人类对这些物质环境的反抗是徒劳的。自然主义剧院，首先是在巴黎，然后是伦敦、柏林和其他欧洲首都，开始痴迷于舞台道具和布景设计，在更加混乱的舞台上相互竞争。俄罗斯演员、导演和理论家康斯坦丁·斯坦尼斯拉夫斯基甚至进口挪威吉安家具，用于演出易卜生的戏剧。自然主义用这种方式追求科学的客观性，并在真实剧场中实现了这一愿望。

反之，更激进的剧作家和导演超越了科学自然主义，他们在人体中找到了唯物主义，并转向古老的和具有异国情调的仪式，以便为西方戏剧注入一种新的身体表达元素。身体和身体动作成为剧作家、导演和戏剧梦想家的核心，马克斯·莱因哈特创造了令人惊叹的舞台奇观，安托南·阿尔托谴责所有传统戏剧并希望回到充满尖叫和运动的仪式戏剧。1960年代，导演和演员开始重新强调仪式和肉体，他们的表演和所演绎的事件与时代精神保持一致，力求将身体从传

统戏剧和礼仪的束缚中解放出来，甚至尽可能从当时的社会中解放出来。像 20 世纪初的前辈一样，他们转向非西方的仪式和实践来寻找灵感。最终，1980 年代和 1990 年代的表演艺术家打破了最后的禁忌，试图探索肉体剧场的最后边界，让观众面对外露的身体。戏剧学者追随这种唯物主义倾向，从肉体、实体剧场、身体和仪式的角度来讨论戏剧。[3]

虽然用"适应了各种理想主义的持续影响的唯物主义历史"对抗现代戏剧的唯物主义历史会很诱人，或许还很有益处，但是这样的对抗会使得唯物主义和理想主义之间的两极分化保持不变。质疑这种两极分化是戏剧柏拉图主义的目标之一，它旨在将理想主义的愿望和物质实践结合起来，这是柏拉图对话和柏拉图戏剧诗学的更普遍特征。在下文中，我将把戏剧柏拉图主义当作指导原则，这意味着我需要重新关注剧作家对戏剧和剧场中物质性地位的思考方式。戏剧柏拉图主义关注现代戏剧的理性诉求，也关注如何将这些诉求转化为舞台的临时物质性，即转化为场景、角色和互动的新运用。对戏剧思想地位的担忧不可避免地导致对戏剧性的大规模重新思考，包括现代戏剧典型的反戏剧和元戏剧的许多自我批评形式。用柏拉图的说法，人们可能会说现代戏剧制作者敏锐地意识到它们在洞穴中的运作。然而，他们从中得出的结论并不是"转身将戏剧抛诸脑后"。相反地，他们扭转了戏剧本身，重新定位它，使它可以成为真理的载体。如此多的剧作家和导演坚持认为他们的作品代表了真理，这在很大程度上被视为一种令人尴尬的修辞，从而被忽视。戏剧柏拉图主义试图提供一个框架，在这个框架内这些诉求可以得到认真对待。

<74>

现代苏格拉底戏剧：
奥古斯特·斯特林堡和乔治·凯泽

> 柏拉图戏剧……超越了所有其他的戏剧。
>
> ——乔治·凯泽

我们可以通过对苏格拉底戏剧在当代的复兴进行反思，来初步了解柏拉图对现代戏剧的影响。可以肯定的是，苏格拉底戏剧往往是柏拉图的戏剧理论的糟糕例子。虽然它们倾向于适应柏拉图的混合体裁，但它们往往无法认识到如何对人物、动作和刻意克制的表演的微妙削弱，而这正是柏拉图戏剧形式论自身的精要。但是，大量现代苏格拉底戏剧的存在本身就体现了柏拉图对现代戏剧的持续意义。苏格拉底戏剧在18世纪下半叶出现并首次盛行之后，在20世纪再次变得重要起来，这与现代戏剧的出现在时间上相吻合（见附录中的苏格拉底戏剧图表）。一些苏格拉底戏剧的作品在形式上很熟悉，要么是以苏格拉底之死为主题的悲剧，要么以粘西比为主题。但也有新的形式和流派。文学理论家I. A. 理查兹用简体英语创作了描述苏格拉底之死的四段对话的合成版本，旨在用于学校和其他场所的教学。[4] 20世纪中期，德法混血作家马内斯·斯佩贝尔创作了一部苏格拉底戏剧，中途却写成了中篇小说。[5] 随着形式论实验的广泛展开，我们可以在很多场合发现苏格拉底的踪影，譬如在室内歌剧、音乐剧、管弦组曲、百老汇演出、

案头剧本和电视节目之中。

更重要的是，柏拉图的对话本身成为正式戏剧史的一部分。虽然它们一直是学院和学校戏剧阅读的主题，但在 20 世纪，它们实际上在剧院上演并被其他媒体所采用。导演乔纳森·米勒为 BBC 举办了柏拉图的研讨会；2007 年夏天，在大卫·赫斯科维茨的指导下，非百老汇戏剧公司塔吉特·马金剧场筹拍了《会饮篇》并取得巨大成功（图 3.1）。[6] 赫斯科维茨将站在桌子上的苏格拉底和其他几位参与者塑造成女性，从而更新了《会饮篇》的参与者，以反映 21 世纪初的纽约。柏拉图终于变成一位剧作家：他成为一名名副其实的剧作家，正在剧院上演的苏格拉底戏剧的作者。

有两位现代苏格拉底戏剧作家对现代戏剧具有特殊的影响：奥古斯特·斯特林堡和乔治·凯泽。在他们的作品中，苏格拉底戏剧的创

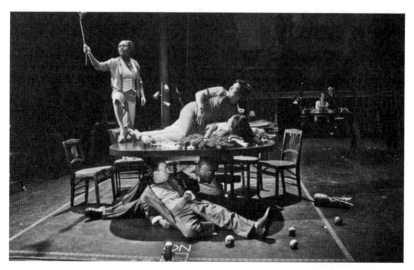

图 3.1　2007 年 6 月，基钦，塔吉特·马金剧场上演了《晚宴》（即柏拉图的《会饮篇》），由大卫·赫斯科维茨（从左上方顺时针方向）、斯蒂芬妮·威克斯、伊恩·温·韩娜·吉姆、格雷格·萨金特及史蒂文·拉塔齐指导。摄影：希拉里·麦克红。

作与创造一种全新的现代戏剧的计划不谋而合。通过研究他们与柏拉图的关系，我们可以得出首个结论：在有限的程度上，现代戏剧就是柏拉图式戏剧。

奥古斯特·斯特林堡

<76> 我们必须承认，斯特林堡对柏拉图之于现代戏剧的重要意义，只是略知皮毛。但我在本章中探讨的其他现代剧作家，从王尔德到布莱希特，都转向柏拉图创新的戏剧形式，因为他们意识到对话中包含着成熟的戏剧观念，可以加以复兴和改编；而斯特林堡能被柏拉图吸引，主要是因为他在思想史上的作用。对斯特林堡来说，西方的现代性困境主要是精神层面的物质主义和科学实证主义消除了所有的精神意识，导致西方迷失了方向。就像当时的很多作者和思想家一样，斯特林堡因此沉迷于不同形式的另类灵性和通神论，引导他的主人公用先知和神甫的崇高语言讲话。他最有影响力的作品《梦的戏剧》（1901），转向印度教和英迪拉神，构建了一个精神框架，通过这个框架，一个堕落的世界即使不能找到救赎，至少也能找到救赎的希望。

这种对世界宗教和文化传统的兴趣激发了斯特林堡以苏格拉底为原型创作一部戏剧，这是一个更加宏大的工程，其中的一个主题是衡量西方哲学和宗教思想的可行性。多年来，古雅典一直萦绕在斯特林堡的脑海中。他的早期戏剧《雅典的没落》（1870）的主人公是亚西比德，主题是雅典文明衰落。正是在戏剧的鼎盛时期，即20世纪头几年，斯特林堡的戏剧创作又回到了这个主题上面。[7] 与很多同辈人一样，他坚信，考察早期帝国的兴衰，能够将现代世界与过去的宗教和哲学人

物链接起来，这也许会为西方世界所处的死胡同指明道路。吸引斯特林堡转向苏格拉底研究的原因，是他对世界历史人物的迷恋，这是一部以重要人物为代表的时代史。斯特林堡1903年的戏剧，有时被称为《希腊》，有时被称为《苏格拉底》，是整套世界史大系的一部分；虽然这个系列并未完成，但其重要部分留存至今，包括第一部关于摩西的戏剧，第二部以苏格拉底为中心，第三部则围绕耶稣基督展开。[8]斯特林堡认为他的世界史戏剧是他全部作品的重要组成部分。尽管这些作品如此重要，但当他意识到它们能够演出的希望很渺茫时，还是反复修改了那三部，将其改写成了中篇小说，并于1905年以散文集的形式再次出版，标题为《微言历史》。[9]

这一系列被称为《世界历史剧》的作品，试图达到的高度不亚于印度教《梦想的戏剧》，它展现了希腊和犹太－基督教传统中宗教思想的戏剧历史。自始至终，人们都有一种希腊正在衰落的感觉。"我认为雅典正处于垂死挣扎之中"，亚西比德总结了衰亡的感觉。[10]过了一会儿，普罗泰戈拉惊呼，"诸神在沉睡！"欧里庇得斯接着补充道，"或者他们已经抛弃了我们"，而亚西比德则增加了尼采式的转折："诸神已死。"[11]为了与斯特林堡对代表性人物的探索一致，伯里克利体现了古典希腊的优点和缺点；在整部剧中，伯里克利在身体和精神上遭受了双重折磨，也体现了他所代表的文明的衰败。当他在结尾处死去时，希腊文明也随之消亡。

苏格拉底的立场更加摇摆不定。当然，剧终时他也随着他所代表的文化的消亡而死去，但斯特林堡并没有详述这个死亡的场景，这是其他苏格拉底戏剧的主要内容。在苏格拉底被判死刑之前，一个日益偏执的政权也做出了许多类似的判决；因此，它只是一个文明衰落的最新但也是最重要的表现。这种衰落的另一个表现是剧场的关闭：即

使是早先呼吁悲剧终结的阿里斯托芬也忍不住哭泣，这是一位伟大的喜剧演员在哭泣！现在，他与哲学家达成了共识（在这里，斯特林堡也加入了调和苏格拉底与阿里斯托芬的作家行列）。[12]这样一来，苏格拉底就不再是雅典的代表，而是雅典颓废和衰落的受害者。同时，他也超越了这种衰落，成为犹太-基督教一神论的先知，这也保证了西方精神的复兴。在这方面，斯特林堡延续了苏格拉底戏剧的传统，即将苏格拉底解读为一神论基督教的先知。斯特林堡还回顾了这一传统，强调了柏拉图主义与犹太神学之间的重要联系。这一联系在历史上得以建立，得益于亚历山大时期希腊犹太神学家们所著的诸多重要著作，比如斐洛的著作。因此，在斯特林堡的戏剧中，一位犹太人承认苏格拉底是一神论者，并且像苏格拉底一样，摒弃了希腊诸神。[13]苏格拉底因此成为摩西的同类；而摩西是该系列戏剧中第一部的主角。

像它的许多前辈一样（尽管斯特林堡可能对它们一无所知），《苏格拉底》将哲学家嵌入雅典戏剧的背景之中，强调他与欧里庇得斯的友谊以及与阿里斯托芬的竞争。斯特林堡还很好地利用了苏格拉底与亚西比德的关系，亚西比德的上场、西西里战役的失败、投敌而背叛雅典，以及他最终在波斯的死亡，都与苏格拉底形象形成鲜明的对照。与此同时，该剧也受到了斯特林堡其他作品的一些影响，其中最不和谐的因素可能是他对厌女症的痴迷。考虑到斯特林堡在这部和其他许多戏剧中对女性的态度，毫不奇怪的是，斯特林堡不像其他剧作家将粘西比从传统的悍妇形象中解救出来，而是抓住了这个角色的特点，尽一切可能使粘西比比通常情况下更加无聊，更加恶毒。在斯特林堡的戏剧中，她不仅唠叨苏格拉底，驳斥他的人生观，还与他的敌人密谋，将苏格拉底和亚西比德出卖给安尼图斯，而后者随后将对苏格拉底提起诉讼。斯特林堡甚至在此剧的前一部分就让欧里庇得斯受到指

控，从而将厌女症主题化并为之辩护；这一指控基于欧里庇得斯的《希波吕托斯》和主人公对女性的仇恨，这是众所周知的。很明显，在这一点上斯特林堡是认同被指控的希腊悲剧家的。希波吕托斯的厌女症通常被理解为不明智的清教主义和神经质的性行为，斯特林堡因为塑造这个反对女性的人物形象而大受欢迎。例如，他笔下的欧里庇得斯宣称，他对女性的仇恨使他能够为希波吕托斯提供有效的演讲，尽管他补充说，他只讨厌一般的女人，并且能够爱个别的女人（这种态度与斯特林堡的彼此呼应）。除了厌女症，斯特林堡对这部剧的第二个痴迷是他的同性恋恐惧症。我们了解到，雅典衰败的一个原因是男同性恋。认识到这一事实之后，即使是臭名昭著的亚西比德也放弃了这种偏好，并向斯巴达国王解释，同性恋肯定会导致雅典的灭亡。

斯特林堡的《苏格拉底》既展现了斯特林堡个人的痴迷，也展现了他的哲学和戏剧抱负。它试图以戏剧的形式捕捉世界历史上的重要事件，从而捕捉一些重要人物的行为方式。虽然在创作原则上这并不是一种新颖的方法，但在黑格尔和尼采的手中，以人物为驱动的历史叙述得到了提升，斯特林堡曾费尽周折与后者建立了通信联系。[14] 的确，斯特林堡可能部分采纳了尼采对苏格拉底的看法，在他的戏剧中，阿里斯托芬认为欧里庇得斯和苏格拉底导致了悲剧的终结。斯特林堡追随尼采，但却没有后者对基督教的仇恨。相反，他认为苏格拉底是一位超越古典希腊灭亡的人物，即一位预告未来事物的先知。

与斯特林堡的其他戏剧相比，《苏格拉底》在形式上的实验要少得多，它通过借鉴尼采颇具影响力的戏剧哲学来呈现世界历史的现代性。它通过典型人物的观点和行动展现了一部思想的戏剧，在这个系列中，这些人物彼此建立联系。这部戏剧是现代的，或者至少是及时的，只是试图在戏剧人物中体现思想史：这些世界历史人物反映了斯特林堡

及其同时代人对文明危机的思考。《苏格拉底》旨在为这场危机做出诊断,并指出解决之道。

乔治·凯泽

像黑格尔和尼采那样,斯特林堡把苏格拉底当作时代的化身,将他们以人物为导向的哲学概念转化为戏剧。乔治·凯泽走得更远,他不仅接受了苏格拉底的形象,而且还承认柏拉图是一位剧作家,并在柏拉图的基础上创造了一种全新的戏剧。像斯特林堡一样,凯泽也可以被理解为一位对现代性状态深感忧虑的剧作家。凯泽用两部反乌托邦式的戏剧描写了一座巨大的煤气厂,在贪婪的资本主义驱使下,这座煤气厂在一场巨大的爆炸中被摧毁(这让人想起弗里茨·朗的电影《大都会》),并预示着人们越来越认识到现代性的破坏力。机械工业化、上帝之死、社会纽带的断裂、第一次世界大战的恐怖,这些主题都是凯泽作品的核心。像其他表现主义者一样,凯泽对现代物质世界充满了迷恋,但也充满了排斥。然而,在未来主义者宣扬工业化和机械的现代性之时,凯泽却对现代性进行了极为详细的探究,因为他无法与之苟同。

与斯特林堡的《苏格拉底》一样,凯泽的苏格拉底戏剧《亚西比德得偿所愿》(1917—1919)并未得到应有的认可,尽管凯泽本人认为这是一部至关重要的戏剧,堪称新柏拉图主义戏剧的典范。[15] 与他的几位前辈一样,凯泽围绕苏格拉底和亚西比德之间的关系构建了戏剧的剧场张力,凯泽通过伯罗奔尼撒战争中的一个场景建立了这种关系,其中苏格拉底在战斗中拯救了亚西比德。但是如果凯泽用这个场景把苏

格拉底刻画为传统英雄的形象，就显得对苏格拉底太不恭敬了（也不能成为柏拉图的好读者）。相反，他让苏格拉底在偶然事故中拯救了亚西比德：苏格拉底脚上扎了一根刺，因此当战友从前进的斯巴达军队阵地撤退时，他掉队了，结果却意外地发现自己处在能够拯救被敌人团团包围而陷入孤立无援的亚西比德的有利位置。苏格拉底突然出现，他的怒吼声吓跑了敌人，亚西比德得救了。与斯特林堡不同，凯泽并没有将苏格拉底视为代表雅典精神的历史人物，也没有将其视为犹太－基督教一神论的先驱。相反，他认为苏格拉底是一个受意外、突发事件和混乱驱动的现代反英雄。

凯泽不仅通过强调偶然性，而且通过将苏格拉底当作艺术家，从而将苏格拉底变成了现代人物。柏拉图在《斐德罗篇》中说，苏格拉底几乎从不在雅典以外的地方冒险；与之相反，凯泽笔下的苏格拉底经常远离雅典的崇拜者并隐居到乡下，因为"艺术家只能在孤独中进行创作"[16]。凯泽因此同意柏拉图对苏格拉底诗意的、"艺术的"解读，将苏格拉底当成一名浪漫主义艺术家，他试图逃离繁忙的城市，全身心地投入艺术中。但当苏格拉底回到雅典时，他强烈的求知欲表现在探索喜剧和哲学的混合体上，这也是这部剧的主题。就像在许多苏格拉底戏剧中一样，体裁的混杂以及哲学与戏剧的关系是凯泽的主要兴趣。在该剧以《会饮篇》为基础的一幕中，这种体裁的混杂性得到了最充分的讨论。凯泽保留了这段对话最显著的特点，即苏格拉底与两位剧作家阿伽同和阿里斯托芬的竞争。但他通过将苏格拉底关于戏剧主题的其他著名言论（其中包括他《理想国》中对戏剧的批判）融入这一场景，加强了苏格拉底和戏剧之间的亲密度，从而削弱了柏拉图和希腊戏剧之间冲突的成分。

通过在这部戏剧中加入柏拉图对戏剧的著名批判，凯泽能够暗

示，而且在我看来他正确地暗示出，这种批评绝不是对戏剧的简单拒绝，而是创造了一种新的、哲学的、具体的柏拉图式戏剧的方式。在对柏拉图戏剧理论的感知方面，剧作家再一次展现出比许多哲学家更加敏锐的洞察力。就像他之前的许多苏格拉底戏剧的作者一样，凯泽强调了《会饮篇》的神秘结局，即苏格拉底宣称悲剧和喜剧拥有同一个来源。这种体裁的混合体是柏拉图使用过的，也是凯泽现在认定了的，更是他的戏剧核心。毕竟，他的苏格拉底戏剧借鉴了喜剧式的《会饮篇》，只是在结尾削弱了柏拉图和希腊戏剧之间纠缠的成分。此处以《斐多篇》的方式描写了苏格拉底之死。

凯泽因此借鉴了苏格拉底戏剧的传统，但更重要的是，他将这一传统转变为新的现代戏剧的起点。这部新戏剧蕴含的原则在一篇名为"柏拉图戏剧"的短文（或可被认为是柏拉图戏剧的宣言）中得到阐述。[17] 在此，凯泽解释说，柏拉图的戏剧"超越了所有其他戏剧"，也重申了对传统戏剧的不满。为了找到另一种选择，凯泽要求剧作家向柏拉图学习，避免盲目地运用剧场景观设施，而是专注于思想和戏剧性的表现。文章的最后一句话非常简洁，表达了这种新的柏拉图式美学："剧院 [Schauspiel] 满足了更深层次的欲望：我们进入了思想游戏 [Denkspiel]，从单纯的观看乐趣 [Schaulust] 升级到了更令人满意的思考乐趣 [Denklust]。"[18] 在柏拉图戏剧思想的指导下，凯泽力求改变戏剧，其德语术语"Schauspiel"保留了希腊对观看或观看行为的强调；更具体地说，这篇文章将观看转化为思考，从而得出了一个新词，用"思考游戏"[Denkspiel] 取代了字面意思的"观看游戏"[Schauspiel]。凯泽补充说，这个新的思想剧场应该从柏拉图的两部杰作《斐多篇》和《会饮篇》中脱颖而出。这两部戏剧作品，以及更普遍的思想游戏，不仅仅是非戏剧作品。的确，凯泽强调了《会饮篇》中的人物亚西比德在很大程度

上满足了观看乐趣［Schaulust］，就像《斐多篇》中的监狱一样，是基于场景的范畴。换句话说，柏拉图式的戏剧不是戏剧的对立面，而是它的变体。

这篇短文是 1917 年写的，当时凯泽正在创作《释放了的亚西比德》。但十年后，在他完成包括《毒气（一）》和《毒气（二）》在内的现在广为人知的作品之后，他仍坚持着柏拉图戏剧的复兴计划。1928 年赫尔曼·卡萨克对他的一次采访中，凯泽重申柏拉图"创造了世界文学史上最伟大的戏剧，例如《会饮篇》和他的《苏格拉底之死》"，但这段话直到 1952 年才得以发表。[19] 这段访谈反映了关于戏剧的深刻矛盾，也正是人们希望从受柏拉图启发的剧作家那里得到的。凯泽在反对戏剧景观方面的态度仍然非常坚定。例如，他说他会"很不自在，因为与剧场联系得太紧密"，当被问及他是否有时渴望看到他的戏剧演出时，他承认有这种渴望，但立即补充说，一旦他的戏剧真正上演，尤其在成功演出之后，他会感到"良心不安"。[20] 像许多现代剧作家一样，凯泽优先考虑戏剧的文学的、纯对话的维度，因此摒弃了戏剧的其他维度，尤其是观众以及它对景观应当的需求。但是请注意，这种现代主义的反剧场主义很少刻意地抛开剧场。相反，它试图改变剧场。凯泽正是通过回归柏拉图来实现这种转变的。柏拉图的对话可以是一个出发点，也可以是一个灵感，尽管它们不能被视为"良方"，却可以被看作"目标"。[21] 在采访中，凯泽重点突出了苏格拉底戏剧《释放了的亚西比德》作为现代主义的典范的作用。他解释说，这部戏剧是为了尝试柏拉图式的对话而写的，但它是用"戏剧性的手段"写成的；就像柏拉图自己的文本一样，它不仅仅是对话，而且是一种新型的戏剧。[22]

凯泽是最成功的表现主义剧作家之一，他影响了许多后来的剧作家。[23] 但很少有评论家接受凯泽的计划或承认柏拉图在现代戏剧中的中

<81>

心地位。苏格拉底的戏剧，即使是凯泽雄心勃勃的戏剧，也未能在现代戏剧中留下真正的印记。即使在 20 世纪，它们也注定仍是次要的、下等的流派，任何对柏拉图戏剧遗产的描述都必须考虑到这一事实。然而，我将把凯泽和斯特林堡一起视为"现代戏剧也是柏拉图戏剧"这一重要论点的见证人。在接下来的解读中，一些 20 世纪最重要的剧作家——从奥斯卡·王尔德和萧伯纳，到路易吉·皮兰德娄和贝托尔特·布莱希特，一直到汤姆·斯托帕德——都被证明与柏拉图式的戏剧有密切关系。他们都敏锐地意识到自己正在发明一种新的非亚里士多德戏剧，且大多数人都认识到他们的戏剧理论很大程度上受到柏拉图的影响。但与凯泽不同的是，他们中很少有人发展出全面的柏拉图戏剧理论。因此，我认为有必要对他们作品中隐含的现代柏拉图戏剧理论和实践进行系统化梳理和分析。

在识别现代戏剧中的柏拉图主义过程中，并不意味着只有一个单一的、统一的柏拉图主义在起作用。相反，现代戏剧中柏拉图风格的多样性是显著的。除了斯特林堡的世界历史形象化和凯泽的思想游戏，我们还发现了王尔德，他采用柏拉图的美学理论对戏剧对话进行革新。还有萧伯纳，他在参考柏拉图的基础上试图创造一种新的思想戏剧；布莱希特决定在围绕哲学家的戏剧对话中重塑戏剧理论。在皮兰德娄的作品中，思想戏剧达到了最可识别的形式，然而直到汤姆·斯托帕德在舞台上对思想进行戏耍后，才再次实现思想与戏剧现实的艺术性对抗。现代的苏格拉底戏剧因此证明，剧作家们确有柏拉图的雄心壮志，但这种雄心壮志只有在转化为一系列戏剧性的、摆脱了苏格拉底的形象的实验时才能充分体现出来。现代苏格拉底戏剧开始让位于现代柏拉图戏剧。

奥斯卡·王尔德

> 在艺术风格上，我是柏拉图式的，而非亚里士多德式的，尽管我的柏拉图风格有所不同。
>
> ——奥斯卡·王尔德 *<82>*

柏拉图的影子在奥斯卡·王尔德的著作中随处可见。《W. H. 先生的肖像》（1889）的叙述者为我们提供了自文艺复兴以来的柏拉图主义简史，这可以追溯到费奇诺对《会饮篇》的重新诠释。他写道："1492 年，马西利奥·费奇诺对柏拉图的《会饮篇》的改写版出现了。在所有柏拉图的对话中，这段精彩的对话也许是最完美的，因为它是最富有诗意的，并开始对人们产生奇怪的影响。"[24]

《W. H. 先生的肖像》是一个不同寻常的文本，以谋杀之谜的形式提出了一个观点，即关于莎士比亚十四行诗历史上的男性收信人可能是谁的问题。无论主角提出的这个相当牵强的理论有什么优点（所讨论的收件人是不是一个名叫威利·休斯的男孩演员），《W. H. 先生的肖像》都借鉴了 19 世纪最后几十年盛行的柏拉图主义的不同立场的事实却毋庸置疑。在下文中，我将围绕王尔德的戏剧创作展开论述，结论与王尔德的主流形象大不相同，他曾被认为是颓废的花花公子、戏剧

名人或通过仪式喜剧展现维多利亚时代晚期的编年史家。相反，王尔德应被理解为推动现代柏拉图戏剧发展的先行者。

柏拉图对特定时期的影响往往有不同的表现形式。在维多利亚时代晚期的英国，人们可识别出三种相互交织的柏拉图主义传统：教育柏拉图主义、同性恋柏拉图主义和审美柏拉图主义。第一种在牛津大学的柏拉图复兴中体现得最为明显，并导致了名为"伟大的人文主义文学阅读"课程出现，尽管整个课程的教学理念基于苏格拉底的导师制教育思想，《理想国》也占据了突出地位。[25] 这种教育柏拉图主义旨在为处在帝国鼎盛时期的维多利亚时代晚期的英国培养精英。但当《W. H. 先生的肖像》中的叙述者谈到柏拉图的"奇怪"影响时，他想到的不是人文主义文学或《理想国》，而是《会饮篇》，而且按照古老的传统，柏拉图主义形式论把《会饮篇》当作男性友谊和爱情的典范，甚至是准则。王尔德在狱中写给他伟大而命中注定的爱人阿尔弗雷德·道格拉斯勋爵的信件（出版后名为《自深深处》）中，他提到，"只有读过柏拉图《会饮篇》的人才能理解"[26]。众所周知，在因猥亵罪受审期间，王尔德公开了这层隐藏的含义，为男性之爱辩护，说它是高尚的情感，"如同柏拉图为他的哲学奠定坚实的基础一样"[27]。这就是在过去的几十年里受到最多批评的柏拉图主义，人们对同性恋史及其对艺术和文化的影响见解各异，从而引发了人们对它的关注。这里最重要的是米歇尔·福柯的晚期著作，他对柏拉图的思考现在才刚刚开始，因为他在法兰西学院的最后一次演讲终于出版了。[28]

除了教育的和同性恋的柏拉图主义之外，还应增加第三种相关类型：唯美的柏拉图主义。传统上，唯美主义被认为是19世纪通过探寻浪漫主义的感知力而实现对现实主义的反动；的确，约翰·济慈就是王尔德心中的英雄之一。另外，王尔德的美学及其对自然的批判常常被

<83>

理解为是对标准异性恋的批判；而19世纪末期，这种异性恋又被称为是人的自然感情。这两种唯美主义的解释都很正确，但这并未深入探讨其哲学基础，即对柏拉图审美观的重新解读。

王尔德的唯美柏拉图主义在他的批判性对话《谎言的衰朽》（1889）中得到了最清楚的表达，其中揭示了他对19世纪现实主义和自然主义的著名攻击的哲学基础。埃米尔·左拉、奥诺雷·德·巴尔扎克和查尔斯·迪克恩斯受到了打击，他们所借鉴的哲学也受到了打击，例如斯宾塞的实证主义和现实主义小说中更普遍的改良主义计划。[29] 王尔德把显微镜和议会蓝皮书与维多利亚时代的改革主义冲动联系在一起，成为王尔德作品中的反派，成为应用于自然和社会领域的科学主义精神的象征。为了提出另一种选择，王尔德最初转向康德，采用了他的艺术理论，该理论被定义为缺乏社会效用的，或者按照康德的方式，被定义为无目的的。在现实主义通过不同形式的有用性证明自己的地方，只有当艺术成为自己的目的时，艺术才能被视为完全的艺术。从表面上看，严肃的康德和轻浮的王尔德似乎是对立的，但王尔德对康德无目的艺术语言的运用使我们看到，康德自己也特别重视表面性、无用性和装饰性，所有这些品质都成为19世纪后期唯美主义的核心。这位来自柯尼斯堡的迂腐教授原来早已为王尔德式的颓废铺平了道路。

将艺术宣布为自己的目的是一种将艺术与社会效用需求分开并使其完全自主的好方法。但对于王尔德来说，仅有自主权还不够。他实际上想要断言艺术优先于自然，而对于这个计划，柏拉图，或者更确切地说是唯美柏拉图主义就变得至关重要。当然，王尔德来到适宜之地，因为牛津是柏拉图主义的中心：在一个由各种形式的唯物主义和科学主导的世纪里，牛津大学的毕业生需要用一种新的艺术方式来理解柏拉图。牛津大学唯美柏拉图主义的主要支持者是沃尔特·佩特，

他的讲座《柏拉图和柏拉图主义》颂扬艺术是塑造原本不可见的思想的唯一方式（像许多美学柏拉图主义者一样，佩特将希腊文的思想翻译为"形式"，或者更接近其原始含义"观念"）。这一美学柏拉图主义的信条起初可能看起来像是违反直觉的命题。毕竟，柏拉图已经定义了与艺术再现相对立的艺术形式，并警告说，如果我们想要接近超验的形式本身，我们就不应该被艺术所左右。佩特和其他唯美柏拉图主义的支持者都觉察到《理想国》是极端反艺术的。同时，他们也认识到柏拉图自己的艺术性，他发明了我称之为戏剧柏拉图主义的东西，即他对人物、场景和对话的运用。有一次佩特在他的讲座中说，苏格拉底本人的经历本身就是一场偶像剧，这是一项"戏剧性的发明"[30]。除了承认柏拉图是一位艺术家之外，佩特更进一步声称使思想可见的唯一方法是通过艺术，正如柏拉图本人在他的诗意的对话中所呈现的那样。柏拉图的戏剧成了将成熟的艺术理论阐释为特殊的思想方法的出发点：只有被赋予诗意的形式时，看不见的抽象才能变得可见。柏拉图批评艺术是有充分理由的，佩特和其他人也乐于承认这一点。但是，如果处理得当，艺术就可以展现思想，且不会因为真实事物的持久性和物质性而遭到贬拟。唯美柏拉图主义的风险在于，伟大艺术的作用绝不仅在于消遣娱乐，还可以让我们对永恒的形式有所了解。

在《谎言的衰朽》中，王尔德通过借用柏拉图最具煽动性的术语，挪用了美学柏拉图主义理论，并使这段对话得以命名：谎言。首先，王尔德狡猾地借鉴了柏拉图的论点，即在教育年轻人时，艺术的谎言在道德上是可以接受的。更重要的是第二个论点，同样取自《理想国》，即艺术是一种模仿，它两次脱离了事物本身，因此无法挽回地陷入虚假的境地：既然自然已经是一种模仿，那么模仿自然的艺术就是对自然的模仿。然而，为了与佩特保持一致，王尔德并没有继续将远离现

实的艺术视为无可救药的。相反，他主张一种新的、非模仿的艺术，一种摆脱与自然的模仿关系而渴望成为一种思想艺术的艺术。在思想的艺术中，自然仍然发挥着作用，但正如王尔德曾经说的那样，它被赋予了"理想的待遇"。他还再次附和康德，称其结果为"装饰性"艺术。[31] 艺术一旦不再具有模仿性，艺术就可以绕过自然并直接与观念发生关联，因为自然本身只是一种模仿品。

乍一看，王尔德的唯美柏拉图主义迈出了更令人惊讶且更令人难以置信的一步：艺术不仅没有（也不应该）模仿自然，相反，自然模仿了艺术。这种论点相当于最近由朱迪思·巴特勒和其他人提出的，我们现在可以称之为激进建构主义的那种观点：自然不是既定的，而是被感知并因此被建构的。[32] 就艺术塑造感知而言，艺术是第一位的，而我们对自然的感知（或建构）是第二位的。王尔德的这一见解往往未获严肃对待，因其语调显得轻佻，看似仅为王尔德式的机智隽语。它过于狡黠，实则应被视为王德刻意挑战艺术常规、标新立异之言行的一部分。事实上，这个立场不仅存在争议，而且还是他论证的直接结果，是审美柏拉图主义的最终结果：如果艺术直接与观念相关联，它就占据了先于自然的位置。这意味着艺术模仿的不是自然，而是思想，这终将导致思想的游戏，正如乔治·凯泽在他对柏拉图思想戏剧的看法中所说的那样。

重要的是，王尔德不仅提出了一个令人吃惊的审美柏拉图主义理论，而且修正了柏拉图的形式理论，而他的理论（批判性对话）正是源于柏拉图的形式理论。这里的唯美柏拉图主义导致对话戏剧的复兴。为了理解王尔德唯美柏拉图主义造成的影响，我们不仅必须重构他的学说，还要重构他的实践，即他对柏拉图对话的运用。事实上，"自然模仿艺术"学说不是出自王尔德之口，而是由一个角色维维安提出的，维

<85>

维安的理论被名为西里尔的对话者中断，他对此提出了异议。虽然对话形式在《谎言的衰朽》中几乎没有明确的体现，但它的姊妹篇《作为艺术家的批评家》（1890）却并非如此。在这里，王尔德稍作停顿，用以下的句子对形式做出评论：

> 毫无疑问，对话这种美妙的文学形式，从柏拉图到卢西安……世界上富有创造力的批评家总是使用它；作为具有魅力的情感表达模式，它永远不会逊色于思考者。以这种方式，他既可以展现自己，也可以隐藏自己，每一种设想都被赋予了这种形式，每一种情绪都与现实性相连。通过这种方法，他可以从每个角度展示物体，并将其作为一个整体展示给我们；就像雕刻家向我们呈现作品一样，通过这种方式获得来自突然出现的次要问题的所有丰富性和真实性效果，这是由中心思想在其发展过程中提出的，并真正更完整地照亮了这个想法，或者从那些巧妙的事后感想中得到的，这些感想使中心思想更加完整，但也传达了一些机会的微妙魅力。[33]

关于这段文字，首先要注意的是，它直接将对话的形式与唯美柏拉图主义的学说联系起来：对话能够将暂时的现实赋予其他无形的实体。根据这段话，对话（与论文相反）能够表达无形的想法，因为它为"次要问题"和"事后感想"留出了空间，从而创造了一种现实效果，而这种效果又被"机会"的元素进一步增强。这听起来像是支持现实主义的论据，但事实并非如此。相反，艺术只创造了现实的效果，而实际上被导向了王尔德所谓的"幻想""想法"和"计划"。在《道连·格雷的画像》（1891）中，王尔德明确说明了这些术语与柏拉图的联系："事物的单纯形状和图案[是]某种其他更完美形式的图案，它们使影

子成为现实。不是柏拉图这位思想艺术家首先分析了它吗?"[34]

王尔德关于对话形式的评论对于理解他的角色理论特别有用。王尔德写道,对话介绍了一个或几个角色,作者可以通过这些角色隐藏和揭示自己。自柏拉图通过其导师苏格拉底的形象引入了他的哲学思想以来,哲学对话中人物角色与其作者观点之间的关系一直吸引着读者的兴趣,同时也引发了诸多讨论。模仿、作者身份和面具的问题也是该段对话本身的特征,这段话出自一个名叫吉尔伯特的人物之口。隐藏在角色背后的艺术,构成了王尔德《谎言的衰朽》中前景的重要特点。文中,维维安指出,那句著名的"艺术为自然举起镜子"的台词,并非出自莎士比亚之口,而是通过剧中人物哈姆雷特之口说出,而这段话往往被视作其所谓"发疯"表现的一部分。尽管如此,就像柏拉图的对话一样,王尔德的对话隐藏了王尔德的主人公身份,从而使读者在作者和戏剧角色之间来回穿梭,与之互动。王尔德的戏剧性对话依赖于角色,但他们也质疑这些角色的独立性,因此他将角色当作实现一系列思想目标的工具。这就是戏剧,但戏剧是为思想服务的。

正如哲学对话以独特的方式运用人物,它也同样巧妙地运用了其他戏剧范畴,如场景和动作。《谎言的衰朽》发生在室内,因此为主要论点奠定了基础,室外的场景代表对自然的谴责,室内的场景则代表对文化的赞美。同样,《作为艺术家的批评家》的场景也设在适合休闲和阅读的地方,即吉尔伯特的图书馆。生活中的偶然事件被唤起,但也被置于次要位置:在不同的时刻,两个对话者都想走出图书馆,但他们的谈话实际上被晚餐打断了。然而,这些活动只构成了对话的主要动作,这已经被副标题("对无所事事的重要性发表一些评论")捕捉到。无所事事也标志着批评家和艺术家之间的主要区别,对话的论点所依据的就是:创作艺术作品是一种做事的形式,因此是低贱的;

<86>

第三章 戏剧与思想

而批评是一种对话的形式，因此具有更高的价值。王尔德在这里发展了语言的言语行为理论的对立面，将语言与劳动（做和行动）分开，并将其与悠闲的谈话、阅读和写作联系起来。早年，王尔德已经确定了同样的对立，即有所作为和无所事事的对立，行动和沉思的对立，这与柏拉图毫无二致。[35] 事实上，为了用于其他目的，无所事事是王尔德破坏行动和重新运用行动的范畴，而行动却是传统戏剧形式的核心。这也能解释王尔德为何要试图营造一种轻松气氛的原因。事实上，他对一般风格的坚持使他将其与无目的的修饰美学联系了起来。王尔德的柏拉图式戏剧把人物变成了作者的角色，把戏剧性的场景变成了明确的休闲场景，把戏剧性的行动变成了经过研究的无为。无为也带来了重要的政治意义，因为王尔德的文章《社会主义下人的灵魂》称赞了社会主义制度，在这种制度下，无为的生活终将来临。[36]

最后，王尔德的对话包含了剧场的独特概念；就像凯泽说的，它们具有戏剧性的效果。比如，对行为的批判，暗示着对演员（行为的展现者）的批判。即使王尔德从未总结出一条关于表演的理论，我们也可以从道连·格雷身上推导出这样的理论；在这种理论下，女演员西比尔以剧场创造物的身份现身，她是可以完整地展现自己所扮演的所有角色的演员。作为狄德罗的精明演员的对立面，西比尔无法想象自己会与角色之间产生分歧，因为这些角色都为她所熟知。当道连·格雷即将离开她时，她回顾自己作为演员的日子，感激道连拯救了她的演艺生涯。下面这段话的语言风格直接模仿了柏拉图的洞穴对话：

> "道连！道连！"她哭喊道，"我认识你之前，表演是我生命中一个不争的事实。只有在戏剧中，我才算真正地活着……色彩缤纷的舞台场景就是我的世界。除了影子，我什么都不知道，而且我认

为他们是真实存在的。你来了——哦，我美丽的爱人！你使我的灵魂从炼狱中重获自由。你教会我认识，真实到底是什么……你把我的思想带到了更高的境界，即艺术就是思考。"[37]

这是一部中篇小说中对剧场的批判，它主要关注的是混淆生活与艺术界限的悲剧性。特别是针对那些被谴责生活在柏拉图洞穴里的演员；就像西比尔在道连·格雷的诱导下做出的选择一样，一旦离开洞穴，他们的艺术生命就终止了。西比尔具有了自我意识，她突然发觉自己不具备做一个好演员的能力。

王尔德更喜欢操控演员，对他们越来越不屑一顾，尽管他仍旧钦佩伟大的演员，比如莎拉·贝因哈特，也就是《莎乐美》这部剧接受审查之前应邀出演本剧的女演员。王尔德对演员的批判回应了现代主义者关于普遍反对演员的论争，比如要求用提线木偶代替演员的爱德华·戈登·克雷格，或者偏向认为自己的作品是"专为提线木偶而作"的墨里斯·梅特林克。[38] 从这一点来看，王尔德对戏剧对话的运用更加契合他对柏拉图传统的理解：这也是一种不愿让演员参与的文学戏剧形式。但如同我论述的戏剧性柏拉图一样，王尔德并非通过回避，而是通过创造一种新的戏剧概念来解决戏剧性的问题。这种概念颠倒了戏剧中一些最为核心的原则，比如强调自主性的角色、行为以及表演，取而代之的是基于作者式人物、去表演化及对演员批判的戏剧。王尔德是一个柏拉图主义者，但更重要的是，他也是一个戏剧性柏拉图主义者。

王尔德是戏剧柏拉图主义的典范，他非但没有放弃戏剧，反而从一系列印象深刻的戏剧中寻求它，其中包括他的两部代表作《真诚最重要》(1895)和《莎乐美》(1893)。这两部戏剧作品不应被当作独立的，

更不应该把它们与他的对话戏剧和对话美学割裂开来，而应把它们当作同样展现在其他作品中的戏剧性柏拉图主义的又一例证；这些戏剧充满了王尔德的作者式人物、去表演化和批判表演的戏剧特色。《真诚最重要》及其对演员、表演、角色转换以及似是而非的语言的专注，与对话录有异曲同工之妙。确实，《真诚最重要》参考了对话："在艺术上，我是柏拉图式的，而非亚里士多德式的，尽管我的柏拉图风格有所不同。"[39]《真诚最重要》从批判性对话中借鉴的技巧之一就是操控角色；事实上，戏剧主角欧内斯特在《作为艺术家的批评家》也以吉尔伯特谈话者的身份出现过。《真诚最重要》的情节围绕着这样一个事实，即两位男主角都发明了替身，一个是兄弟，一个是好朋友，这是他们双重生活的借口。在这种被刻意模糊的术语"推诿"（bunbury）被称为非法行为的吸引力背后，还有被迫同性恋的双重生活：戏剧意义上的角色混乱通常被指控为道德意义上的"角色"[40]问题。只有到戏剧结尾时，角色的身份才真正揭示出来，因而整部戏剧刻意制造的破坏性混乱被掩盖了。

如果说《真诚最重要》的首要焦点是角色，那么次要焦点就是王尔德另一种最喜欢的批判性对话形式：无表演。其标题指的就是去表演化，呼应了副标题"作为艺术家的批评家：去表演化的重要性"。就像在批判性对话中一样，《真诚最重要》的主角除了角色扮演之外，没有任何行动，只是说话。那些机智的交流、不合逻辑的推理、颠倒和出人意料的结论，均构成王尔德戏剧的标志，且在他的批判性对话和舞台剧中同样频繁地出现。诚然，大多数的时尚喜剧的确只包含谈话而已，但在王尔德的案例中，人们应该知道，谈话远非是喜剧行动的工具，而是与喜剧的去表演化相联系。最后，这部剧可以说体现了王尔德对艺术和自然的巨大颠覆。人们在戏剧结尾处，出乎意料地发现杰

克其实就是欧内斯特：生活模仿了具有欺骗性的艺术。

如果《真诚最重要》是王尔德将戏剧性柏拉图主义从批判性对话转化为舞台戏剧的路径之一，那么另一条，或许更有趣的转化可以在《莎乐美》中找到，而我认为这部戏剧是王尔德的扛鼎之作。关于这部作品，我们首先要关注的是它混乱的舞台历史，这将有助于我们对它与剧场之间的复杂联系有所了解。这部戏剧在英国受到审查，据说是援引了一项禁止在舞台上演绎《圣经》人物的旧法律。于是，王尔德改变了宣传方式，发行了一本刊物，上面印有奥布里·比尔利兹绘制的精美图画。然而，1896年，在王尔德受审之后不久，《莎乐美》一剧在法国上演，这无疑是一个恰当的选择，因为王尔德最初是以法语创作了这部作品。不久之后，该剧成为理查德·施特劳斯同名歌剧的脚本，并以此形式进入了歌剧曲目。尽管如此，该剧与舞台的关系始终有些模糊。它常常以半舞台演出或戏剧朗诵的形式呈现（最近的一次演出中，阿尔·帕西诺饰演了希律王一角）；而完整的戏剧制作则相对较少，大多数情况下，人们更倾向于欣赏歌剧版本。[41]事实上，道格拉斯在为该剧辩护时写道："从艺术方面讲，戏剧不会从表演中受益。相反，在我看来它因此会损失很多东西。我们若想欣赏该剧，就必须将其抽象化；若想将其抽象化，我们就必须阅读它。"[42]

这种与剧场的复杂关系则是戏剧的核心。《莎乐美》展示了王尔德的抽象修饰美学，它并不模仿任何东西，尤其不模仿自然。本剧也是如何将这种美学转化到剧场中去的实验性案例。一方面，《莎乐美》利用剧场，植入莎乐美的七纱舞。另一方面，这部剧被当作对舞蹈及剧场的指控——也正是剧场，使得这种指控变为可能。人们也许会说，《莎乐美》完全融入了柏拉图的洞穴，但也会高度意识到它只能是一个人为的影子世界。为了符合该剧与剧场的不稳定关系的状态——以及

<89>

道格拉斯宣称需要阅读《莎乐美》才能使其抽象化的说法,这部戏剧被生生地分成戏剧性模式和修辞性模式。该剧转向剧场,也有向语言转化的倾向,因为就像王尔德的对话一样,《莎乐美》也是一部语言生命力很强的戏剧,在不同种类的语言上蓬勃发展。戏剧的剧场性和语言性两个维度并不容易共存。但是,这部戏剧却正是从它们之间的竞争与对抗中才衍生出它的真正戏剧性。

语言领域内,《莎乐美》正是通过不停地使用明喻、衍生对比(在形象之上叠加形象以形成造型的盛宴)来唤起人们的关注。"快看这月亮!多么奇怪!她就像一个从坟墓中缓缓站起来的女人。"希罗底亚斯的惊叹之语得到年轻的叙利亚人的回应:"她的外表很奇特。她就像一位披着黄色面纱,脚是银色的小公主。"[43]这段话唤起了一个完整的视觉世界,这个世界不是呈现在舞台上,而是由语言的魔力而致。这种形象的驱动力在莎乐美和施洗者约翰之间的相遇中达到极致。在三首延长的咏叹调中,《莎乐美》运用一连串的明喻,详细描写了施洗者约翰的身体:"这具身体如此白净,就像从未被割草机修剪过的田野里的百合花。你的身体像山上的雪一样白,像犹太山上的白雪,滑向山谷。"但不久之后,这些想象都被认为还不充分,对比也显得很消极。文中继续写道:"在阿拉伯女王的花园里,即便是最娇嫩的玫瑰,也比不上你肌肤的洁白。无论是那花园中傲然绽放的玫瑰,还是黎明初照时分轻抚树叶的晨光,或是静卧于海面的皎洁月影……世间万物,皆不及你肌肤的纯净与光辉。"[44]三个更加极端的明喻,接着是消极的对比,点燃了莎乐美的欲望。莎乐美陶醉在自己创造的视觉世界中,这是由一种过度形象化语言构建的可视化世界,这将导致戏剧的悲剧性结局。

莎乐美的比喻性语言融入了施洗者约翰(王尔德版本的施洗者约

翰）的语言，虽然两者不同，但后者绝不比前者的比喻程度差。在整部戏剧中，他用比喻性的短语和预言表达自己的预测，比如："蛇的卵中会长出一条蛇怪，由它所生的蛇会吞食鸟类。"[45]约翰的话并非都如此难以理解，只有他最阴暗的预言才晦涩难懂，需要加以解释。它们就像明喻那样充满比喻意义，但却难理解得多。形象化的语言虽然旨在创造强烈的视觉效果，但并不总能达到预期的效果，有时甚至无法与舞台上的表现相媲美。在约翰的例子中，这种语言风格不仅未能增强画面感，反而为其蒙上了一层阴影，增添了浓厚的忧郁与不祥之感。

像这样过度使用明喻和预言就会引起抵制。在抵制任何形式的明喻和毫无感情的表达方面，希罗狄亚德的态度是最坚决的："不，月亮就是像月亮。"[46]即使是希律王也一度得出相似的结论，他说："给每一件目之所及之物找到一个象征物，绝不是明智之举。"[47]希律王最主要的语言方法不是构建明喻，而是言语行为，特别是他承诺如果莎乐美肯为自己跳舞就许她任何愿望这一语言行为。尽管希律王害怕施洗者约翰，并且不愿意在莎乐美要求下杀掉他，但他必须信守誓约，绝不违背诺言。然而，一旦兑现诺言，他就用另一个言语行为结束了这部戏剧，这次是个命令："杀死那个女人！"他命令自己的士兵，士兵于是迅速执行了任务，戏剧到此就结束了。[48]

王尔德的明喻创造了一个视觉世界，它可以与我们从舞台上看到的世界相媲美，甚至超越了这个世界。它们也体现了王尔德非模仿的、完全装饰性艺术的柏拉图式学说。这部剧形象的语言没有模仿任何东西，但创造了一条装饰丰富的应用框架，以重复、回声和修正的模式排列，可与我们在剧场中看到的世界相媲美。从戏剧结构的角度来看，这些语言其实根本没有必要；除了它们的过度使用之外，根本产生不了戏剧的效用。因为对于王尔德来说，艺术只有在放弃表现自然的任

务时才会坚持柏拉图主义的思想，这个由装饰语言的镜子组成的人工大厅肯定最有可能实现这一目标。王尔德用法语创作了《莎乐美》——这是马拉美和梅特林克等人物雕琢出来的象征性语言。但为了与当时的文化参考框架保持一致，王尔德也将装饰性语言工程与《圣经》上的东方联系起来了。尽管莎乐美的故事源于《新约》，特别是《马可福音》，王尔德则从《所罗门之歌》中借鉴了明喻："你的头发就像一群山羊，从基列的山坡走下来；你的牙齿就像一群被剪毛的母羊，洗完澡上来，都怀上了双胞胎，没有一个是失去亲人的；你的嘴唇就像深红色的线，你的嘴巴是如此可爱；你的面颊就像面纱外的两半石榴。"[49] 王尔德的语言既是象征主义的，也是柏拉图主义的，但它是人们所谓的"装饰性东方主义"的一部分。

尽管该剧痴迷于语言，《莎乐美》也是一部酷爱剧场的戏剧，尤其"剧场"的字面意思是一个观看戏剧的地方。现在我们就来谈谈戏剧的第二个维度——剧场性。《莎乐美》以"看"开场，其中一个场景是一位侍从看见了莎乐美，并立刻爱上了她，这是一种或将以自杀告终的爱恋。同样地，希律王被鼓励发毒誓，因为他渴望看到莎乐美的七纱舞。最重要的是，莎乐美坚持把目光放在施洗者约翰身上，正是这种感知行为首先唤起了欲望，最终导致施洗者约翰被斩首和她的死亡。

然而，在这些致命的视觉场景中，王尔德引入了各种形式的视觉抵抗，从而暴露了柏拉图的影响。比如，针对上帝的不可见性，犹太角色之间进行了神学辩论。尽管剧中的其他角色认为这样的观念荒谬绝伦，但是只要我们随便考察一下这个明显试图摆脱视觉纠葛的宗教，我们就可以得出不同的结论。第二次拒绝"看"的是施洗者约翰。我们还未看到他之前就听到了他的声音，直到在莎乐美的鼓励下，他最终从蓄水池中被拖拽出来。施洗者约翰十分清楚地了解"看"的危险，他

不想被看见，也不想看见莎乐美。这种双重的拒绝愈加激起了莎乐美的欲望。为了与视觉和抵抗的主题保持一致，该剧在完全黑暗中结束，我们并没有看到莎乐美亲吻施洗者约翰被砍下的头颅，只是听到她口述这个场景而已。最后，一束灯光打在莎乐美身上；希律王看见了她，并下令对她执以死刑。

王尔德不能也不想逃避剧场这个洞穴。与此同时，他提出对剧场进行严格的审查。这就是剧场中审美柏拉图主义的后果，即洞穴寓言成为具有自我批判功能的剧场想象的范式。王尔德的视觉思考需要剧场并利用剧场，并且是关于剧场的，也就是说，我们想看到角色在舞台上所做的一切；我们也不满足于看不见的一切，也不满足于仅仅听到了施洗者约翰的声音。当莎乐美要求把施洗者约翰从监狱中拖拽出来，或者当希律王引诱莎乐美跳舞时，我们可以认同这种"看"的欲望，因为我们看到的其实与这些角色看到的一样多。同时，这个剧场维度被视为灾难的导向。因此，《莎乐美》是视觉上的悲剧，是"观众区"的悲剧，即剧场本身的悲剧。

乔治·萧伯纳

> 作为剧作家，柏拉图和博斯威尔分别塑造了苏格拉底和约翰逊博士这两位经典形象。
>
> ——乔治·萧伯纳

在很多方面，萧伯纳都算得上是王尔德的古怪镜像。这两位常驻伦敦的爱尔兰剧作家密切地关注着对方的事业，并互赠自己的新作。萧伯纳的喜剧中充满了机巧的对话和简洁的格言，与王尔德矛盾修辞法有很多共通之处。甚至在萧伯纳独特的着装方面，他那标志性的羊毛西装都是根据德国有机服装理论家的规范设计出来的，他那尽人皆知的素食主义，也可以被视为对王尔德纨绔主义的修正。而所有这些都不是我的重点。我的重点是，萧伯纳的戏剧观念是一种柏拉图式的戏剧形式，它戏仿了王尔德的戏剧技巧，但最终超越了这些技巧，发展出一种结合戏剧与哲学的新形式，是一种不同的模型，一种戏剧和哲学的结合体，他称之为思想喜剧。

特别是在最近，人们对萧伯纳的批评不太关注他的戏剧观念，大概是因为对物质、肉体和物体的迷恋更为普遍。早些时期的批判家更倾向于萧伯纳的理想主义，甚至他的柏拉图主义倾向（尽管后者更加

难以定性)。1909 年,作家兼哲学家 G. K. 切斯特顿出版了一部关于萧 <92>
伯纳的书,今天看来此书仍旧有趣。此书的最后一节"哲学家"中,切
斯特顿强调萧伯纳转向了尼采和培育超人的进化理论,并把这归因于
对柏拉图的解读。他总结道:"萧伯纳与柏拉图有很多相似之处。"[50] 切
斯特顿还认识到,萧伯纳将剧场和哲学结合的方式意味着戏剧的彻底
改革。他写道,萧伯纳"将普遍认为非戏剧性的所有事实和趋势带回到
英语戏剧",但坚持认为这种非戏剧的元素仅仅意味着对戏剧进行新的
阐释,这种阐释与传统戏剧的阐释大不相同。[51] 切斯特顿的追随者是批
评家埃里克·本特利。他在《作为思想家的剧作家》(1946)中讨论了
思想的作用,并指出它们很少真正成为戏剧的组成部分:

> 思想几乎从来都不是戏剧的命脉……莫里哀可以说运用了思
> 想,但没能用它创作戏剧……可能有人建议莫里哀使用公认的观念,
> 让他的角色表现它们并与之抗争。角色在斗争,观念却静止不动。
> 另一方面,在思想戏剧中,观念常常受到质疑,而且通过质疑,也
> 只有通过质疑,观念才能具有戏剧性,因为从来不存在没有冲突的
> 戏剧。[52]

这个定义恰如其分地抓住了柏拉图戏剧的一个方面:戏剧对思想
的影响。但它遗漏了另一个方面:思想对戏剧的影响。萧伯纳则做到
了两者兼顾。

萧伯纳戏剧的主要驱动力是其独特的社会主义形式。与王尔德的审
美柏拉图主义相比,萧伯纳发展出了更具政治意义和宣传意义的柏拉图
主义,其思想基础是达尔文主义、费边社会主义和对观念具有塑造力量
的信仰,显然这是三种不同思想的混杂体。确实,萧伯纳曾尖锐地批评

达尔文，认为他排除了思想和观念进化的可能性。但是，这种混杂体是理想主义的，或者是具有柏拉图主义进化论的特点，它与马克思主义结合，形成了一种由受理论、抽象、话语、思想的信仰，以及受行为、生产和劳动的信仰驱动的非物质化马克思主义，人们也许会称之为"柏拉图式社会主义"。这种奇特的组合构成萧伯纳创作的八小时系列剧《千岁人》（该剧很少演出）的主题（1922）。[53]《千岁人》的戏剧思想包含了科学戏剧观（最近的例子是迈克尔·弗莱恩的《哥本哈根》）和乌托邦主义，这大概是受柏拉图的影响而经常以对话形式呈现的类型。[54]《千岁人》设想的世界是：从亚当和夏娃至今，共31920年，人类可以完全控制自己的外型，寿命会逐渐延长，并享受沉思的快乐。确实，萧伯纳沿着柏拉图式的希腊戏剧传统，还创作了《思想所及之处》，它是这部系列剧中的最后一部，也是最具未来主义性质的戏剧。然而，这里的"希腊"实际上坐落于英国。通过地理位置的转换，大英帝国的中心被转移到了巴格达，而最近的不列颠群岛外围被长寿的圣贤占据着。他们年事已高，对模仿的艺术失去欲望，所以通过对数学的兴趣演化成只对柏拉图形式论感兴趣的哲学家。在《千岁人》中，萧伯纳的唯心社会主义或多或少地被转化为戏剧的世界。萧伯纳构想的进化社会主义与唯一革命性突破的愿望背道而驰。萧伯纳自身也相信渐进式的人类进化，这种进化受思想而非物质环境驱动。这就是萧伯纳的进化论被定义为目的论的原因，也是它能够在《千岁人》以及那些超越自身身体并处在沉思和思想王国的人们中达到顶峰的原因。这里，萧伯纳将戏剧作为展现进化论理想主义的手段，旨在实践这些理念。

在展现理想主义方面，尽管《千岁人》并未尽如萧伯纳之意，但另一个精巧得多的思想喜剧却非常成功。它在副标题中宣布了将戏剧和哲学结合在一起的雄心：《人与超人：喜剧和哲学》（1903）。凭借这部

作品，萧伯纳实现了戏剧与思想的真正融合。我对这部戏剧的讨论将取决于这种融合的特点，即喜剧与哲学之间的"和"（and）。

乍一看，副标题中喜剧和哲学这两个术语似乎分别指的是构成这部戏剧主体的两个独立部分：常规的喜剧框架和内在的哲学对话。喜剧围绕革命小册子作者约翰·坦纳和他的养女安之间的关系展开叙述。尽管遭到安的其他监护人和仰慕者的反对，尽管坦纳进行着越来越绝望的抵抗，但安还是秘密地嫁给了他。在这部充满欢乐的喜剧中间突然插入一幕哲学对话剧情，也被称为《地狱中的唐璜》。这是一幕梦幻喜剧，所有非核心角色都变成了唐璜阴谋中的人物。萧伯纳机智地称中间这一部分为"萧伯纳与苏格拉底的对话"[55]。他的设想是，这部分的目标观众是哲学家，就像王尔德和凯泽，因此他也把它放入柏拉图的传统之中。

还有两篇更具哲学性和戏剧性的文本把喜剧与哲学的双重性质都展现出来了。一篇是漫谈式的序言，这是王尔德最喜欢的体裁之一，尝试解释外在喜剧和内在哲学之间的关系；一篇是附录，也就是所谓的《革命者手册》，作者是约翰·坦纳这个角色，它提出了培养超人的理论，听起来就像是可怕的狂热者把达尔文、尼采和伯格森组合在一起。幸运的是，《人与超人》的重要性不在于其哲学的合理性。相反，我们可以从萧伯纳将哲学引入喜剧和将喜剧引入哲学的尝试中寻找答案。萧伯纳的同时代人认可这样的计划，但大多数人都拒绝。

<94>

谈到"观众喜爱美妙的外在喜剧"和"观众忽视内在哲学的枯燥讨论"两者之间的对比，埃贡·费里德尔发现，萧伯纳给自己的"药丸"裹上喜剧的糖衣，实在是明智之举，但"公众更聪明，他们舔掉那层糖衣，却不用理会那些药丸"。[56] 马克斯·比尔博姆研究《人与超人》时说："像对待独特的艺术作品那样，也要珍惜它，和对待柏拉图一样。"

但他不承认这是一部戏剧，"它是剧本，但绝非戏剧"。[57]

有些评论家和评论员意识到，真正的戏剧（外在的喜剧）与内在的"萧伯纳—苏格拉底对话"之间存在分歧，在一定程度上他们是正确的，但他们忽略了萧伯纳将这两者糅合在一起的企图，以及依据柏拉图传统创造一种新的思想戏剧的事实。从这个角度看待这部剧，我们就能在其中发现几个柏拉图戏剧的元素在起作用，包括哲学人物的呈现和削弱、行动和非行动之间的辩证关系，以及对元剧场的批判性使用。就像大多数致力于创造一种新的思想剧场的作家一样，萧伯纳也发现自己无意间进行了一场戏剧改革，并与柏拉图的戏剧对话和王尔德发起的现代戏剧复兴产生了共鸣。

与柏拉图和王尔德的情况一样，努力创造思想剧场的中心要素是对性格的利用和操控，尤其是对哲学家主角的性格。萧伯纳通过约翰·坦纳这个角色将哲学引入喜剧中：坦纳会抓住一切机会阐释他的疯狂理论，即使在第一场他的杰作《革命者手册》就被扔进了废纸篓。在喜剧中，出现像坦纳这样不走运的哲学家并不罕见。坦纳属于喜剧舞台哲学家的传统。对于那些只会空谈哲学的角色，萧伯纳采用"先创造，再嘲讽"的方式，以此来反驳人们对他的指责（他曾被认为，他笔下的人物只是他自己思想的喉舌）。萧伯纳在他最伟大的作品《皮格马利翁》中采用类似的讽刺方式回归到作者的非个性化问题上，这部戏剧最终讲述的是人物的创造和操控的故事。[58] 阿尔·赫希菲尔德在他《窈窕淑女》节目单的封面插图中捕捉到了这一点，其中萧伯纳操纵着希金斯，反过来希金斯又操纵伊莉莎·杜利特。而在结尾处，伊莉莎试图与她的创造者保持独立，就像萧伯纳允许他的哲学人物成为别人的嘲笑对象一样。

但萧伯纳不仅仅是嘲弄坦纳而已，他也利用坦纳来展示行为和言

语（即非行动）之间的冲突。坦纳是个空谈家，他在机智地运用倒装和悖论的修辞方面与王尔德笔下的吉尔伯特十分相似。《人与超人》甚至模仿了王尔德使用警句的技巧，让可疑的《革命者手册》也以自己的警句结尾。然而，在萧伯纳的戏剧中，谈话恰好不被重视。与王尔德不同，萧伯纳并不企图创造非行动戏剧，即没有行动的戏剧，也就是只有谈话的戏剧；相反，他想让喜剧和哲学同时出现。结果就是，坦纳不被允许继续留在他的自然栖息地（王尔德的）图书馆，他被迫与喜剧中的其他角色发生冲突。换句话说，哲学化的谈论者要面对戏剧性行为，包括汽车追逐、遭遇改革派土匪和疯狂的美国人。 <95>

女性是推动这部戏剧发展的关键力量，而"生命力"是其中的核心概念，萧伯纳常常将其拟人化，并赋予其优越的能动性。这种生命力主要是通过女人（此例中，是安）展现出来，以促使其达成最终目标：坦纳和安的结合就会创造下一代，并因此促进进化。通过运用生命力的概念，萧伯纳便在生物学和自然的基础之上建立起了女性行为的观念。这就是萧伯纳颠倒了唐璜的情节，把安（多娜·安娜）变成猎人，把坦纳（唐璜）变成了猎物的原因。面对这种女性生物性行为，所有的哲学家都束手无策，而且这部剧是以胜利告终的：安俘获了坦纳，也许二人会孕育后代。事实证明，即便是像坦纳这样的人物，他已经将生命力理论化，因此应该能够识别它，避免它，但最终也必须屈从于它。安作为生命力发挥作用的载体，成为萧伯纳激活整部喜剧的动力。然而，尽管萧伯纳弱化了坦纳一角的作用，但他同时也将其生命力哲学变为形象生动的喜剧准则；我们可以将这部剧看作生命力假设说的实验，就像《千岁人》可看作创造性进化长期影响的实验一样。因此，萧伯纳又偷偷地将他的哲学带回到戏剧，这次哲学不是作为会说话的角色，而是（生命）作为行动的准则。虽然哲学家（的行动）并

不足信，但毋庸置疑哲学本身是正确的。

在通过模仿（喜剧舞台哲学家坦纳）和独特的行动概念（安的生命力行动），把哲学带到喜剧中之后，萧伯纳又是如何反其道而行之，把喜剧带到哲学性对话中的呢？一开始，《地狱中的唐璜》一幕的哲学对话就由一套完全不同的法则和权力而决定。特别是，这部喜剧的生物性动作不再起作用，因为这一部分的背景设置在来世和地狱，因而无人为繁殖后代、寿命或婚姻而担忧。因此，喜剧的整个逻辑就暂时停止了。萧伯纳似乎已经决定，哲学要求暂时终止喜剧和戏剧（以及生物、进化）的行动。事实上，萧伯纳敏锐地预料到，观众会对这段对话的长度有所抱怨，因为他观察到，这些已经死去的角色在这个世界上有足够的时间来交流。[59] 这绝不是戏剧制作人想听到的。

就场景设置的范畴来说，喜剧的中断最为明显。该剧一开始就将观众带到一间装满书的图书馆，包括坦纳自己的书也作了主要的舞台道具，与各类哲学家和思想家的雕像相呼应。随后，场景又移到室外，坦纳开始意识到安在追求他。当然，由于他是愚笨的舞台哲学家，他是最后一个意识到这个事实的。这时场景又转换到了汽车追逐，一路到达西班牙，而坦纳和他的司机被当作了罪犯，在此该剧达到了高潮。西班牙的场景是本剧讨论革命热情这一主题的核心。坦纳是一位对革命一无所知的贵族社会主义者，正如英格兰被普遍认为是一个人人可以谈论革命，但绝没有人参与革命的地方。若是某人想变成激进主义者，那他就得去西班牙，那里游击队战士门多萨和一些人会拦住阔绰的旅客，比如那群英国开车的人。

就在这一刻，萧伯纳中断了这一行动，开始了哲学梦的戏份。安的（生物性）动作和门多萨的革命动作都被突然中断，取而代之的是舞台导演对精美场景的描述（萧伯纳最喜欢的方式之一）："除了塞

拉，什么都没有；无所不在的虚无。没有天空，没有山峰，没有光，没有声音，没有时间也没有空间，完全虚无。"[60]哲学似乎必须发生在这个空洞、抽象、消极的空间里。但这种否定也仅仅是其他事物的开端：一个彻底戏剧化的舞台。场景还在继续着："接着，某个地方开始逐渐苍白，响起微弱的、悸动的嗡嗡声，就像可怕的大提琴音……很快，两把幽灵似的小提琴就利用了这种低沉的声音，随之，那片苍白中出现了一个虚无的男人，一个虽然无形但却可见的男人坐着，荒谬的是他坐在虚无之上……在那片苍白中，（借助）苍白中紫色光的掩映下，那男人的服装显示出他就像15至16世纪西班牙的贵族。"过了一小会儿，另一个幽灵似的人物出现了："虚无中还有另一片苍白，但这次不是蓝紫色的光，而是令人厌烦的烟黄色。"[61]在莫扎特的《唐璜》的伴奏下，所有的聚光灯都亮了起来。继而，星星落落的空间里充满了奢华的服装、迷人的灯光和歌剧音乐。1907年，这部戏剧在宫廷剧场的首映式排练中，扮演坦纳的哈利·格兰维尔·巴克尔（哈利·格兰维尔·巴克尔被化妆成萧伯纳的样子）指责其他演员的表演平淡无奇："女士们，先生们，求你们记住吧，这可是一部意大利歌剧！"[62]萧伯纳将动作悬置起来，但受莫扎特的启发，他创造了一场戏剧盛宴，似乎想要证明哲学和戏剧终究是可以相遇的。

 这些壮观的、戏剧性场景也影响了角色。正如唐璜（又名约翰·坦纳）一开始就告诉我们的那样，地狱里的尸体仅仅是影子，是前世生命的残余。他们作为影子的地位，让人想起柏拉图的洞穴，让萧伯纳将它们变成可以随意操纵的戏剧媒介。在唐璜的阴谋中，被唐璜杀害的指挥官、安娜的父亲的雕像在结尾出现，以象征复仇。萧伯纳保留了这个背景，尽管指挥官的形象被认为是笨重而固定的，舞台指导却明确规定他"应尽可能地表现出优雅而不是威严，行走的姿态

也应像羽毛一样轻盈"[63]。作为影子，任何角色都不必为自己的身体操心，即使它们是雕像；它们的造型完全是一个选择的问题，是约定俗成和习惯的问题。事实上，这些阴影形状可以随意改变。例如，只消一句话，原来的多娜·安娜就在我们眼前变成了一个27岁的女人。舞台指导简明扼要地指出，"嗖的一声，老妇人变成了年轻人"[64]。虽然在传统喜剧中谈话不会产生任何戏剧结果，但萧伯纳在这里清楚地表明，言语可以获得至高无上的力量。他的柏拉图梦幻剧也借鉴并预见了从斯特林堡到超现实主义的先锋派的许多技巧，其中语言影响了戏剧空间的转变。外在的喜剧（传统）中动作是最重要的，但在《地狱中的唐璜》中言语和思想享有至高无上的地位。

同时，《地狱中的唐璜》类似于现代主义的元戏剧，因为它的主要题材是戏剧本身。萧伯纳没有像王尔德那样将哲学对话设置在图书馆，或像《千岁人》那样把它放在希腊式的英格兰，而是将其设置在一个壮观的、歌剧化的和戏剧化的舞台上。这意味着戏剧不仅限于外在的喜剧，而是以一种非常不同的形式回归到哲学的梦幻戏剧中。这部梦幻剧不是基于喜剧的常规，有求爱、快速追求和婚姻——因为每个人都死了，因此无法生育后代，生命力在这里没有力量，也没有兴趣。相反，这个戏中戏呈现了一个神奇的、虚幻的、壮观的舞台，这里有血有肉的角色变成了影子，喜剧动作中断了，且被转换成舞台魔术，空洞的言语变成了一种强大的力量。萧伯纳意识到，柏拉图的洞穴可以被比作一个现代化的舞台，配备有电灯、精美的服饰、乐池和活板门，随时可以实现突如其来的登场、转换与消失。这是一个能将喜剧演员和场景转化为哲学阴影的舞台。

这个影子剧场并没有完全脱离外在的喜剧。梦幻剧中的所有角色都是喜剧角色的可识别版本，为了强调这些相似之处，这些相对应的

角色由相同的演员扮演：坦纳扮演唐璜；安扮演多娜·安娜；安的监护人扮演多娜·安娜的父亲；当然，革命的反叛者门多萨扮演魔鬼。如果王尔德的欧内斯特在《认真的重要性》和《作为艺术家的批评家》中过着双重生活，那么萧伯纳则把他的双重生活糅到一部戏剧之中。尽管《人与超人》最终以回归喜剧、生物性动作、舞台哲学家以及坦纳和安的婚姻而告终，但梦幻戏剧的转变和反转仍在继续，让人质疑空谈与狡诈的行动、荒谬的哲学与严肃的生物学之间的区别。因此，《人和超人》将思想与性格、争论与行动糅合在一起，从他们的碰撞中锻造出一部戏剧。这种戏剧可能是一种后天习得的品位，但萧伯纳与王尔德一道使英国真正的思想戏剧传统产生了。

在创造这样一个传统的过程中，萧伯纳知道他要面对什么。他所要对抗的戏剧正统观念的中心是莎士比亚（尽管是受莎士比亚的影响，苏格拉底戏剧的早期作者才能够构思出悲剧和喜剧的混杂体），因此，正是在反对莎士比亚这一点上，他将自己的戏剧定位为思想的戏剧。[65]自从柏拉图攻击希腊悲剧以来，柏拉图式的戏剧总是与当时的正统戏剧背道而驰。萧伯纳的戏剧就是这个规律的完美例子。一方面，他用喜剧讽刺像坦纳这样的哲学家，但另一方面，他又发明了一种戏剧，彻底修正了亚里士多德或莎士比亚关于戏剧的限制。在他漫长而富有成效的生命行将结束时，萧伯纳创作了一部木偶剧——这种形式本身就与柏拉图洞穴中的木偶剧相呼应。这部名为《莎翁与萧翁》（1949）的戏剧捕捉到了他想要推翻公认的莎士比亚戏剧范式的雄心。莎士比亚和萧伯纳争吵并互相击打对方的头，就像在《潘趣和朱迪》演出中的一样，以解决谁才是更好的剧作家的问题。[66]我倾向于认为，这里牵线的人是柏拉图，正是在柏拉图的帮助下，萧伯纳才得以与莎士比亚相媲美，并在此过程中创造了一部新的柏拉图式戏剧。

<98>

一部"萧伯纳—王尔德式"苏格拉底戏剧

真正的苏格拉底戏剧作家劳伦斯·豪斯曼受到萧伯纳的影响,这可看作萧伯纳的柏拉图戏剧成功的标志,尽管难以令人置信。原本豪斯曼是王尔德圈子中的一员。在担任插画师期间,他遇到了比尔兹利,比尔兹利是王尔德《莎乐美》印刷版的木刻版画的作者。豪斯曼还为前拉斐尔派作家但丁·加布里埃尔·罗塞蒂的一本书画插图,比尔兹利让他为声名狼藉的《黄皮书》画插图。很难想象在世纪之交的伦敦,他作为象征主义者和唯美主义者能够获得如此多的信任。

然而,在写苏格拉底剧本时,豪斯曼转向了萧伯纳。他已经与萧伯纳的合作者哈利·格兰维尔·巴克尔合著了一部戏剧,因此熟悉萧伯纳的工作和圈子。他的戏剧《苏格拉底之死》(1925)是一部典型的苏格拉底式戏剧,副标题为"一个戏剧场景,基于柏拉图的两篇对话《克里托篇》和《斐多篇》,并为舞台改编"[67]。正如副标题所言,这是对柏拉图的相当忠实的改编,描绘了苏格拉底拒绝越狱的故事,以及他接受死亡原因的简短说明。豪斯曼偏离了柏拉图,只是为了赞扬粘西比的家庭经济和她抚养孩子的方式——这呼应了维多利亚时代的独立学说。豪斯曼还捕捉到柏拉图对话中断断续续的节奏,以及苏格拉底式的场景和人物破坏了他对灵魂不朽的坚持。

尽管豪斯曼因此梳理了戏剧元素,并在这里和那里轻描淡写地添加了戏剧性,但他不确定该剧的状态。正如许多前辈那样,在序言中他担心该剧是否能引发足够的"戏剧兴趣","尽管动作让我能够引入更轻松的插曲"[68]。与行动相比,剧中有太多"讨论",这可能会引发观众的不满。但是,当豪斯曼想起对话剧的伟大拥趸萧伯纳时,他又振作

起来，他的"天才"使辩论"不仅可以包容舞台，还使舞台变得有趣"。在萧伯纳这一范例的激励下，他在序言的结尾处坚称，苏格拉底之死是"如此令人动容、如此富有戏剧性"，它必将在舞台上发挥作用，苏格拉底也必将被视为英雄。多亏了萧伯纳，苏格拉底和柏拉图式戏剧才得到拯救。

<99>

路易吉·皮兰德娄

> 苏格拉底却有相反的感觉。
>
> ——路易吉·皮兰德娄

1961年，评论家兼剧作家莱昂内尔·阿贝尔在创造了元戏剧一词时，他所构想的戏剧与世界无关，而只是与戏剧本身有关。没有哪位剧作家能比皮兰德娄更贴切地阐释了这个概念，他的成熟戏剧将关于戏剧的戏剧书写工程推向了前所未有的极端。[69] 在这些戏剧中，导演、演员、作家和观众相互对峙，带领我们深入幕后，走进排练室，亲眼见证这种不稳定的艺术形式（戏剧）如何展现其独特力量。与此同时，皮兰德娄的戏剧因迸发着思想的火花而闻名，频繁在新的、更令人困惑的戏剧中，探索着理性与疯狂、表象与真实等基本哲学主题。元戏剧和思想戏剧这两个特征都指向柏拉图，柏拉图的哲学戏剧经常与剧场对峙并将其主题化，然而却不似著名的洞穴寓言中柏拉图那样直接。像柏拉图传统中的许多作家一样，皮兰德娄将苏格拉底作为他幽默理论的重要先驱，认为苏格拉底同时持有两种观点的能力至关重要："苏格拉底却有相反的感觉"，他如是写道，并用黑体字加以强调。[70] 这种对立、矛盾和分裂的感觉便是皮兰德娄戏剧的核心。

皮兰德娄的对立感，他对突如其来的反转的敏锐感知，都源于他的生活经历。他出生在一个富有的传统西西里家庭，使他能够在罗马和柏林学习。然而，尽管拥有相对国际化的经历，他还是同意了与父亲的一个商业伙伴女儿的包办婚姻，从而接受了西西里岛的传统生活方式。这个世界很快就破碎了，因为这个家族赖以生存的硫磺矿被洪水淹没，他妻子的嫁妆也荡然无存。他的妻子越来越多地表现出病态行为，包括毫无根据的嫉妒，最终被送进了精神病院。作为回应，皮兰德娄找了一份教师工作，退出了社交圈，开始兼职写短篇小说，一头扎进了自己的世界。皮兰德娄创作故事的背景都发生在他成长的非常传统的封建世界，一个由包办婚姻、背叛和暴力主导的世界。当他结识了一个专门从事西西里方言剧的剧团，他们使用传统的喜剧面具和技巧表演时，西西里首先点燃了他的热情，他对戏剧产生了兴趣。但 <100>
很长一段时间以来，皮兰德娄继续将戏剧视为次要的艺术形式，并且像王尔德一样，他将演员视为仅仅是辅助者而不是艺术家，将他们与书籍插画家和翻译家归为一类。

从这些不太可能的资源中，皮兰德娄缔造了现代戏剧中最具影响力的作品之一。尽管如此，他成长的世界以及创作短篇小说的传统并未完全消失。相反，它恰恰成为皮兰德娄攻击元戏剧的材料和目标。皮兰德娄的元戏剧从他已然消逝的传统世界中汲取灵感。他经常使用一个哲学化人物来发展元戏剧赖以成长的相对论论点，即使他让这些人物在喜剧舞台哲学家的传统中受到调侃。第一部元戏剧是《是这样！如果你们以为如此》（1916），其标题以论文般的清晰性宣布了该剧的相对主义观点。哲学阐释者对戏剧的动作进行评论，结果发展出一种怀疑论的立场，这种立场在戏剧本身中得到了证明：不存在真理之类的东西，因为真理只是编造的产物。

第三章　戏剧与思想　　147

此处的剧场完全位于柏拉图的洞穴里，它一再地向我们证实，我们所信赖的坚实基础原本便不存在；你永远无法预知任何事情的发生。如果皮兰德娄因此属于柏拉图传统，那么他的方式无疑是独特的：柏拉图（在某种程度上也包括萧伯纳）试图控制剧场的相对化效应，而皮兰德娄则强调它们。然而，所有柏拉图戏剧的作者都承认戏剧倾向于将思想相对化。当思想通过角色表现出来时，戏剧会使这些思想与他人和物质环境发生冲突，从而挑战它们的绝对性和有效性。皮兰德娄公开的元戏剧作品不仅利用了戏剧物质化的相对化趋势，而且不断提醒观众，戏剧是展现相对论的完美工具。在皮兰德娄的戏剧中，多种观点相互碰撞，却不会产生权威的结论；剧场所在的地面是空心的，到处是活板门和其他设备；你不能相信你的所见所闻。皮兰德娄发明了一种思想剧场，并且将剧场呈现为倾向于相对论的媒介。

这种元戏剧相对论最成功的例子是皮兰德娄的标志性戏剧《寻找作者的六个人物》（1921）。该剧以两群人物之间的冲突为基础。其一是个演员班子，加上一名经理／导演，他们正在排练剧作家皮兰德娄的戏剧。他们被另一群人打断了，他们声称正在寻找作者。但事实上，他们根本不需要作者：他们的故事已经存在，在他们心中，他们注定要在时机成熟时就重新演绎它。在整部剧中，他们进入角色，并表演他们赖以生存的一些戏剧片段，其中包括他们被抓住的情节。这个故事包含了皮兰德娄戏剧中的经典元素，如背叛、通奸、乱伦的威胁、撕心裂肺的对抗、继兄弟姐妹之间的冲突、仇恨、羞耻和最后的死亡。

因此，本剧并不是像剧名所暗示的那样，它的主要情节不是人物寻找作者，而是人物寻找表演的机会，把他们内心的戏剧表演出来。问题是，这些角色作为演员并不那么优秀，因为他们只是沉湎于自己的戏剧中无法自拔，无法把它演好。他们只是未经雕琢的原材料。要

成为一部成功的戏剧,他们需要专业演员和专业导演的帮助,专业导演比作家更能把素材打造成(戏剧)的形式。(没有作者的帮助下)这些专业人士很快就能了解故事的梗概,但现在他们必须通过剪辑、移动场景和改变演员的位置来使其在舞台上发挥作用。人物要分组,要让观众看得见,台下的窃窃私语要变成台上的窃窃私语,还要让观众听得懂。角色本身没有能力做出这些改变,毕竟,这些改变将意味着改变和背叛他们本来的故事。这样,人物就被困在赋予他们唯一存在的角色中:他们无法改变这些角色,因为改变它们就意味着改变他们是谁,这超越了他们自己的能力范围。出于这个原因,尽管他们有抗议,专业演员还是必须接手,按照他们认为合适的方式模仿角色,以确保该剧适合观众。在这个痛苦的改编过程中,正是父亲这一角色成为他们的代言人,是解释这部剧的构思、含义和谜团的人,他通常会提出所有可以想象的话题;他让人想起喜剧舞台上的哲学家,他们试图控制局面,但都没有成功。

对角色的原材料进行艺术(戏剧)控制的必要性是皮兰德娄戏剧相对论的核心。皮兰德娄从他自己的成长中以及尼采和伯格森那里,吸取了对世界固有的可变性的深度质疑的思想,认为世界容易产生混乱,最终理智和理解难以对其进行控制。在许多方面,这是一种哲学立场,与柏拉图试图面对和纠正的立场没有太大区别。戏剧是表达这种观点的完美载体,因此皮兰德娄选择它作为主要媒介和这部戏剧的主题。是故,他偏爱元戏剧。

与此同时,皮兰德娄对戏剧相对论的强调暴露了他对某种原则或力量的终极渴望,以控制他的戏剧所释放的所有这种戏剧性的相对主义混乱。尽管它们似乎说明了戏剧相对论的必然性,但这些戏剧实际上表明这种相对论令人深感不安。不知何故,生活和剧场都容易出现 <102>

相对主义的混乱，我们必须对它加以控制。对于皮兰德娄来说，它们可以通过艺术得到控制。这种将一个不靠谱的世界变得秩序井然的艺术概念，源自评论家和哲学家阿德里亚诺·蒂尔格。毫不奇怪，蒂尔格进行这一探索的主题正是当代相对论。他的重要研究题为《当代相对论者》。[71]蒂尔格在里面阐述了他关于不断变化的生活和永恒的艺术形式的二分法，本质上是一种美学柏拉图主义理论。他的理论特别清晰，也就是通过艺术的力量，艺术家和作家一定要使形式对不断变化的生活施加影响。在《寻找作者的六个人物》中，使形式对混乱施加影响的不是作者而是演员和导演。

这种独特的柏拉图主义美学形式贯穿了皮兰德娄的戏剧理论。与柏格森一样，皮兰德娄意识到，不断变化的生活与稳定、抽象的观念之间的对照是喜剧的源泉。他写道："生活是不间断的变化，我们试图阻止它，把它固定在我们内心或外部稳定和确定的形式之中。……我们试图阻止并在我们自己身上固定的这种不断变化的形式，是一些概念，是我们一直想要实现的理想，是我们为自己虚构的故事，是条件，是我们倾向于使自己稳定下来的状态。"[72]这段话谈到了这种相对论的存在主义维度，即通过形式、概念和理想来实现稳定的需要。当这些尝试失败时，结果是灾难性的——但这也是幽默的来源。皮兰德娄在这里呈现的是一种存在主义幽默，它源自一种充满相对主义焦虑的世界观。萧伯纳写出了带有严重后果的思想喜剧，而皮兰德娄则写出了带有喜剧色彩的思想悲剧。

意识到这一点对我们非常重要：皮兰德娄的戏剧相对主义概念、对艺术控制的渴望、独有的审美柏拉图主义形式，也有另外一个来源，即意大利的法西斯主义。身为自由主义者的蒂尔格是第一个将皮兰德娄的美学与墨索里尼的法西斯主义等同起来的人。[73]事实证明，蒂尔格

确实有先见之明，因为皮兰德娄后来确实是墨索里尼独裁政府的主要艺术代表之一。确实，皮兰德娄在一场可怕的暗杀发生后不久就加入了法西斯党，对利用暗杀控制墨索里尼并防止他扩大权力的反法西斯力量发起公然挑战。皮兰德娄的法西斯主义无疑具有机会主义的性质：他想让墨索里尼为自己的剧场建设提供资金。但就像玛丽·安·维特说的，皮兰德娄的法西斯主义也是一种根深蒂固的信仰，她将其称为"审美法西斯主义"。在意大利（以及其他地方），法西斯主义以"凌驾于政治之上"的姿态出现，表现为一场通过具有魅力的领袖将分裂的群众团结起来的运动。这种后政治意识形态的语言通常是审美的，它认为领导人正以艺术家的方式"塑造"民众和身体政治，并赋予原本无形的、懒惰的肉体以形状。

皮兰德娄谈论墨索里尼时，使用的正是这种审美法西斯主义语言，认为意大利领袖是用形式控制混乱状态的艺术家，是将意大利塑造成有效运转社会的关键人物。墨索里尼没有通过政治进程，特别是没有通过民主的议会进程实现这一目标，据称这只会滋生混乱。相反，他是通过行动。下面一段话隐含着皮兰德娄的审美法西斯主义，呼应了他的幽默理论：

> 由于生命是不断变化和运动的，它感觉自己被形式囚禁；它肆虐，暴雨狂风，最终逃离它。墨索里尼表明，他已经意识到了这种运动和形式的双重悲剧性规律，并希望能够调和两者。形式绝不能是空虚的偶像。它必须接受生命，才能跳动和颤抖，这样它才能永远被重新创造。……在我看来，墨索里尼发起的革命运动以及他的新政府的所有方法，都是在政治上实践这种生活观念。[74]

皮兰德娄坚持认为政治和艺术之间具有相似性：就像《寻找作者的六个人物》中消失的原作者，或者最终接管戏剧表演的舞台导演一样，领袖好比艺术家，能够让形式对混乱施加影响。

审美法西斯主义还解释了皮兰德娄元戏剧中更令人费解的特征之一：它们都以暴力行为结束，非常出乎意料。在《寻找作者的六个人物》中，男孩在剧终时溺水身亡。在《亨利四世》中，被假定为疯子的亨利故意杀死了他的一名随从。在这两种情况下，结局都将元戏剧变成了悲剧。同时，这种暴力也用来检验，甚至可能挑战这些戏剧相对论："它是伪装的吗？"有人在《寻找作者的六个人物》的结尾处问道。"不，是真实的"，另一些人回答道。同样的混乱发生在《亨利四世》的结尾。这里皮兰德娄似乎要表明，在他复杂的戏剧结尾时，我们仍然如坠云雾，不明所以，因此我们需要一种暴力、流血、纯粹的行动，让它打碎镜柜，以便使真实得以显现。审美法西斯主义偏爱行为而轻视语言。尽管皮兰德娄的戏剧非常冗长，并因其智慧超群而备受观众青睐，但事实上它们并没有为了智慧本身而歌颂智慧。暴力行动结束的方式与法西斯的主要日程相呼应：停止议会的喋喋不休，回归纯粹的政治行为。这种纯粹的行为会打断无休止的谈话，创造出新的现实。皮兰德娄戏剧结尾处的暴力并没有给我们提供解决问题的示例，但它却表达了结束谈话并开始行动的相同愿望。

元戏剧中突然的暴力转向似乎令人惊讶，因为不可否认的是，当戏剧将自身作为重要主题时，一些有趣的东西就会产生。撇开喜剧不谈，阿贝尔认为，悲剧这种类型表现的是现实世界的残酷性，而元戏剧则是戏剧对向自身的转向的结果。[75] 从这个描述中，人们可能会得到这么一种印象，即元戏剧在戏剧领域以一种玩世不恭的方式摆脱了现实世界的压力和快乐，结果就是剧场发起了一场针对戏剧的庆典。然而，

突然出现的暴力是元戏剧的共同特征。欧里庇得斯的《酒神的伴侣》可能就是首部元戏剧作品，它以一个不合情理和看似无端的暴力场景结束：狄奥尼索斯向窥探巴克斯的彭透斯复仇，让阿加芙发疯似的把她自己的儿子彭透斯撕成碎片。另一个元剧场的范例是佩德罗·卡尔德隆的《生活如梦》（1638），在这部剧中，我们可以推测出元戏剧倾向于暴力的结构性原因。幼小的王子塞吉斯蒙多在监狱中（本质上是另一个与外界隔绝的洞穴）长大。当他暂时获得应有的地位时，他把这一切都当成了一场梦。在这个过程中，他变成了一个残酷的暴君，他毫无理由地杀戮，无缘无故地实施强奸，最终却发现自己被送回了他曾来过的监狱。正如埃莉诺·福斯在她关于元戏剧的文章中所观察到的，这种体裁取决于两个本体论层面的相互作用。在《人生如梦》中，一层是监狱，一层是法庭上的生活。[76] 类似的流血场景在后来的元戏剧历史中也有出现，例如让·热奈特的《阳台》，其戏剧性与革命性暴力并置。即使是捕鼠器（另一个经典的元戏剧元素）也是在为杀戮服务。

一旦我们将元戏剧追溯到柏拉图《理想国》第七篇的洞穴寓言时，这种对暴力的偏好就开始变得有意义了。和许多其他元戏剧一样，这个故事也是从监狱开始，剧情包括囚犯逃跑、解除枷锁、转身，以及利用火、物体以及他们将阴影投射到洞穴墙壁上的方式认识到洞穴的存在。最后囚犯被释放，逃离洞穴，看到了事物本身。当他一回到洞穴，向别人说起洞穴之外的世界，他受到的却是嘲笑，甚至是死亡的威胁。暴力就在这里发生了。

虽然所有元戏剧家都使用暴力来记录一个层次到另一个层次的转变，但皮兰德娄却使用暴力来回答，或承诺一劳永逸地回答究竟哪个层面具有本体论的优越性问题。如果皮兰德娄的剧中亨利四世被困在时间里，不知道他所生活的世界本是一场骗局，他就可以通过杀死一

名随从来报复。但事实是，元戏剧并不仅仅允许暴力，人们也渴望暴力，希望暴力行为能成为检验什么是真实的手段。这就是皮兰德娄的许多戏剧中发生的情况：不同现实之间的无休止的混乱必须结束，而我们这些观众才是想知道什么是真实的而什么不是真实的人。皮兰德娄最著名的元戏剧暴力结局呈现着这种诱人的希望，但它们只是部分地意识到了这一点，从而将不同层面的戏剧性混乱保持到最后。我们仍然被困在不确定性之中，无法做出裁决。这就是戏剧最擅长的：它用戏剧性的相对论来应付我们，却总不用告诉我们如何才能把这种相对论抛诸脑后。

<105>

贝托尔特·布莱希特

> 在史诗级剧场中,演员与哲学家并肩同行。
> ——沃尔特·本雅明

布莱希特被公认为 20 世纪最具影响力的戏剧改革者之一。布莱希特对戏剧文本、表演、布景设计和音乐等各方面进行了全面革新。鲜为人知的是,这种努力源于布莱希特对戏剧的深刻不信任,而这种不信任则可以追溯到柏拉图。[77] 柏拉图的影响在布莱希特最珍视的一些信念中可见一斑。例如,他设计的戏剧是针对理性而非情感的;他希望观众能够分析戏剧,而不是享受戏剧;有时他的戏剧似乎在向观众宣讲,观众们仿佛置身于理论和思想的风暴中。但是,即使布莱希特的戏剧和戏剧作品中存在一些理性的东西,它们仍然与其他柏拉图戏剧的例子有天壤之别,尽管萧伯纳的戏剧有时被认为是这类戏剧的重要先驱。布莱希特的戏剧不是以对话为主,而是以动作为核心,运用了各种戏剧的手段和技巧。他的戏剧中鲜有以哲学家自居的角色。

尽管如此,为数不多的几位评论家中,有一位认识到了布莱希特和柏拉图之间联系,他就是布莱希特的朋友沃尔特·本雅明,他在 1930 年代早期写了一篇关于史诗剧的文章,最后对柏拉图式的戏剧传

统进行了有趣的推测。[78] 本雅明注意到布莱希特的反悲剧主人公与柏拉图笔下的苏格拉底之间的亲缘关系，并认为对话《斐多篇》开启了"戏剧之门"。本雅明继续说，这种柏拉图式的戏剧传统是由它与悲剧，实际上是与所有传统戏剧的持续远离来定义的。但是本雅明警告我们，这个传统很奇怪，很难定位，是一条"标记不清的街道"。尽管这个比喻并无不妥之处，他还是补充说，我们面对的不是一条真正的街道而是一条隐秘的小路。[79] 我在这里指出的布莱希特的观点有点陌生，但在本雅明看来，它可以看作对柏拉图谱系的阐释。

最直接地把布莱希特与戏剧柏拉图主义之间链接在一起的是乔治·凯泽，他明确要求以柏拉图之名对戏剧进行革新。尽管大多数戏剧历史学家对凯泽持有偏见，从而忽略了他的柏拉图复兴计划，也扭曲了这种影响的本质，但凯泽对布莱希特的贡献还是有据可查的。正是凯泽对苏格拉底和柏拉图的兴趣唤醒了布莱希特，他不仅了解和欣赏凯泽的苏格拉底戏剧《阿尔西比亚德得偿所愿》，还把它改写成短篇小说。在这个过程中，布莱希特转向柏拉图的《会饮篇》，研究里面关于苏格拉底在战斗中的记述。苏格拉底的主题也出现在其他几篇文章中（例如，他关于赫尔·肯尼尔的故事），也出现在最接近这是一种以论证为主导的思想戏剧，人们可能更容易把它与柏拉图式的戏剧《伽利略传》联系起来，而后者的灵感又来自伽利略自己的对话。更广泛地说，布莱希特赞颂苏格拉底的批判优势和辩证推理过程，以及其敢于抵制权力的意愿，即使他对柏拉图的反民主观点仍持怀疑态度。尽管如此，我们指出的是，对苏格拉底感兴趣并不意味着一定走向戏剧柏拉图主义。但是，作为戏剧人的布莱希特是如何与柏拉图传统中的哲学戏剧联系起来的呢？

20 世纪三四十年代，布莱希特先流亡斯堪的纳维亚半岛，后来流

亡美国，这段岁月也是他与戏剧隔绝的时期，正是在这段时间里他的戏剧柏拉图主义开始崭露头角。到 1933 年，当他离开德国时，布莱希特已经规划所谓的史诗剧的大部分原则，并付诸了实践。他的戏剧以"间离效果"而闻名，这种效果就是通过中断、插入情节等陌生化技巧，拉开了观众与戏剧的距离。布莱希特认为，只有扰乱观众对舞台上发生的事件的基本的、潜在的熟悉度，戏剧制作人才能诱导观众以批判性、分析性和新的眼光看待舞台上呈现的事件。这一新的理论使他在德国取得了巨大的成功，也使布莱希特和他的合作团队成为戏剧界最重要的新生力量。

希特勒上台后不久，布莱希特和他的合作团队便逃离了德国，此时他们不得不暂时搁置创作，他们发现自己与使他们成名的戏剧隔绝了。在接下来 15 年的流放中，布莱希特创作了他最重要的剧本，包括《伽利略传》(1937—1939)、《大胆妈妈和她的孩子们》(1939)，《四川好人》(1940) 以及《高加索灰阑记》(1943—1945)。同时，他也尝试其他几种文学体裁，除了诗歌，还有小说，如《三便士歌剧》(1934) 和《凯撒大帝的风流韵事》(1949)。这位戏剧人已经转变成了作家。

布莱希特利用与戏剧的关系，开始了另一个将耗尽他余生时间的大型计划，那就是他将对戏剧理论的主要元素进行反思和修正。他采取的形式是系列对话，奇怪的是，他将这些对话命名为《购买黄铜》[80]。这些对话都是关于戏剧的，尤其与他自己的戏剧有关。在这些对话中，他并没有提及自己，而是简单地称自己为"剧作家"，以符合他在流亡中的主要职业。布莱希特史诗剧的核心要素，包括表演风格、戏剧技巧、音乐和布景设计的使用、戏剧文本以及观众的角色，都在参与者之间进行了讨论，他们包括戏剧人，包括演员、剧作家和一位舞台工作人员。这些内容广泛的对话还考虑了戏剧的政治功能和它与科学的

关系，以及戏剧是否要成为一种真正的现代艺术形式，是否必须遵守布莱希特史诗剧原则的问题。《购买黄铜》里的对话呼应了布莱希特关于现代戏剧就是史诗剧之说。这种主张却有点自负。

尽管《购买黄铜》的对话清楚地展示出了史诗剧的关键要素，但它们的作用却极为不同。对话的主角，即大家组织起来并与之对话的人，是一位哲学家，一个似乎与戏剧无关的人物。《购买黄铜》由一系列对话组成，在其中，布莱希特从哲学家的角度重新审视了他的整个史诗剧理论。这些对话可以被看作试图通过哲学的视角来看待史诗剧，或者更确切地说，是将史诗剧转化为哲学剧。这种转化既发生在内容层面（即戏剧理论），也发生在形式层面，那就是布莱希特选择以哲学对话的形式来阐明史诗剧的哲学版本。

<107>

在《购买黄铜》的对话中我们可以清楚地发现，那个主导对话的哲学家其实对戏剧一无所知。他不常去看戏，不重视它，对它的基本词汇不熟悉；戏剧专业人士甚至不得不向他解释第四面墙的意义。同时，他会问一些关于戏剧原则的基础性问题，他喜欢窥视舞台背后的东西。在这个过程中，哲学家对戏剧，特别是针对模仿提出了相当基础的反对意见。戏剧专业人士很快就同意亚里士多德关于戏剧是基于模仿艺术的说法。但这位哲学家并没有宽恕模仿，而是渴望走向"事物本身"，这听起来就像《理想国》中的苏格拉底，他也对演员们嗤之以鼻。[81] 他宣称，他感到拥挤，甚至"被暴虐"，是由于演员没有给他留出"思考的空间"。[82] 最后，他强烈反对亚里士多德的另一个主张，即戏剧模仿应该激发观众的情感，特别是恐惧和怜悯。

哲学家的反对打破了对话的平衡，使得对话逐渐围绕着取悦哲学家的话题展开，而在随后的对话中延展出来的是戏剧专业人士所实践的另类戏剧。哲学家一步一步地展现了一个新的、不同的戏剧框架，

这个框架只适合他自己的哲学目的。他要求的戏剧是完全更新的，与时代的发展保持一致的戏剧。这意味着新戏剧必须是科学的，其目标是（让观众）了解而不是感受。科学主题将哲学家带到了他的关键概念，即戏剧的作用应该像实验室一样，服务于知识和分析的目的。这里，哲学家重申了布莱希特著名的"间离效果"的几个元素：强调对戏剧的分析，而非共鸣；观众绝对不能被拉到戏剧的行动中去（原话是，观众一定不能把雪茄掏出来）的原则；他们应该怀着科学的兴趣，敏锐地观察舞台上的事件，但他们也决不能仅仅只盯着舞台，还必须进行批判性探索。[83] 换句话说，哲学家要求一种特别的接受方式：科学属于观看的人。科学戏剧意味着对待戏剧的特殊态度，即科学家对待实验的态度。

哲学家运用天文馆和过山车之间的区别来说明这一点。乘坐过山车意味着通过感官从内心和情感上直接体验故事的跌宕起伏。相比之下，天文馆则创造了针对星空的洞察力。[84] 这也许仍旧是令人印象深刻和令人愉悦的感官体验，但它并不像过山车那样妨碍理解和分析。哲学家可以乘坐过山车（这里指能够直接激发情感的常规戏剧），并不顾一切地从中获取一点洞察力，但这将是一场艰苦的斗争，而且不太可能成功。因此，虽然原则上分析的、科学的、哲学的态度可以进入任何戏剧，但有些戏剧绝对不会容忍这种态度，而有些则对这种态度进行鼓励。 <108>

然而，这位哲学家批判的主要目标不是悲情剧传统中令人产生撕心裂肺情绪的戏剧，也不是明星想方设法诱导观众的行为。相反，它是一种戏剧类型，乍一看似乎与哲学家想象的科学戏剧，即自然主义戏剧在类型上相似。毕竟，自然主义戏剧始于科学的冲动，这种冲动肇始于达尔文和其他人（王尔德了解并反对的人）。因此，自然主义戏剧要求，社会生活要毫不修饰地呈现出来，就像在博物学家的显微镜

下一样。由于自然主义小说和戏剧意味着将生活中令人不快的事实，诸如梅毒、腐败、通奸、乱伦之类置入艺术之中，虽然它引发了强烈抗议，但是抗议的理由却是基于科学的而非美学的。这就是艺术对理解世界所做的贡献。

但是，即使是对朴素生命的最坚定、最自然主义的再现也不是科学的。用哲学家的话来说，它不仅必须表现自然，而且还必须揭示其规律；还有一说是自然必须被"发现"[85]。这里，自然主义者对遗传和环境塑造性格的伪科学假设只有最模糊的想法，或仅是随口说说而已。出于这个原因，我们需要放弃自然主义的生活切片方法，放弃以所有的复杂性和质感渲染自然的野心，这样戏剧才能真正科学化，并追求实验室的条件。实验室是一个人工的、受控的环境，而不是完全被渲染的生活片段；在实验室中，生活情境以试验的方式组合在一起，以探索它们可能产生什么样的洞察力和什么样的规律。的确，规律支配自然下的洞察力，以及特别是人类的行为，这本身就是新实验室戏剧最重要的元素。

当谈到详细说明哪些规律应该通过戏剧实验来揭示时，这位哲学家求助于马克思主义。然而，在一个重要的区别中，他告诫不要将戏剧仅仅用作马克思主义理论或预测的例证。[86]事实上，这位哲学家认识到，马克思主义与其说是解释个人的行为，倒不如说是解释大众、大群体和阶级的行为，而这并不是戏剧特别擅长的。但是，当戏剧被实验性地使用时，它可以瞄准一种中介领域，这个领域可以展示个体之间的依存度。这就是新戏剧可以发挥作用的地方，它通过精心挑选的个体和场景，来展示看似无关的、广泛存在的主体之间的隐秘联系和依赖关系。这位在演员和哲学家之间进行调解的剧作家对下列事实哀叹不已：敌对双方在一个简单的空间里对峙，那么直接，那么生动！现

在，芝加哥的一个人操作着一台机器，此机器可以在爱尔兰杀死十二个人。他暗示，为了让这些联系和支配这些联系的法则变得清晰可见，戏剧必须改变。[87]

哲学家究竟想从剧场中得到什么以及如何改变它？他解释得越多，剧场从业者就越感到恐惧。他们所有最珍视的目标，包括准确渲染人物的复杂心理活动和吸引观众的做法，似乎都显得过犹不及。出于这个原因，他们拒绝承认哲学家所要求的就是戏剧。相反，他们将字母 a 和 e 颠倒过来，将其称为"政治剧场"（thaeter）（英文中"剧场"的正确拼写是"theater"。——译者）[88]。政治剧场的地位如何？首先，它是由历史紧迫性驱动的，即受反法西斯主义的斗争驱动。从这个角度来看，反剧场的时节和剧场的减少，以及对它的重新定位都是对法西斯主义成熟的戏剧性的谴责，是对为了达到政治目的而利用情感剧的谴责。希特勒的政治大众剧场的基础是情感和认同；而像焚烧国会大厦这样的政治事件，是希特勒日益掌握权力和民主被边缘化的关键转折点，可以被看作一场规模宏大的戏剧。[89]哲学家承认，他的政治剧场也将戏剧推向政治功能，尽管是以不同的、批判的方式。这种政治化可能不是目标，但它是必要的。政治剧场恰恰在此时是必要的；"它的目标不是服务于永恒"，而只是服务于"黑暗时代"。[90]一旦所有伪装的法西斯主义结束，我们可以再次享受戏剧的乐趣。

《购买黄铜》里对话的形式比其内容更为重要。作为一系列关于戏剧的对话，《购买黄铜》的对话属于从柏拉图到狄德罗的《戏剧悖论》、歌德的《浮士德》序言、爱德华·戈登·克雷格的戏剧对话传统，更不用说王尔德的批判性对话了。更重要的是，它们本身就是一种戏剧。这些对话被安排在不同的晚上，自 1963 年 10 月 12 日在希夫鲍尔达姆剧院首演以来，它们已经以各种方式上演了一百多次。[91]布莱希特认真

估算了下列场景的戏剧维度：在谈论戏剧（和政治剧场）时，包括哲学家在内的参与者都坐在舞台上。在讨论过程中，从另一个常规节目中遗留下来的舞台布景正在被慢慢拆除，直到参与者发现自己站在空荡荡的舞台上。这个过程集中体现了哲学家自己对剧场的拆除。清空剧场的目的，大概是为了让政治剧场能够发生必须发生的事情。同时，重要的是我们要认识到，这些对话并没有抛弃戏剧。这也许是最好的征兆，它表明尽管政治剧场激烈地批评真实存在的剧场，但绝不是对戏剧的否定。尽管这位哲学家对戏剧不甚了了，或许也不太喜欢它，但在这种情况下，他确实发现自己置身于戏剧之中。他对戏剧产生了兴趣，哪怕只是因为它具有哲学的潜力。

这种对话的自我反思维度并没有在参与者身上消失，布莱希特也确保它不会逃过我们的注意。当然，那晚坚持自我反思的哲学家声称"过去四个晚上我们也创造了艺术"[92]。可以肯定的是，《购买黄铜》里的对话并不是这位哲学家所呼吁的唯一的戏剧形式，但它们却是其中一个可能的例子。它们没有用耸人听闻的故事征服观众；即使在争论非常激烈的时候，它们还是关于理性的讨论；这些对话已然表明，戏剧本身不是天然生成的，而是被人为制造出来的，因此是可以改变的。

布莱希特通常不以思想家或哲学家自居。他最令人难忘的台词是倡导"plumpes Denken"（最好翻译为"粗略的思考"），这是对简洁而非不必要的复杂性的偏爱。[93] 这种态度也体现在《购买黄铜》里对话的标题中：哲学家就像不是为了演奏音乐而只是为了它的黄铜而想买长号的人。将事物归结为本质无疑是布莱希特戏剧实践的一个方面。然而，《购买黄铜》里的对话并不全是黄铜。它们奏出了音乐，它们是艺术——尽管是不同的类型。它们的音乐让人想起柏拉图式的戏剧——也许这是苏格拉底在监狱里创作的音乐，这有点类似于尼采笔下搞音

乐创作的苏格拉底。它们从哲学的角度重新思考戏剧，并将这种观点付诸实践，就像柏拉图和那些按照他的传统写作的人所做的那样。

如果我们以哲学家的"政治剧场"的视角来观察布莱希特的全部作品，将会有什么发现？有一组戏剧似乎介于布莱希特的伟大舞台剧和《购买黄铜》对话的精简形式之间，即他的《教育戏剧》。它们可能最接近哲学家所要求的戏剧。与布莱希特的其他戏剧相比，它们更注重理性，呈现出简单的、实验性的情境。在这些情境中，角色必须做出单一的道德选择。如何做出这种选择的问题揭示了很多关于社会结构、动机和整个社会的问题。其中的两部戏剧《诺诺之人》和《谔谔之人》中，布莱希特甚至以一种让人联想到实验室实验的方式创造了两个版本的结果：对于观察者来说，只要我们能看到结果产生的过程，结果是什么其实并不重要。

鉴于布莱希特忠于历史唯物主义，关于《购买黄铜》的对话以及布莱希特的戏剧观念应该被置于柏拉图的传统中的说法，似乎是违反直觉的。诚然，这位哲学家呼吁科学戏剧的出现之原由，是出于他对历史唯物主义的信仰。但我们应该记住，柏拉图戏剧并非基于抽象形式的形而上学论，后者正是哲学家们从柏拉图的对话中提取出来并将之定性为哲学理想主义。相反，它介于抽象和完全沉浸在浓厚的生活之间，就像一场拔河比赛，其中每一种抽象（观念）都被战略性地用来根除物质性并将其转化为诸多的思想实验。就像布莱希特的政治剧场一样，柏拉图戏剧依赖于剧场，使用剧场，发生在剧场，但它却使剧场面临重大的转变。"政治剧场"一词很好地解释了沃尔特·本雅明认可的"秘密道路"，这条道路从柏拉图开始，延伸到布莱希特。像柏拉图式戏剧一样，政治剧场坚持将戏剧用于传播知识，用于促进哲学思考。布莱希特在此阐明了本雅明所承认的，但却是许多人所忽略的一

<111>

第三章　戏剧与思想　　163

点：布莱希特的戏剧也可以被描述为哲学家的戏剧，一种经过彻底的自我革命而转向新目的的戏剧。

在他的整个职业生涯中，布莱希特将他的史诗剧和政治剧场视为对亚里士多德戏剧理论的挑战。更重要的是，反对援引亚里士多德作为捍卫戏剧和剧场正统观念的方式。亚里士多德的理论认为，悲剧行动主要是由命运引起的，其次是由主角的行为引起的，而在政治剧场中事件可以被人类改变；亚里士多德戏剧理论坚持空间、时间和行动的统一，而政治剧场则希望展示个体之间若即若离的联系。到目前为止，政治剧场还只是一个关于史诗剧的新哲学表述，它呈现了布莱希特不厌其烦地称之为非亚里士多德式的戏剧理论。这种消极的描述通常更广泛地应用于现代戏剧。还有哪本教科书不把亚里士多德作为参照点，来检验现代主义断断续续的情节呢！

但是布莱希特的戏剧不仅可以被消极地描述为非亚里士多德式的，而且可以被积极地定义为柏拉图式的。柏拉图当然在亚里士多德之前写作，但他定义了自己的对话，人们尽可以说政治剧场就是反对后来被亚里士多德理论化的希腊戏剧的主要流派的。在这个意义上，柏拉图发展了一种既是前亚里士多德式又是非亚里士多德式的戏剧理论和实践。纵观其历史，柏拉图戏剧一直在与亚里士多德主义做斗争，并且在亚里士多德式的戏剧处于守势的时刻，它也能够蓬勃发展。现代戏剧的出现时间恰巧与亚里士多德主义消亡和柏拉图主义兴起耦合。在某种程度上，如果大量剧作家，诸如王尔德和萧伯纳、斯特林堡和凯泽、皮兰德娄和布莱希特，都参与了柏拉图式戏剧传统，这就有可能将布莱希特的主张重新定义：现代戏剧不是亚里士多德式的，而是柏拉图式的。

汤姆·斯托帕德

> [加珀尔之流]……与所有的唯物主义哲学背道而驰。
> ——汤姆·斯托帕德

柏拉图在 19 世纪末和 20 世纪初一度风头无两，而且他的影响也没有随着现代戏剧的终结而结束。它一直持续到现在，在汤姆·斯托帕德的作品中就可见到，在这种语境下一切重新变得重要起来。斯托帕德的戏剧吸收了现代柏拉图戏剧传统的几个关键要素。首先也是最明显的可能是斯托帕德的元剧场倾向，在他突破性的戏剧《罗森克兰茨和吉尔登斯特恩之死》（1966）中，这一倾向最为明显，这凸显了他与路易吉·皮兰德娄在艺术上的密切关系。与皮兰德娄一样，斯托帕德将剧场当作摧毁各种虚假确定性的工具。在他最好的戏剧中，例如《跳跃者们》（1972），观众离开戏场时，不会觉得自己已经学到了什么。这仅发生在他次要的戏剧中，例如《乌托邦海岸》（2002）。相反，他们离开剧场时感到困惑不已，尤其是针对他们进入剧院时所持有的那些确定性。

在现代柏拉图戏剧的传统中，第二个影响斯托帕德的人是奥斯卡·王尔德。这种影响可能是最为显著的，因为斯托帕德一生以不同

<112>

的方式向王尔德致敬。斯托帕德的戏剧借鉴了王尔德舞台剧的机智语言，并在理论上将其与批判性对话的思想结合起来。在《悲剧》(1974)中，对王尔德的这种感激之情跃然而出，这是苏黎世流亡革命者对王尔德的诙谐致敬。这种感激也体现在他最近的作品《爱的发明》(1997)中，其中诗人和语言学家 A. E. 霍斯曼（劳伦斯·霍斯曼更著名的兄弟，他创作了一部苏格拉底戏剧）和光鲜夺目的王尔德形成了对照。[94]

第三方面的影响来自乔治·萧伯纳，他半个多世纪的职业生涯都在履行思想戏剧的使命。为此，萧伯纳曾经利用喜剧舞台哲学家的形象，但将这一形象变为自己的优势，也就是说，他将哲学对话和辩论、思想修正、宠物理论等引入戏剧之中。萧伯纳的一些观念（和哲学家）呼应了他的创造性进化论，就算它们并未达到这种效果也不要紧，真正要紧的是，他强调戏剧应当包含很多争论，这正是柏拉图传统中的一种辩证类型。萧伯纳提出了柏拉图式戏剧理论和实践，试图挑战莎士比亚在戏剧界无可匹敌的地位。在《罗森格兰兹和吉尔登斯恩之死》中，斯托帕德对莎士比亚进行元戏剧式的评论，也属于这个批判莎士比亚戏剧的范畴。

尽管斯托帕德的大部分戏剧都在某种程度上受到柏拉图戏剧传统的影响，但有一部戏剧以特别的独创性着眼于戏剧中思想的命运，那就是《加珀尔之流》。这部戏剧的冲突主要在牛津的道德哲学教授乔治·E. 摩尔和他妻子多蒂（之前是位歌手）两者之间展开；即使在人物性格刻画上，这部戏剧已展现了哲学与戏剧之间的冲突。摩尔具有很多让人能够联想到喜剧舞台哲学家的特质，比如戏剧的很大篇幅都是关于摩尔针对上帝的深奥的演讲稿，当出现"是上帝吗？"这个问题时，此剧的高潮出现了。所有的喜剧舞台哲学家也是这样，因为苏格拉底，摩尔变成了遭受嘲笑的对象，不仅是通过他的哲学术语，还有

<113>

他那反常的行为。他总是心不在焉,说话的时候很容易跑题;他生活在思想的世界里,却无视周围发生的一切。戏剧开头,他创作演讲稿的时候突然被打断,他的妻子大声哭喊着"救命啊""杀人了"。确实发生了一场谋杀案,他妻子的卧室里正躺着一具尸体。然而这位哲学家从卧室进进出出的时候并没有发现那具尸体,他不去寻找宠物兔,只忙着创作哲学那一套东西。他很快就忘了这件事,开始刮胡子,结果又出了差错,忘了洗掉肥皂沫。他同样心不在焉地拿着宠物龟和弓箭。当门铃响起时,他的来访者会看到,正如舞台导演以来访者的视角巧妙地说的那样,"门是由一个一手拿着弓箭,一手拿着乌龟的人为他打开的,他的脸上沾满了剃须泡沫"。[95]来访者吃了一惊,但当摩尔喊出"我是道德哲学教授"时,一切都清楚了。[96]摩尔就是不折不扣的喜剧舞台哲学家。[97]

和萧伯纳一样,斯托帕德不仅将喜剧舞台哲学家或教授视为被嘲讽的对象,而且把他当作更雄心勃勃的戏剧和哲学纠缠的起点。例如,事实证明,奇怪的演讲"是上帝吗?"并不是真正的恶搞,而是真正哲学问题和方法的一部分。该剧在伦敦首映后不久,这个论点得到了确认。剧中被恶搞的哲学家之一 A. J. 阿耶尔在《星期日泰晤士报》(伦敦版)上写了一篇短文,题为"逻辑实证主义者之间的爱情",开头是这样的:"人们可能会认为,一部取笑哲学家的戏剧会冒犯一个真正的活生生的哲学家。事实上,我非常喜欢汤姆·斯托帕德在国家大剧院上演的《加珀尔之流》,后来仍对作者和主演迈克尔·霍登怀有最大的钦佩之情。"[98]阿耶尔继续说道:

> 作者和演员把哲学家刻画得非常有趣,也很富有感情。我不知道它距离实际模型有多远。霍登先生的一些举止让我强烈地想起了

一位杰出的剑桥哲学家——而不是 G. E. 摩尔——我可能自负地认为，我偶尔会听到自己腔调的回声。……但无论他们利用什么资源，斯托帕德先生和霍顿先生都创造了一个具有自己独特个性的角色：他不谙世事、认真、诙谐幽默、微妙、理智诚实，在某些方面沮丧但不可怜，尽管有时荒唐，但一点也不荒谬。

阿耶尔将自己定位为舞台哲学家集体画像的一部分。当他在表演《云》时站起来，以便观众可以比较阿里斯托芬创造的苏格拉底与真实的苏格拉底之间的区别，可以说他在这里继续着苏格拉底的戏剧性变化。更重要的是，阿耶尔认识到斯托帕德的舞台哲学家虽然很有趣，但他并不"荒谬"；我们可以很容易地识别出喜剧舞台哲学家的特征：不谙世事和荒唐，这些词汇并没有贬低其思想的意味。由于哲学家理智、诚实而且认真，因此是将思想植入戏剧的主要媒介。

人们通过戏剧探索思想时，哲学立场就会成为性格问题，因此会受到个性的影响。例如，我们了解到，摩尔的演讲和演讲中提出的论点与他在牛津大学的同事之间的冲突、嫉妒和个人仇恨密切相关（其中一位同事已经抢先摩尔取了书名）。我们听到他的个人挫折和婚姻问题，我们看到他的行动，这使我们能够概括他作为道德和社会代理人的形象。

然而，这并不是斯托帕德的主要兴趣所在。与柏拉图、皮兰德娄以及很多其他柏拉图戏剧的代表人物一样，斯托帕德也使用戏剧来观察其相对化效果。一旦思想受到个性的影响并面对戏剧现实，它们往往会被削弱，如果不是完全不可信的话。和皮兰德娄一样，斯托帕德了解戏剧的这种相对化效果，甚至引出它，加强它，但他也对其进行批评。他往往通过将相对主义问题转换成戏剧的主题来实现这一点。

摩尔在他的演讲"是上帝吗？"中的论点无异于对道德相对主义的直接攻击，他坚持认为上帝是善的最终保证者。在哲学界（更不用说政治界了），道德相对主义是占统治地位的时尚和实践。学院派哲学由与维特根斯坦相关的不同形式的语言哲学主导着，这种主张认为，没有绝对的"好"，只有"好"这个词的不同使用方式。当我们在一种情境下谈论一个"好"的三明治，而在另一种情境下通过"坏"来谴责谋杀时，我们进行的是两种不同的语言游戏，即对"好"这个词的不同用法。除了在不同的语境中使用"好"这个词之外，"好"在语言之外并无所指，因此也没有什么东西能赋予它绝对的、不变的地位。

摩尔反对者的语言相对主义被呈现为文化相对主义的一种变体。文化相对主义的支持者参考了不同的历史背景和不同的文化，通常是非西方文化。在这些文化中，生活和习俗是以不同的价值体系为前提的。面对如此多的文化多样性，我们如何才能坚持单一的、道德的善的价值？在这种情况下，无论是语言还是文化相对主义，无论如何它们都是摩尔不能接受的。他深知，"好"这个词在不同的语境中有不同的使用方法，而且价值观随着时间的推移并非一成不变，但他仍然坚持认为，价值观必须向最终保证人提出要求；价值观不会自由流动；我们必须认为它们是基于权威的。与柏拉图的苏格拉底一样，斯托帕德的摩尔也参与了反对道德相对主义的运动。

道德相对主义与认识论相对主义有关。在这里，摩尔提出了这样的论点：除了我们通过感官所知道的之外，我们无法确定地知道任何东西，甚至我们的感官也会背叛我们；在这种情形下，追求绝对的确定性是没有意义的；我们必须满足于与特定情况和背景相关联的临时知识。也就是说，我们被困在一个假象的世界，没有什么是确定的。

斯托帕德支持摩尔的反相对主义立场。他让摩尔无情地诋毁他的

<115>

哲学对手，尤其是阿尔奇·加珀尔，这位大学副校长资历颇深，风度优雅，他是那些将摩尔及其对相对主义的批判视为遗风的人之一。斯托帕德将两人纠缠在一种谋杀之谜中，他在其他几部作品中也曾尝试过这种类型。《加珀尔之流》以谋杀开场，其余部分致力于寻找罪魁祸首。斯托帕德通过让摩尔在剧中的大部分时间里都对谋杀案视而不见，确立了他作为喜剧舞台哲学家的形象。摩尔认为警察之所以来到他的住所，是因为有噪音投诉，这导致了许多戏剧性的讽刺事件，摩尔和不同的角色相互矛盾地交谈，摩尔对询问轻描淡写，认为这仅仅是噪音投诉，并且侦探（以及其他角色）也没有意识到这是种误解。这种戏剧性的讽刺也有不同的目的，因为关于谋杀的讨论当然是对不同的道德哲学立场的一个很好的测试案例。它有助于在行动中展示不同的伦理哲学。

然而，斯托帕德的主要策略是强调摩尔对手的道德相对主义和认识论相对主义。正是在这个方面，戏剧的相对化力量才得以发挥作用，才与哲学家的相对主义完美契合。身为相对主义者的副校长参与各种可疑的活动。他移走了尸体，并将其伪装成自杀。他对操纵证据没有感到丝毫不安，毕竟伪装就是他的专长。出于这个原因，我们很难判断他是否真的与摩尔的妻子明目张胆地偷情。在这里，他操纵证据的方式让人觉得他只是一名医生（医学博士是他的诸多学位之一）在检查病人的皮肤。维特根斯坦的问题很适用于此：如果这位副校长仅仅做好皮肤科医生的本职工作，事情会是怎样的呢？当然——好吧，也许——和现在没什么区别。

那么，从这一点来看，一切就再清晰不过了：摩尔也许很滑稽，对正在发生的事情有些健忘，但他富有道德感，然而他那位行为夸张的妻子和身为相对主义者的副校长似乎在这场谋杀和这场风流案中是

同谋。确实，尽管那位副校长如舞台导演一样圆滑，一样有能力操控人物和场景，但是他声名狼藉，仅从以他的名字命名的戏剧维度来看：他和他的同事都是业余杂技演员。斯托帕德在这里把哲学不是精神杂技的普遍假设变成了舞台现实。

揭开面具是戏剧将自己呈现为真理载体的经典方式：毕竟，戏剧对面具的事情了若指掌。在适当的情况下，这种专长可以得到很好的利用；因此，剧院偏爱为揭露真相服务。然而，这并不是斯托帕德使用戏剧的唯一方式。[99] 在他最具灵感的创作中，斯托帕德进一步探讨了哲学的剧场元素。当我们遇到摩尔时，我们发现他正在准备讲座，以此反驳所有形式的相对主义。但随着相对主义的兴起，他必须给观众留下特别生动的印象。比制造效果的愿望更重要的是，他打算使用一些特殊的工具，其中有他的两只宠物（兔子和乌龟），还有弓和箭，摩尔将在它们的帮助下进行他的哲学论证。这些工具虽然看起来很奇怪，但并不古怪。相反，它们在哲学史上是众所周知的。弓箭属于芝诺著名的思想实验，旨在证明变化是一种幻觉。看起来好像箭离开了弓，射中了目标，但实际上这是不可能的：箭永远不会超过弓和目标之间的一半距离，然后又是这两者之间的一半距离。这里运用乌龟和兔子的情形也是如此：让速度慢的乌龟先出发，而速度快的兔子只会将乌龟领先的距离减半，然后再减半，这样会越来越近，但永远不会真正超越乌龟。通过给摩尔装备兔子、乌龟、弓和箭，斯托帕德做了一件非常狡猾的事情：他把芝诺悖论等哲学思想实验变成戏剧。这样，他就挖掘出了哲学思想实验固有的、受控的戏剧性，并将它转换成舞台道具的问题。像布莱希特笔下的哲学家所要求的那样，斯托帕德把戏剧变成了哲学实验室。

思想实验的要素一旦转化到戏剧之中，哲学家就必定会失去控制

<116>

它们的能力。无论如何，这大概就是会立刻发生在摩尔身上的事情。整个戏剧的开场部分，摩尔都在寻找那只逃跑的乌龟，但一无所获；野兔也完全消失不见了。他最后的装备只剩下那副弓箭，那副他演练讲演时接二连三使用的弓箭；但那支箭没有射中把心，而是射偏了，落到了别处的架子上。直到戏剧结尾时，我们才知道这支箭的结局。那一刻，我们才知道它恰巧落到兔子藏身的地方，碰到了它身上，它也因此而亡。摩尔从高凳上起身，把它归位，恰好压死了他之前放在地板上的乌龟。如果说存在对自己的思想实验失去控制的哲学家，那一定就是摩尔。

这里，斯托帕德所要戏剧化的，是思想实验本质中的固有过程，以及在哲学论证中更普遍使用的例证。例证的地位一直困扰着整个哲学历史。伊曼纽尔·康德将其称为哲学的手推车，这种说法很有名。哲学需要这些手推车，但是这种依赖却蕴藏着危险。我们永远不知道，在哲学论证所援引的例证或假设情境中哪些细节是重要的。我们应当承认多少偶然性和细节？使用单一具体例子的界限在哪里？例证思想实验总是使抽象论证与偶然性相对立。

<117>

偶然性正是斯托帕德将思想实验的逻辑推向戏剧极端时所想到的。摩尔之所以不能控制他的龟和兔、弓和箭，是因为他不能用具体的对象控制具体的情况；一起存在太多变数，太多意外等待发生，这要求斯托帕德能够确保它们确实发生。该剧充满了意外和巧合：本剧中一个出现较早的例子发生在摩尔射箭的那一刻，我们听到他的妻子从隔壁房间喊出"着火了"。巧合与哲学无关；根据定义，它们是偶然性的，因此超出了抽象论证和逻辑的范围。一旦抽象的论点被置于具体情况下，它们就会强调（哲学）控制的丧失。王尔德最吸引人的地方是他在使用对话时总能将巧合和意外放在适当位置，而在这部戏

剧中意外和巧合也是斯托帕德用以表达对哲学的戏剧态度的核心要点所在。

但意外事件有最终决定权吗？它为我们塑造了一个名誉扫地的相对主义者，他喜欢戏剧效果；它还塑造了一个名誉扫地的反相对主义者，如果他不能控制自己论点的话，他根本就控制不了哲学道具。尽管我们觉得名誉扫地的副校长更可恶，但是自始至终我们都在嘲笑摩尔和他的一系列不幸。这出戏的主旨取决于我们如何理解自己的笑声。当绝对性被推翻时，我们会被逗乐吗？我不这么认为。因为斯托帕德并没有为所谓的戏剧相对化效应而喝彩。他认识到这些影响，并利用这些影响，但他也对它们做了一些更改。对他来说，戏剧最终决不能为相对主义服务，即使它也是展示其统治地位的完美工具。但是，如果使用得当，戏剧可以展示思想与其具体化之间的关系。诚然，思想被物化之后，它就失去了光彩，就失去了绝对权威的地位，它就必须与竞争对手进行斗争。然而，我们也可以同时从另一个方面来看待这部物化的戏剧。思想只有在具体化后才开始在世界上发挥作用；物化是他们最强大的时刻。从这个意义上说，斯托帕德的戏剧并不是在赞扬戏剧相对化的唯物主义。《加珀尔之流》，正如斯托帕德自己所说，"与所有的唯物主义哲学背道而驰"[100]。这是所有柏拉图戏剧进行的赌博和开展的工程：利用戏剧不稳定的物质性，但改变其推力；使用喜剧舞台哲学家，但不诋毁这个人物。其结果：这类戏剧既不是唯物主义的，也不是相对主义的，而是一个全新的、批判性的思想戏剧。

但思想戏剧不能仅仅以阿尔奇和摩尔在物质世界和权力世界中的对抗结束。斯托帕德又添加了一个尾声，舞台指导将其称为"讨论会"。这一部分展现了各种场景的混乱状态以及戏剧的主题。加珀尔们在那里；多蒂唱着歌；阿尔奇状态良好，因为他是坎特伯雷的大主教。但尾声的

假定主题是摩尔一直在为他的演讲筹备着哲学专题讨论会。这是否意味着戏剧终将成为哲学最纯粹形式的载体？从目前来看，几乎不可能。这部梦境剧的舞台指导赋予了它一种极为"奇异的梦境形态"。[101]而剧中的哲学也不尽如人意。阿尔奇以咆哮似的哲学演讲开场，这让人想起幸运儿在《等待戈多》中的独白："如果上帝使暴徒具有不同的罪和被禁止的善，会怎么样呢？"[102]摩尔的演讲以更有希望的方式开始，但很快就偏离了争论的轨迹，开始退步，并开始在争论中加入混合人物，从芝诺·伊瓦尔到耶稣·摩尔，还有他的野兔和已故的赫尔·桑普先生。即使在这场幻觉般的梦幻剧中，这一切疯狂的哲学化都与最重要的形式（即谋杀行动）相冲突。就像开场一样，加珀尔和其他的业余演员叠成一个金字塔，一声枪响，坎特伯雷大主教倒地而死，整个金字塔倒塌。巧合的是，中枪前说的最后一个字竟然是"哲学"。[103]

斯托帕德转向的梦幻剧并不罕见。事实上值得注意的是，思想戏剧经常寻找替代空间来上演哲学的奇观，它们可能是黑社会、地狱、天堂，也可能是梦的世界。这一传统始于卢锡安的《死者对话》，它利用黑社会作为对现有哲学发起攻击的场所，但这也可以在萧伯纳的梦境剧《地狱中的唐璜》以及萨特的《密室》中找到。克尔凯郭尔和努斯鲍姆在试图展示其思想的过程中，也会让死者复活，这种愿望当然源于柏拉图对苏格拉底的复活。这种对脱离现实世界而进入另一个世界的偏爱表明，对于这些作家来说，为了展示思想而转向其他世界是多么地重要。

柏拉图戏剧并不是在现代戏剧中描述一个单一的传统，而是一群剧作家为同一个问题找到了不同的解决方案和形式。王尔德的语言和非行动剧场、萧伯纳的思想喜剧、皮兰德娄的戏剧相对主义、布莱希特的政治剧场理论和斯托帕德的反物质主义喜剧，它们都是柏拉图首

先阐述的戏剧与哲学结合的不同版本。但这些剧作家的共同理解是，戏剧可以用作认识论工具、真理实验室、思想实验；戏剧和剧场可以为哲学做点什么，可以展示一些很难以其他方式感知的哲学；戏剧和哲学的结合为戏剧和思想带来了新的可能性。这一点，比其他任何东西都更能成为柏拉图戏剧的洞见和对传统戏剧的挑衅。 <119>

第四章

戏剧与哲学

前几章从戏剧的层面讨论了戏剧和哲学的关系，论述了柏拉图原创戏剧哲学如何衍生出苏格拉底的戏剧，然后又述及柏拉图戏剧与现代戏剧的联系。剩下的两章中，我将从哲学的角度探讨戏剧和哲学的关系。当我着手研究该问题时，一度认为柏拉图戏剧哲学的后续就是哲学对话本身。然而，我越来越清醒地意识到，许多哲学对话缺乏柏拉图的戏剧想象。我认为，判断一个哲学对话是否是柏拉图式的，就要看它的作者在创作之时是否心怀戏剧。自柏拉图之后，大多数哲学对话没有达到这一标准。从布鲁诺和伽利略到乔治·伯克利和大卫·休谟，哲学家们使用对话仅仅是为了表达反对立场，其中一种是注定从一开始就要取得胜利（有时同样适用于柏拉图，但这不是他的戏剧技巧的核心）。当然，这条规则也有例外，卢锡安的《死者的对话》便是其中之一，王尔德（是另一个例外）在自己的一段对话中也引用了《死者的对话》中的一段儿。同样值得注意的是丹尼斯·狄德罗的对话，他把人物、场景和戏剧的潜在对话形式运用到了极致，不仅在他的讽刺作品中，还有哲学独幕剧中，都营造了戏仿、模仿和倒置效果。但卢锡安和狄德罗，以及其他真正的戏剧对话实践者，如王尔德和布莱希特，并没有说服哲学家们潜心创作戏剧形式的哲学。

鉴于哲学家们长期以来对戏剧的不信任，尽管对话形式拥有巨大

<121> 潜力，哲学家们也不会对此感兴趣，这并不足以为奇。经过18世纪晚期到19世纪的发展，一些有影响力的哲学家才逐渐从根本上重新思考这种不信任，并开始将戏剧当作思想的特殊载体。在克服了反戏剧的偏见，更有建设性地将哲学和戏剧联系起来之后，这种发展才被羞羞答答地称为哲学的"戏剧性转向"或"剧场式转向"。我之所以也曾犹犹豫豫，也正是由于这些哲学家们与其先辈们一样，绝没有改变对戏剧一贯拒斥的态度。就像柏拉图一样，他们竭尽所能将戏剧改编成自己的作品，为了哲学的目的而将其工具化。在这一过程中，他们颇想改变剧场，就像布莱希特作品中的哲学家想要把戏剧变成政治剧场一样。这种转变是戏剧和剧场紧密接触的产物，这导致了柏拉图的戏剧遗产以各种各样的方式呈现出来，尽管它们曾大量地埋藏在整个哲学发展的历史之中。为了说明这些现象，有必要写一段新的哲学史，即从戏剧的角度探索哲学史。

从戏剧的角度来看，哲学史必须区分两种主要的关注点。第一种是对"剧场"或"剧场化"（theatrical）的强调。这两个词都源于希腊词 theatron（剧场），或者观看的场地，更笼统地讲二者旨在表现观看的行为和视觉的呈现。对剧场关注的维度深深植根于柏拉图的哲学之中，它有助于区分（剧场的、舞台上的）表象和（非剧场的、台下的）本质。这个区别在洞穴寓言中体现得最为清楚，在剧场里面展现的是影子，在洞穴外面展现的是世界的本质。在这个叙述中，戏剧始终专注于那些显而易见的事物；相反，哲学想要发现世界表象背后的真相，它是超越了我们从日常生活中了解到的东西，并引导我们走向把世界凝聚在一起的首要的、根本的实体。

当哲学放弃寻找隐藏起来的本质时，洞穴寓言便获得了新的意义。越来越多的可见世界似乎是一种奇怪的事物，它本身令人费解，足以

引起哲学对独创性的关注。这一章以克尔凯郭尔和尼采开始，两位都在这一发展中发挥了重要作用。克尔凯郭尔的哲学基于主观体验和情感，而尼采则要求哲学放弃对形而上学的痴迷，回归对生命本身的研究。在这两种情况下，关注主观体验和生活都使得戏剧成为捕捉这些方面的有效工具。这种使用的戏剧方法仍然以洞穴寓言为前提：剧场继续代表表象，只是现在的表象不再被认为是虚假的王国。毫不奇怪，从克尔凯郭尔和尼采开始，那些以这种方式接受戏剧的哲学家属于存在主义的史前阶段，后来又被两位更具戏剧才能的哲学家让－保罗·萨特和阿尔伯特·加缪系统化。从这个角度来看，存在主义作为一种与戏剧完全（尽管并非不加批判地）接触的哲学，因此也获得了新的意义。

　　剧场和哲学的结合还有第二种方式，即专注于戏剧及其戏剧性（基于词根 dran，"行动"）。这种哲学的戏剧化倾向大体上可追溯到柏拉图的对话和柏拉图的戏剧传统，而这种方式体现了柏拉图创造哲学人物的戏剧技巧，即把它们放在具体的场景和情境中，让他们参与哲学上的行动和互动。克尔凯郭尔和尼采，以及萨特和加缪，都遵循了柏拉图的观点，因为他们通过天生具有戏剧性动机的虚构人物来表达哲学思想，并观照哲学主角的行为和决定，以及哲学的重大要义。不论何时何地，存在主义无不是以特定的场景为轴心，然后其意义才以哲学的形式展开。

　　原则上，我们需要将剧场属性和戏剧属性区分开来，但是如果两者之间区分得太细致，就会将各种各样的戏剧形式排除在外，比如戏剧读本、对话以及起初并非为舞台表演的戏剧形式。但问题在于，尽管戏剧表演是戏剧类型和戏剧属性的一部分，然而我们不应该坚持认为，戏剧必须是为了表演的，而应该把戏剧表演看作戏剧的一个视域，

<122>

这种可能性必须受到关注。我们只有对这种剧场视域有所认识，才能将非戏剧哲学对话（例如，形式上只把戏剧作为角色之间对话的工具）与完全戏剧对话（如狄德罗的作品，就是着眼于戏剧而创作的）区分开来。我们可以在柏拉图身上发现这种戏剧视域，这不仅体现在他设想大声朗读对话时，而且也体现在他无数次提到戏剧并与戏剧斗争时。事实上，并非所有戏剧哲学家都直接接受戏剧的形式。柏拉图本人就是戏剧和剧场分流的最好例子，他接受了后者，但也批评了前者。尽管人们可能会谈到哲学的戏剧性或剧场性转向，但无疑许多现代哲学家确实更愿意选择戏剧性策略，而不能完全接受剧场性（即使人们能够在早期的哲学史中找到戏剧性和剧场性的模式和形式）的方法。现代哲学家不是简单地为戏剧喝彩，而是寻求将其挪用于自己的目的，例如，就像克尔凯郭尔推崇深入剧场以掌握其特殊的技巧，或者尼采攻击瓦格纳的剧场性一样。由此，我把"戏剧性"定义为，在戏剧视域内一种以角色、场景和动作（包括言语行为——言语的戏剧）为中心的形式。

值得注意的是，这种戏剧性的冲动并不限于狭义的戏剧形式，即剧本创作。在这里及后续的章节，我将对一些戏剧化的哲学家进行讨论，包括萨特、加缪、艾利斯·默多克和阿兰·巴丢，他们确实创作了剧本；至于其他人，包括克尔凯郭尔和尼采，他们选择了不同的、更混杂化的表现形式，我们倾向于称之为小说式的而不是戏剧式的。此外，19世纪和20世纪充斥着苏格拉底式的小说和苏格拉底式的戏剧。在某些情况下，一件作品初始还是苏格拉底式的戏剧，却在中途变为苏格拉底式的小说。[1] 这好像苏格拉底式戏剧作家和戏剧化的哲学家一同被拉进小说的引力场一样。

但是，我们是否应该把吸收柏拉图戏剧传统，即在广阔的小说

<123>

史上具有本土特色的小说，看作无限发展的体裁？问题在于小说理论与戏剧理论之间失去了平衡。一旦作家放弃了严格的对话形式，人物就会采用直接的、现在时态的言语进行交谈。其结果是，它不能再被称为戏剧，或不再具有戏剧属性，而具有了小说属性，这种类型中的混合形式据说更是常见。米哈伊尔·巴赫金就是这么定义的。在巴赫金的论述中，小说的灵活性及其边界的渗透性，使得这个新出现的体裁能够战胜比它更为成熟的竞争对手。我认为，这种关于小说的论述很难让我们认识到它同样也适用于戏剧。事实上，巴赫金正是借用了戏剧的词汇来描述小说的兴起。当巴赫金强调小说融合了语言的众多语域时，他谈到了不同语态的呈现，他将之称为"复调"和"对话主义"。[2] 所有这些术语都与对话和戏剧清晰地遥相呼应，但巴赫金却试图将它们从戏剧领域中剥离出来。不知何故，小说比戏剧更加依赖于不同的声音和语言（在剧场中我们面对的是真正的声音和真实的语言），正如小说比戏剧更具有对话性，即使戏剧更完全、更纯粹地基于实际对话。

确切地说，巴赫金的观点并非毫无根据。在许多戏剧传统中，特定戏剧里声音和语言的异质性的确受到了限制，而小说则倾向于更频繁地并且更加坦然地接纳它。造成这种情况的原因是多种多样的，既有古典主义戏剧传统，也有特定时期戏剧观众的口味。然而，总体而言，巴赫金的戏剧理论需要回归戏剧，就像一些戏剧学者已经开始做的那样。[3] 巴赫金的戏剧理念太过狭隘，太过古典主义，以至于他无法认识到莎士比亚剧中的多种声音和语言，也无法认识到戏剧在现代主义时期的显著扩张。

从柏拉图谱系学来对巴赫金体裁论进行批判，是一个不错的切入点。鉴于巴赫金推崇混杂性，他认为柏拉图是小说史前的中心事件也

就不足为奇了。继尼采的评论之后，巴赫金将苏格拉底的对话作为小说的典范。为了这个目的，他充分利用了柏拉图的对话是散文的事实，指出它们与口语接近，它们对生活的低级领域感兴趣，以及它们混合了不同体裁和风格，结论是："我们面前因此有一个多风格的体裁，就是真正的小说。"[4] 这个描述相当正确，但是把对话完全或从根本上同小说联系起来，就毫无依据。巴赫金本应该接受尼采的观点，后者在暗示人们可能会将柏拉图的混杂模式视为小说的先驱之后，接着详细探讨了将柏拉图与现代文学散文剧之间更重要的谱系关系。

<124>

在这种背景下需要一个新颖且宽泛的戏剧定义。戏剧，或者更贴切地说是戏剧性，与其狭义地将之定义为需要表演的对话，倒不如认为是一个更宽泛的范畴，包括案头戏剧本、叙事戏剧和对话，以及其他强调行动类别的形式，它们都将人物放到情境中，以使其行动或互动。戏剧性是一个坚持以人物、直接言语、场景和动作为首要地位，排斥叙事和内在性的范畴。有了这种概念，我们甚至可以转向实验小说，并声称戏剧性不仅在戏剧中实现，而且在某些小说中也已经实现了。一组适合进行这种戏剧性分析的小说是那些明确转向戏剧的小说，例如詹姆斯·乔伊斯的《尤利西斯》（1922）中第150页有关瑟西的片段，以及赫尔曼·麦尔维尔的《白鲸》（1851）、亨利·詹姆斯的《抗议》（1911）或弗朗西斯·斯科特·菲茨杰拉德的《人间天堂》（1920）。另一组包括思想小说，从费奥多尔·陀思妥耶夫斯基到托马斯·曼，都在很大程度上依赖于柏拉图传统的思想讨论的对话场景。与其称它们为小说混杂体的"典型"例子，倒不如将其视为小说中戏剧性的代表，因为其中的叙述者退向了舞台，因为它们使场景让步于纯粹的动作（和对话）。如果从一个角度来看，这看起来像是更强大的小说把戏剧融入了进来；从另一个角度来看，更像是最近复兴的戏剧对小说的

入侵。

 事实上，大多数的作家（如果不是全部的话），从苏格拉底剧作者到现代剧作家，都选择了戏剧，而不是小说。与此同时，戏剧和剧场哲学家，即使他们不直接创作戏剧，也认为戏剧和剧场是他们的主要类型。他们所代表的体裁流动并不是远离戏剧和小说，不仅仅是戏剧的扩展，而是各种各样的戏剧形式的出现，包括各种各样置换了的对话、案头剧本、变形的戏剧、舞台讨论，以及其他戏剧感性的实例。既然巴赫金将小说的起源定位在柏拉图身上，那么我就应该提出另一种关于戏剧和小说的解释，以向更宏大的柏拉图工程献礼，这个工程就是将关于小说的理论还原为戏剧的，那也是它最初的源头所在。

索伦·克尔凯郭尔

1841年6月2日，哥本哈根大学一名28岁的神学学生给他的君主克里斯蒂安八世写了一封信："致国王！以下签署人谨此以最谦卑的请愿书向陛下递交用其母语所撰写的论文……"[5]大智大慧的克里斯蒂安八世批准来自臣民的古怪请求，在一场持续了七个多小时的拉丁文答辩之后，这位候选人获得了他的学位。这次请愿显示了作为学生的索伦·克尔凯郭尔对学术界的要求和仪式有多么不满意，事实上，这也是他在大学中最重要的任务。但他的反对意见不仅仅针对学术机构本身。在请愿书中，他解释了他在风格方面更喜欢丹麦语而不是拉丁语："我非常谦恭地提请陛下高度注意，用现有的学术语言详尽地探讨这个问题，而不会令自由的、个性化的表达受到不适当的影响，将是多么困难，实际上几乎是不可能的。"克尔凯郭尔并不认同"学术"，他也没有任何与"学术"相关的头衔，而是努力追求"自由的"和"个性化的"的东西。事实上，自由和个性化的风格是他随后所有作品的特征，这些作品跨越了从神学到哲学、从理论反思到文学表达的不同学科和模式。克尔凯郭尔的独特风格使他成为19世纪最不寻常的哲理散文作家之一。

这一切都是从苏格拉底开始的，因为这篇毕业论文的主题和题目是《不断参考苏格拉底的反讽概念》（1841）。[6]就像许多苏格拉底剧

作的作者一样，克尔凯郭尔把柏拉图视为诗人，欣赏他精心设计的神话和隐喻。[7] 他沉醉于柏拉图的散文朗诵之中，称赞其对话的节奏，"慢慢地、庄严地"展开，让读者有时间去品味它们的场景和人物。[8] 克尔凯郭尔虽然没有全面地解读柏拉图戏剧，但他在试图详细地说明柏拉图对话中的讽刺形式时，接近了我认为是柏拉图戏剧技巧核心的几个主要范畴，包括柏拉图运用场景、角色和动作的技巧，以及他与悲剧和喜剧的奇怪关系。这些思考共同构成克尔凯郭尔对反讽的深刻理解。

克尔凯郭尔被柏拉图所吸引，认为他缔造了具有典型讽刺特质的戏剧人物苏格拉底，这一特质完全吞噬了它。[9] 苏格拉底所说和所做的一切都是为讽刺服务，以至于他成为讽刺的化身。这是整篇论文的核心论点，正如副标题所提示的那样，也是这篇关于反讽的论文必须"不断参考苏格拉底"的理由。在梳理反讽各个维度的过程中，克尔凯郭尔发现自己完全卷入了戏剧的范畴。克尔凯郭尔甚至一度建议人们可以将苏格拉底的部分反讽理解为"戏剧性反讽"[10]。出于同样的原因，他转向第一位苏格拉底戏剧传统的实践者——阿里斯托芬。克尔凯郭尔认为阿里斯托芬值得称道之处是他那与苏格拉底有关的戏剧场景的动态性，尤其是《云》中的主要场景：苏格拉底坐在悬浮在半空中的篮子里。对于克尔凯郭尔来说，这一场景完美地戏剧性地诠释了苏格拉底的反讽效果，"当然，反讽主义者比世界轻；但另一方面，他仍然属于世界"，他写道。[11] 有一种反讽，它违反了地心引力，使我们脱离了所站立的地面；它寻找一种"悬停"的状态，正如它刻画篮子里的苏格拉底一样。事实证明，戏剧能够完美地表现这种"悬停"状态，这正是反讽的本质。

就克尔凯郭尔而言，反讽虽然将人物和场景结合在一起，但并不

<126>

意味着所有戏剧都能准确捕捉到这种效果。反讽是戏剧的一种特殊手法，它充满了消极性。因此，在克尔凯郭尔的反讽讨论中充斥着消极的表述：反讽毫无目的性；它"反对存在"[12]；表达了深刻的"不确定性"，只能被理解为"消极地独立于万物"[13]。由于克尔凯郭尔以戏剧性的方式思考反讽，而且认为柏拉图也运用了反讽，所以他认为理想的反讽形式是柏拉图无目的论的对话，即缺乏积极洞察力或结论的对话；"反讽支撑"着这些纯粹消极的对话。[14] 戏剧中反讽是否定性的一种特殊用法。悖论式的对话通过"将生活中纷繁复杂的事务简化为更加抽象的缩略形式"的方式来发挥作用。[15] 克尔凯郭尔在这里触及了戏剧性柏拉图主义的一个核心要素：柏拉图的对话通过运用场景、多个人物及其彼此之间的互动来捕捉生活的全部复杂性。同时，它们通过将那些复杂现象转化为抽象论点的材料来寻求简化和抽象。对克尔凯郭尔来说，两者之间的运动本身就具有反讽意味，因此反讽是从存在中抽象出来，也就是从生活纷乱的复杂现象中抽象出来的。克尔凯郭尔看到柏拉图对话摇摆的一面，就像苏格拉底在篮子里徘徊在具体和抽象之间一样，既提供了一个复杂的物质世界，但也通过消极的反讽，或者通过思想的积极力量，还原了这个世界的复杂性和物质性。

一旦柏拉图的反讽形式同戏剧的特殊用法建立联系，克尔凯郭尔便开始把对话与其他体裁的戏剧性对话进行比较，包括希腊悲剧和喜剧。例如，他认为《斐多篇》的结局与悲剧中人们所期望的不同。[16] 同时，他也强调柏拉图和喜剧的亲缘关系，这也是他认为阿里斯托芬刻画的苏格拉底形象是一个基本准确的苏格拉底形象的缘由，而这个形象被推到了喜剧的，或者更精确地说是反讽的极限。[17] 和许多苏格拉底戏剧家一样，克尔凯郭尔也对柏拉图把喜剧和悲剧结合起来的做法感兴趣。事实上，他把这种结合直接与柏拉图作为作家的使命联系在一

起,因此"苏格拉底这个人物可以说是喜剧和悲剧的统一"[18]。

克尔凯郭尔的这篇论文奠定了其后续所有作品的重要基础。他坚持选择用丹麦语来追求自由和个性化的风格。在最重要的转变和过渡时期他一直提及苏格拉底,例如,包括《非学术性的结语到哲学性片断》(1846)在内的著作中,他把苏格拉底刻画成了主观的、存在主义思想家的原型。他不再用自己的名字出版作品,而是效仿柏拉图,通过一系列剧中人物,诠释其哲学理念,包括维克多(《非此即彼》,1843),约翰内斯·克莱马克斯(《非科学的结语》)、约翰·德·塞伦索(《恐惧与颤栗》,1843)和康斯坦丁·康斯坦提修斯(《重复》,1843)。[19] 在他的以人物为驱动力的哲学中,克尔凯郭尔一直使用戏剧性的技巧,这对奠定他的新风格尤为重要。事实上,克尔凯郭尔最后一篇题为《酒后吐真言:回忆录》(1844)的作品是《会饮篇》的翻版。这部作品中的哲学人物醉心于饮酒和发表爱情宣言,这样的人物比比皆是,包括维克多·埃莱梅塔、康斯坦丁·康斯坦提修斯、约翰内斯和两位不知名的朋友。[20] 有了这篇文章,克尔凯郭尔不仅成了苏格拉底戏剧传统的一部分,而且他还向它的来源致敬:费奇诺将他对《会饮篇》的评论看作对它的改编。

对克尔凯郭尔戏剧性思想哲学产生重要影响的是乔治·弗里德里希·威廉·黑格尔。克尔凯郭尔的一些同辈之所以被黑格尔吸引,是因为他对历史的高度评价,另一些则是因为他对宗教或政治的阐述。但就克尔凯郭尔而言,另一个特点却很突出,即黑格尔对戏剧的运用。在黑格尔的哲学体系中,戏剧具有四种功能:一是承认戏剧是哲学最重要的先驱,二是运用戏剧史上的典型事例,三是在描述历史中运用戏剧语言,最后是戏剧对于辩证法哲学的作用。这四种用途为克尔凯郭尔提供了一个戏剧和哲学紧密结合的模型。

作为哲学的先驱，戏剧的最初使用与希腊悲剧密切相关。黑格尔对悲剧的定位既是中心的，也是有限的。黑格尔正是在精神发展史中发现了悲剧的重要性，并认为它是意识发展的重要阶段。然而，尽管悲剧十分重要，但是它已经被取代，继承它的地位，完成它的使命，并克服它的局限的正是哲学。作为哲学的直接先驱，悲剧当然占有特殊的地位；它享有被最辉煌的事业取代的殊荣。

或许正是由于这种作为先驱的特殊地位，戏剧在黑格尔的全部作品中承担了它的第二个功能：它充当着重要实例的来源，即捕捉历史进步重要阶段的人物和场景的宝库。通过这种方式，黑格尔在他对法律的讨论或在《精神现象学》中参考了悲剧，其中他运用安提戈涅的实例来说明两种不可调和的立场，即律法和道德准则之间的冲突。[21] 这里，哲学并没有取代戏剧，而是将戏剧看作与哲学相关的人物、场景和冲突的特殊资源库。

在黑格尔的体系中，戏剧的第三个用途可以在他阐明历史哲学的语言中找到。黑格尔哲学的主要创新之一是基于下列事实，世界史以及哲学史并没有被视为一系列已被真理取代的谬误，而是被认为是一系列到达现在顶峰的必要步骤。在《历史哲学》中，黑格尔用戏剧术语阐述了这种历史哲学，并断言世界历史就像"在戏剧中"发生的一样；他也论及精神的各种"戏剧性呈现"。[22] 他还论及精神在不同的"阶段"呈现自身，并总是借助一些重要"冲突"得以发展，这些术语的使用总是让人联想到戏剧性的表现手法。黑格尔的哲学完全是历史性的，很显然，这种历史性是借用戏剧的和剧场的术语表现出来的。

最后，在黑格尔的哲学辩证法中，可以发现戏剧的第四个用途。黑格尔深知，辩证法是苏格拉底用来描述哲学对话的关键术语，可以追溯到希腊语动词 dialegestai，意思是"交谈"。换句话说，辩证哲学正

是在柏拉图哲学戏剧中找到的最恰当表达。尽管柏拉图及其他对话和戏剧作家赋予了它明显的戏剧意义，但是黑格尔还是接受了这个术语，并直接抽干了它的戏剧价值，使辩证法成为一种抽象的哲学方法。哲学不再依赖于戏剧形式，而是成为一个过程，通过这个过程，从一个阶段到下一个阶段的过渡可以通过否定的积极能动性来解释。作为辩证法，黑格尔哲学把戏剧性还原为一种用于描述哲学动态的抽象机制。

在黑格尔哲学著作中，戏剧的持续存在表明戏剧并没有完全被取代，也就是说，它继续影响着哲学。[23] 正是考虑到这些影响，乔治·斯坦纳在《安提戈涅》中写道，"只有黑格尔才能与作为戏剧家和意义的自我鼓吹者的柏拉图相媲美"[24]。当然，黑格尔毕竟与柏拉图不同，他并不是一位剧作家。戏剧在这里处处被错置、被控制、被融合，这是黑格尔最不愿意去写的东西。或者像莎拉·科夫曼所言，克尔凯郭尔的整个职业生涯都受黑格尔体系的影响，克尔凯郭尔在"黑格尔体系的边缘和缝隙中进行创作"[25]。尤其是在戏剧方面，克尔凯郭尔认识到戏剧对黑格尔的重要性，继而将黑格尔哲学回归戏剧。

《反讽的概念》之后，克尔凯郭尔的第一部作品，将这种新的戏剧理论付诸了实践，这也是他的代表作。[26] 标题《非此即彼》源于《反讽的概念》，克尔凯郭尔开始使用"非此即彼"来描述一种基于对话的哲学，一种基于至少两种观点的哲学即时存在，即两个人的思想交锋。基于这种理念，《非此即彼》的主要人物是两位虚构的作者，此书是他们的手稿、信件、讲座和日记的合集。其中一位作者叫作 A，是唯美主义者和诱惑者；另一位是 B，是 A 的道德和宗教方面的朋友；维克多·埃雷米塔是个第三方编辑。因此，《非此即彼》保持两种对立的严格区分和平衡：A 对 B，诱惑者对信徒，旁观者对积极参与者，唐璜对已婚男士，此对彼。编辑特别注意这两个立场和两位对话者的平衡关

<129>

系，这样两方就都不会成功。尽管他已经安排了两个版本的出场顺序，以便 A 第一个出现，由 B 来回答，但是编辑强调这个顺序也可以颠倒过来。克尔凯郭尔从柏拉图充满悖论的对话中认识到了讽刺和开放性结尾的两个特点，因此将它们精心地保留下来。笼统来说，《非此即彼》可以被称为苏格拉底对话的替代品。诚然，我们看到的可能本来就是真实对话的文本形式，这一事实已经明确地主题化了：在第二部分，我们从 B 的反应中得知，这两位朋友在交流中一直互相探问，但 B 必须以回信的形式来回复 A，因为 A 不喜欢当面谈论自己的生活。[27] 这就好像克尔凯郭尔已经截取了对话的片段，并重新将它们排列成两部分一样。

克尔凯郭尔因此做了黑格尔永远不愿做的事情：以戏剧性的形式和风格，或者如他在草稿中所言，以"审美主义写作"的形式去书写哲学，并在括号里注上"笔名"；但这还是哲学吗？[28] 最后，克尔凯郭尔明白，自己的形式是一种特殊的混杂体，具有审美主义而又不是纯粹文学的，是哲学的而又还原了虚构的人物和场景。对于黑格尔来说，这肯定看起来会像是从（黑格尔）哲学的自我意识、自我肯定意识倒退到历史上更早的（戏剧性的）时刻。相比之下，对克尔凯郭尔而言，将哲学与戏剧紧密结合的工程（事实上是将它们混合在一起的工程）就成为亟待完成的任务。在笔记本中，关于这个混杂体他写道："我不能重复我经常说过的话：我是诗人，但非常特殊，因为我天生就是辩证的，而作为一种辩证法的规则，恰恰与诗人格格不入。"[29] 在最初的苏格拉底（也包括黑格尔）看来，这里辩证法指的就是哲学，因此这段话的直接目的是呈现辩证法被纳入文学形式的方式。

戏剧使用的一个关键要素是剧场视域。这种视域使克尔凯郭尔对戏剧产生了强烈的且大多是积极的投入。若某人以某种戏剧性的形式

写作，他早晚会参与到一成不变戏剧的维度。尽管原则上人们可以将基于戏（dran）的哲学（dran 是 drama 的词根，指的是人物，比如克尔凯郭尔的笔名，之间的行动或互动。——译者）与剧场（theatron），即视觉呈现区别开来，但是这两个方面往往密切地交织在一起。柏拉图就是这样，这导致他对戏剧进行了详尽的批判，克尔凯郭尔也是这样，他在《非此即彼》中对戏剧进行了研究和批判。诚然，戏剧的使用和剧场的价值构成 A 和 B 之间的主要区别。A 最终证明是一个热衷于戏剧和歌剧的爱好者，然而这一兴趣却受到了 B 的责备。在某种意义上，我们看到的是一个关于戏剧过往辩论的新版本：A 是美学家，喜欢戏剧；而 B 是伦理学家，反对戏剧。

<130>

在《非此即彼》的第一部分，戏剧得到了最广泛的讨论，因此我们可以从中发现克尔凯郭尔与这种艺术形式之间的关系非同一般。虽然我们知道 A 与戏剧相关的一切都会受到 B 的批评，但我们仍会从 A 身上找到一种态度，这种态度既与戏剧建立了联系，又试图控制它，并将它纳入了哲学框架。关于 A 对戏剧的兴趣，首先需要说明的是，它偏离了悲剧对哲学家施加影响的传统，例如在黑格尔那里就可见一斑。《非此即彼》既包含了对古代和现代悲剧的深刻反思，也包含了对各种喜剧形式的广泛观察。毕竟我们可以预料到，哲学家对苏格拉底关于这两种体裁最终统一的主张会产生兴趣。喜剧也是第一位的。A 回应了两个主要的戏剧事件：18 世纪晚期莫扎特的喜歌剧《唐璜》（1787）和尤金·文士的《初恋》（1831）。在创作这两部戏剧的过程中，A 对戏剧、观众，以及剧场的戏剧性维度，包括演员的地位、面具、拟人化和行动，都进行了详尽而非凡的反思。

角色或人物是克尔凯郭尔哲学风格最核心的范畴，因此值得特别关注。像黑格尔一样，克尔凯郭尔经常在戏剧中找到与其哲学相关的

人物，包括唐璜和安提戈涅，并同黑格尔一样，将他们用于自己的哲学目的。在著作《非此即彼》的第一部分《诱惑者日记》中，克尔凯郭尔将角色 A 塑造成唐璜的形象。如果 A 是一个色情的诱惑者，那么他也是一个哲学性的诱惑者，这恰恰是克尔凯郭尔曾经认定的苏格拉底式的存在。[30] A 被莫扎特的《唐璜》的主人公迷住了，而且正是通过对这个人物的探索，A 开始了对歌剧的非凡诠释。

克尔凯郭尔对唐璜这一角色的初次解读是将其视为一种抽象的模仿——这在对戏剧人物进行哲学阐释时是一种常见的倾向。正如克尔凯郭尔将柏拉图笔下的苏格拉底视作戏剧中的讽刺角色一样，他也将莫扎特创作的唐璜视为感性的化身。《唐璜》提供了解决人物和拟人化问题的完美契机，这是克尔凯郭尔的戏剧风格核心，因为这部歌剧的人物基础是一个除了只会满足自己的欲望其他什么都不做的人，这是一种极端形式的自我实现方式。[31] 然而，在 A 对莫扎特歌剧热情赞美的过程中，我们开始意识到唐璜确实是一个非常奇特的人。不只是他俘获姑娘芳心的次数，仅在西班牙就有 1003 次，而且他异常的动机使他不再是一个独立的角色，更像是一个欲望的寓言。[32] 正如 A 所言，"唐璜不断地徘徊在思想（即权力和生命）和作为个体的人之间"，或者用一个几乎同义反复的话来说，"唐璜……是肉体的化身"。[33] 肉体化身和人格的拟人化使唐璜成为最纯粹形式的拟人化的戏剧寓言——一具舞台上的肉体。

<131>

这种解读揭示了克尔凯郭尔对音乐、人物和模仿之间相互作用的普遍关注，但最终他对这部歌剧的阐释也并不令人吃惊。《唐璜》的主旨在于揭示拥有欲望的个体和欺骗性面具的地位问题，因此就像莫扎特的许多歌剧一样是关于外表、光明和黑暗的戏剧，总之就是关于面具的戏剧。第一幕的高潮部分是，三名蒙面人物密谋揭露唐璜是一

个无情的诱惑者,这里他们象征着面具。在第二幕的开始,唐璜和他的仆人(波雷洛,这一角色模仿了喜剧人物形象阿雷基诺)交换了衣服,结果在后续的其他历险中被误认为是对方(在他著名的歌剧作品中,皮特·塞拉斯通过选用两个同卵双胞胎的人物将混乱引向逻辑的极端)。[34] 与面具最密切相关的人物当然是唐璜本人。他第一次出场时,一个晚上他戴着面具从多娜·安娜的阳台走下来,只是他的声音暴露了他的身份。诚然,该情节是围绕着揭开唐璜的面纱展开的,他是杀害多娜·安娜父亲的凶手。整部歌剧取决于视觉和声音之间的冲突,正是这种对比构成了 A 阐释的主题。

但克尔凯郭尔想要做的不仅仅是阐释莫扎特的歌剧。更确切地说,歌剧是一个上演哲学与戏剧相遇的场合。A 站在剧场的一方——毕竟他是歌剧爱好者——然而,他也将自己的动机加于剧场,这无疑是一种控制行为。他不只是想被戏剧吸引,被它震撼,因此他制定了抵制它的策略。这使他重新审视歌剧,这次不是从戏剧的角度,而是从剧场的角度,主要集中在人物、动作及可见性上。

他的第一个策略是解读某种对歌剧中可见性的不满,这并非毫无道理。A 挑战了唐璜与视觉、面具和伪装的既定关系,宣称本质上它是"一种内在的条件,因此无法被看见,或无法出现在身体构造和动作中"[35]。但唐璜并没有在任何情况下都保持隐形。在同一句话中,A 证实了他的观察,进一步将主角描述为"一幅不断出现在人们的视野却没有获得形式的画面"。谈及视觉,这只能被视为一个悖论,由于它本质上是一种内在的条件,因此永远不会呈现出外在的形式。相对于另一种对立的感官听觉来说,这种悖论就消失了。A 分析该歌剧的高潮部分是,他反复重复着令人作呕的说法,即唐璜在莫扎特的音乐中得到最好的诠释,"[唐璜]仿佛融入了我们的音乐;他在声音的世界中展

开"[36]。这里的唐璜不再是肉体的化身，而是被音乐化的肉身。正是在音乐中，唐璜成为真正的色情人物。

　　在从戏剧（因而是观看）到音乐的这种转变背后，是19世纪规范的艺术等级制度，它将音乐置于顶部，戏剧置于底端。A 重复了一个经常与叔本华相关的学说，即音乐是欲望（或"意志"）的唯一直接且未经中介的表达，因为它不需要戏剧表演所依赖的拟人化的类型，叔本华将其称为"个性化"。但是克尔凯郭尔并没有简单地重复叔本华对欲望（意志）和音乐的反视觉识别。他也不像叔本华那样将音乐视为一种完全规避再现的方式。对于克尔凯郭尔来说，唐璜作为戏剧人物的地位被转换为音乐，但在这种转换中，唐璜的拟人地位和他的可见存在都没有从舞台上被完全抹去。尽管他所说的大部分内容听起来都是反视觉的，包括他从关于唐璜和音乐的论点中得出的挑衅性结论：我们应该"在听音乐时闭上眼睛"[37]。闭上眼睛的行为过程中究竟发生了什么？这种拒绝看的行为是一种什么类型的否定？克尔凯郭尔希望这种景观（即剧院）就在他面前，即使它是看不见的；他并不是主张以清唱剧的方式对歌剧进行非舞台表演。尽管 A 报告说他有时会在紧闭的门外听《唐璜》演出，但他总是回到剧场，并被剧场吸引，即使他有时闭上眼睛。换句话说，闭上眼睛的动作发生在剧场的中间，一个观看的地方，因此构成在剧场之内的视觉中断。[38]闭上眼睛的动作是哲学家与戏剧之间的进行有争议接触的完美例子，而这一事例成为戏剧哲学发展的标志。

　　这里，A 获得了一种去剧场的特殊方式，这是一种适合于反思行为的接受方式。这种接受理论与实践是克尔凯郭尔控制戏剧性的核心策略。A 照原样离开剧场，这说明克尔凯郭尔毕竟不是戏剧改革家，他也不主张关闭剧场，而是使观众投入所有的能动性。A 描述了他在剧场里

如何走动，尝试不同的座位，首先在前排附近的一个点，然后再往后走，甚至在走廊的外面。[39] 这个对景观不同位置的测试同克尔凯郭尔的《重复》有共鸣之处，其中康斯坦丁·康斯坦提修斯消失了很长一段时间后返回柏林，试图重温他早先的经历，包括在柯尼希达德剧场观看约翰·内斯特罗伊的闹剧《护身符的起源》（1840）。[40] 他发现最心仪的位置是左边 5 号和 6 号包厢，令他沮丧的是，剧院并不出售这两个包厢的票，他只能坐在右边。[41] 任何事情都不能与这种经历相比，它促使他得出一个重要的结论："根本就不存在重复。"[42] 接受比生产更重要，因为它能够赋予观众以能动性，从而最终把这种能动性传递给那些试图与戏剧妥协的思想哲学家。

事实上，克尔凯郭尔既被戏剧吸引又觉得必须控制戏剧，这在 A 上演尤金·文士的《初恋》第二场时变得更加清晰。在这种情况下，视觉并没有像在《唐璜》中那样完全被错置——也许是因为没有音乐可以使之被错置——尽管它仍然受到批评和修正。和《唐璜》一样，《初恋》围绕着假设和错误的身份展开，呈现在一个极其复杂的情节中，这将使文士成为现代主义论战的目标，并使他成为 19 世纪最具影响力的剧作家之一。与他闭着眼睛去看《唐璜》的习惯不同，A 现在坚持（像一位优秀的戏剧历史学家一样）"戏剧表演……在我的解释中是一个非常重要的因素"，他总结道，"表演本身就是戏剧。"[43] 戏剧场面突然变得至关重要。A 特别夸赞了《初恋》利用面具和间隙的相似性将层层叠加的错误身份在舞台的可视空间中呈现出来的方式。

然而，尽管如此强调戏剧表演，但 A 并没有让这部戏剧停留在"观看"的范围内。A 认为，这戏的全部意义在于面具和身份的混乱还未消解，同时也在于它不会与《唐璜》一样，以最终揭开面具而结束。我们从中吸取的教训是，人们不能相信自己的眼睛，而这就要求我们

对舞台采取一种全新的态度。尤其是，它需要一种新的观看戏剧的方式。A 写道："如果我要向一个陌生人展示我们的舞台，我会带他走进剧场……假设他对这部剧已有所了解，我会告诉他：'看着海伯格夫人的表演；当埃米琳的魅力袭来时，不妨低下眼睛，以免被其深深吸引；倾听那位少女感伤的歌声……然后睁开双眼——这怎么可能？这一系列动作几乎是在瞬间完成，且需快速重复。'"[44] A 把这个陌生人比作"哲学之友"，示意他眨眼、反复地睁开眼睛，闭上眼睛。这是适于观看喜剧的哲学家的接受方式。哲学家不只是享受喜剧；他们观看的同时又转移视线，因为他们的接受方式是一种与构成舞台的欲望身体和危险的视觉相对抗的方式。但这一切出现在剧院的中间，无论是莫扎特的歌剧《水牛》，内斯特罗伊的《护身符》，还是文士精心创作的戏剧，无一例外。

克尔凯郭尔用"影子戏"这个术语来描述眨眼（即闭住和睁开眼睛）的结果，这个术语也出现在他的其他作品中，他使用的德语词是"Schattenspiel"（戏剧表演）。他在关于抄写员的文章结尾写道，"帷幕落下；戏剧结束。什么东西也没有留下，只有一个大的轮廓，在这个轮廓中由反讽导演的梦幻般的情景上演着，它揭露着自己，以供事后沉思。眼前的实际情况是不真实的场景；它的背后又出现了一个同样错误的新情况，等等"[45]。与洞穴寓言不同，这段话并没有在戏剧背后找到一个真实的世界；除了戏剧，什么都没有论及。由此得出的结论并不是谴责戏剧性，而是通过中断来控制它。哲学家克尔凯郭尔提倡看向舞台，但他也中断它，并将观众的目光重新引向戏剧的后像，即戏剧的残留印象，这就形成了一个荒诞不经的影子戏。运用这一策略，对柏拉图洞穴的诠释就会全然一新。而在柏拉图，阴影代表的是虚假的戏剧世界，它需要被清除。这里，阴影实际上是抽象的产物，是由

一个批判型观察者控制戏剧外观的结果。阴影是戏剧,但是一个有秩序的戏剧。

影子戏是 A 控制戏剧的产物,这一印象在《非此即彼》第一部分的中间部分"影子人物"中得到证实,该部分位于讨论莫扎特的音乐和文士的面具之间。这些影子是 A 的发明,而不是戏剧印象的后像,并没有经过批判性反思的过滤。它们出现在 A 给一个名为"死亡的兄弟联谊会"(Symparanekromenoi)所做的演讲中,该协会是一个由死人组成的团体,一个象征着痛苦和悲剧的秘密社团。这部分标志着克尔凯郭尔从喜剧转向了悲剧:影子人物是受苦的主体,包括安提戈涅和埃尔维拉,后者是《唐璜》中最悲惨的受害者。相比之下,A 对《唐璜》和《初恋》的表演有着浓厚的兴趣,却对包含这些人物的戏剧表演几乎没有兴趣。他评论着这些悲剧的情节,但或多或少地只专注于角色本身,并在此过程中为他们创造新的场景。他的主要动力又是同戏剧性做斗争。A 称这些受苦的人物形象为"影子人物",因为这些人物不能以任何简单的方式变得可见,因此它们与戏剧格格不入。克尔凯郭尔再一次思考了戏剧可见性的局限性。正如 A 所解释的那样,其中的主要原因是"悲伤希望隐藏自己",所以无法通过外表来描绘。[46] 因此,A 试图创造具有"内部画像"特征的影子人物,他说,"我称之为剪影 [它的德语为 skyggerids,字面意思是'阴影轮廓'[47]],其中部分原因是这个名字能立即提示我,我需要将他们从生活的阴暗中拉出来;部分原因是它们就像剪影一样,不会立即出现"。[48]

虽然戏剧不能以简单的方式表现痛苦,但痛苦可以在 A 的对话片段中得到更好地表现,这些都是有读者参与创造的想象中的场景。这要求 A 去指导那些积极的读者,而他们会填补他那些故意模糊的人物所遗漏的:"所以,死亡的兄弟联谊会朋友们,靠近我,在我把悲剧的

女主角安提戈涅送到世界上时,在我将痛苦的嫁衣赠给悲伤的女儿时,让我们围成一圈。她是我的作品,但她的轮廓是那么的模糊,她的形态是那么的朦胧,以至于你们每个人都会爱上她,能够以你自己的方式爱她。"[49]"图片 X""想象 Y""凝视 Z"——A 的演讲旨在为听众或读者创造画面感,就像上文所述,当他施展对话艺术时,他们在他身边围成一圈,聚精会神地听他讲话。[50] 这些心理画面被明确地设想为戏剧场景的替代品,也是外部再现和视觉再现的替代品。A 写道:"死亡的兄弟同盟会朋友们,请紧盯着这幅内心的画面;不要让自己被外表分心,或者更准确地说,不要自己制造它,因为我会不断地将它拉到一边,以便更好地渗透到内部。"A 与视觉呈现的关系既对立又统一:听众必须将目光聚焦,但应该聚焦在内心的画面上;同时,他们被告知不要生产 A 为他们勾勒的画面,A 也说,他不仅要勾勒这幅画面,还要将其抹去。在展示与隐藏、描绘与抹去画面的这种双重效果中,恰恰产生了他认为适合表现痛苦的秘密的、内在的画面。

A 明白他正在从事一项自相矛盾的事业,它需要一种"用特殊的眼睛来看待它,这是以一种特殊的眼光追寻这种隐秘悲伤的准确指示"[51]。为了为这种双刃剑寻找另一种模式,他说这些类型的画面"必须以看手表秒针的方式来看待;看不到作品,但内在的运动在变化的外表中不断地呈现出来。但这种多变性无法用艺术来描绘,但这就是整件事的重点。"[52] 悖论层出不穷,但这些悖论充分表明了他寻求重新定位、转变和取代可见性规则的程度。在某种程度上,A 在这里将眨眼的行为变成了一种生产影子的技术。将这些对话表演称为"影子人物"本身就是一种隐喻,将视觉形式转化为克尔凯郭尔的散文。但这个隐喻指向的是,克尔凯郭尔试图将观看与沉思、戏剧与哲学结合起来的尝试,以及指向他自己与舞台的关系,因为他既看着莫扎特的歌剧和

文士的戏剧，又将目光从他身上移开。他挪用了戏剧，从中选出了他所关注的角色，尽管是通过将戏剧转换成一系列只存在于脑海中的想象场景来实现的。

创造后像是核心，因为一旦我们进入第二部分，即 A 的朋友 B（B 是法官，并已婚）的回应，整个第一部分（关于 A 与戏剧的纠缠）本身就变成了后像。B 为 A 的审美生活提供了另一种选择，即伦理生活。尽管《非此即彼》的第一部分受到了最多的关注，但如果不考虑第一部分之后是第二部分这一事实，我们就无法给出戏剧和剧场在克尔凯郭尔思想中的真正定位。第二部分的主人公不仅仅是简单地呈现了另一种生活；他蔑视生活与 A 的唯美主义，尤其是与 A 对戏剧的兴趣直接对立。道德生活是一种行为，一种选择，一种在好与坏之间做出决定的生活。B 的主要选择和行为是婚姻，正是在对婚姻的广泛赞扬过程中，B 展现了道德生活的轮廓。但他一般意义上的行为和决定具有更普遍的有效性，它们涉及积极的生活，而不是被动的生活。与这种积极的生活相反，B 指责 A 只是一个"观察者"。这种审美态度意味着，A 从未真正融入生活，仿佛从远处观察自己的生活一般。尽管 A 像唐璜一样，以自我为中心率性而为，但 B 断言 A 的个性是"模糊"的，并且追随自己每一种情绪只是一种"抽象"的个人参与形式。最后，B 指控 A 只是一个没有内核的面具，并且呈现给他的选择是"要么成为牧师，要么成为演员。"[53] 但是，A 选择了后者。

B 调动了熟悉的反戏剧主义比喻：一方面，A 只是一个观察者；另一方面，他是一个没有真正内核的演员。在同样的论证过程中，B 将观察者的态度与哲学家的态度等同起来。哲学家不行动，不融入生活，而只是沉思过去。因此，我们在这里可以确认，A 对戏剧的态度与哲学家的态度非常一致，他看戏的独特方式，坚持并同时取消拟人化，是

对戏剧的一种特殊的哲学接受。相比之下，道德上的选择是反戏剧的。它不是通过沉思而是通过行动进行的。B完全投入到生活中，没有时间学习哲学，也没有时间看戏，甚至没有时间去思考"思想中的想象结构"，毫无疑问，他想到的是A的影子。[54] 从这个方面和其他方面来看，审美的阶段和伦理的阶段形成严格的对照。后来，在克尔凯郭尔的作品中，第三个阶段将加入它们的行列，即宗教。就像在黑格尔的辩证法（克尔凯郭尔经常批判它，并认为是他与黑格尔之间纠葛的一部分）中，早期阶段，尤其是第一阶段，并没有被抹去。尽管B声称拒绝A的诗歌体散文，否认A与戏剧的互动，但B也使用诗歌体散文，就像他使用A的一组角色一样，从唐璜到安提戈涅，他甚至在其中添加了自己的人物，例如尼禄。事实上，正如A在"诱惑者日记"中包含他的日记一样，B在一部伦理剧中援引了他自己和他的婚姻，并作为其中的角色和典型形象。

很难在B的第二部分中具体说明这种戏剧技巧的地位。它可能只是反映了以A之矛攻A之盾的必要性。但即使这种必要性也表明，我认为，不存在超越A的问题，因此也没有从A到B的明确进展。这一解读在克尔凯郭尔随后的文章中得到了证实。尽管克尔凯郭尔越来越专注于描写最后一个阶段（宗教阶段），并运用了"信仰的飞跃"形象，但克尔凯郭尔继续借鉴最初通过A发展起来的戏剧技巧，使用虚构人物、创造场景、创设人物形象，勾勒轮廓。因此，尽管我们提出把剧场和非剧场，或者戏剧和非戏剧的问题，归结为"非此即彼"，但是戏剧和剧场依然存在，只是形式有了改变。

我试图通过戏剧柏拉图主义一词来捕捉的正是这种改变了的形式，它描述的是被哲学取代并被重新利用的戏剧。这种哲学化戏剧既包含对戏剧的批判，也包含对戏剧的运用，目的是将戏剧融入哲学体系，

但二者并非不存在临界点。哲学戏剧是一项稀有的、不寻常的、艰难的事业。克尔凯郭尔的作品为它提供了特别丰富和不同寻常的范例,这是强大的想象力融合了辩证法的雄心之后所产生的结果。就这样,克尔凯郭尔成为一种新哲学形式的发明者——用他的话说是"个人的和自由的",但它最重要的特征是对柏拉图戏剧主义的再创造。它证明这是一项具有重要性的创造。正如在下面章节中显示的那样,克尔凯郭尔开创了一种戏剧化和剧场化的哲学书写方式。

<137>

弗里德里希·尼采

1870年，26岁的弗里德里希·尼采正在根据恩培多克勒斯（Empedocles）创作一部悲剧。[55]尼采想要尝试戏剧的部分原因是他倾向于涉足各种领域，虽然有些业余，但并非没有技巧。他热衷的艺术包括音乐和诗歌。许多现代哲学家都梦想成为艺术家，虽然很少有人最终实现了这一梦想，但它仍然意义重大。这种艺术欲望的一个结果是，诗人、音乐家和舞蹈家经常成为现代哲学作品中的主要人物。然而，更重要的结果是创造了一种哲学，它将艺术以各种方式整合到自己的程序中，结果哲学将自身视为了艺术化的哲学。对于尼采来说，这意味着哲学注入了艺术家的特点，他们包括了从希腊悲剧家到尼采时代的理查德·瓦格纳和乔治·比才等艺术家；这种艺术化的哲学也意味着哲学家也要创造唯美主义战斗口号，也就是说世界只能被认为是一种审美现象；[56]最重要的是，它意味着创造一种新的哲学书写风格和模式。

在这项努力中，一个持续的参考点是苏格拉底。1875年夏天，尼采指出："我不得不承认，苏格拉底离我如此之近，以至于我几乎总是与他交战。"[57]苏格拉底仍然是尼采最亲密的敌人。在尼采的一生中，没有其他人物的重要性能与苏格拉底相媲美。[58]这场与苏格拉底之战的根源是，尼采在《悲剧的诞生》（1872）中指控苏格拉底扼杀了希腊悲

剧的辉煌。尼采扩展了第欧根尼·拉尔修的说法，即苏格拉底影响了欧里庇得斯，甚至可能与他合作过，尼采在欧里庇得斯将悲剧与喜剧相混合、倾向于将神话人物描绘成日常的雅典人，以及他使用的抽象对立（如诡辩家和苏格拉底都使用的对立）中，察觉到了苏格拉底的腐蚀性影响。尼采对希腊悲剧的想象是完全不同的，认为它是一种以公共经验为基础的艺术。合唱艺术基于共同的语言，也基于舞蹈和音乐。因此，合唱具有集体统一性，然而各个主角总是受到质疑，因为他们威胁到集体统一性和镜像，即聚集起来的观众的统一性。尼采似乎在试图构想一种原始的悲剧形式，或者说悲剧的起源，当时悲剧还仅仅是集体朗诵和舞蹈，还不是基于个人对话的戏剧。

<138>

如果说欧里庇得斯削弱了与悲剧起源的联系，那么在尼采看来，苏格拉底则彻底斩断了这种联系。他通过发展一种质疑的艺术来实现这一点，在这种艺术中，他将理性的抽象形式应用于许多合唱颂歌所依据的道德和传统价值观。这种质疑一切的决心破坏了悲剧赖以发展的文化和理性基础。《悲剧的诞生》讲述了希腊悲剧的兴衰，其本身结构就像一部戏剧，实际上就像一部典型的含有主角和反派的19世纪悲情剧，其中苏格拉底是无辜但腐败的希腊悲剧的伟大诱惑者。如果理查德·瓦格纳不在最后一刻作为救世主而出现的话，这部悲情剧将会草草结束。他将通过恢复现代世界的形式来拯救希腊悲剧。

尼采关于悲剧的堕落和最后救赎的戏剧有一个奇怪之处：最终，尼采发现自己与那个他所批判的恶棍产生了共鸣，甚至在某种程度上认同了他。毕竟，尼采像苏格拉底一样，他本人不是悲剧家，也不是音乐家，而是哲学家。因此，尼采承认他总是与苏格拉底打架，因为他与苏格拉底如此亲近。尼采知道他传承的终究是苏格拉底的衣钵，而不是大悲剧家的。所以尼采也知道，在他关于悲剧死亡的悲情剧中，

角色是"问题"的所在。该怎么办？尼采开始幻想，苏格拉底这个人物可能不会对音乐和悲剧怀有敌意，相反会以某种方式拥抱它们。这样的苏格拉底并非完全没有出现在对话中：《斐多篇》一开始，正是这样的苏格拉底在梦境的推动下开始"做音乐"（mousiken poiei），这里不应译作"作曲"，而是更宽泛的意义上的"创作艺术"。苏格拉底通过将伊索寓言变成诗歌来实现这个梦想。可以肯定地说，他迈出了小小的一步，但却是朝着正确方向的一大步。事实上，这正是苏格拉底戏剧的发展方向，其中许多是通过从柏拉图那里参考这一情节，从而得到戏剧界的认可。尼采甘愿将悲剧的全部未来押在这一步上：如果悲剧注定要在未来回归，它必定以创作音乐艺术的苏格拉底之名（musiktreibender Sokrates）而回归。[59] 尼采以这种方式和自己不是悲剧家的事实达成和解，也就是说，他不应该像他试图做的那样创作悲剧，而应该书写哲学，或者同样以创作音乐的方式成为哲学家。这样，被称为"悲剧之死"的悲情剧的反派就可以被救赎，并被誉为救世主。换句话说，悲剧的未来不属于理查德·瓦格纳这样的新悲剧主义者，而是一位名叫弗里德里希·尼采的音乐家苏格拉底。

典型的是，尼采采用戏剧术语来思考戏剧史及其与哲学的关系，以此描述代表人物之间的斗争和冲突：狄奥尼索斯对应阿波罗、埃斯库罗斯对应欧里庇得斯和苏格拉底。他也从体裁的角度来考虑它。在批判苏格拉底的过程中，尼采比之前的任何人都更接近于将柏拉图的对话视为一种特殊的哲学戏剧形式。尼采认为，柏拉图的创作是通过与他那个时代的戏剧直接对抗的方式而进行的，并将这种斗争视为希腊竞争文化的一部分。[60] 但尼采的洞察力显然更敏锐一些，他甚至认为柏拉图创造了一种"类似于他[柏拉图]拒绝的现有艺术形式的艺术形式"[61]。然而，与当时的艺术形式相似并不意味着与它们相同。相

反，柏拉图的对话的与众不同之处在于它们"混合了所有现有的风格和形式"。尼采以一个绝妙且相当准确的形象将柏拉图的对话比作诺亚方舟，也就是说所有希腊文体都在其中汇集并保存下来以备将来使用。但它们被保存在一个大杂烩中，抹去了它们的独特性，因为它们现在受制于一套新的、不同的规则，即柏拉图哲学戏剧的规则。早在 1869 年，尼采就写道："柏拉图的哲学戏剧既不属于悲剧也不属于喜剧：它缺乏合唱和音乐、宗教主题。……主要不是为了实践，而是为了阅读：它是一首狂想曲。它是文学戏剧 [Literaturdrama]。"[62] 这是对柏拉图作为剧作家的重要见解。尼采找到了希腊悲剧与柏拉图戏剧之间的巨大差异，结果发现后者更接近于某些资产阶级戏剧的形式，即同样是完备而且有意而为的文学戏剧的形式。根据这种逻辑，杀死悲剧的与其说是哲学，倒不如说是一门学科；与其说是哲学家苏格拉底的活动，倒不如说是柏拉图发明的新体裁。

尼采认识到柏拉图是在与悲剧及喜剧对抗，而且他的对话是一种混合体，将一种新学科的要求强加到现有的形式和风格上，这门新学科就是哲学。然而，这并不意味着尼采会赞扬柏拉图艺术成就的每一个方面。例如，有一次他抱怨道，柏拉图在将口头对话转化为文字时，"每一段都是要么太长，要么太短"[63]。后来他又重拾同样的想法，并将柏拉图的对话描述为简单的"无聊"和"可怕的自满和幼稚"(《查拉图斯特拉如是说》)。[64] 同样，他抱怨柏拉图的苏格拉底与色诺芬文本中出现的苏格拉底相反，太不可能、太高尚、太"过度坚定"，因此无法模仿。[65] 柏拉图将太多的特征凝聚在一个形象身上。（再一次，很奇怪看到《查拉图斯特拉》的作者提出这样的抱怨——或者说尼采后来是否会认为自己错了而柏拉图是对的？）尼采将此弱点归于柏拉图的技巧，或者说他作为剧作家缺乏技巧："柏拉图并不是在一次对话中就能捕捉

苏格拉底形象的剧作家。"相反，尼采抱怨说，柏拉图创造了一个不断变化的不可能的复合形象。[66]尼采在此给柏拉图提出戏剧学方面的建议：尽管他不同意柏拉图的最终作品，但他也会认真地把柏拉图当作戏剧专家来对待。然而，尽管柏拉图作为一名戏剧家失败了，但显然他也做了一些正确的事情。尼采曾指出，"我内心兴奋地阅读了《苏格拉底的辩护》"[67]。另一方面，他建议哲学专业的学生应该避免专业的学术研究，而是应该沉浸在柏拉图的思想之中。[68]

<140>

尼采对柏拉图戏剧的批判根植于19世纪典型的古典戏剧观念。柏拉图的戏剧形式、混合的题材、使用过度坚定的主人公，以及缓慢的节奏（克尔凯郭尔曾称赞这一点），都违背了19世纪尼采的戏剧概念，以及他对悲剧的幻想。尼采不喜欢苏格拉底身上一切带有喜剧色彩的东西，包括其临终遗言——"我们欠阿斯克勒庇俄斯一只公鸡"，尼采错误地把它解读为愧疚、怨恨及对一般意义上的生活的否定，而事实上它是苏格拉底试图打败悲剧的证据。[69]换句话说，在戏剧方面，尼采是（19世纪）亚里士多德主义者，并且仍然专注于经典的、悲剧的英雄概念。另一种说法是，尽管尼采毫无疑问是一个不合时宜的哲学作家，第一个20世纪的哲学家，但他还是一个传统主义者，至少在戏剧方面是这样的。他把目光投向古典悲剧的主人公、悲剧与喜剧的区分、戏剧行动以及合唱队，认为它们是非对话性悲剧的非对话性起源。从某种意义上来说，尼采夹在他对非辩证的合唱悲剧的幻想和柏拉图的前现代的、文学的混合型戏剧之间。然而，尼采认可了柏拉图的戏剧，甚至承认即便在19世纪，柏拉图戏剧的价值观依然存在：柏拉图的戏剧确实成功地取代了悲剧，并预见了现代文学戏剧和现代小说的到来。[70]

在他的职业生涯中，尼采对合唱悲剧和柏拉图思想戏剧二分法中的悲剧一极越来越怀疑。虽然在《悲剧的诞生》中他称赞瓦格纳是悲剧

的复兴者，但他对这个承诺越来越不抱幻想。关于尼采到底为什么反对瓦格纳，我已经浪费了许多笔墨。当然，人们可能认为是个人原因和美学的混合因素导致尼采伟大的反瓦格纳论战，并以《瓦格纳事件》（1888）的出版为该论战开始的标志。我自己对此事的看法是，尼采最终攻击了瓦格纳，因为瓦格纳越来越决心将迄今为止只不过是一个戏剧性的愿景，一种未来的戏剧，变成了现实。在路德维希二世亲王的帮助下，瓦格纳在拜罗伊特建立了自己的节日剧院，这种转变使未来的戏剧变得一成不变。这种一心一意地实现未来戏剧的决心促使尼采反对瓦格纳，甚至反对戏剧本身。因此，尼采对瓦格纳的论战用明确的反戏剧术语来表达，他谴责瓦格纳，因为他把音乐"戏剧化"，因为他变成了彻头彻尾的"演员"，以及因为他建立名副其实的"剧场暴政"，尼采视之为（与柏拉图有所不同）非观众的规则，而是戏剧凌驾于艺术之上的规则，即戏剧性的规则。[71] 在这场反戏剧的论战中，尼采与柏拉图的亲缘关系凸显了出来。对于尼采来说，戏剧显然是一个概念、一个工程和一个幻想的核心，但不是一个机构。出于这个原因，尼采无法忍受实际存在的拜罗伊特音乐节，即使他仍是瓦格纳公认的朋友和盟友，他也不得不从戏剧节上逃走。对他来说，戏剧主要是一个哲学范畴。他可以哀叹古希腊悲剧的死亡，尽管他幻想它在未来仍能得以重生，但在这两种情况下死亡和重生二者都是哲学事件。总之，尼采是一个戏剧哲学家，他没有兴趣与剧院经理结盟。

<141>

 在尼采认为瓦格纳过于戏剧化之后，他的主要兴趣转向了舞蹈。在他寻找悲剧起源的过程中舞蹈已经发挥了作用，因为合唱团既跳舞又唱歌。现在，他借助舞蹈，去寻找瓦格纳的当代替代品。其中一种选择就是乔治·比才的《卡门》，它设置了舞蹈主角以及舞蹈为导向的音乐。尼采对《卡门》作曲家的高度赞扬总是让评论家们感到惊讶，因

为《卡门》似乎缺乏尼采早期的偶像瓦格纳作品的庄严,更不用说比才的其他歌剧。但对于尼采来说,《卡门》恰恰代表了法国人的轻松,这与瓦格纳笔下条顿人的严肃相对立。这种对轻松的新迷恋的部分原因在于该歌剧对舞蹈的强调,它开始成为尼采表演艺术的新宠。

因此,尼采的戏剧新体系由三个要素组成:一是非辩证的、合唱的悲剧,它早已被抛弃,既然尼采拒绝了瓦格纳,它也不可能再被复活;二是比才对舞蹈的赞扬;三是柏拉图的辩证法和文学戏剧,包括身为音乐制作的神秘人物苏格拉底。现在的问题是尼采自己的哲学写作模式如何适应这个体系。有一点很清楚,尼采对不同形式的戏剧和戏剧表演的迷恋在他的哲学写作模式上留下了深刻的痕迹。戏剧影响尼采哲学的最重要方式是,尼采意识到他不能用自己的名字来书写哲学,他必须创造哲学角色,如同柏拉图和克尔凯郭尔,必须发明某种戏剧形式来迎合这些角色。鉴于他的戏剧兴趣,这种形式必须是他花了很多时间思考和写作的不同艺术类型的结合体,即希腊悲剧、哲学戏剧和舞蹈的结合体。如果通过体裁的角度来看待尼采的作品,人们会发现他显然曾尝试把这三种类型进行不同的组合。

首先是以恩培多克勒斯为主人公的戏剧。尼采在概要中进行了简述,约在1870年,哲学家恩培多克勒斯被选为国王,但他却开始鄙视那些遭受瘟疫折磨的人们,最终决定将其毁灭。他疯了,言明转世的真相,并跳入埃特纳火山。这个恩培多克勒斯戏剧显然建立在哲学家悲惨死亡的基础之上;就像尼采的所有戏剧创作一样,它是一个以人物为中心的作品。瘟疫与索福克勒斯的《俄狄浦斯王》遥相呼应。事实上,在1872年的夏天,在完成了《悲剧的诞生》之后,尼采草创了一部以俄狄浦斯为人物形象的哲学戏剧,其中俄狄浦斯称自己为"最后的哲学家"[72]。尼采尝试用不同的哲学角色来锚定他戏剧性的实验。但俄

狄浦斯是希腊悲剧主人公中最深思熟虑的,也是最富哲理的人物,但他对尼采来说还不够好,因为他是一个性情中人,他对真理的执着追求只会为他带来悲伤。他不具有像尼采所设想的积极向上的人生观。俄狄浦斯祈求怜悯,而同情正是尼采想要避免的。而恩培多克勒斯已经战胜了对人民的怜悯之心,所以更合尼采之意。但最后,尼采也放弃了恩培多克勒斯,他转向第三个角色——查拉图斯特拉,尼采的许多哲学著作都以他作为核心人物。

《查拉图斯特拉如是说》的创作初衷与他之前关于俄狄浦斯以及恩培多克勒斯的戏剧作品相似,最初是为了戏剧表演而构思的。许多早期的片段和计划明显具有戏剧性;尼采最初的构思是一出四幕剧。直到1883年的秋天,尼采将这出戏设想为一部悲剧,把焦点放在查拉图斯特拉之死上,这与之前的两部戏剧作品一致。[73]这些片段要么是查拉图斯特拉的直接声明,要么是短暂的、风景优美的对话,有时是用现在时的描述性句子作为舞台指示语。它们记录了行动的关键转折点、重要的演说、查拉图斯特拉和其他人物间的相遇,和恩培多科勒斯一样,在查拉图斯特拉道出了永恒回归的真相并且死去的那一刻,全剧到达高潮。

当尼采开始写查拉图斯特拉时,这个戏剧性的构想大部分被保留了下来,但不是全部。最后,确切地说,他写的不再是戏剧,而是一种由叙事声音构成的文本。尽管如此,这一文本仍然围绕着一个角色和该角色的行动、演说而进行结构化,而这些行动和演讲又被设置在不同的场景中。尼采创造了叙述和戏剧的混合体,即风格和模式的混合体,包括布道和罗马诗歌,但也有亚里士多德、塞内加、爱默生和歌德,该混合体中充斥着源于《圣经》预言的高贵修辞。通过这种方式,尼采延续了他在柏拉图戏剧中认可的混合风格。尼采的朋友欧

文·罗德立即察觉到其中的相似之处，并在信中写道："柏拉图创造了他的苏格拉底和你的查拉图斯特拉。"[74] 这个（一般地说）柏拉图式的混合，最初起源于戏剧，可以被称为一种被错置的戏剧，可与克尔凯郭尔的《非此即彼》相提并论。然而，重要的是，我们不要认为这种被错置的戏剧会演变成某种形式的小说创作，这将是错误的假设。相反，这些创作应该被归类在扩展了的戏剧概念之下，这个戏剧概念超越了戏剧的形式化定义；取而代之的是一系列形式，这些形式赋予了角色直接言说的特权，并将这些角色置于场景中以影响他们的互动。

这里有待讨论的是戏剧性定义的最后一个要素，即剧场视域。像柏拉图或克尔凯郭尔一样，尼采不断提到剧场。查拉图斯特拉显然与他那个时代的剧场对抗。但《查拉图斯特拉如是说》的剧场并不是适合悲剧类型的剧场，就像柏拉图的那样。相反，是马戏团和集市。当查拉图斯特拉第一次下山时，他走进了一个小镇，那里聚集了观看走钢丝的观众。查拉图斯特拉突然进入现场，开始向聚集的人群进行布道和发表格言式的演讲。事实上，有人将查拉图斯特拉误认为是走钢丝的人，并大喊他应该停止说话，开始走钢丝。就在这时，马戏团的语言进入了查拉图斯特拉的演讲中。他没有澄清困惑，而是说出了这句话："人是一根绳索，系在动物和超人之间，一条穿过深渊的绳索"，并进一步进行了阐述。[75] 在这个阐述过程中，查拉图斯特拉被一场实际表演打断：走钢丝的人突然出现在钢丝上。观众对查拉图斯特拉失去了兴趣，他不得不让位于表演。但随后发生了一件奇怪的事——他的新对手，走钢丝的人，反过来又被他自己的对手打断：一个被称为小丑（Possenreisser）的小丑出现在钢丝上，追赶走钢丝的人，最后跳过他，从而超越并羞辱这个表演者。这个动作导致走钢丝的人失去平衡并跌倒，摔在查拉图斯特拉的跟前。查拉图斯特拉扛起尸体，把它带走，

<143>

并将之埋葬。

这个开场在查拉图斯特拉和马戏团演员之间制造了一个有趣的互动关系，更笼统来讲，也同样在尼采的文本与戏剧之间创造了一个有趣的互动关系。查拉图斯特拉打断了一场表演；他被混淆为表演者；他使用了马戏表演用语；而他又被第二次马戏表演打断了（随后被小丑打断）。尽管查拉图斯特拉与剧场对抗，并被它超越，但他仍把戏剧融入了自己的语言中：他的布道是用戏剧语言表达的。钢丝形象和走钢丝的人物形象仍是作品剩余部分的中心。

第二种模式很快汲取了马戏团用语，这将证明跳舞更为重要。舞蹈表演成了尼采的主要哲学形象。他把"说话"描述成一种愚蠢的行为，人类通过它"在一切上跳舞"[76]。《查拉图斯特拉》的第三部分的一章标题为"舞蹈之歌"（Tanzlied），其中查拉图斯特拉的美德被描述为"舞者的美德"，毫无疑问这是指卡门，而不是瓦格纳。[77] 在开始被误认为是走钢丝的表演者之后，查拉图斯特拉最终变成了一位舞者。

为了理解尼采为什么会使用戏剧的错置手法作为哲学写作的模式，我们可以根据柏拉图的戏剧理论来分析，该戏剧理论侧重于人物、场景和动作的哲学工具化。与柏拉图笔下的苏格拉底一样，主角查拉图斯特拉被赋予了很大的权重。正如柏拉图笔下的苏格拉底与作者并不完全相同一样，尼采的查拉图斯特拉也不完全是尼采。查拉图斯特拉是一个戏剧性的载体，通过与其他角色进行对话和互动的人物来展示尼采的哲学。但是什么样的动作是这个角色的核心呢？与苏格拉底一样，查拉图斯特拉的主要行动是演讲，正如标题"查拉图斯特拉如是说"所提示的那样。作为叙述框架的结论，这句话在每一节之后都会重复出现，几乎是仪式性的。

<144>

这句没完没了的重复，也是对前一幕动作的总结。说话是查拉图

斯特拉的全部行动，而他的特殊戏剧性主要在于说话的行为本身。在某种程度上，这并不令人意外。尼采不仅是身体的思想家，坚持身体反对一切形式的理想主义；他还是一位语言思想家，将隐喻的意义、更普遍的修辞的意义，以及哲学必须是对语言的批判性分析等的观点引入哲学。由于尼采的主要任务是阐明他的哲学，所以这部戏剧围绕着演讲展开，讨论的问题是如何讲哲学，如何成为特定类型的演讲者，如何说出需要说但不能只由尼采本人来说的话。

尼采不仅注重"说"，而且还注重"被理解"。因此，《查拉图斯特拉如是说》的戏剧性在于对查拉图斯特拉演说的不同反应，即先知的话语对不同类型的观众产生的有意或无意的影响。[78] 我们首先发现他在走钢丝者周围的人群面前演说；但观众并不理解查拉图斯特拉，不同形式的误解也成为后续的章节主要特征。经历了观众的负面体验之后，查拉图斯特拉在选择听众时更加谨慎，主要限定在他的朋友或追随者之中。但即使这样，他也不免被误解，并且他发现追随者们创造了一种哲学，这种哲学是对他的严重误读。结果，查拉图斯特拉再次退出，选择与自己交谈，因此作品的大部分篇幅采用了独白。然而，有一群听众似乎没有误解他，那就是查拉图斯特拉的动物。这些动物是各种各样的帮手，当查拉图斯特拉生病时带给他食物，当他沮丧的时候安慰他。但它们的主要功能似乎是充当有同情心的听众，它们不会误解查拉图斯特拉的演讲。当然，查拉图斯特拉的真正目标受众是人类。但是，向人类讲话是一项不可靠的工作，而动物则是一群安全的、令人欣慰的听众，它们不会做出回应，也不应该被既针对又不针对它们的演讲所改变。

以查拉图斯特拉的演讲和他的听众为中心的戏剧性决定了整部作品的行动，因为不同的言语行为和言语情境都伴随着一个相对简单而

重复的行动序列：查拉图斯特拉下山，说话，一次又一次的退出，让人想起柏拉图洞穴中的囚犯，该囚犯爬上洞口，又爬回洞里，就像查拉图斯特拉一样面对误解和敌意。这里有进步，或至少有一个过程在起作用：随着每次重复，查拉图斯特拉都意识到了一些事情，最终查拉图斯特拉将学会如何与人类交谈。

<145>

上山和下山的行为，以及希望找到一个观众并意识到缺乏欣赏他的观众的行为，推动着整个剧情的重要发展：查拉图斯特拉出场的身份是尼采的权力意志和永恒的轮回两种哲学学说的先知。起初，查拉图斯特拉不愿为这些学说发声，而满足于像施洗者约翰一样，把这些学说变成文字。然而，查拉图斯特拉越是认识到追随者的局限性，他就越怀疑他们中的任何一个人都注定要成为宣扬这些学说的超人或元人。在这一点上，查拉图斯特拉意识到他自己必须成为永恒轮回的先知。[79] 正如柏拉图的对话试图通过苏格拉底间接地产生洞见，而不是简单地宣布柏拉图的学说，在《查拉图斯特拉如是说》一书中，尼采也未直接通过主人公之口阐述其思想，而是描述了查拉图斯特拉如何成为其哲学的主体和发言人的过程。从这个意义上说，《查拉图斯特拉如是说》是一部有哲学主人公的戏剧，是查拉图斯特拉成为新哲学的发言人的戏剧。

查拉图斯特拉的两种学说——权力意志和永恒的轮回——都是对苏格拉底和柏拉图的直接回应。权力意志是对苏格拉底伦理学的批判，后者认为邪恶只通过无知（对善的无知）来实现：一旦人们理解了善，他们就会去效仿。相比之下，权力意志否定了一开始就存在善的观念，即使存在，无知本身也不足以解释其中的任何偏差。相反，权力意志想象了一个不同力量相互对抗的世界。权力意志也是关于真理的理论：因为我们不能直接接触世界，我们所拥有的只是相互对立的解释行为。

这种对立最好被形容为一场权力斗争，一场对其他解释行为的支配权的斗争。无论是拥有善的观念，或是通过知识而拥有了善的观念，在这里都无立足之地。伦理不是寻找真理的问题，而是在某种进化过程中获得主导地位的问题。

另一学说，即永恒的轮回，是出了名的难以确定。最简便的方法是从反面来论述，即说"它不是什么"更容易一些。尽管它的名字很哲学，但是它并没有描述一个循环宇宙，在这个宇宙中，一切都在一遍又一遍地发生。相反，它是查拉图斯特拉在下山时最终宣读其学说的基石。尼采称永恒回归的学说是"肯定的"，因为它反对所有把世界只当作表象以及对理想的不完美呈现的哲学。尼采认为形而上学（尼采认为，这是与柏拉图的思想理论联系在一起的）是虚无主义的：形而上学对世界、对经验、对身体说不，因为它假定我们所知道的世界背后有一个真实的世界。与柏拉图的形而上学对照来看，这意味着并不存在其他世界，面前的世界就是我们所拥有的一切。因为这就是我们所拥有的一切，所以我们永远被我们所拥有的困住：所有可能发生的事情都是这个世界无休无止的循环。由于不存在其他可能性，所以也不存在可以孕育新事物的其他领域。

只有当我们从永恒的轮回向回看时，《查拉图斯特拉如是说》的戏剧形式才有意义。其重复的情节，查拉图斯特拉下山、讲道、一次次的撤退，是万物轮回世界观的例证。此外，《查拉图斯特拉如是说》说明了永恒的轮回的第二个后果：既没有弥赛亚也没有超人会从别处进入这个世界。整个文本都致力于预示这样一个超人，但超人并没有到来。即使是查拉图斯特拉的门徒，无论他们从他的演讲中吸收了什么，也完全没有成为这个人物。相反，查拉图斯特拉意识到他必须将自己塑造成那个新人。正是出于这个原因，尼采放弃了让查拉图斯特拉像

恩培多克勒斯一样死去的最初想法。事实上，尼采一直将苏格拉底的死、他的死亡意愿和渴望当作他哲学中虚无主义、破坏性和自我否定方面的标志。相比之下，查拉图斯特拉是反苏格拉底的，是生命的伟大肯定者。因此，查拉图斯特拉不能死；他必须把自己变成他所要求的形象。

最后，《查拉图斯特拉如是说》是一出演讲戏剧，确切地说，是一出将演讲错置的戏剧。尼采打造了一个适合此任务的体裁，创建一种文学形式，即把戏剧当作舞台演说和演说家的主要体裁，然后将这种形式置换成一个不同类型的混杂体，他的唯一意图是以此刻画演说家和渲染他的演讲，以适合阐述自己的哲学。

鉴于尼采清楚地将自己的哲学视为对苏格拉底和柏拉图的颠覆，这也许是一个很好的机会来讨论我称之为戏剧性柏拉图主义的一个关键维度：它是如何与尼采以及许多现代主义思想家和作家反复提出的，几乎是强迫性的反柏拉图主义联系起来的。对于尼采来说，苏格拉底和柏拉图是多么矛盾的人物，这我已经在前面章节中稍有论及。我说的是角色或人物，而不是哲学，因为尼采似乎对这些人物的哲学立场并不感到矛盾，他们的立场不仅与尼采自己，还与大多数哲学传统息息相关。尼采只是拒绝接受它们。他本能地反对柏拉图主义是因它与基督教融为了一体，导致对身体和世界的排斥。"基督教是大众的柏拉图主义"，是他对马克思著名表述的颠倒。[80] 然而，除了对苏格拉底作为音乐创作者的更积极的看法之外，尼采也对柏拉图进行了更细致的评估。他关于柏拉图的观点在《快乐的科学》（1882）中得到了最充分的阐述。这里，尼采最初确实将柏拉图主义视为一种疾病，他希望从中"拯救"哲学（疾病和治愈的语言与他的身体哲学产生共鸣）。但随后尼采停顿了一下，对柏拉图主义作为疾病的这一概念进行了限

<147>

定:"总之:迄今为止,所有的哲学理想主义都像是一种疾病,而不是像柏拉图思想那样,是一种旺盛而危险的健康的警示思想,是对压倒性感官体验的恐惧,是苏格拉底的狡猾。也许我们现代人根本不够健康,不需要柏拉图的唯心主义?"[81]这段话展现了一个不寻常的倒装结构。虽然理想主义或柏拉图主义应该被理解为一种疾病,一种反对生活的疾病,但尼采为苏格拉底开了一个例外。他承认苏格拉底强健的体质是柏拉图哲学性格的一个重要元素:例如,苏格拉底在《会饮篇》结尾并没有喝醉,也不会在战斗中逃跑,他承认自己也有强烈的肉体欲望。这样的段落让尼采停顿了一下,并导致他得出一个不同的结论,即(柏拉图的)苏格拉底本人并没犯有否认和忽视生命的疾病。相反,柏拉图非常了解生命,即感官压倒一切的本质,并作为预防措施他构建了理想主义哲学来作为对它的回应。人们可能会将柏拉图的这种观点理解为"似是而非"的理想主义:苏格拉底和柏拉图(在这段话中他们的形象崩塌了)并不真正认为存在一个单独的思想王国。他们可能也不会相信,作恶只是因为不知道善。但他们知道,面对像希腊这样的注重感官和身体的文化,这种理想化的理性主义是唯一合适的哲学。他们的理想主义是他们周围文化的解毒剂。他们需要争论,并表现得好像世界上真正存在着这样的王国一样。

尼采用更令人惊讶的结论结束这一段,或者更确切地说是提出了一个问题:也许我们现代人只是还不够健康,因此还不需要柏拉图的理想主义?发誓要反柏拉图主义的尼采似乎设想了一个未来,即我们可能会再次需要柏拉图的理想主义。这样的未来将是理想主义被摒弃而唯物主义取而代之的未来。我认为,这个未来已经到来;我们正身处其中。事实上,在哲学领域,尼采是它的主要先驱。自尼采以来,大多数哲学都是反理想主义的,强调各种形式的物质性,无论是劳动

的社会组织、制度，还是（我们这个时代的伟大口号）经验和身体。毫无疑问，所有这些反理想主义在尼采看来都是"健康的"。事实上，健康一直是我们这个时代的伟大产品。就像苏格拉底和柏拉图时代的希腊文化一样，我们发现自己是在健身房里庆祝这种健康。正是在这样的身体锻炼场所，苏格拉底去向其实践者灌输解毒剂：理想主义哲学。我们现在非常健康，如此关注身体，以至于我们迫切需要柏拉图。

让-保罗·萨特和阿尔贝·加缪

<148> 在存在主义的历史上,克尔凯郭尔和尼采通常被看作这一运动最重要的先驱,他们都对主观体验、人物及其行为以及人类的实际存在而非其隐藏的本质感兴趣,而不是他们隐藏的本质。人的存在与隐藏本质之间的区别就是存在主义得以命名的原因,它让我们不再寻找本质,而是满足于当下、现在、周围、眼前、自身及自身的存在。"存在先于本质"是存在主义的战斗口号,这意味着存在就是我们所拥有的状态,是我们的特征,因此我们应该关注我们自身,甚至在我们的哲学中尤其如此。其他一切,包括事物的本质都是无法接近的,归根结底都是无用的空想。我们的主观生活及我们与他人之间的互动才是真正重要的,而且是唯一的真实存在。总之,洞穴之外再无洞穴。

放弃对本质的古老哲学的迷恋也付出了高昂的代价。特别是,这意味着哲学不再拥有了解第一事物的愿望,不再从事为自身提供立足之本的事业。从这个意义上说,存在主义给它的读者和追随者留下了没有根据的东西。然而,这并不是失败。它是存在主义的主要目标,它试图捕捉而不是消解这种无根据的感觉,用宗教术语来说,就是上帝不在或死去的感觉。阿尔贝·加缪将这种无根据的感觉称为"荒谬"。让-保罗·萨特称之为"恶心"。如果说存在主义从克尔凯郭尔和尼采那里学会了摒弃关于本质的形而上学的推理,那么它也从他们那里学

到了更重要的东西：存在哲学意味着哲学和戏剧之间的新关系。毕竟，正是哲学对本质的坚持才促使它反对戏剧，这很符合洞穴的逻辑：只有把戏剧抛在脑后，才能找到本质。一旦哲学克服了对本质的执着，它也可以克服对戏剧的排斥。戏剧对可见世界的拥抱不再是阻碍，而是优势：还有什么比通过戏剧更好地呈现存在的方式呢？

加缪和萨特在他们的生存哲学中都广泛地运用了戏剧和剧场。他们的哲学表述基于场景和情境，他们将戏剧作为表达哲学的重要形式。最后，萨特与加缪都回归到了哲学化人物最早的创造者柏拉图，我们几乎可以说他是这一哲学问题的发现者。加缪在日记中甚至抄袭了尼采的日记——"我承认，苏格拉底离我太近了，因此我不得不经常和他打架。"[82]

马丁·埃斯林的里程碑式研究《荒诞戏剧》（1961）在一定程度上指出了存在主义对戏剧的意义。在这本书中，埃斯林采用"荒诞"为一大群相当不同的剧作家定性，包括塞缪尔·萨贝克特、欧仁·萨约内斯科、亚瑟·萨阿达莫夫、让－萨热内、爱德华·萨阿尔比、费尔南多·萨·阿拉巴尔、君特·萨格拉斯和哈罗德·萨品特。埃斯林认为，他们的戏剧通过将存在主义哲学的基本假设和态度转化为新的戏剧形式，表达这些基本假设和态度。尤其是贝克特，如果忽略幸运儿在《等待戈多》（1953）中的"思考"的独白的话，他就成为不用一句哲学演讲词就能捕捉到荒诞的剧作家。在这份剧作家名单中明显缺少的两位剧作家是萨特和加缪。虽然埃斯林提到了加缪的先驱尼采，并引用了加缪的《西西弗斯神话》中的几段话，其中对荒诞进行了解释，但埃斯林对加缪和萨特的戏剧感到失望，"虽然萨特或加缪表达了新的内容［即荒诞］，按照旧的惯例，荒诞戏剧更前进了一步，以试图在其基本假设和表达这些假设的形式之间实现统一。从某种意义上说，萨特和

加缪的戏剧在艺术方面不如荒诞派戏剧那样充分地表达了他们俩的哲学。"[83] 埃斯林的理论仍然是反映了萨特和加缪的普遍理解，即虽然他们的哲学十分激进，但他们的戏剧创作相较于贝克特和约内斯科的大胆形式，却显得过于传统了。

在把加缪和萨特视为剧作家的过程中，是将戏剧和哲学严格分开的愿望在起作用。这里，我们看到了总是与哲学戏剧相关的恐惧的轮回：把哲学引入舞台可能会让戏剧失去原有的艺术效果。事实上，埃斯林对萨特和加缪戏剧的主要担忧是，他们过度依赖哲学语言。虽然荒诞派剧作家割断了语言，并将对话切割成碎片、陈词滥调和非交流性话语，例如《等待戈多》中幸运儿的独白，但萨特和加缪的角色在表现自己时表达得太过流利，尤其当他们的演讲涉及立场、信仰和态度时。有人甚至可能对作为哲学家的萨特和加缪提出类似的抱怨。存在主义是最后一个不以语言的批判性分析为中心的哲学运动。出于这个原因，它被指责为错过了哲学的语言转向。西奥多·阿多诺是早期批评萨特和加缪对语言缺乏足够兴趣的人之一。在埃斯林的著作发表的前几年，阿多诺一篇文章《试图理解终局》（1958）就已经提出几个类似的观点，阿多诺将贝克特的戏剧视为存在主义哲学的产物。同时，他也试图将这部戏剧与哲学剧拉开距离。"对《试图理解终局》的阐释绝不能追求以哲学的方式表达其意义的幻想。"[84] 与埃斯林一样，阿多诺试图将戏剧和哲学分开。

埃斯林（和阿多诺）发现了存在主义和戏剧之间的巨大融合，这种融合是以相对传统的方式发生的：剧作家借鉴了哲学家阐述的世界观。然而，他们忽略了下列事实：哲学和戏剧之间的交流是双向的，并且萨特和加缪对戏剧产生如此巨大影响的原因，以及他们自己被迫创作戏剧的原因，是戏剧和剧场深深地影响了他们的哲学。存在主义是

<150>

哲学和戏剧之间异常渗透的时刻之一。为了理解存在主义及其与戏剧的关系,有必要分析戏剧对哲学的影响和哲学对戏剧的影响。

让-保罗·萨特:存在主义戏剧

萨特从主观存在出发,但这并不意味着主观存在可以轻易地成为建立哲学体系的基础。相反,他把主观存在看作不断变化且脆弱的实体。用他的话来说,来自海德格尔的主观存在是一个工程。它不是凭空存在的,而是必须被设想进而被实现,就像这是一个必须在自我创造或自我塑造的过程中实现的目标。这种自我创造并不与世隔绝,会受到各种条件的限制。此处的自我从来不是独自存在,而是根植于周围的世界,萨特称之为情境。情境影响自我,在某种意义上,会引发决定、定义自我的后果。情境最重要的组成部分是他人的存在。因为我们从来都不单独存在,我们需要面对的不仅是周围的世界,还有其他人,他们反过来凝视我们、接近我们、定义我们;萨特甚至认为他们试图创造我们。对于萨特而言,这个世界和其他人对我们的说法是极其危险的,因为我们现在受制于他人的观点和心血来潮的想法,他们把我们变成了他们想要的样子。对于也从海德格尔那里继承了这种恐惧的萨特来说,这导致了一种深刻的异化,即我们的主观存在与自身的异化。

萨特和其经常参照的原始存在主义哲学家克尔凯郭尔和尼采一样,认识到存在主义不仅允许而且使戏剧与哲学之间建立新关系成为必要。对本质的执念消失了,这种执念因此与戏剧表象形成对比。因此,戏剧可以被看作一种模型,也可以看作一种形式,通过它来捕捉

存在的戏剧。所以，在萨特的主要作品《存在与虚无》（1943）中埃德蒙·胡塞尔和海德格尔的抽象方法和哲学论证形式比比皆是，它常常被扩展的例子"中断"，而这些例子都具有生命力，都含有"透露"剧作家的感性的戏剧化场景。诚然，对于许多读者而言，正是这些场景才是萨特作品中最令人难忘的部分，这使得它的影响力超出了其最初的受众——哲学家。例如，该书塑造了一个持有不忠观念的典型人物形象。萨特用两页篇幅来描述她：一位第一次与男士约会的女士徘徊着，永远不能决定是否和他一起回家。她态度漠然，没有回应他的调情和暗示，欺骗自己是否一同回家的问题与现在正发生的事情无关。萨特给我们描述了这种态度不明的接触场景："她的手静静停留在同伴温热的双手之间——既不同意也不拒绝。"[85]

<151>

另一个与不忠有关的场景或许是书中最为著名的桥段：它试图捕捉自我塑造的巨大难题。正如萨特所知，自我塑造，即我们让自己成为我们自己的必要性，是一个直接来自戏剧，来自表演的过程。当我们把自己变成某种先入为主的功能，或者用剧场的语言来说，变成一个角色，自我塑造的过程就很容易失真。萨特的主要例证是，一位服务员在服务方面过于努力，超额完成了他的工作，以至于他只是在"扮演服务员的角色"[86]。萨特补充道——但这个补充甚至没有必要，因为戏剧色彩已经很明确了，这个进行角色扮演的服务员只是一个服务员，"就像演员扮演哈姆雷特一样，通过机械地模仿角色的典型动作"[87]。其他人物，如皮埃尔，也出现在《存在与虚无》中，同样突然出现，仿佛飞来一般，他的出现好像只是为了表演与哲学相关的场景，只是为了再次消失。

如果自我塑造的哲学和不忠的危害适合这些小场景，那么萨特关于自我与他者之间关系里最重要的观念就体现在这种戏剧技巧的高潮

部分，即题为"观看"一章中。事实证明，看和被看是萨特自我观念的主要组成部分。从一开始，看和被看的相互作用就被认为是一种冲突，这是另一个戏剧范畴。萨特从公园里的一个简单场景开始，"我"观察到一个男人经过放在草坪边缘的长凳。[88]冲突始于萨特考虑这样一种可能性：这个男人本身也是一个能够观看的主体。现在涉及两种观点的冲突，即"我"和"这个男人"两个主体在视觉空间上存在相互对立的要求。这种冲突变成了自我的同构性，是"被对方看到的永久可能性"的结果。[89]为了捕捉这种冲突的戏剧性，萨特设计了其中最精巧的场景。第一步，一个受嫉妒驱动的男人正在通过钥匙孔监视着什么。萨特增加了赌注，同时也明确了发挥作用的视觉感知类型：主体在黑暗中，门将观看的区域隔开，因此从某种意义上说是一只不能被看见的眼睛。接下来发生的事情则被刻意地戏剧化了："但我突然听到大厅里有脚步声。有人在看着我！"[90]所发生的无异于一种"自我的中断"。从一开始，萨特就将"被看"的可能性定义为耻辱，偷窥的场景尤其生动地捕捉到了这一特征。但萨特并不满足于此，在几页评论之后，他以另一种方式继续这一场景：危险。现在，这个人不仅看，还威胁要报警甚至掏出枪，"看的眼神"转换成"枪指着我"。[91]在纯粹的偷窥和羞耻之后，中心冲突再次出现并危及生命。

在这里，观看不仅仅是感知世界和他者的众多方式之一；它成为在世界上存在和与他者交往的主要方式。也许正是这种目光的集中，使萨特一次次地使用戏剧里的专属词汇，即观看地点。观看的行为被比作看戏，就像偷窥者透过钥匙孔看到了"奇景"[92]。在关于"与他者在一起"的一章中多次描述了看戏，这让人想起了海德格尔关于"人"的概念：不真实的、非个人的团体或人群[93]。这群人就是典型的剧场观众，他们是被动的、匿名的，柏拉图已用"戏剧政治"的概念谴责这一

<152>

点，尼采也使用了这个概念。[94]事实上，我认为几乎没有哲学家不谴责被动的观众。因此，在萨特的戏剧世界中，我们发现了已经熟悉的戏剧和剧场的双重运用：拒绝戏剧表演的某些元素（被动的观众），同时为了哲学目的而挪用精选的戏剧和戏剧的范畴（视觉、人物、场景）。

鉴于萨特的哲学与戏剧产生了如此丰富的共鸣，他将这种哲学转化为实际的戏剧也就不足为奇了。当然，萨特也以其他文学形式表达了他的哲学思想。一是小说：就像萨特的小说《恶心》（1938）那样，专注于单一意识的能力，并使其能够从个体主体性的角度来捕捉自我创造与他者创造之间的冲突。[95]二是戏剧：相比之下，在戏剧中这种冲突不是从内部体验的，而是从外部观察的。戏剧最适合展示几个施动者之间的纯粹对抗。他们在那里，在远处的舞台上，我们所能做的就是观察他们疏离化互动的戏剧性，而这种观察的立场可以与布莱希特的批判性观察者相提并论。

这一点清楚地展现在萨特最著名的戏剧《密室》（1944）中。[96]该戏剧呈现了三个角色，一位女士和两位男士，他们发现自己进入了来世，被迫进入了一个无法逃脱的房间。他们注定永远同他人在一起，而不是一人独处；每个人都绝不可能摆脱其他人。这个场景是萨特所说的"情境"的例证，我们不可避免地与他人一起被放入同一场景，它也呼应了克尔凯郭尔和其他戏剧哲学家对场景的强调。萨特小心翼翼地将这种悲剧戏剧化，并通过令他们陷入三角恋来实现这一点，因为他们都感到失望和绝望。但这种不愉快的三角恋只是更基本事实的最明显维度，即三个角色总是受制于他们对彼此的看法，以及他们创造彼此的行为。《密室》的场景是悲剧性的，因为这三个角色彼此之间尤为不合适。从这个意义上说，《密室》犯了戏剧性夸大的过错，这种错误是一种以极其极端的方式将情境典型化的结果。然而，问题的关键

在于，所有的情境都像剧中所描述的那样：不管是否适合，人与人之间的对抗总是会威胁到个体的主观存在；而且如果将其融入某种社会情境中，就将意味着它的异化开始。萨特的哲学可以被描述为第二人称视角的悲剧。这个第二人称视角在舞台上找到了合适形式，上述三个角色在舞台上永远都是相互依存的。

⟨153⟩

《密室》强调情境的视觉维度，萨特对视觉的兴趣就是对看和被看的兴趣。毕竟，戏剧一直关注着怎样让事物变得清晰可见，把无形的东西呈现在舞台上，从而将其暴露在观众热切的目光中。在《密室》里，萨特从两个方面利用了这种视觉上的戏剧性。第一个是通过相对简单的技术，将镜面或其他反射面从舞台上移开。这三个人物发现自己的处境是，他们再也不能从镜子里看到自己；从现在开始，他们将完全依赖于别人的看法。他们不仅不断地暴露在彼此的目光下，而且在感知自己的时候，也要依赖其他人的目光。他们注定要成为第二个人的视角。另一项技巧与这些人物的早期生活有关。他们的感知不仅在这里产生，而且也从过去的记忆中生成，因此这些人物从他们早期的生活中看到自己，在他们脑海中不断地回放他们过去生活的场景。但随着戏剧的继续，这些景象变得越来越模糊；渐渐地，这三个人物被还原为现在状态和相互感知的统治。因此，萨特设法通过戏剧捕捉到其哲学的两个方面：一是戏剧的情境性和社会性，这就使人物不能处于单独存在的状态；二是视觉的首要性，这使得人物暴露在舞台上和观众的视线之中。在戏剧中，没人能够逃离视觉场域，因此戏剧能够成为主观存在依赖于他人之哲学的完美载体。换句话说，戏剧表现的就是与他人的关系。

虽然大多数戏剧哲学家都接受人物和行动的哲学，但对于戏剧化再现的使用却感到茫然，萨特则以同样的方式接受戏剧和剧场。他的

哲学依赖于人与场景，他因此将这种哲学转化为戏剧。与此同时，在戏剧场景中，他最感兴趣的是观看的行为；这种行为突出了戏剧的视觉层面，即看和被看。

除了萨特的戏剧已经成为存在主义戏剧著名的标志性作品之外，他还对戏剧产生了另一重要影响。他推崇一位名为让·热奈特的小说家，当时热奈特正为能够成为一名剧作家而努力。这位著名的哲学家把厚厚的哲学著作《圣·热奈特传》（1953）献给了这位不知名的作家，他在热奈特的小说中找到了戏剧的和剧场的敏感性，热奈特随后在戏剧方面的成功也证实了这一点。"演员和烈士"是这本书的副标题，这本书在赞美热奈特的小说和戏剧中所创造的虚拟世界的同时，也赞扬了随处可见的、以角色扮演、立场选择以及元戏剧性为焦点的戏剧化场景，这些场景像皮兰德娄的元戏剧性一样，既刺激又危险。萨特作品助推了热奈特的职业发展，引发了一系列的哲学评论，其中包括雅克·德里达的《丧钟》（1981），该书分为两卷，其中一卷专门讨论热奈特，另一卷专门讨论黑格尔。在这部引人入胜且困难重重的作品中，德里达实现了戏剧和哲学的并存，如果不是融合的话。[97]萨特对存在主义的阐述、他的戏剧和他有关戏剧的著作都证明了这一点，即戏剧和剧场可以为哲学家提供资源，同时哲学家也可以为剧作家提供资源。

阿尔贝·加缪：卡利古拉的神话

20世纪的哲学家受克尔凯郭尔和尼采的戏剧哲学影响最大的莫过于阿尔贝·加缪，他的著作提及这两位先辈之处随处可见。然而，很难准确地说明克尔凯郭尔和尼采如何被视为加缪荒诞哲学的奠基人。

事实上，加缪是否应该首先被视为真正的哲学家，以及因此他是否将克尔凯郭尔和尼采正确地理解为哲学家，一直存在着疑问。加缪有时是萨特的朋友，有时是萨特的敌人，萨特总是对哲学家加缪不屑一顾，甚至称他为作家。萨特认为，加缪既不了解克尔凯郭尔，也不了解尼采，因此他对这两位哲学家的阐释缺乏哲学价值。这一指控虽然并非没有道理，但也引发了对加缪作品地位的质疑：如果我们不应该把他理解为哲学家，那么他应该是什么？萨特的指控必须回答下列问题：克尔凯郭尔和尼采是不是传统意义上的哲学家，因为他们确实面临着与加缪非常相似的指控。如果他们不是真正的哲学家，那么他们是什么？

对于后一个问题，我一直试图给出的答案是，克尔凯郭尔和尼采，以及现在的加缪，都应该被视为专门的戏剧哲学家，即承认戏剧和剧场的哲学潜力的哲学家。柏拉图的戏剧遗产通过这些人物重新显现，也使哲学的本质发生了根本性的变化，因此那些拒绝将克尔凯郭尔、尼采或加缪视为哲学家的人在某种意义上并不完全错误。如果哲学意味着探索人与自然的本质，正如洞穴寓言所暗示的那样，那么戏剧哲学，即使用源自戏剧的模型和形式，也只能被视为错误的，或微不足道的，甚至是危险的。本质总是被定义为反表象的，因此任何本质主义哲学都必须将自己定义为反戏剧的。加缪很可能误解了克尔凯郭尔神学或尼采语言哲学中的某些学说和观点，但他正确地理解（也许比萨特更理解）了戏剧性和剧场性维度，并试图将这一维度融入他自己的写作中。他对克尔凯郭尔和尼采的主角唐璜和查拉图斯特拉以及他们的前任苏格拉底特别感兴趣。但把这些人物视为哲学代理人只是他努力的一部分，这还将需要对哲学进行全面的戏剧化和剧场化。

对于加缪来说，这一切都始于剧院。1935 年至 1939 年间，他还

<155>

是阿尔及尔的年轻人，曾担任两个业余戏剧公司的领导，分别是劳动剧场（Théâtre du Travail）和团队剧场（Théâtre de l'Équipe），这里演出高雅经典的作品，包括本·琼生、马克西姆·高尔基和 J. M. 辛格的戏剧作品，以及由安德烈·马尔罗和陀思妥耶夫斯基的小说改编的戏剧。加缪执笔改编，并担任演员、制片人和导演，从头开始学习戏剧业务。加缪搬到巴黎并在那里确立了自己作为作家和哲学家的地位后，他创作了四部戏剧，完成一些作品改编，他继续参与剧院工作；萨特原本想让加缪在《密室》的首演中扮演加辛。加缪受到现代戏剧实验以及 20 世纪初新的戏剧技术和资源的影响。事实证明，这是他比克尔凯郭尔和尼采更重要的优势，后者不得不与 18 世纪和 19 世纪的戏剧打交道。这也解释了为什么加缪和萨特一样，更有信心在实际戏剧中表达他的戏剧哲学，而不是选择克尔凯郭尔和尼采的准戏剧形式。与克尔凯郭尔和尼采不同，萨特和加缪可以借鉴柏拉图式现代戏剧传统，这在前几章已有概述。

加缪一直是戏剧界的重要人物，他创作舞台剧和改编作品，直到 46 岁时因车祸英年早逝。但他最终也成了哲学家，特别是一位将戏剧作为他思想基础的人。加缪关于荒诞哲学的最重要的哲学阐释——《西西弗斯的神话》（1942），也是他最具戏剧性的作品。与克尔凯郭尔和尼采一样，加缪通过人物进行思考；事实上，他在哲学著作中使用的第一个角色正是克尔凯郭尔和萧伯纳以前使用过的唐璜。和克尔凯郭尔一样，加缪试图把唐璜描述为一个追求极端生活态度的人物，而不是性掠夺者。唐璜带着不达目的不罢休的、超乎常人的决心一路走来，克服了所有的障碍。他是一个受控制的人，如果不是受控于一种意念，那么至少是受控于一种命令或一个原则。

克尔凯郭尔也声称，正是加缪的伟大洞察力，使他看到唐璜的执

念最终使他不仅成为利己主义者，而且更确切地说是成为理念的具象。加缪将这个理念称为"数量伦理"[98]，即追求尽可能多的女性，而不考虑她们的特殊品质。[99] 所有女人对他来说都是一样的，她们都值得被爱，唐璜将倾尽所有去爱她们，一个接一个。加缪也认识到，这种对数量的热爱意味着唐璜本人没有任何特殊的特征和怪癖，他的整个存在以某种方式被他的追求所消耗。唐璜没有个性，没有品位，没有什么不是由他的单一目的决定的。只要他有选择，他就可以做任何事，成为任何人；此外别无他求。加缪写道，"他选择一无所有"[100]。加缪知道唐璜生来就是舞台上的生物，一个依然活跃在许多改编故事中的戏剧角色，并且强调了唐璜的"戏剧品位"[101]。像克尔凯郭尔（和萧伯纳）一样，加缪认识到唐璜是一个纯粹意义上的戏剧人物，一个没有内核的人物，一个纯粹的面具。简而言之，他就是一个用来突出戏剧本身戏剧性的人物。也许并不足为奇的是，加缪在他去世前不久还在考虑创作一部以唐璜为基础的新戏剧。[102] 为此，他开始将蒂尔索·德·莫利纳的《唐璜》原版翻译成法语。还有一篇1940年的日记，其中加缪勾勒了关于唐璜的戏剧的轮廓，包括结构和对白的主线。[103] 通过这个草稿，加缪试图将唐璜的角色从戏剧哲学领域带入实际戏剧。

<156>

　　加缪在讨论作为戏剧人物和剧场人物的唐璜之后，他接着探讨了演绎唐璜的演员。演员本身就是抽象的原则，唐璜就是其中的特殊例子。对于加缪来说，演员是最接近荒诞体验的人。在演员的手中，角色在几平方英尺的木板上会在几个小时内起死回生——"从未有人如此出色地……阐释了荒谬"，加缪声称。[104] 演员每晚都了解并体验生活是多么短暂和不稳定，他们过早地消亡，荣耀的时刻过后，一切就结束了。演员的优势恰恰在于了解荒诞。在这里，我们想起了加缪对自我意识的高度评价，正如之前的海德格尔一样。海德格尔创造了"向死

而生"一词来表达原始存在主义对生命的态度。加缪认识到戏剧是这种态度的完美例证。这种认识也可以反过来看：如果戏剧阐释存在主义，那么存在主义就早已融入了戏剧，并赋予戏剧表达其哲学核心原则的特权。戏剧不仅仅是众多例子中的一个，对于加缪来说，它捕捉到了存在主义的本质——或者应该说丧失了本质。

当我们转向加缪的第二点时，存在主义戏剧的中心地位就显现出来了：演员比其他人更强烈地体验到生命的无常，因此加缪称演员为"无常的模仿"，并补充说演员知道他们只存在于表象领域；那是他们的正确领域。反戏剧性的偏见已经形成了完整的闭环。戏剧被指责为只处理表象因而摒弃了专注于本质的哲学。但是，一旦哲学将焦点转移到存在上，戏剧就突然变成了拥有特权的领域。成为哲学家的最佳方式是先进入戏剧界。

接受戏剧性的同时，加缪还关注与戏剧性相关的所有内容，例如演员、动作和行动。行动的主题贯穿了整个《西西弗斯神话》，从其著名的第一行开始："真正严肃的哲学问题只有一个，就是自杀。"[105] 对于加缪来说，自杀突出了思想和行动之间的联系。他说，自杀不是社会学的问题。"自杀除了作为一种社会现象外，从未被认真对待过。相反，从一开始它就是个人思想与自杀之间的关系的问题。这样的行为是在沉默的内心中准备的，就像一件伟大的艺术品。"[106] 自杀是一种行动，但与思想密切相关，因为除了执行它的意志之外，没有任何东西能将它们阻隔开来。

通过对自杀问题的论述，加缪从一开始就明确指出，思想与行动的关系是一个严重的问题，是一个生死攸关的问题。哲学不仅是认识的问题，也是行动的问题，是决定生存的问题。自杀是对荒诞的恰当回应吗？加缪并未解决这个问题。然而，在他的文章中，他进行了一

种微妙而深远的翻译：这一行动（自杀）的问题变成了（戏剧的）表演问题。加缪认识到表演这一概念的深远的模糊性。一方面，演戏是一件严肃的、也许是最严肃的事情，导致了自杀（或谋杀）的绝对行动。另一方面，表演也与娱乐场所有关。的确，加缪使用的词是手势，它与戏剧表演相呼应。

从第一种意义上的行动开始，即从自杀开始，加缪越来越多地转向第二种意义上的行动，即戏剧性行动。这是他对唐璜着迷的另一个原因。唐璜是没有内核的纯粹角色；他全是面具和伪装。但唐璜也是一个行动的人物，他被决心支配，并由此将愿望转化为动作：唐璜把事情看透了。演员也是如此。演员不断地、有意识地行动，因为他们充分了解世界的空虚和短暂的本质——简而言之，了解存在的荒诞。然而，演员唯有行动，并且只要剧场的灯光不灭，就会行动不止。

加缪通过对动作的详细阐释，将我们带到了戏剧的核心。他认识到戏剧是强调表象和面具哲学的典范。但对于认为表象是一件严肃的事情的哲学来说，戏剧同样是一个很好的模型。行动则同时兼具这两方面。它跨越了戏剧与现实的界线，也就是说，戏剧的表象和现实是相关的，并且用戏剧的角度来思考我们的存在并不意味着我们的存在只是一场戏，而是意味着它与行动的关系更加密切。在这里，加缪超越了传统的反戏剧偏见，因为它仅将戏剧与表象联系起来。对加缪来说，剧场是让表象变得戏剧化的地方。也就是说，这是一个行动问题，是一个实践原则的问题（例如推动唐璜的原则）。更具体地说，是一个 <158>
在直面荒诞的情况下采取行动的问题。演员不会停止行动，因为他们知道他们的世界是空洞和无常的；他们接受了这种认知，并且行动中无视这种认知。事实上，也是因为这种认知而行动。正是这种无常和空洞性使他们能够首先行动并成为演员。这样，剧场就成为充分了解

第四章　戏剧与哲学　　233

荒诞的行动之所。

《西西弗斯神话》接近尾声时，加缪转向捕捉荒诞最成功的文学家弗朗茨·卡夫卡。在讨论卡夫卡的章节之前有一章题为"哲学与小说"，加缪在其中声称最伟大的小说家，如萨德、麦尔维尔、陀思妥耶夫斯基和卡夫卡，都是哲学小说家。[107] 这些评论提醒我们，加缪像萨特一样，既写哲学小说，也创作哲学戏剧，并且《陌生人》与《恶心》，甚至比《卡利古拉》和《密室》更可能成为最著名的存在主义作品。但加缪并没有将哲学戏剧和哲学小说区分开来。他将两者都视为混杂式体裁，以至于他甚至以戏剧性的方式阅读哲学小说。在讨论哲学小说的那几页中，这一点十分明显，他在其中强调了小说的戏剧性，宣称哲学小说"体现了思想的戏剧"，并在随后一页中重复了几乎完全相同的话，当时他观察到"艺术作品体现了思想的戏剧"。[108] 至少对于加缪来说，小说中出现的思想讨论在本质上仍然是戏剧性的，即使它们被纳入了小说的形式。

鉴于加缪在很大程度上依赖戏剧来阐明荒谬的哲学，以及这种哲学在很大程度上源于他作为演员、剧院经理和剧作家的经验，加缪想要彻底地将他的戏剧哲学回归实际的剧场也就不足为奇了。随着剧本《卡利古拉》（1945）的创作完毕，他实现了这一点，而该剧本的完成时间与《西西弗斯神话》的时间大致相同。就像尼采的《查拉图斯特拉》一样，它的结构也是围绕着单一主人公卡利古拉构建的，卡利古拉的作用是将加缪哲学的精华戏剧化。戏剧（和剧场）哲学的戏剧化是一个相当复杂但又引人入胜的过程，值得仔细研究。至少在卡利古拉的认知程度上，他演绎了加缪的哲学（后来事实证明，他的演绎很糟糕）。在戏剧的开头，卡利古拉从宫廷消失，之后归来时变得不同——他经历了一种顿悟，意识到"人会死去，而且他们并不幸

福"[109]。这是对荒诞的认识。他认识到荒诞不仅仅是思想问题,它还会引起身体反应,即恶心感,并在口中留下难闻的味道。然而,并不是每个人都能承认这很荒诞。事实上,其他人要么没有注意到它,要么选择忽略了它。

只有另外两个人物,诗人西庇阿和他的朋友切尔亚对荒诞有深刻的了解,因此他们是卡利古拉的主要对手。诗人对荒诞有一种直觉,使他能够创作出卡利古拉喜欢的诗歌。相比之下,切尔亚有哲学上的荒诞感,但他压制并否定了这种认知,反而选择了舒适和安全。这两个角色最终通过刺伤卡利古拉的脸而杀死了他。可以肯定的是,他们这样做是因为他已经变成了暴君。但他们谋杀卡利古拉的更深层次的原因是,卡利古拉每天都在用荒诞的方式与他们斗争。对他们来说,摆脱荒诞的唯一方法就是摆脱卡利古拉。 <159>

因此,这部戏剧提供了三种对待荒诞的态度:一种是诗意的,一种是哲学的,第三种是由卡利古拉所代表的。从一开始,当卡利古拉的认知水平提升后,他就被描述为一个有思想和理想的人,他宣称自己将从此被逻辑所引导,"我已决心做一个有逻辑的人"[110]。在死亡面前,一切行动都是平等的。他说,"我将把我们这个时代变成一个国王的馈赠——平等的礼物"。然后,他开始决心实践这一原则。我们看见他随意奸杀下属,但也拯救他们的性命,甚至是在他们犯了叛国罪之时。[111] 就他而言,正是这种不可预测方式下的行为,诠释荒诞的逻辑,即所有的行为都是一样的。

作为皇帝,卡利古拉处于一个独特的位置,可以根据他的洞察力采取行动,因此他的逻辑是由权力维持的。其他人都会受到法律、竞争对手、恐惧和其他限制的阻碍。在《卡利古拉》中发现暴政的典型总是很诱人,这也是该剧在战后欧洲成功吸引观众的原因。但加缪多次

强调他并不想看到的状态是，观众为《卡利古拉》鼓掌是因为他们想到了那种法西斯独裁者。过度的暴力有不同的来源：对荒诞的洞察力，以及将荒诞逻辑执行到底的准备和能力。"他正在将他的哲学变成尸体"，切尔亚宣称。[112] 所以，如果卡利古拉是一个暴君，那么他就是荒诞的暴君。

皇宫因此是可以将荒谬发挥到极致的地方，但也不是唯一的地方。另一个是剧场。对于知道如何使用它的哲学家来说，剧场可以成为一个实验室，一个可以试验思想及其后果的地方，可以将其推向极限或逻辑的极端。(这是布莱希特或多或少在加缪同时写《西西弗斯神话》和《卡利古拉》的时候提出的)。加缪的戏剧可以说是在测试对荒诞的不同态度。因此，皇帝和艺术家处于相似的位置，这也是诗人西庇阿与卡利古拉有血缘关系但未能追随他的原因之一。艺术家与皇帝之间的血缘关系实际上成了该剧的主旋律。有一次，卡利古拉宣称，"我是罗马有史以来唯一的真正的艺术家——相信我，唯一能做到思想和行为一致的艺术家"。出于类似的原因，他最终会驱逐所有诗人，因为他们没有做到这一点，即因为他们没能通过血腥的行动来激活他们的灵感。[113] 即使是理解卡利古拉的西庇阿（这一点，本文已在前文提及），最终在他和切尔亚一起在戏剧结尾刺杀了卡利古拉时转向了他的主人。卡利古拉认识到艺术家和皇帝之间的潜在相似之处。他对西庇阿说，"你们犯的最大错误是没有认真对待这出戏。如果你这样做了，你就会知道任何人都可以在神曲中扮演主角并成为神"。[114] 卡利古拉决心成为他王国中的剧作家，并以导演的方式统治罗马——"我邀请您观看最华丽的演出"[115]，他在第一幕接近尾声时如此宣布，而该剧的其余部分则是对这一愿景的实施。

整部剧加强了艺术家与皇帝之间的相似性。在第二幕中，卡利古

拉强迫聚集的贵族们进行一场笑声比赛，比赛的方式是讲述他们对卡利古拉一直提及的据说很有趣故事的反应。他们像木偶一样顺从，但只是机械地顺从；舞台指导特别说明，他们应该"表现得像木偶戏中的木偶一样"。[116] 更夸张的是，第三幕开场时卡利古拉在演出中饰演维纳斯，以要杀死他的下属来吓唬他们，结果却发现这是一个无厘头的威胁。第四幕也引发了类似的担忧，当时卡利古拉再次演了一场戏，这次他穿着芭蕾舞裙子，头戴着鲜花。更让人担忧的是下一场，当他让诗人排队并朗诵他们的创作时，发现除了西庇阿，这些诗人都不令他满意，只是在第一行时就用口哨打断他们。卡利古拉将罗马变成了一个舞台，这意味着该剧不断转向元戏剧，即转向戏剧中的戏剧。

然而，这些元戏剧的场景并不是剧中最危险的。从柏拉图的洞穴和卡尔德隆的《人生如梦》到皮兰德娄和热奈特，加缪唤起了元戏剧的暴力倾向，但他不只是赞同。在《卡利古拉》中，元戏剧的场景吓坏了贵族，尤其是当卡利古拉决定他们的反应时，但最终它们是无害的——只是一场戏而已。只有当卡利古拉假戏真做时，只有当他以模拟荒诞的方式将罗马再创造为剧场时，即当戏剧行动演变成严肃的行动时，事情才变得血腥。这里的重点是，对于卡利古拉来说，戏剧行动和严肃的行动没有区别，或者即使有区别，这对他来说并不重要；因为他拥有至高无上的权力，所以无论是台上还是台下，他都能演绎出神圣的悲剧。因此，该剧以从两侧接近这个接点的方式，一次又一次地回到戏剧行动和严肃行动之间的结合点，来观察当这条线被交叉或重叠时会发生什么。事实上，在该剧的两次重要的对抗中，首先是西庇阿和卡利古拉之间，然后是切尔亚和卡利古拉之间，权力斗争围绕着两组对手是在演戏还是真实的问题展开。

整部戏剧对卡利古拉的立场是什么？加缪本人并未简单地赞同卡

利古拉的格言,即所有行动都是平等的。在《西西弗斯神话》中,他写道,"荒诞并不能使人得到解放,而是得到束缚,但它并不允许所有的行动"。[117]《卡利古拉》及其主人公揭示了当对荒谬的洞察被视为一切的借口时究竟会发生什么。诚然,卡利古拉确实感到被荒谬束缚住了。

<161> 他不仅承认它,而且珍惜它;无论如何,他都想忠实于它。但这并不是全部的真相。卡利古拉没有认识到,由荒诞束缚的存在并不可以将他从其他一切中解放出来。因此,他对荒谬的逻辑态度是不正确的。这并不意味着他的两个对手西庇阿和切尔亚表现得更好。他们的危险性可能较小,但他们背叛了荒诞,没有坚持信念的勇气。只有卡利古拉有,尽管他对荒诞的特殊理解和实践最终证明是错误的。通过将他的哲学转化为戏剧,加缪得以检验其后果,包括戏剧行动和严肃行动之间的区别。要是卡利古拉自己也意识到了这种差别,他可能就会成为伟大的导演和剧作家;然而他却成了暴君。

肯尼斯·伯克

克尔凯郭尔、尼采、萨特和加缪——这些名字构成了一部受存在主义影响的戏剧哲学史，但这还不是终点。20世纪，戏剧哲学达到了临界点，这意味着许多尝试不仅是为了延续这一传统，而且还要书写它的历史。美国作家、知识分子肯尼斯·伯克和法国哲学家吉尔·德勒兹是两位截然不同的哲学家，他们为戏剧哲学史做出巨大贡献，也极大地影响了我的研究。通过他们的工作，戏剧哲学可以说已经拥有了历史意识：现在我们不仅要采用个案研究的方法来考察将戏剧和剧场技巧融入哲学的哲学家，而且还试图写一部哲学戏剧史。

像克尔凯郭尔和尼采一样，伯克游离在学术化的哲学之外，并且一直是默默无闻的人物，或者至少是未被充分研究的人物，即使受他影响的作品时有出现从而证明其潜移默化的影响。[118] 他与克尔凯郭尔和尼采不同，他们喜欢18世纪末和19世纪的戏剧；但像萨特和加缪一样，伯克受益于现代戏剧，并目睹了20世纪上半叶的戏剧和剧场中戏剧可能性的爆炸式增长，易卜生就是一个常见的参考点。戏剧的极端扩展无疑提高了他将戏剧扩展到哲学内部的信心。伯克的"戏剧主义"与我在讨论戏剧柏拉图主义时所采用的"戏剧性"非常接近。

伯克与戏剧的接触始于对希腊悲剧的兴趣，接着是语言的戏剧理论和人类互动的戏剧社会学，最终以戏剧作为衡量各种哲学流派的工

<162> 具而达到高峰。伯克后来称之为"戏剧主义"的第一部专著是《文学形式的哲学》（1941）。在这部书中，伯克在分析诗歌的过程中突然停下来，注意到"我们分析方法的一般视角可以简要地描述为戏剧理论"（伯克强调）。伯克的意思是，他并非要分析不同形式或时期的戏剧，而是要提出戏剧是所有艺术起源的理论。伯克接着上面的内容说："我们提议将仪式戏剧视为原始形式，即'中心'，而人类行为的其他所有方面都被视为从这个中心辐射出去的'辐条'。"（伯克强调）[119] 出于对艺术起源的兴趣，伯克参考了包括希腊戏剧的兴起，从羊人剧到许多其他形式的仪式，这是受詹姆斯·弗雷泽的《金枝》（1922）影响的结果。[120] 伯克对仪式化戏剧和仪式化剧场功能方面感兴趣，并以人类学家的视角进行创作。他甚至还为仪式的繁殖性和祈雨舞进行辩护，并将之嵌入具有农业功效的结构中："即使是最迷信的部落也一定有许多非常准确的方法，来估量世界上的障碍和机会，否则它就无法生存下去。"[121] 然而越来越明显的是，与其说伯克对特定部落的仪式感兴趣，不如说他对早期人类学家作品中塑造了人类行为的一般模式更感兴趣，如弗雷泽；因此，伯克注定要从仪式的角度分析"人类行为的所有其他方面"[122]。

这种戏剧的人类学方法是迈向伯克称之为"戏剧主义"的一步。这个术语出现在《动机的语法》（1945）中，本书中伯克把它转化成用研究戏剧的模式来阅读整部哲学史的方法，这对我的研究影响颇深。[123] 我们可以把这一文本看作哲学的戏剧性转变，因为它通过戏剧性视角重新审视了整部哲学史。伯克毫不掩饰地提出了他之前只在脚注中提到的东西，即所谓的戏剧五象限论，它由五个术语或范畴组成：主体、能动性、行动、目的和场景。其中前四个涉及研究行动的不同视角，是主要的戏剧范畴。第五个术语——场景——描述了动作发生的环境

或场域。尽管这种戏剧主义方法似乎是为了分析戏剧,但伯克却用它来书写一部哲学的戏剧史。

一旦伯克把戏剧牢固地置于哲学的中心,他就会对每一位值得研究的哲学家进行分类和分析,比如柏拉图、亚里士多德、霍布斯、斯宾诺莎、伯克利、休谟、莱布尼茨、康德、黑格尔、马克思、詹姆斯、桑塔亚纳等。他的分析依据是,每位哲学家都可以用五象限论来分析。例如,那些突出场景的哲学家是唯物主义者,而那些强调能动性的哲学家是实用主义者。以这种方式,所有主要的哲学概念都被转化成戏剧术语。例如,理想主义中的主体观念变成了戏剧主体,而马克思主义中的物质条件变成了场景。这种转化尝试也可以用来突出特定哲学体系内的矛盾。例如,伯克在阐释《共产党宣言》时认为,享有物质条件的特权,即场景,与希望这一场景被某种革命行动改变之间存在着张力。[124]

<163>

与其说伯克对发展戏剧哲学感兴趣,倒不如说他是对使用戏剧性的方法来书写戏剧哲学史更感兴趣。这也意味着他在很大程度上对戏剧哲学的特殊传统几乎不感兴趣。然而,伯克的戏剧主义属于那段历史:毕竟,它是一种戏剧形式的哲学,即使只是在历史模式中。出于这个原因,伯克经常触及与我自己的戏剧哲学史相关的人物,包括柏拉图。早在1941年,他在《文学形式的哲学》中写道:"'戏剧'与'辩证法'的关系是显而易见的。柏拉图的辩证法被恰当地写成仪式戏剧的模式。"[125] 从这个观点出发,伯克得出了他的历史写作模式:"在将'戏剧'与'辩证法'等同起来时,我们自然也有了分析历史的视角,这是一个'戏剧性'的过程,涉及辩证对立。"[126] 在这里,我们正在接近哲学与戏剧之间最重要的结合点,即辩证法与戏剧之间的亲缘关系。两者都坚持声音的多样性,并且都相信这种多样性会产生转变和变化:历史的戏剧是由不可还原的立场相遇所产生的转变。通过戏剧性的或

剧场的方法阐释哲学史，伯克因此将辩证哲学还原为戏剧，而它最初就是从戏剧中衍生出来的。当他这样做的时候，他开始与戏剧保持距离。在这一点上，他类似于闭上眼睛练习哲学眨眼的克尔凯郭尔，以及反对瓦格纳时的尼采。伯克意识到了这种动态关系："每一种哲学在某种意义上都是与戏剧有所距离的。但是，要理解其结构，我们必须始终记住，它同样地与戏剧保持一定的距离。"（伯克强调）[127] 因此，尽管哲学与戏剧保持一定距离，但这也强化了它们之间的联系。

对哲学采取戏剧的分析方法的一个结果是，主体的问题，因此也是人格化的问题将成为研究的中心问题。由于他的分析中心是行动，并且由于"行动的基本单位是有目的运动的人体"，因此戏剧主义是一种依赖于人类主体、人类能动性、人类行动和人类目的的方法。[128] 这确实是我们应该对源自戏剧的哲学方法所期望的，这是一种依赖于活生生的人类表演者的艺术形式。因此，戏剧哲学倾向于创造哲学人物或角色，包括柏拉图的苏格拉底、黑格尔的拿破仑和尼采的查拉图斯特拉。当哲学依赖于个性化时，它倾向于寓言和人格化，将人物解读为抽象实体的人物。但是，我们应该将苏格拉底理解为柏拉图老师的肖像还是哲学的化身？尼采的查拉图斯特拉是尼采，还是超人的化身，还是两者都不是？

拟人化也指向了伯克戏剧性的五象限论内部的张力。虽然它的四个术语——行动、动作、能动性和目的——与人类相关，因此与戏剧的个性化倾向有关，但第五个术语——场景，超越了拟人化。它可以看作拟人化的内在极限。这种内在极限的问题在于，除了作为人格的界限外，它不代表非人格的，除非是由人类行动、动作、能动性和目的而人格化的戏剧展开的背景或场景来命名非人格的事物。因此，伯克发现场景一词有两种用法，一种在戏剧中，一种在戏剧之外："因

此，我们有两种场景：一种表示五位一体内部的功能，另一种表示五位一体外部的功能；对于一个高度概括为'戏剧化'的术语，它要求'非戏剧化'作为其唯一的语境对应物。"[129] 场景是一种极限情况，也就是说它可以用在戏剧层面，但也可以在戏剧之外发挥作用，指代非戏剧主义者。现在出现的问题是，场景的这种双重性是双向的：它指向了戏剧主义的极限，但也指向了一种内在化的极限，因为场景是伯克所围绕的五个戏剧主义术语之一。这两种极限导致的结果不亚于戏剧主义的崩溃，伯克非常清楚地认识到这一点："例如，就五象限论而言，在强调了五个术语在闭环中运作的必要性之后，我们将我们的立场概括为'戏剧主义的'，然而，我们突然间发现它们已经紧缩成一个新的称谓，其唯一的逻辑基础就是'非戏剧主义的'。"[130] 戏剧主义不能保持一个整齐的、自我封闭的系统，因为非戏剧主义已经通过双重场景的特洛伊木马侵入其中。五位一体之外的场景可能看起来像是第二场景，但是这种同源性是有误导性的，因为外面的场景和里面的场景完全不同；相反，这是使内部场景成为场景的必要的情境或对应物。这种场景对某些东西的依赖性打断了戏剧主义的流畅运作，因此这种场景也不能再被简单地称为场景。

伯克被迫承认戏剧主义五象限论已经崩溃，并得出一个激进的结论："'戏剧主义'本身必须以'非戏剧主义'为背景。……因此，在某一点上，根据其情境对立点来定义的剧作家视角必须在其表达的行动中'废除自身'。"[131] 在他的戏剧主义终结时，伯克因此宣告了"戏剧的解体"。这种解体并不意味着他的戏剧主义五象限论是错误的。这只意味着它正在崩溃中，在它宣布的那一刻，它必须"废除自己"。这可以被理解为一种呼吁，要求戏剧主义要意识到自身的局限性，特别是它倾向于将非人格化的事物人格化，伯克在不同的时刻称之为场景的"主

体化"[132]。因为非人格的事物也激进地脱离了演员和场景之间的二分法：它完全位于戏剧之外，也位于五象限论之外。事实上，五象限论甚至依赖于这个超出其视界的非人格之物。非场景的场景是戏剧主义的极限，伯克呼吁我们永远不要忘记这个极限，即使这意味着我们必须始终处于废除戏剧主义的过程中。

<165>

伯克的五象限论源自亚里士多德的《诗学》。在他的戏剧哲学史中，当讨论亚里士多德的哲学时，伯克不得不承认这种联系。在亚里士多德的戏剧理论体系中，伯克说，"这个词汇（一种基于行动类别的哲学词汇）的戏剧主义性质在它非常适合讨论戏剧的事实中得到了很好的揭示"，他提到亚里士多德偏爱行动胜过人物。然后，他继续将五象限论中的每一个术语都与亚里士多德的戏剧六元素对应起来。伯克继而把亚里士多德放在戏剧主义的体系中，以讨论他的重要性。伯克观察到，即使亚里士多德已经放弃了柏拉图的戏剧形式，他仍将本质上戏剧性的理解归因于宇宙。[133] 也许正是这种亚里士多德式的起源和伯克戏剧主义的本质，才使得他的方法无法适应戏剧性的哲学史，而这最终需一种截然不同的诗学——柏拉图式的诗学。这样的柏拉图诗学将包括对人物、场景和动作的批判；这种诗学将是非个人的、抽象的，以及具体的和以场景为基础的。伯克仅以消极的方式体验了这一点，这是他戏剧主义的一大障碍。他太像一位亚里士多德主义者，而不足以成为柏拉图主义者，从而无法将他的亚里士多德式的戏剧主义转变为柏拉图主义。

吉尔·德勒兹

吉尔·德勒兹以其作品的内容丰富而闻名,从生物学到地质学,从精神病学到文学和哲学。在一部明确拒绝讨论任何中心的作品中寻找一个隐藏的中心可能是愚蠢的。然而,我将设法梳理德勒兹早期作品中对我的影响,即哲学与戏剧间的关系。德勒兹是 20 世纪少数几位认识到现代哲学中戏剧性倾向的哲学家,这与伯克强调戏剧和戏剧性的方式有所不同。

戏剧与哲学的关系是德勒兹的第一部作品《差异与重复》(第一次出版于 1968 年,但直到 1994 年才被翻译成英文)中一个重要主题,尽管它仍未得到赏识。这部厚重的著作旨在反对目前现存的哲学,最重要的是反对建立在同一性和差异性基础上的现存哲学。在整个哲学传统中,从柏拉图和亚里士多德到笛卡尔,这类哲学并不鲜见,但德勒兹认为黑格尔是最完美的例子。同一性及其对立原则和差异性向世界强加了一个稳定的有关本质的矩阵:如果你是 X,或者你不是 X,你就是非 X。德勒兹倾向于流动的世界观,而不是这种死板的方法。他发展了一种以重复为基础的世界观,以取代同一性和对立原则。为了实现这一目标,重复的概念必须从它对同一性的屈从中摆脱出来,这样它就不再意味着重复同样的东西,而是有差异的重复。直到现在,重复才能为改变、发展和多样化提供能量,这与德勒兹后来关于精神分

裂症漂移、游牧式漫游和根茎网络的哲学相得益彰。选择黑格尔作为目标的一个原因是，他已经接近德勒兹的计划：黑格尔的哲学也是一种变革和发展的哲学，推动这种变革的是一种差异形式，即否定的力量。但是，对于德勒兹来说，这种黑格尔式的否定恰恰是差异被压入为更高的同一性服务而不是增殖的重复的一个例子。相比之下，德勒兹设想的差异性重复不再受同一性原则的约束，而是创造了一系列具有差异性的重复，从而取代了同一性。德勒兹从包括生物学、哲学和数学在内的广泛领域中获得了他关于重复的新概念，但它仍然是抽象的，有时读起来几乎就像它试图驱逐的黑格尔一样。

在探讨同一性与差异性之外的重复和差异概念时，德勒兹列出了许多志同道合的思想家，包括莱布尼兹、休谟和柏格森。然而，最令人惊讶的盟友是柏拉图。德勒兹同意大多数现代哲学家的观点，认为"现代哲学的任务已被定义为颠覆柏拉图主义"[134]。根据他后来的哲学著作，德勒兹经常被视为现代反柏拉图唯物主义的重要代表，新经验主义的先驱。然而，在《差异与重复》中事情并不那么简单。德勒兹在上面的句子中添加了以下附带条件："这种颠覆保留了柏拉图的许多特征，不仅是不可避免的，甚至是被希望的。"那么，颠覆柏拉图主义也是回到柏拉图的一种方式。在这部频繁提及戏剧的著作中，尽管德勒兹没有讨论柏拉图的戏剧形式，似乎是一个奇怪的遗漏，但是他在解读特定对话时强调了对话和反讽的风格，以及它们对从中提取单一、抽象的"柏拉图主义"学说的抵制。例如，在解读《诡辩篇》的过程中，德勒兹甚至提出这样的问题：我们是否应该认为柏拉图是第一个颠覆柏拉图主义的人。[135]

在德勒兹的论述中，虽然柏拉图扮演了一个关键且矛盾的角色，但他仍将大部分篇幅用于讨论克尔凯郭尔和尼采这两位较少争议的哲

学家。德勒兹没有详细讨论克尔凯郭尔,而是在关键时刻一次又一次地引用他,称赞他富有想象力的文本《重复》(1843)奠定了一种文学和哲学的方法,成功地将重复从同一性中解放了出来。另一个参考点是尼采的永恒轮回说。在这里,德勒兹也特别强调,永恒的轮回并不意味着相同性的回归,而是允许差异的出现。

正是在将克尔凯郭尔和尼采视为拥有重复特质的哲学家过程中,德勒兹发现了他们哲学的戏剧性本质。首先,他注意到他们通过人物或角色来表达各自的差异概念,德勒兹称之为"具有重复特质的主人公":亚伯拉罕(在《恐惧与颤栗》中,克尔凯郭尔讨论了不同版本的被要求牺牲他的儿子的亚伯拉罕)和查拉图斯特拉。[136] 这使他们的哲学成为"戏剧人物的观念,导演的观念 [metteur en scène]"[137]。但是,哲学家怎么也能成为戏剧界的人呢?他们的哲学与戏剧有什么关系?德勒兹在这里排除了两种可能性:第一,"以黑格尔的方式"进行"戏剧的哲学反思";第二,创造"哲学戏剧"。对于德勒兹来说,这两种选择的可能性有限。相反,他提出了第三种选择:"他们 [克尔凯郭尔和尼采] 在哲学中发明了一种令人难以置信的戏剧等价物,在操作的过程中,他们发现了未来的戏剧,同时也发现了一种新的哲学。"[138] 自亚里士多德以来,戏剧就不是哲学的研究对象。德勒兹也并没有像许多柏拉图戏剧的改编者那样,想要创造哲学戏剧。相反,他将克尔凯郭尔和尼采视为"生活在面具问题中"的思想家,他们创造了同样是哲学的未来剧场。例如,查拉图斯特拉"完全是在哲学框架中构思的,但也完全是为场景而构思的。其中的一切都是声音和可视性,都受到节奏、运动和舞蹈的影响"[139]。德勒兹甚至指出,查拉图斯特拉一开始是基于恩培多克勒斯的戏剧化构思。最后,德勒兹承认,克尔凯郭尔和尼采最终都没有兴趣看到他们在舞台上实现戏剧哲学的愿景。正如米歇尔·福

<167>

柯对德勒兹著作的热情洋溢的评论中所说的那样，他们的剧院是一个未来的剧院，一个哲学的剧院。[140]

鉴于黑格尔对克尔凯郭尔以降的戏剧哲学传统影响颇深，准确理解为何德勒兹会接受黑格尔的戏剧使用价值有限论是有益的。即使黑格尔倾向于将戏剧的地位降低到哲学探究对象，他也试图在其哲学中为戏剧保留一席之地。世界历史在如此多的戏剧场景和主角中展开，例如拿破仑这一角色，但那些历史场景是由精神的历史驱动的。

但是，尽管黑格尔很重要，因为他在哲学中使用了戏剧，但他这样做的方式是错误的；具体来说，他用戏剧来表征概念。表征（representation）一词是德勒兹书中第二拙劣的术语，它与第一个（同一性）密切相关，这是因为在表征的行为中，被表征被赋予优先地位，然后再在表征行为本身中得到确认。通过这种方式，表征总能体现同一性原则，因为在表征的行为中，你与你所表征的具有同一性（以及因此的原始状态）。表征与被表征之间的差异本身就符合同一性原则，所以表征并没有触及，更不用说抛开被表征的同一性，而是事实上确认了它。

<168> 对德勒兹来说，这个概念把戏剧弄错了。戏剧恰恰不会或不应该表征思想。由思想表征的戏剧只是伪戏剧，一个"伪剧场、伪戏剧、伪运动"，正如德勒兹所说。[141] 真正的戏剧意味着"面具"背后没有任何本质，是一种纯粹的"肢体"语言。[142] 所有这些都不属于表征的领域，而是属于重复。通过重复，他可能会想到排练过程（在法语中，"排练"这个词是 répétition），但更重要的是他更普遍地将戏剧视为一种致力于重复形式的艺术，不再是与同一性（概念或戏剧的表征）相关联，而是开启了无限的重复系列。德勒兹设想了一个空旷的戏剧空间，"充满了符号和面具，演员在其中扮演与其他角色相关的角色"。[143] 除了同一性和表征之外，重复也消除了对本质的痴迷。在这个戏剧化的场景

中,面具不再隐藏本质,而是隐藏了更多的面具;角色不是指预先确定的角色,而是指向其他角色。这里的戏剧不再是一种表征形式,而是一种创造无穷无尽的重复系列的技术。

德勒兹发展的戏剧概念仍然含糊不清,但可以通过把它与在德勒兹的思想中发挥关键作用的实际剧场的制造者联系起来,从而将其具体化,这就是安托南·阿尔托。对于德勒兹和其他戏剧哲学家来说,我们总是可以通过将他们与他们曾受各种启发和排斥的现有戏剧联系起来,从而明确他们的戏剧概念。就柏拉图而言,这发生在希腊悲剧和喜剧中。在克尔凯郭尔的案例中,有18世纪的歌剧和19世纪的戏剧;在尼采的案例中,他反对瓦格纳而拥抱《卡门》。德勒兹从阿尔托那里得到了关于戏剧的两个基本概念:不具有表征特质的戏剧概念和具有重复特质的戏剧概念。在谈到"纯粹的力量就是空间中的动态痕迹,它无需调和而直接作用于精神"时,德勒兹的观点与阿尔托相呼应。[144] 出于同样的原因,德勒兹对无法理解的"阿尔托的呐喊"着迷。[145] 但最重要的是,他对阿尔托的残酷戏剧概念很感兴趣,他将其理解为试图严格地设想一个基于"引力运动而不是表征的……直接触及有机体的戏剧",这就是一个"没有作者、没有演员、没有主体的戏剧"。[146] 从德勒兹的书中发现这种反表征戏剧的重要性的人是福柯,他的评论题为"Theatrum Philosophicum",在这里他提出了这样的主张,即在戏剧中,我们"在没有任何再现(复制或模仿)的情况下遇到面具的舞蹈、身体的呼喊以及手和手指的姿势"[147]。拒绝表征还涉及德勒兹如何构想戏剧与哲学之间的关系。不出所料,他希望找到一个不表征思想而是"将思想具体化"的戏剧,这可能是受到克尔凯郭尔对唐璜的解读的影响。[148] 对于德勒兹来说,阿尔托是"没有形象的思考者"式的主人公,这也意味着他不具有表征的特质。[149]

<169> 与此同时，阿尔托强烈反对机械性重复（如德勒兹所说，相同的重复），而是构想了一种不断变化的重复系列的戏剧。正是这种对机械性重复的拒绝支持了他对戏剧文学乃至所有写作的著名而且经常被误解的攻击："书面诗歌固然值得一读，但然后就应该被毁掉。"[150] 经典的戏剧作品往往将场景放在中心位置，从而加强了它的稳定性，因此它们必须被废除。取而代之的是，阿尔托展望了一种类似象形文字的场景书写，它不遵循文学的同一性原则。相反，它将受到戏剧性差异的影响。产生戏剧差异性的最佳工具是肢体语言。当文学被石化和死亡时，戏剧采取"肢体语言的形式。……它永远不能进行第二次复制"[151]。阿尔托想要清除戏剧的所有调和方法和表征维度，以某种方式让戏剧直接"接触生活"，这非常符合德勒兹的精神。[152] 可以肯定的是，阿尔托并没有为德勒兹提供丰富的艺术实践；阿尔托本人更像是一个有远见的人，他在宣言和信件中阐明了重复性戏剧的概念，而且只是偶尔在实际舞台上实践。[153] 这是阿尔托的戏剧和哲学家出于各种目的而使用戏剧的共同命运。[154] 或许德勒兹和阿尔托之间的亲缘关系是基于这样一个事实，即与其说他对建立剧院感兴趣，不如说他对创造剧院哲学的等价物来得更浓厚。

在德勒兹随后的作品中，戏剧成了不太受欢迎的角色，尽管他和他的新合作者弗利克斯·瓜塔里开始频繁地提到戏剧和剧场。然而，特别是，他们现在专注于一个非常特别的戏剧和人物：俄狄浦斯。俄狄浦斯所代表的戏剧成了批判的对象。两位作者承认，弗洛伊德的俄狄浦斯精神分析不仅借鉴了《俄狄浦斯王》和《哈姆雷特》等戏剧，而且还展望了一种精神分析戏剧的出现，即认同（同人物形象认同）和表征（例如，表征情结）；这是一个描绘纯粹个性化戏剧的剧场，一个"私人"和"亲密的剧场"。[155] 为反对弗洛伊德的理论，德勒兹和瓜塔里

现在试图将精神分裂症的非人格化、去人格化的形象与马克思主义的生产概念结合起来。他们说，无意识根本不是弗洛伊德所假设的剧场，而是工厂。因此，这种反俄狄浦斯哲学的新主旋律变成了机器。从机器的角度来看，（表征的）剧场使机器毫无立锥之地，而它们却在工厂中居于至高无上的地位。[156] 在这个概念中，剧场负面功能的大小取决于两位作者如何看待阿尔托，他仍然是一个重要人物，但出于不同的原因：他不再扮演戏剧幻想家的角色，而是成为典型的反俄狄浦斯精神分裂症患者。

然而，剧场作为俄狄浦斯表征空间的（否定性的）认同并没有持续下去。1991年德勒兹和瓜塔里发表了《什么是哲学？》，这让人联想起《差异与重复》及其戏剧词汇。特别是，这本新书突出了哲学人物的范畴，两位作者称之为"概念人物"。[157] 早期的"具有重复特质的英雄"再次出现，包括克尔凯郭尔的唐璜和尼采的查拉图斯特拉，现在又加入了尼古拉斯·冯·库萨的白痴形象和斯蒂芬·马拉美的伊吉图尔。[158] 然而，《什么是哲学？》频繁地谈到柏拉图的苏格拉底形象，并把他当作主要和最重要的概念人物，"苏格拉底是柏拉图主义的主要概念人物"，他们强调说。[159] 为此，德勒兹和瓜塔里曾谈道，"柏拉图戏剧赋予概念人物以喜剧和悲剧的力量"[160]。在他晚期的作品中，德勒兹回到了他早期的方法，并抓住了戏剧柏拉图主义的核心见解。

德勒兹和瓜塔里是具有代表性的反柏拉图哲学家，他们甚至称他们的工程是对柏拉图主义的颠覆。同时，他们承认柏拉图本人不是柏拉图主义者，柏拉图本人是第一个推翻柏拉图主义的人。这种认识也让他们对柏拉图的戏剧实践有所了解，从而将我们带到了我所说的戏剧柏拉图主义的边缘。戏剧柏拉图主义认为，柏拉图的戏剧学有效地"颠覆"了柏拉图主义，柏拉图的戏剧技巧将有助于在柏拉图主义和反

柏拉图主义之间进行调解，从而在此过程中创造第三种方法。使德勒兹和瓜塔里无法将他们思想的两种观点——他们对哲学的戏剧化方法和他们对柏拉图戏剧的技巧的兴趣——联系起来的原因，无疑是他们对所有形式的柏拉图主义根深蒂固的反对。这种对立影响了19世纪末和20世纪最流行的哲学，但正是这种对立，即反柏拉图主义态度的自动重复，必须加以克服，才能将戏剧性的柏拉图带入视野。本书的下一章也是最后一章将专门对此进行论述。

<171>

第五章

新柏拉图主义者

柏拉图对现代哲学的影响无处不在，因此很难明确其位置。但可以肯定的是，在过去的一百三十年中，柏拉图与其说是让所有哲学家都向其致敬的大师，不如说是他们试图将自己定义为现代哲学家的稻草人。他们尤其反对各种形式的理想主义，不但包括思想独立存在论（即具体的普遍性），而且包括真、美和善的最终统一的观点。这两种形式的理想主义都可以追溯到柏拉图。然而，本书讨论的柏拉图，即戏剧性的柏拉图，与这些形式的理想主义几乎没有关系。苏格拉底戏剧的作者和继承柏拉图戏剧哲学计划的哲学家中，很少有人是这种意义上的理想主义者。相反，他们经常把自己表现为反柏拉图主义者，因为他们想远离理想主义，即柏拉图这个名字所代表的形式理论。为了找到另一个戏剧性的柏拉图，因此有必要超越柏拉图等同于理想主义的框架模式。这个词的"戏剧性"成分恰恰强调了理想主义的留白部分，即柏拉图的物质、场景和物质元素。通过戏剧性的作品，柏拉图不断地向我们展示物质性、个体性和具体性。只有建立了对柏拉图的这种戏剧性的理解，我们才能在戏剧性的背景下回到形式理论并以新的方式理解它。从这个语境来看，形式论不再是一个独立的形而上学的建构，而是对传统戏剧的批判和改造；它在戏剧中以场景为基础的个体角色和抽象过程之间形成了一种张力，因此，"形式"就是这个抽象过程的简略说法。

<173> 　　然而，如果不充分讨论那些自称为柏拉图主义者的哲学家，本书就显得不够完整。因此，我现在转向一些当代哲学家，尽管19世纪晚期和20世纪的哲学具有强烈的反柏拉图主义倾向，无论如何，它们还是坚持着柏拉图主义的一些原则。在这些柏拉图主义者中，有几位以截然不同的方式触及了柏拉图的戏剧性维度，包括艾丽斯·默多克，玛莎·努斯鲍姆和阿兰·巴丢。他们在一定程度上是由于物质主义时代的压力而认识到这一戏剧性的维度。这样看来，这些柏拉图主义者倾向于在唯物主义和理想主义之间进行调和，因此形成了戏剧化的柏拉图主义，也在情理之中。换句话说，戏剧柏拉图主义可以被理解为柏拉图主义的唯物主义。

艾丽斯·默多克

很少有哲学家像艾丽斯·默多克那样自信满满地投入柏拉图的研究中。在 20 世纪下半叶，当反柏拉图主义被大多数有影响力的哲学流派所认可的时候，默多克的柏拉图主义首先是一种对立的姿态，是对她那个时代哲学潮流的一种批判。她的柏拉图主义表现出多种形式和结论，但其核心在于相信美是善的象征。由于美学和伦理学之间的重要联系，她在文学维度上与柏拉图产生共鸣，这促使她创作了许多小说、戏剧，并从事哲学研究。

在她的柏拉图主义中，默多克试图批判三种学说：相对主义、语言哲学和存在主义。在这三个方面，相对主义是最重要的，也受到柏拉图最强烈的攻击。柏拉图认为相对主义倾向于哲学上的失败主义：如果哲学内容本身与观察世界是在不断变化的，那么世界上的一切都是不确定的。对这种认识论的相对主义（关于知识的相对主义），柏拉图坚持认为，抽象范畴的存在应作为哲学探究的参考点。对于默多克来说，相对主义最大的问题不在于认识论，而在于道德哲学，这是她的主要关注领域，G. E. 摩尔是这一领域的执牛耳者。（在汤姆·斯托帕德的反相对主义戏剧《加珀尔之流》中，名叫摩尔的理想主义主人公被与他的同名哲学家混淆而发疯。）摩尔从一篇深受英国理想主义者 F. H. 布拉德利影响的毕业论文开始他的哲学研究，但后来尖锐地反对理

想主义，用余生来反对任何根深蒂固的善的观念。

默多克坚持用善的观念来反对摩尔的反理想主义，这与第二种形式的相对主义有关，这种形式直指20世纪哲学的核心：语言哲学，或默多克所谓的"语言一元论"。20世纪初期的哲学家常被批评为忽视了哲学的关键媒介——语言，或者未能给予其足够的重视。现代哲学家并没有兴高采烈地假设可以克服任何语言为哲学带来的困难，而是坚持认为这些困难必须成为哲学探究本身的主要课题。从马丁·海德格尔（"语言是存在之家"[1]）和鲁道夫·卡尔纳普（"通过语言的逻辑分析克服形而上学"[2]）到路德维希·维特根斯坦（"我的语言的界限就是我的世界的界限"[3]），语言第一次成为最需要关注的哲学。20世纪初还出现了语言学和结构主义（然后是后结构主义），后者同样坚持需要在探究语言的基础上重新思考古典哲学领域，包括伦理学、美学和认识论。更接近默多克自身的哲学语境的，即摩尔的道德相对主义也植根于这种语言哲学。例如，对于善，不可能存在统一的概念，因为善这个词在不同情况下的用法不同。

从默多克的角度来看，语言哲学表明我们总是被困在一个无法摆脱的语言陷阱中，这相当于一种新型的相对主义，人们可以称之为语言相对主义。对于柏拉图主义者来说，这一发现并不令人意外。毕竟，语言相对主义正是苏格拉底在其哲学中针对人物（诡辩家）的典型特征。在一个个对话中，诡辩家表明自己是狡猾的语言操纵者，他们还声称语言具有无限的可塑性并且没有固定的指称。既然我们都被困在一个不可靠的语言网络中，既然没有获得任何真理的希望，我们不妨充分利用它，寻求操纵语言以适应我们自己的目的。这个结论对默多克和柏拉图一样无法接受。对她来说，语言哲学家越是强调我们由于受语言的多变性裹挟而无法做出明确的判断，他们就越有可能为语言

相对主义奠定基础,从而为语言的诡辩使用奠定基础。雅克·德里达等后结构主义哲学家所犯的此类错误要比摩尔等人更严重。如果语言哲学意味着相对主义,默多克认为,哲学就需要超越语言的范围。柏拉图主义,即观念的确立,就是克服这一难题的最好方式。

第三个立场是默多克接触最早的存在主义。存在主义可能为她提供了一种语言相对主义的选择,因为它只是语言转向的边缘部分。但默多克没有走那条路线,而是使用柏拉图主义来反对它。对默多克而言,存在主义的局限性是它对这个主题的限制,它是基于个人的。默多克最关心的是道德问题,她的道德要求超越个人和个体。她以理想主义的方式表达了这一点,这是对善的提升。正如在柏拉图的理想主义中显示的那样,因此道德是反个人的,或者至少是非人格化的,就像在《会饮篇》中狄奥提玛演讲的精彩片段,默多克认为这种升华是对个人欲望的限制,在某种程度上是对它们的否定。因此,她的道德理想 <175>
主义需要对主观性进行批判,这与基督教的否定性有共鸣之处。

默多克加入了柏拉图主义者的长长队列中,从费奇诺到王尔德,他们强调艺术对柏拉图的重要性,而且在默多克的例子中,她将艺术与某种善的概念联系起来。对于默多克来说,艺术的重要性在于它可以作为善的象征。之所以如此,是因为默多克认为艺术主要是反个人的,或者用现代主义的话来说,是非人的或拟人化的。她认为,艺术是我们被带出自我的最有力的体验。既然善需要抛开个人的欲望和对个人身体的渴望,就像在狄奥蒂玛的演讲中一样,艺术是对善的最好训练。默多克将艺术视为善的非个人象征的现代主义概念在提出时并不流行,在1980年代和1990年代更不受欢迎,当时美学越来越受到攻击,因为它被视为一种将阶级利益隐藏起来的倒退的虔诚和其他形式的政治保守主义。默多克自己的传统主义,即在生活和写作中对

基督教的依赖，似乎证实了这些怀疑。然而，自90年代末以来，人们对美学重新产生了兴趣，例如伊莱恩·斯卡里的《论美与正义》(1999)一书，默多克在其中发挥了至关重要的作用。当斯卡里认为美与正义在结构上相似，因此可以作为正义的训练场时，她也将美与善联系了起来。[4]

默多克不仅强调艺术对伦理的重要性，而且承认哲学本身的艺术维度。例如，尽管默多克对存在主义进行了批评，但其中她也承认了它的艺术性，更具体地说，是戏剧性的抱负。她声称，萨特的小说本身也具有戏剧性，以至于它们"几乎可以不加改动地上演"[5]。在接受英国广播公司布莱恩·玛吉的访谈中，她强调了从黑格尔到萨特的哲学史上的戏剧性元素，并谈到"哲学本身的一种相当戏剧化的思想形式，即存在某种可以展示的戏剧"[6]。在本次采访的出版形式中，默多克声称"萨特强调黑格尔的哲学著作中更戏剧化的方面"，并补充了更具普遍性的结论，即"'思想'在戏剧中似乎更常见"[7]。

但谈到哲学与艺术的联系，对于默多克来说，有一个人物比黑格尔或萨特更重要，那就是柏拉图。默多克在这里延续了一段特殊的美学柏拉图主义历史，该历史可以追溯到费奇诺，然后随着佩特和王尔德达到一个高峰，这一传统在柏拉图的艺术灵感中可以找到，尽管哲学家对它进行了公开的批评。艺术现在成了一种赋予原本无形的思想以形状和形式的方式。柏拉图主义美学的形成通常与对柏拉图作为艺术家的某种认可并因此与对他作为戏剧专家的某种解读密切相关。默多克当然就是这种情况。在一系列文本中，包括《火与太阳》(1977)以及她宏大的《作为道德指南的形而上学》(1992)，她不断回归艺术家柏拉图，并坚持认为，柏拉图通过戏剧艺术，从未放弃支持抽象概念的具体性。[8] 他的艺术到处充满了人物、场景和动作，让读者永远不能

<176>

忘记。

鉴于对柏拉图戏剧的这种兴趣，默多克本人除了写小说之外，也会写剧本，这并不令人感到意外。这与柏拉图混杂形式的思想非常契合，事实上他可以被看作现代戏剧与现代小说的鼻祖。默多克没有对这两个体裁做过多的区分，像她所做的那样，有时这两种形式经常相互转换，例如，她写的《一颗砍掉的头》，既是小说（1961）又是戏剧（1964）。[9]虽然默多克没有强调小说与戏剧的区别，但她的确强调了她的文学作品和她的柏拉图主义哲学之间的区别。例如，在与玛吉的谈话中，默多克宣称："把类似的理论放在我的小说里，我感到极为恐惧。"[10]默多克甚至把这一批判延伸至柏拉图本人，声称《会饮篇》的文学性只是一个例外。在她的整个职业生涯中，默多克一直坚持艺术对于柏拉图式道德的核心作用，并承认柏拉图的文学成就，这种将哲学和文学严格分开的贸然尝试需要一个解释。

这种将哲学与文学严格分开的令人难以置信的尝试的一个原因，无疑是她长期以来对思想戏剧和思想小说的偏见。事实上，默多克关于"恐怖"的言论与将"自身"理论融入小说的想法特别相关。但即使我们承认默多克并没有因为插入"自身"的理论而破坏她的小说，这些理论仍然在许多方面影响着她的小说和戏剧。A. S. 比亚特在这方面最有洞察力，他写道："尼采将柏拉图的对话视为小说的最初形式，从某种意义上说，艾丽斯·默多克的所有小说都包含柏拉图式的对话形式。"[11]比亚特的观点在默多克的小说和戏剧中得到了证实。《钟》（1958）以宗教团体作为其自身神秘抽象的出发点，但这些抽象被一种陌生化的讽刺所抵消，这正是该作品的可取之处。《黑王子》（1973），尽管它的角色都陶醉于不成熟的想法之中，但他们被一种普遍的讽刺感所拯救。在戏剧方面，默多克延续了哲学作家削弱哲学人物的传统，这是她在

萧伯纳的戏剧中认识到的技巧。[12]

尽管默多克坚信文学和哲学应该分开,但她自己的作品却证明了两者是彻底纠缠在一起的,除非是完全融合。对于占据中间立场的作品尤其如此,它可能很容易与柏拉图的哲学对话联系在一起。她的《阿卡斯托斯:两部柏拉图式对话》(1986)由两部精心编排的对话组成,它含有人物、动作和场景等戏剧要素。事实上,这些对话充满戏剧性,它们实际上已经上演了。而且由于它们围绕着苏格拉底这个角色,尽管默多克可能没有意识到,它们同样属于苏格拉底戏剧的传统。

第一部对话是"艺术与爱欲:关于艺术的对话"(1980),它值得特别关注。它以5世纪的雅典和1970年代的英格兰为背景,角色的服装和语言表明了这种双重背景。默多克在这里戏剧化了她对柏拉图持续意义的坚持。对话中主要讨论的话题是艺术的价值,大部分论点都是基于《理想国》。但由于这个论点应该与当下相关,除了绝对的反艺术立场之外,默多克增加了一个柏拉图无法想象的立场:一个激进的支持艺术的立场,它接近王尔德所拥护的为艺术而艺术的审美主义学说。但比这两个极端立场更重要的是对话的两个中心人物:苏格拉底和柏拉图。像她之前的许多苏格拉底戏剧作者一样,默多克将柏拉图作为一个角色引入了她的戏剧。柏拉图和苏格拉底都不是简单地反对艺术。相反,默多克将自己的信念融入到他们身上,但未明确支持其中任何一方。

柏拉图和苏格拉底之间的差异在他们的行为和理论中都得到了显著体现。默多克展示了柏拉图是苏格拉底最有才华的学生,但他并不倾向于参与讨论,而是徘徊在讨论的边缘,倾听他人的论点,但也形成了自己对它们的独特看法。这种与对话气氛隔绝的部分原因是他写下了别人所说的话,这与苏格拉底对写作的指责并不相符。相比之下,

苏格拉底是一个仁慈的主持人，他同情所有的观点，并希望他的学生能相处融洽。他反对极端言论，赞成妥协，满足于次优选择。默多克在他们之间保持平衡，可以双管齐下，既保留柏拉图对绝对的渴望，又依靠苏格拉底的常识来防止这种渴望变得过于偏执。苏格拉底和柏拉图之间的这种分工相当传统，与许多其他苏格拉底戏剧作者的决定相呼应，他们站在思想更开放的苏格拉底一边，反对教条主义的柏拉图。但随后默多克做了一件不同寻常的事情：她将这种差异投射到哲学中的艺术问题上。苏格拉底被呈现为一个理想的哲学家，他倾听不同的立场，质疑他们的前提，追求论据，并激发探究的欲望。相比之下，柏拉图是一种非常奇怪的哲学家：他不仅经常退出辩论，而且事实证明，他除了是哲学家之外，还是诗人。

柏拉图的诗意倾向在他开发了一个有点不寻常的洞穴寓言版本时脱颖而出。在《理想国》中，苏格拉底提出了这个寓言来说明知识与教育的观点；在默多克的对话中，这个洞穴是为关于艺术的争论而服务的。默多克笔下的柏拉图说：

> 这黑暗是性、力量、欲望、灵感、善与恶的能量。许多人生活在那种黑暗中，除了闪烁的阴影与幻觉，像在屏幕上出现的图像一样，他们看不到任何东西。所有这些人都像生活在山洞里。他们只看到阴影，他们看不到真实的世界，也看不到太阳的光芒。但有时一些人可以走出洞穴……当他们出来的时候，他们很惊讶，他们在阳光下看到了真实的东西……然后你就开始……要看清真理与谬误之间的区别，就在于真理本身。[13]

<178>

洞穴寓言的情节发展占了两页多篇幅。柏拉图同伴的感叹对他没

有产生大的影响,他以他一贯执着的决心来追求这一形象。当柏拉图最后停顿时,阿卡斯托斯说:"我非常喜欢你的画面——尽管我无法理解它。""他也不能",德西西尼斯打趣道,柏拉图并没有反对。[14]过了一会儿,柏拉图仍在试图解释这个洞穴。苏格拉底已经承认,我们通常更喜欢幻想,而不是艰难的思考,而半真半假可能是我们停止尝试获得真正知识的安慰之所。但是为什么我们,或者我们中的一些人,仍在尝试从洞穴中艰难地攀爬呢?柏拉图说道:"我们做此尝试是因为我们的家在其他地方,就像磁铁一样吸引我们。"但刚刚对洞穴的形象发表了评论的苏格拉底忍无可忍,插话说,"这也是一幅诗意的画面,可能是令人欣慰的",含蓄地批评了柏拉图是一个形象塑造者。[15]这一论断得到了卡利斯托的呼应,他总结道:"我们是哲学家,而柏拉图是位诗人。"[16]但柏拉图不接受这些指责。在对话的最后,他宣称他会烧掉他的诗歌,让人联想到柏拉图在遇到苏格拉底时烧掉悲剧剧本的场景——就在这时,正是这位中庸的老师苏格拉底,想要保持和平,并告诉柏拉图要保存他的诗歌。柏拉图是一位使用诗歌意象的哲学家和坚持真理范畴的诗人。

 关于洞穴诗意形象的整个争论发生在有关戏剧的讨论中。在所有艺术形式中,剧场是最有争议的。为了发展这一主题,默多克没有转向《理想国》,而是转向《会饮篇》。就像《会饮篇》,"艺术与爱神:关于艺术的对话"是大家刚从剧场回来之后举行的,首先从剧场、它的用途方式和危害的角度介绍讨论的主题。在整个对话过程中,卡利斯托都在玩弄戏剧面具,他不时地戴上面具,并朗诵埃斯库罗斯的《阿伽门农》开头献给宙斯的赞美诗。然而,最重要的是亚西比德,他为柏拉图与后续的苏格拉底戏剧作家扮演了核心的角色。默多克在自己的对话中包含《会饮篇》中亚西比德的酒醉入场这一最生动的场景。但默多克

也通过引入一种新的动态来断言她的独立性，这之所以成为可能，是因为柏拉图本人就是一个角色，比如在柏拉图与亚西比德争夺苏格拉底的注意力的场景中。

　　引入柏拉图这个角色不仅可以与亚西比德产生戏剧性的对立，而且对苏格拉底这个角色产生了重要影响，他现在不得不与作家柏拉图的存在作斗争。在将苏格拉底与柏拉图对峙时，默多克淡化了这样一个事实，即在柏拉图的对话中呈现的苏格拉底始终是柏拉图的创造物，是剧作家虚构的角色。在暗示柏拉图本人不喜欢对话而倾向于独白时，默多克忽略了一点，即柏拉图发明了哲学戏剧而不是苏格拉底，苏格拉底是他的主要角色，但也不仅仅是角色。也许这种分裂反映了默多克自己的作品中所谓的文学（小说和戏剧）与哲学之间的分裂，其形式是对艺术进行哲学思考的愿望和以文学形式捕捉哲学的独立愿望之间的对立。

<179>

玛莎·努斯鲍姆

像比亚特与其他许多默多克的读者一样,玛莎·努斯鲍姆热衷于协调默多克的哲学与她的文学作品之间错综复杂的联系。她也反对默多克关于两者没有联系的观点,认为默多克的"小说有丰富的哲学脉络贯穿其中;许多作品把注意力集中在哲学问题上,这也是她理论的核心"[17]。她认识到柏拉图不仅在默多克的哲学著作中,而且在她的小说和戏剧中都处于中心地位。例如,努斯鲍姆在《黑王子》中看到了柏拉图对爱情的描述,并通过柏拉图主义的视角阅读了整部小说,也就是说,通过具体与抽象的相互作用来阅读。努斯鲍姆解释说,这部小说完全符合哲学的功能,因为它不"逃避现实",拒绝"用一般性模糊我们的视野",同时也不以现实主义和日常生活为主题。默多克的文学完全是柏拉图式的,但她把柏拉图式的形而上学论放在人物、地点、场景和行动上。

柏拉图主义倾向于忽视人和事物,专注于聚焦普遍性,这是努斯鲍姆哲学和她对柏拉图解读的核心。努斯鲍姆通过关注情绪来应对抽象的威胁,这是她迄今为止最重要的哲学主题,反映在《思想剧变:情绪的智慧》(2001)之中。情绪充其量被边缘化,最坏的情况是被认为对哲学有害,但这种哲学偏见与我们的生活经验背道而驰。在这种体验中,情绪和思想混杂在一起,有时甚至无法区分。虽然这本书的标

题"思想剧变"似乎延续了对情感的哲学偏见，承认思想在被情感决定时必须经历剧变，但副标题"情绪的智慧"清楚地表明，这种剧变不一定是件坏事，它们只是情感智慧所采取的形式。事实上，努斯鲍姆更进一步，声称情绪实际上包含对世界的判断。通过这种方式，它们作为一个深思熟虑的过程而发挥作用，这是哲学绝不能忽视的。 <180>

任何试图批判哲学对情感的偏见的尝试，迟早都会与柏拉图笔下的苏格拉底发生龃龉，与苏格拉底相关的是一种智慧伦理，这是一种基于智慧控制不受约束的情绪的力量的伦理。苏格拉底最看重理性论证，比如《理想国》第一篇中的色拉叙马霍斯，他的思想被愤怒和受伤的自尊心等情绪所蒙蔽，因而遭到苏格拉底的嘲笑。然而，这说明了努斯鲍姆的思想品质，她并没有像自尼采以来的许多其他哲学家那样，将她的哲学表现为简单的反柏拉图主义逆流。相反，她的哲学与柏拉图进行了批判性对话。例如，在她挑选出来的情感中，慈悲占据了重要的位置，但本书的高潮是讨论爱的延伸和广泛沉思的部分。正如努斯鲍姆所知，爱对她关于情感智慧的论点构成了最大的挑战，因为它与反复无常和非理性密切相关。

在思考爱时，努斯鲍姆转向了《会饮篇》。柏拉图在此承认爱的不受约束性，并提供了一种解决方案，即升华的过程，在此过程中爱逐渐被净化，抛弃对特定身体的依恋，转而采用善的观念。"升华"对努斯鲍姆的形象非常重要，她将其作为她最后一章的主题和标题，即"爱的升华"。事实上，正如她解释的那样，她的整本书可以看作一架梯子，最终归结为对狄奥提玛隐喻的沉思。但正如章节标题所暗示的那样，努斯鲍姆不能完全赞同柏拉图的升华概念。在这一章中，她从两个方面修正了柏拉图，首先用多次升华代替他的一次升华，然后质疑升华隐喻本身。努斯鲍姆警告说，这个隐喻意味着与现实基础失去联

系，具有相当大的风险："通过将我们提升到自我之上，当我们发现我们的日常现实时，它们[理想]发出厌恶的叫喊。……因此，似乎需要的是一种对现实也能表现出仁慈和爱的理想主义。"[18]

在寻找这样一种理想主义的过程中，努斯鲍姆转向艺术，尤其是文学和音乐。从柏拉图出发，她穿越了许多柏拉图主义传统的作家，如圣奥古斯丁和但丁，直到现代作家瓦尔特·惠特曼和詹姆斯·乔伊斯结束，他们都致力于日常生活的和真实的。这条轨迹中隐含着关于艺术史的最常见但也是最成问题的假设之一：它追求越来越成功的真实的艺术。在艺术史领域，这一假设支撑着恩斯特·贡布里希（Ernst Gombrich）影响力巨大的作品。在文学方面，埃里希·奥尔巴赫的《米迈悉斯》（1946）的副标题"西方文学中的现实再现"中特别出色地表达了这一点。[19] 以同样的方式，努斯鲍姆勾勒出一条从早期过于拘泥于观念和普遍性的柏拉图主义者到真正掌握真实艺术的现代主义者的轨迹。努斯鲍姆讲述的关于现实主义的故事已经相当传统了；这种现实主义故事的兴趣在于如何揭示她对哲学抽象的矛盾心理。

但是，即使努斯鲍姆批评柏拉图和柏拉图主义者蔑视现实，她仍然坚持理想主义的概念，并因此坚持梯子的理念，因为它是构成此书的重要线索，而这个理想主义是一种"对现实也能够表现出仁慈和爱的理想主义"。这就好像努斯鲍姆同意狄奥蒂玛的梯子，但不想永远被放逐在顶端，所以一旦她一路爬上，她就拒绝像维特根斯坦那样扔掉梯子。相反，她想爬上爬下，获得思想的升华，但又不会因为在那儿待太久而失去与真实的联系。我们被要求"爬上梯子，但有时又要把它翻过来，看到躺在床上或夜壶上的真人"[20]。但是，这种上下爬和上下看的意象越来越令人困惑。由于（柏拉图式的）梯子的问题是，一旦你爬上去，你总是会与真实失去联系，所以困难还在于梯子本身，而不

仅仅在于我们对它的使用。如果升华会导致问题，而唯一的解决办法就是日常的现代主义文学——它恰恰是拒绝梯子的现代主义文学，那么为什么还要费心费力地攀登呢？事实上，努斯鲍姆本人将乔伊斯的轨迹描述为下梯子而不是爬梯子，因此是一个"颠倒的梯子"[21]。人们想知道的是，我们究竟是否应该完全坚持乔伊斯的观点，并利用他的伟大小说与真实和平相处，从而无论如何都要停留在我们所属的水平面上。

这里的问题也许又是柏拉图主义哲学和现代主义文学之间的分工，哲学表达了理想主义，而文学又让我们接触到了现实。针对这种划分，我提出了哲学和文学在我所说的戏剧性柏拉图主义中的纠缠。这样的纠缠正是柏拉图通过《会饮篇》的整体戏剧性建构所完成的。在狄奥蒂玛的演讲之后，随着古希腊最大的利己主义者亚西比德的戏剧性出场，我们又被带回到了利己主义的爱的王国，即对身体的爱，因为他宣称他的爱，不是针对美，也不是针对善本身，而是针对苏格拉底。如果我们把柏拉图的理想主义的意图理解为是通过阅读《会饮篇》或者通过聆听别人朗诵它而产生的效果的话，那么这个意图肯定不会是让我们忘记了世俗的爱。相反，亚西比德和苏格拉底的最后一幕在人们的想象中挥之不去，从而调和了狄奥蒂玛的单向理想主义关于真实的解释的弊端。这正是因为狄奥蒂玛从未出现在（想象的）舞台上，而是依靠苏格拉底作为见证从而让她的思想出现在对话中。整个对话让读者在狄奥蒂玛的演讲和亚西比德坚持对身体的热爱之间摇摆不定。这种思想和有形的纠缠是戏剧柏拉图主义的核心，它是植根于戏剧的理想主义形式（如果我们仍然想使用这个沉重的，在某种程度上是误导性的术语的话），它无处不在，是一系列需要完整地理解的戏剧性事件中的一个时刻。柏拉图的戏剧提醒我们，哲学是真实的人类实践，具有

<182> 真实的情感和真实的欲望。柏拉图创造了关于人类脆弱性的生动场景这一事实表明,他从不希望我们忘记这一点,无论他的哲学抱负是什么,我们都可以称之为理想主义者,或许本来就应该如此称呼他。

尽管《思想的剧变》强调了对柏拉图的批判,但努斯鲍姆的早期著作《善的脆弱性》(1986)更接近于将柏拉图视为剧作家。《善的脆弱性》主要讨论希腊悲剧和哲学中出现的概念——"运气"。柏拉图再一次在故事中扮演了一个关键但也有问题的角色。在希腊悲剧家接受运气作为人类经验的核心的地方,柏拉图的苏格拉底似乎特别热衷于通过哲学理性的方式来击败它。然而,努斯鲍姆认为,柏拉图的对话也包含偶然性因素,这些因素抵消了苏格拉底的努力。从《普罗泰戈拉篇》及其对实践推理的信念开始,继而到《理想国》及其完美主义,努斯鲍姆以对《斐德罗篇》解读结束,这段对话质疑了柏拉图早期理性主义立场。例如,它承认了哲学中存在某种形式的"疯狂"。对努斯鲍姆来说,这种承认是对柏拉图早先谴责诗人态度的放弃,也就是承认他们在偶然性和人类生存脆弱性方面的专长,所以不能也不应该被任何理想的城市或任何哲学研究驱逐。

努斯鲍姆对柏拉图的戏剧技术进行的思考集中体现在题为"柏拉图的反悲剧戏剧"的一个简短的插曲之中。努斯鲍姆雄辩地描述了柏拉图如何与悲剧作家以及荷马展开写作竞争。用开放式的情节吸引读者(观众),让他们对各种对手的论点做出自己的判断,这种戏剧性的结构展示了我所说的哲学场景,即哲学讨论的方式和原因均来自现实生活(尽管是虚构的)。[22] 努斯鲍姆对柏拉图使用对话的解读触及了戏剧柏拉图主义的几个要素。也许只有亚西比德挥之不去的、戏剧性的影响在这里并没有完全体现出来,然而更全面的戏剧化解读将会进一步淡化苏格拉底的理性主义论点,也会突出柏拉图与戏剧化的物质世界

的持续联系，这种戏剧化的物质世界是他的对话的背景，而且对话最终也要围绕着它展开。

由于努斯鲍姆的论述是基于对对话形式的兴趣，所以像默多克一样，她会亲自尝试这种形式也就不足为奇了。与默多克的《阿卡斯托斯》一样，努斯鲍姆的《作为价值判断的情感：哲学对话》（1998）实际上已经上演。[23] 应该补充的是，这绝不是努斯鲍姆第一次涉足戏剧。青年时期，她曾是一名演员，为夏季股票公司工作，包括伊普西兰蒂希腊剧院，这是一家以演出希腊戏剧为主的剧院。在最近的一次采访中，努斯鲍姆强调了她在戏剧领域的经历对于她的哲学工作的重要影响。这种体验还没有结束；为了准备讲座，她现在正在上歌唱课。[24]

在对话的序言中，努斯鲍姆指出，重要的是，《作为价值判断的情感：哲学对话》是试图展现《思想的剧变》主要观点的一次尝试。对话形式不应该对本书的论点有任何实质性的贡献，这本书已经完成并已出版。然而，努斯鲍姆一开始从自己的自传切入：在这段对话中，努斯鲍姆再次利用她的经历来探索情绪影响她思想的方式。人们可能会认为这种自传维度存在于从圣奥古斯丁和笛卡尔，到卢梭和维特根斯坦的哲学自我实验传统中。与此同时，努斯鲍姆的对话式自我实验也受到 20 世纪关于精神的思考的启发。精神分析重视核心家庭，也重视由家庭生成的各种结构，这对努斯鲍姆的启发尤其大。应该补充的是，她并没有用自己的声音表现自己，而是像柏拉图和王尔德等许多对话作者一样，虚构了一个具有作者特点的角色。主要对话围绕着虚构哲学家的父母展开，并呈现了知识分子父亲、非知识分子母亲和哲学家女儿之间的家庭动态。这个家庭的场景的基本框架是，虚构的哲学家以《思想的剧变》为话题进行公开演讲，但被已故的父母奇幻般的出现打断，他们重新演绎了以往家庭中最常见和最基本的冲突。

<183>

如果这些家庭动态与柏拉图的对话相去甚远，那么这篇对话的主题就不是：在她与父母的想象对话中，哲学家不但要捍卫她关于情感的论点（这是努斯鲍姆在《思想的剧变》中的论点），而且也要捍卫哲学本身的事业。这位母亲对所有书本知识不屑一顾，并认为女儿以这种超理性、哲学的方式对待情感特别荒谬。母亲长期以来一直批评女儿的这种倾向。母亲的立场既基于常识，也有嫉妒的动机：书呆气的、理性的谈话把父亲和女儿吸引到一起，却将母亲排除在外。相比之下，父亲欣赏女儿的哲学话语，但他也反对赋予情感的角色，尽管是出于与母亲相反的原因。对他来说，感情太混乱，太不靠谱，不值得哲学探究，因此女儿不得不再次捍卫自己的立场。

这场辩论的背后是一种复杂的情感，深深植根于家庭三角关系之中。内疚、嫉妒、认同、欲望、拒绝、指责、爱——它们都爆发了，并被打开。特别扣人心弦的是在母亲临终时，母亲对女儿行为的指责。我们知道，女儿因为正要去上课，所以在母亲去世前的几个小时里，她不能陪母亲身边。尽管母亲的死让她很受打击，但女儿还是在飞机上写了下来，甚至把这段经历变成了一本书的素材。通常父亲虽然较少指责她，但也产生了类似的看法：女儿在父亲死后一年就获得了博士学位，清楚地展示了她的资源和优势，这似乎与父亲所期望的不一致，即适当的哀悼所产生的削弱效果不一致。这些指责直指女儿的情感哲学。女儿是在利用与工具化她的情感和她的家庭悲剧？是为了她的哲学吗？

对这个问题最好的回答可能是另一个问题：那将是一件糟糕的事情吗？如果努斯鲍姆的理论是正确的，那么哲学家们就应该转向并从这种意义上挖掘他们自己的亲密体验，以作为他们最重要的哲学资源，而或许这些体验在小说中几乎没有经过掩饰。事实证明了对话是哲学

的一个重要而富有成效的部分。努斯鲍姆在序言中承认，最初她认为对话只是这本书的附录，但是现在，写完对话后，她发现它所起的作用比她认为的可能重要得多：通过将她的个人经历融入哲学著作，这段对话实际上促使她修改了本书，因此成为哲学过程的一个不可或缺的组成部分。

努斯鲍姆的对话与柏拉图的对话相似，但也背离了它们。努斯鲍姆的对话展示了哲学与情感之间的冲突，然后再将其整合。它没有将她在书中所说的外部和偶然因素引入哲学。对话全都与哲学家相关，全都面向哲学家：这是一部充满激情的家庭剧，其中的一切都很重要，一部完全私人化的幻想，没有给外人留下任何闯入的余地。这与苏格拉底对话形成鲜明对比，在苏格拉底对话中，哲学家总是从外部面对色拉叙马霍斯、普罗泰戈拉斯或高尔吉亚，他们要么被引入正确的哲学研究模式，要么更经常性地被抛诸脑后。

阿兰·巴丢

默多克与努斯鲍姆接受柏拉图主义的立场不同：默多克从语言哲学与相对主义的批判中出发，坚持一个集中在美与善联系上的形而上学思想。努斯鲍姆把它当作研究的一部分，赋予情感以理智并设想情感的作用就像柏拉图式爬梯一样。尽管如此，这种情绪仍然存在于日常的生活经验。第三位哲学家阿兰·巴丢从另一个传统，即在欧洲大陆哲学中讨论戏剧柏拉图主义，这是默多克和努斯鲍姆反对的。然而，他决心要以他自己的新柏拉图主义对抗20世纪哲学的反柏拉图主义的态势。

在当代的哲学家中，在戏剧和哲学的交叉点上，几乎没有人能比阿兰·巴丢的立场更清楚，他对戏剧研究的重要性是无法估量的。[25] 巴丢展示了哲学使用戏剧与剧场两种主要方式的有趣的组合。他对戏剧有很深入的了解，正如他关于戏剧的著作以及他在哲学中赋予戏剧的作用所展示的那样。他的哲学与戏剧化的模式相一致，巴丢写道："对我来说，哲学的戏剧性意味着哲学的本质……是一种行动。"[26] 但最重要的是，巴丢呼吁回到柏拉图，甚至包括这样的要求："我们可以，我们必须写出属于我们自己的《理想国》与《会饮篇》。"[27] 巴丢把剧场模式与戏剧模式结合在了一起，并将二者追溯到柏拉图。

巴丢之所以潜心研究柏拉图，主要原因是要把哲学作为一门独立

学科延续下去。哲学的完整性在过去的150年里受到了挑战，一位又一位哲学家宣布形而上学的终结，从而终结了古典哲学。尼采对柏拉图主义的批判使他成为那些试图终结哲学的最著名人物之一，但巴丢也将马克思、海德格尔、维特根斯坦与德里达等人归入这一行列。[28] 巴丢认为，（柏拉图式）形而上学的终结，其代价太过高昂：这意味着将哲学拱手让给其对手，即诡辩家与其他相对主义者，并放弃从思辨中所获得的卓越哲学，即真理的范畴。应该补充的是，在具体的普遍性（正如默多克所提倡的）的存在的意义上，巴丢并不是一个理想主义者。[29] 对他来说，逆转反柏拉图主义的潮流是忠于哲学本身的行为，"就像哲学是由柏拉图创立的那样"[30]。一旦哲学放弃了真理，它就变成了诡辩，即相对主义，因为相对主义仅仅是对一个不断变化的世界的描述。巴丢看到现代反柏拉图主义哲学推倒柏拉图反对相对论的堡垒时，他认同了柏拉图的观点。哲学的自我批判固然有价值，但现代的反柏拉图主义却像倒洗澡水一样，把婴儿和洗澡水一起倒掉了，以此确保哲学在这个过程中能够（或必须）死亡。

对巴丢来说，代表这种反柏拉图主义倾向的一个有趣版本的哲学家正是德勒兹。德勒兹借鉴尼采等人的观点，将自己的多重哲学定位为柏拉图的反对者，从而将反柏拉图主义当作该方法的核心。在许多方面，德勒兹是完美的例子：宣布柏拉图式的形而上学终结之后会发生什么的时候，他告诉我们接下来要做的就是颂扬偶然性、内在性、异质性和无穷无尽的差异性，从而陶醉在纯粹的无根无据的思考之中。巴丢写道："德勒兹是关于混乱世界的快乐思想家"，德勒兹提供了"一个宏大的叙述，这是一个时下多样性的集合"[31]。这种解读与我对德勒兹的讨论相吻合，我也认为德勒兹对身体、无限不同的重复、机器和物质的无限形式进行过深入思考，总之是具有酒神精神的多重论思想

家，他将自己的作品与"柏拉图主义的颠覆"任务相提并论。

巴丢又提出了第二个主张：在颠覆柏拉图的过程中，德勒兹或多或少地保留了柏拉图主义。是的，巴丢说德勒兹沉浸在他那无穷无尽的差异系列之中，但在这种巨大的差异背后，潜藏着同样古老的表象与本质的区别。用洞穴的语言来说，这正是柏拉图洞穴寓言第一次做出的区分，唯一的不同是德勒兹喜欢墙壁上多次出现的影子，并没有转身离开洞穴的欲望。德勒兹并没有消除柏拉图主义在表象和本质之间的区别，而只是赋予它们以价值，赞成不断变化的表象世界，而不是像柏拉图一样把他上升到形式领域。针对其他反柏拉图主义者，这样的论点也是有效的，因为它谈到了几乎总是与颠覆相关的危险：颠覆柏拉图主义之后，却留下了洞穴和精神世界之间的区别，这只会颠覆与之相关的价值观。正如我之前所说，现代哲学从未停止向洞穴剧场致敬，即使它倾向于通过颠覆来做实现这一点。德勒兹是这条规则的一个很好的例子，因为他的偶然性哲学与戏剧有着深刻的联系，特别是在《差异与重复》中，它认为戏剧是一种很容易破坏理想主义哲学所依赖的同一性和差异原则的艺术形式。

在没有讨论这个剧场维度的情况下，巴丢在他的论点中加入了令人惊讶的第三步：德勒兹一开始为反面的柏拉图主义者，但他最终变成了伪装的柏拉图主义者。事实证明，在德勒兹对多重性的迷恋背后隐藏着柏拉图的"一"的概念。巴丢列举了许多段落，其中德勒兹将多重性与统一性和"一"的超然概念联系起来。例如，德勒兹的存在概念中有一个奇点。在这里，巴丢认为德勒兹的哲学是一种"经典"哲学，这意味着它是一种"存在和基础的形而上学"。[32] 德勒兹从柏格森那里借来的另一个核心范畴——时间，也是如此。时间是德勒兹哲学的基础；它保证了千差万别的世界总能产生一种真理的概念。尽管不是每

个人都愿意一路追随巴丢，也不是每个哲学家都将德勒兹认定为一个寻求真理的柏拉图主义者，但他对德勒兹的大胆解读并没有被忽视。它首先记录了巴丢自己的柏拉图主义哲学，在这里，它表现为对柏拉图最大敌人之一的重新阐释。

如果说反柏拉图主义是巴丢方法论的一个目标，那么另一个目标就是语言哲学。与默多克一样，虽然他与默多克在其他方面很少有共同点，巴丢也承认对语言的关注是20世纪哲学的主要流派之一，也是任何一种柏拉图主义的主要反对者之一。对巴丢来说，语言哲学的主要问题是它用意义问题代替了真理问题。巴丢在最近出版的《世界的逻辑》（2006）一书中总结了他哲学的基础，并用以下公式表述："只有身体和语言。"[33] 这与（德勒兹式）身体哲学和（维特根斯坦式）语言哲学是相对立的。他承认身体哲学和语言哲学所取得的成就，巴丢仍对这一观点进行了补充，"除了有真理之外，只有身体和语言"。巴丢认为，肢体语言学说可以追溯到诡辩家和他们的（相对论的）主张——"人是万物的尺度"。巴丢明白真理是为了反对这种拟人化的相对主义。真理是把你带出人类王国的存在，但它常常"错位"，这是巴丢关于《理想国》中真理的论述。[34] 在另一时刻，他又说"真理作为存在的例外而存在"，因而中断了身体和语言的连续性。[35] 巴丢在这里阐述的是例外理论：真理是身体和语言的例外，并且它对它们独有的存在提出异议。

<187>

到目前为止，巴丢对柏拉图的复活是在洞穴的第一范式的框架内进行的：现代哲学是反柏拉图主义的，因为它放弃了真理，从而放弃了高级世界的可能性，而沉湎于低级的影子和文字的戏剧里。只有最精明的反柏拉图主义者，例如德勒兹，才会勉强向柏拉图致敬，因为他们不是反柏拉图主义者，而是伪装的柏拉图主义者。但只有像巴丢

这样的读者，才能从 20 世纪哲学对影子、身体和语言的一片颂扬声中找出柏拉图主义的启示。

然而，在对反柏拉图主义的批判中，我们发现巴丢利用了第二种戏剧范式，即把哲学理解为一种（戏剧性的）行动。这里的关键术语是事件，巴丢首先在他的《存在与事件》(1988) 一书中对其进行了阐述，并在《世界的逻辑》和其他几本著作中进一步阐述了这一点。[36] 例如，在上面的引文中，当巴丢将真理称为例外时，他心中所想的是关于事件作为特殊事件的概念。巴丢为我们提供了四种了解事件的途径：爱情、政治、数学和艺术。第二种途径，政治也许是最直观的，也是最能揭示巴丢政治信念的一个：一部真实事件的历史无非就是起义和革命的历史，从斯巴达开始，一直延伸到现在。这里的"event"可以翻译成"革命事件"；相比之下，反动时期事件并不是真实的，而仅仅是削弱真实事件之革命性效果的消极尝试。

在这四个领域中，数学最困难，但对巴丢而言，也是最关键的。作为一名数学家，巴丢一直试图提醒我们，哲学应与数学联系起来。在这方面，巴丢也遵循了柏拉图的观点，他将数学当作从洞穴上升到真理世界的踏脚石。巴丢认为，今天的哲学通过将诗歌置于语言哲学（大陆的）的中心，颠覆了柏拉图对数学而不是对诗歌的偏爱，这在海德格尔的著作中表现得最为突出（但很多后结构主义作品也是如此）。[37] 巴丢试图纠正这种情况。巴丢从数学中汲取了多重性理论。与柏拉图不同，柏拉图至少在他的中期坚持具体的普遍性，也就是说单一的观念本身由善的超验观念所支撑，巴丢则借助 19 世纪晚期数学家乔治·康托的集合论来构建他的多重性理论世界。巴丢关于包含多重性的情境概念，在这里找到了它的数学基础。同样地，关于我们为何可以推测出多种可能的世界（而不仅仅存在一个）的论点也在这里找

<188>

到了它的数学基础。巴丢经常技术性地运用数学，常常使得许多读者（包括我在内）困惑不已，但这足以说明，巴丢提出了一个无须依赖单一性和超验性的多重性本体论，而是保持在本体性的层面上。

尽管巴丢试图将数学置于哲学的中心，从而扭转诗歌以及更普遍的文学对哲学的主导地位，但他并不想完全放弃文学。事实上，诗歌仍然是了解事件的另一条道路。值得注意的是，巴丢非常接近海德格尔对诗歌的崇敬，他相信通过诗歌，存在的真正语言就能超越用于交流和日常生活的退化了的语言。但是，海德格尔在诗歌中找到了存在的语言，而巴丢则在那里找到了事件的踪迹。巴丢避开了海德格尔的准宗教启示性语言，他认为诗歌是"存在"被打断的时刻，新奇的事物进入这种情境并从根本上改变它的时刻。一首特殊的诗，往往带有已经发生的事件的踪迹。

巴丢与海德格尔的区别在于，他对现代主义者马拉美和贝克特更加推崇。巴丢之所以钦佩马拉美，部分源于诗人自己对数字的关注，以及他对诗歌作为一种"操作性"的准技术的理解。[38] 对巴丢来说，马拉美最重要的一首诗是实验性的诗歌——《掷骰子》。马拉美在页面上排列单词的方式让人想起落下的骰子。通过偏离常规的诗歌路线，马拉美将每一个词都变成了一个事件，就像诗歌本身围绕着一个事件（沉船）展开一样。但更重要的是给这首诗命名的事件。"掷骰子"创造了一个事件；它提炼出我们可能称之为事件的本质。当我们掷骰子时，我们已经定义了一种情况、一个赌注、一个事件将通过做出决定来介入其中。投掷后，一切都不一样了；该事件将从根本上改变局势。

马拉美不仅用他的诗表达了一个事件，而且根据巴丢的说法，他通过依赖缺席、否定和虚无来实现这一点。从这个意义上说，沉船只是外部事件的诡计，而不是其本质，它存在于一种特殊的缺席品质中。

用巴丢的话来说，事件发生在"空虚的边缘"，与虚无非常接近（他的主要著作《存在与事件》的标题呼应了萨特的《存在与虚无》[1943]）。[39]巴丢的本体论不是内涵丰富的理论，但却是与缺席关系不稳定的理论。这种缺席是马拉美反复关注的问题，他的诗歌反映了人们对沉默的迷恋。最著名的是，在现代诗歌史上，他的诗歌第一次出现了单词之间的空白。对巴丢来说，马拉美具有减法和孤立的特质，是现代主义的代表，它试图将传统诗歌领域的模仿和表达减少到最低的限度。[40]"掷骰子"一诗中，古怪的文字排列或可被看作对巴丢那排列在虚无边缘上的多重性概念的诗意渲染。

<189>

情境、事件、掷骰子，这是巴丢讨论马拉美时所用的术语，它们有一个共同点：它们都是戏剧中的术语。继海德格尔之后，尽管巴丢在这首诗的提示下讨论马拉美，但他使用的重要范畴实际上还是戏剧的。在《存在与事件》中，他一开始就强调"掷骰子"是"戏剧性的"（他如此强调），而马拉美"是戏剧事件的思想家"。[41]在《非美学手册》（1998）中，他全面说明了这位非凡诗人的作品的戏剧类型。为了说明马拉美对戏剧的运用，巴丢借鉴了一个几乎所有对戏剧感兴趣的哲学家迟早都会遇到的范畴：反戏剧性。马拉美同时兼具事件和戏剧的写作风格，因此是现代主义反戏剧主义的一部分，甚至可以被解释为戏剧的敌人。这个戏剧性和反戏剧性的问题与巴丢如何处理舞蹈有关。巴丢注意到舞蹈和戏剧之间的频繁对抗，也看到了尼采后期作品中的反戏剧转向，后者以反戏剧的论点攻击瓦格纳，并通过查拉图斯特拉赞美舞蹈的优越性。对舞蹈感兴趣的马拉美似乎也走上了类似的道路，但并不完全如此。巴丢认为马拉美之所以与尼采分道扬镳，是因为他在戏剧诗歌的中心设置了一个净化的、理想化的剧场。巴丢避免将戏剧视为模仿的概念，并将马拉美的独白《牧神的午后》（1865）解读为

这种观念的反模仿戏剧化。这是承认马拉美设法在他的戏剧中心设置反戏剧性的另一种方式，即以柏拉图的方式创造了一部事件戏剧。[42]

因此，在巴丢的诗歌哲学背后，我们找到了柏拉图戏剧的概念。这个概念的轮廓是什么？首先，它断言了戏剧对于思想的中心地位。在他最近出版的《世纪》（2005年出版；2007年被翻译成英文）中，巴丢观察到"20世纪是戏剧作为艺术的世纪"。特别是，巴丢对导演的形象颇感兴趣，认为导演是"具有再现特质的思想家，他对文本、表演、空间和公众之间的关系进行了非常复杂的探究"[43]。巴丢将现代导演置于戏剧的中心，是因为他想形成对戏剧的理解，而戏剧恰好强调它与哲学的联系，或者更准确地说，是与思想的联系。正如他在另一篇关于剧场的短文中所指出的那样，导演是将文本、表演、布景设计和音乐等要素组合在一起，但是以独特的方式组合起来的人，这就是为什么戏剧可以被称为事件的原因。戏剧组合只发生在当下，一夜又一夜地不断重复，也只发生在那里，即舞台上。此外，巴丢认为，由于这种独特的组合形式，戏剧能够产生思想。"这个事件——当它真的是戏剧时，戏剧的艺术就是一个思想事件。这意味着每个元素的组合直接产生了思想。"[44] 既然哲学真理具有事件的特征，那么戏剧这门最具事件特征的艺术就在哲学真理形成过程中发挥着重要的作用。

<190>

迄今为止，巴丢最重要的戏剧著作是《戏剧狂想曲》，出版于1990年（并于2008年翻译成英文）。[45] 巴丢从他所谓的戏剧分析开始，以亚里士多德的方式列出了《戏剧狂想曲》中的基本要素。这七个要素是地点、文本、导演、演员、装饰、服装和公众。虽然一开始并不引人注目，但它们实际上包含了一种戏剧观，在几个方面都与当前戏剧研究趋势背道而驰。最具煽动性的观点可能是巴丢坚持将文本作为参考点，从而将哑剧和舞蹈排除在戏剧领域之外，这一立场与戏剧和表演研究

界普遍怀疑戏剧文本在某种程度上是传统主义的观点背道而驰。然而，他关于文本与表演之间关系的理论绝不是传统的。由于他拒绝接受关于戏剧的所有的形式主义定义，故而认为任何类型的文本一旦上演，就是"戏剧文本"。因此，戏剧文本是已经或将要上演的文本。这个定义的第二个含义是戏剧文本的不完整性：它需要被上演才能完成。结合第一个含义，这使得处于演出过程中的文本的定义显得很有趣：在这个过程中，导演、演员和设计师有效地宣称该段文本是不完整的。换句话说，戏剧文本本身是不完整的，需要通过导演和演员的诠释来完成。

这种对戏剧文本及其与舞台关系的理解也与戏剧的另一个元素有关：演员。当然，巴丢遵循大多数戏剧理论，因为戏剧的融入和演员身体的使用都是至关重要的。同时，他强调演员身体的脆弱性：身体不是既定的身体，也不是基础性的身体，而这恰恰是因为它与文本之间的动态关系，所以"演员的身体是借来的身体，脆弱的身体，但也因此是光荣的身体。……身体被文本的文字吞噬"。[46] 在假设戏剧是身体的艺术并且这一事实不需要进一步探索的时候，巴丢将戏剧身体理解为使戏剧文本具有完整性，和戏剧文本使身体具有脆弱性，这是一个重要的纠正。演员"借来的"身体的说法还有另一个后果，它也偏离了所有将戏剧视为寻找真实身体的方法。巴丢建议，在戏剧里本就不存在真实身体之类的说法。

巴丢对戏剧的分析，对戏剧的基本组成部分及其相互作用的论述，给我们提供了一种分析戏剧的视角，以此可以纠正目前戏剧研究中的各种误解，包括对戏剧文本的怀疑和把演员当作舞台身体的观点。但这种分析还没有引出巴丢心目中的戏剧。为了实现这一点，他的分析中的七个要素必须以特定的方式组合起来，而这个组合必须以另一套

原则为指导。

　　第一个原则是戏剧与国家的关系。巴丢将戏剧视为事件的概念，与将戏剧视为最具政治性的艺术形式是相同的，总之是与国家关系最密切的艺术形式。当然，这在法国尤其如此，国家剧院的传统和慷慨的国家补贴正好说明这一点。美国的情况则完全不同。但是，即使我们考虑到国家差异，巴丢所假设的戏剧与国家的基本关系也对我们具有启发性，因为它依赖于观众的特定观点。这种观众是聚集的公众，因此类似于政治集会。[47]在这里和其他地方，巴丢经过将戏剧观众与电影观众进行对比，发现他们是匿名的，待在黑暗中，不会被戏剧的活力所激活。（这种对戏剧的偏好可能与德勒兹形成另一个对照，德勒兹早期对戏剧感兴趣，后来对电影的喜爱已经超越了戏剧。）为了保持现场集会的这一特性，巴丢还要求戏剧保持中场休息，以便使观众可以看到作为观众的体验自身，而不是像看电影那样，无声无息，无名无姓地消失在黑暗之中。

　　然而，戏剧最重要的维度是戏剧与哲学之间的关系。巴丢最具挑衅性的论点是"所有的戏剧都是思想的戏剧"[48]。在戏剧中，理智必须与另一个原则——欲望作斗争。正是由于这场斗争，自柏拉图以来，哲学一直认为戏剧是竞争对手，"戏剧将是：被放荡占据的哲学，性拍卖场上的理念，在集市上穿着盛装的理智"[49]。巴丢似乎在呼应柏拉图的怀疑，从某种意义上说，也可以说他是在肯定它们，但必须记住，这些提法实际上是以一种随便、委婉的话语方式表达出来的，实际上巴丢本人赞成将思想和欲望、哲学和精神分析融合在一起。

　　我们现在可以看到巴丢戏剧哲学的轮廓。一首诗对他来说是一部"事件戏剧"，而这种对事件的强调最终使他把戏剧看作艺术形式或者是现存艺术形式的集合，它与思想是最直接相关的。如同在其之前的

许多戏剧哲学家一样，包括柏拉图、费奇诺、狄德罗、伏尔泰、克尔凯郭尔、尼采、加缪、萨特、默多克与努斯鲍姆，巴丢也把他的戏剧哲学转化成真实的戏剧。尽管他的剧本在法国获得了（少量的）追随者，但未被翻译成英文。它们范围广泛且诙谐，将哲学概念转化为场景和人物，包括艾哈迈德的形象，艾哈迈德是来自阿尔及利亚的移民，巴丢的四部戏剧都围绕他展开。这些戏剧证明了巴丢的哲学不仅是戏剧性的，而且实际上转向了戏剧表演。巴丢的作品为我们重新思考哲学与戏剧之间关系提供了契机；它本身也是这种关系的典范，提醒人们戏剧与哲学之间的相遇是多么富有成效。

<192>

结语

戏剧柏拉图主义

在本书中，戏剧柏拉图主义的概念服务于许多历史性和分析性的目的。在第一章中，它提供了关注柏拉图对戏剧的使用的视角。在第二章中，它作为一种工具，挖掘了几乎被遗忘的苏格拉底戏剧传统。在第三章中，它作为解释现代戏剧激进创新的框架。在第四章，它把我们的注意力引向哲学的"戏剧转向"和"剧场转向"，确定了戏剧和剧场在哲学史上的重新尝试。在第五章中，它通过关注对戏剧感兴趣的当代柏拉图主义者，将这种戏剧和剧场哲学与柏拉图联系起来。总而言之，这些章节试图为戏剧和哲学史提供一个新的视角，让我们以新的眼光看待熟悉的人物，同时也帮助我们找到新的对象、新的联系和新的问题（哲学和戏剧的关系是什么？），以及另一个新的问题（戏剧和哲学如何结合？）。作为结论，我将用关键词的方式概述戏剧柏拉图主义影响当代思想的理论成果。

身体主义

20世纪见证了关于身体写作的异常繁荣，这种态势在20世纪的最后几十年达到了高潮，涉及人文学科的不同领域。福柯对规训的身体的兴趣，德勒兹对阿尔托所说的没有器官的身体的迷恋，对性别和性别研究中的肉体实践的广泛兴趣——凡此种种，都是近来某种广泛现象的体现，我将其称为"身体主义"。由图书地带出版的名为《人体历

<193> 史片段》的三卷本系列，可能被视为1980年代后期"身体主义"最具特色的表现形式之一，而在90年代初，伴随着让·卢克·南希的《论身体》的出版，"身体主义"迎来了它的高潮。[1]但身体主义可以追溯到尼采对身体的颂扬。在这部关于身体的历史中，我们还可以分析受泰勒主义启发的运动中的身体，对现代大都市中感官超负荷的担忧，以及人类学对所谓原始仪式的迷恋。

戏剧柏拉图主义并不试图颠覆身体是人文学科研究的基础实体的信念，但它确实试图将身体研究置于一个新的框架之内。对于这个项目，它从柏拉图自己的文学实践中得到启发。他的对话非常关注身体，包括它的需要和它的欲望，这与戏剧更普遍地是一种身体艺术的事实相一致。演员的训练、肢体语言的理论、不同形式的体操，以及舞台上身体的编排——所有这些都是剧场对肉体的极大关注的组成部分。同时，柏拉图以及随之而来的戏剧柏拉图主义并没有对戏剧性身体弃之不顾。戏剧性的柏拉图主义对待和处理身体的方式是：它试图将身体从它们所存在的基础上分离出来，并破坏它们的自足性和自满情绪。在洞穴寓言中，柏拉图有点夸张地把它表达为一种解脱和转向，也表达为一种震惊，一种中断，一种与身体以外的东西（思想或形式）的相遇，这是一种激进的（用比喻的话说，是"天上的"）他性。在柏拉图的戏剧中，身体发生了一些转变，柏拉图运用了他全部的文学、戏剧和哲学资源来表达这种变化的体验。柏拉图用来描述这种体验的一种语言是形式论。这个理论回答了为什么以及如何会发生这种身体不受束缚（中断，转身）的过程的问题。在柏拉图后来将其复杂化的最激进的形式中，形式理论通过声称身体实际上没有它们看起来那么真实，并且理想形式享有更高的地位来概括这个不受束缚的过程。有什么比将它们置于次要的、衍生的位置更好的方法来确保身体不再显

得那么有理有据且不容置疑？但是，形式理论可以被理解为不同于肯定具体共相独立存在的实证形而上学。相反，它可以被理解为描述解放身体的过程的一种方式。这第二个含义与我们今天最为相关。形式（或观念）最重要的是它们对身体状态的影响。

这种对身体的解放或彻底颠覆，可以作为批判身体主义的基础。为此，重新审视身体主义特别突出的领域是有用的，那就是戏剧。戏剧柏拉图主义没有像传统那样，将戏剧视为一种以身体为核心的艺术形式，而是将戏剧（无论是想象的还是真实的）描述为身体处于错乱状态的地方。毕竟，戏剧将是一个坚持以身体为基础的奇怪地方，因为它需要身体并将它们放置在本体论的层面上。在戏剧里，一切都是唾手可得的；<194>你不能相信你的眼睛，任何事情都不是它看起来的样子；就像弗里德里希·席勒所说的那样，身体和事物被放在可能象征着世界的板子上，但它们本身并不是那个世界。在剧场中，物质实体不仅仅是存在，而且是被有目的的利用。归根结底，表演的历史不是为了发现身体的本来面目，而是为了改变它，把它塑造成在舞台上能够使用的东西。

如果说在戏剧中身体的颠覆是不可避免的，那么它仍然是一个既可以揭示真相，也可以掩盖现实，既可能成为障碍，也可能推动发展的过程（或状态）。例如，魔幻现实主义的任务是掩盖戏剧身体和真实身体之间的差距，将身体重新固定下来。相比之下，戏剧柏拉图主义的戏剧家认识到并推动了这种身体的解放；他们热情地迎接这些身体，并将它们用于自己的目的。但就像柏拉图一样，他们经常在思想或形式的框架下这样做。也可以这么说，思想或形式最终影响了身体的解放。广泛意义上的思想戏剧远非边缘现象，可以说它已经认识到戏剧的核心特征，并且比其他流派更充分地利用了它。因此，通过戏剧性柏拉图主义的视角观看戏剧为我们提供了一个批判身体主义的模式。

相对主义

除了对身体主义的批判之外，戏剧柏拉图主义还瞄准了第二个目标，即相对主义。相对主义可以包含不同的形式：认识论相对主义、道德相对主义、语言相对主义。柏拉图同时关注了这三点，主要是因为他担心相对主义可能会导致它的滥用。因此，他的哲学认为知识必须有一个绝对的参考点，否则强者会在争论中获胜，知识也将受制于权力。他也认为必须有一个关于善的单一观念，否则价值会受到故意操纵和摆布；言语必须立足于现实，否则我们便无法信任它们，我们的思想也会随之坍塌。这是巴门尼德的论据之一，尽管该理论带来了所有问题和矛盾，但仍是坚持形式理论的一个版本。事实证明，形式理论对于哲学本身的生存至关重要。

今天，就像柏拉图时代一样，我们正处于思想史上的关键时刻，它被认识论、道德和语言类型的相对主义所主导。无论是尼采、维特根斯坦、J. L. 奥斯汀，还是后结构主义的各种支持者，语言相对主义已经成为哲学本身最主要的潮流。应该补充的是，并非所有语言哲学的支持者都是相对主义者。鲁道夫·卡尔纳普和其他人试图将认识论建立在受控的语言大厦中，基本句子（元句子）为更精细地描述形式提供了基础。语言与世界之间的关系对于这种努力至关重要。这些努力的失败鼓励了后来的维特根斯坦等人，他们制定了一种专注于语言实际使用的语言哲学，摒弃了所有将语言的混乱变成一个更理性和可控的系统的努力。然而，即使是已故的维特根斯坦，语言游戏仍然立足于生活形式，即语言外在于社会现实的形式。但是这种基础对于语言哲学传统来说变得不那么重要了，这种传统有时利用已故的维特根斯

坦,但更多的利用来自结构主义、修辞学和文学批评的另类语言理论。这里,同样的假设是,对语言的复杂阐释将摧毁所有迄今为止已确立的哲学确定性,将崇高的哲学抽象转化为表达它们不墨守成规的公式。语言,现在被视为本质上无法控制的,据说会破坏任何基础的哲学话语。后结构主义经常将这种语言相对主义与身体主义结合起来:语言的物质方面,即"能指的物质性",被认为是造成语言不稳定的原因。在这种将语言视为形而上学阿喀琉斯之踵的观点中,后结构主义者可以把尼采作为一个重要的先行者,他是首位把反柏拉图主义的身体哲学与唯物主义的语言观联系起来的哲学家。

这种语言观总是面临这样一个问题:尽管它可能并不总是可靠的,但在大多数人的经验中,语言功能表现得相当好。众所周知,功能性语言,包括被成功地理论化和哲学化的行动,必须被解释为规则的一个例外、一个特例,因为如此多的边缘现象阻碍了我们对语言根本不稳定性的理解。是的,我们会被告知,语言有时会起作用,但这只是副作用。然而,你越是仔细观察,就越能发现大多数所谓的功能性语言实例其实被过分夸大了。哲学,或者说戏剧,也正是这样做的:关注语言的不稳定逻辑,追踪它的每一次失误和不恰当。语言无法控制自己的意义成为哲学的悲剧,导致人们反复预测哲学本身的消亡。

虽然柏拉图时代的希腊很少质疑自己的文化优势,但今天我们最有力的相对主义形式是文化相对主义,无论是政治左翼还是政治右翼。作为对普遍的文化沙文主义的反应,文化相对主义不进行价值评判,而仅仅描述文化之间的差异。差异是这里的关键词,附加在这个词上的道德要求是尊重;尊重其他文化的差异性成为文化相对主义推崇的基本态度。尊重差异当然不是坏事,应该得到鼓励;然而,它的前提需要批判性地检验,因为这里的差异变成了基本术语,这种世界观的本

体论。这种本体论的问题在于，它必须坚持差异性，而且只能坚持差异性，而这被描述为文化的自然状态。这种对差异性的坚持使得任何动态的、不断变化的身份概念都难以捕捉。与此同时，任何带有融合、重叠、连贯和联系的可能性的事物都会受到质疑，因为它可能会贬低甚至将稳定、准自然和不可逾越的差异的假设排除在外。

左派的文化主义态度尤为强烈，那里的反殖民斗争和打击各种形式的沙文主义和种族主义的愿望导致了一种学说的兴起，其必要性可以概括为"尊重他人"（或"他者"）。但右翼也出现了一种文化主义形式，其中最突出的倡导者是塞缪尔·亨廷顿。[2] 亨廷顿将世界划分为不同的文化区域，且大体上都按照宗教将其整合起来；政治或文化联盟都不可能逾越这些界限。可以肯定的是，亨廷顿主要关心的不是尊重伦理，而是地缘政治联盟的限制。然而，结果是一样的：无论你是因为尊重差异而尊重另一个人，还是因为你认为他/她太不一样而不理会对方，在这两种情况下，同样不可逾越和不变的差异是至高无上的。毫无疑问，我宁愿尊重这种怀疑态度——尊重并不是一件坏事——但我想强调的是，两者都是基于相似的假设。左派认为试图克服差异是不好的（这意味着不尊重差异）；右派却认为它无论如何都行不通。

戏剧柏拉图主义并没有简单地拒绝这种文化主义。毕竟，柏拉图的对话经常以外国人为对话者，而柏拉图对雅典的批评旨在表达其对邻国的优越感。与此同时，戏剧性柏拉图主义并未停留在简单的文化差异论上。它与柏拉图一样认识到，描述性文化主义，无论它多么善意，都可以很容易被滥用。例如，被亨廷顿滥用。我们必须把差异视为出发点，才能设想并积极评价各种形式的联盟、趋同和同化。为了推动这样的步骤，差异的本体论必须接受有前提的普遍主义形式的质疑。这里的重点不是要设定一个普遍主义的本体论。相反，它是想象

一种投射性的普遍性，一种即将到来的普遍主义，这是一种差异可以被弥合（或融合或对接）的可能性。普遍性从来都不是既定的，而只是一种动态的概念。我认为，这是柏拉图的形式理论的原始功能。柏拉图的对话向我们展示了差异在被送上同化轨道的过程，如果不是同一性的话。戏剧柏拉图主义在文化主义方面追求类似的运作。尽管担心援引普遍主义会被谴责为坏事，但我们必须援引它，我们必须表现得好像普遍主义是可能的，就像《巴门尼德篇》要求我们表现得好像有思想一样，否则我们将永远陷入静止的文化主义之中。 <197>

真理

相对主义者最常攻击的范畴是真理。面对如此多的不确定性，无论是基于语言还是文化差异，对真理的呼唤不仅被视为无可救药的天真，而且被视为完全可疑。我不打算在这么晚的时候发明一种新的真理理论。我正在研究一个以效果为导向的概念，即真理是使身体主义（包括语言身体主义）和文化相对主义的自满情绪不安的东西，这与巴丢的真理是例外的说法相吻合。为此，我添加了一个必要的前提：我们必须假设真理的可能性（作为例外），以打破差异的主导地位（包括身体的差异），并允许将差异重新定位为某种联盟。柏拉图的真理使他能够批评他那个时代的语言相对主义者（诡辩家）。它是哲学课题的开始，这意味着一种互动和话语模式，如果不能克服差异（身体之间、人之间的差异），至少会使这些差异看起来不那么牢固，不那么一成不变。如果没有这种指向效应，更重要的是，如果没有这种迷失效应，哲学将不复存在，并会重新陷入诡辩，陷入一种会产生权力修辞的相

对主义。真理、普遍性、观念——这些术语不能也不应该充满内容。这是多数理想主义形式所犯的错误，它们首先犯下错误，然后承认错误，最后再由柏拉图本人来纠正错误。

今天，我们正处于柏拉图的哲学工程衰退的时刻。过去150年来最重要的哲学家，从尼采到维特根斯坦，再到德里达，都宣布了哲学的终结。身体主义、语言相对主义和文化相对主义占据了至高无上的地位。现在是复兴柏拉图的时候了，现在复兴的不是声名狼藉的理想主义者柏拉图，而是另一个不同的柏拉图，即戏剧柏拉图主义的柏拉图。这种柏拉图主义并没有简单地摒弃身体主义、语言相对主义和文化相对主义。相反，它指出了我们这个时代的信仰可能会受到质疑和重新思考的方式。事实上，正是这种指向性行为是戏剧性的柏拉图主义最基本的姿态。这种指向是身体的姿态，即身体成为语言的姿态；它是一个有形的符号，在稀薄的空气中结束，一种指向虚无的姿态，将目光吸引到它和它所指向的虚无。这是一种柏拉图式的姿态，或者更确切地说是柏拉图主义的姿态。这种姿态在雅克-路易·大卫的画作《苏格拉底之死》中得到了最好的体现：这种指向促使聚集的身体重新定位自己，而不是看着将死的苏格拉底，而是看着他所指向的东西。苏格拉底没有指向任何东西，但他的手指却迫使我们在画中看到身体转变方向背后的态度。这是真理、观念、普遍性的功能：一个"指"的动作便使身体超越了自身，尽管我们不明白它超越的究竟为何物。

<198>

附录 1　苏格拉底相关著作

第一版出版时间	书名	作者	出版信息
167	*Dialogues of the Dead*	Lucian	Greek.
1469	*De Amore*	Ficino	Latin.
1533	*Of that knowlage, whiche maketh a wise man. A disputacion Platonike*	Sir Thomas Elyot	Fletestrete, in the house of Thomas Berthelet, 1549.
1605	*Timon of Athens*	Shakespeare and Middleton	1623 Folio.
1630	*L'Alcibide fanciullo*	Antonio Rocco	Published anonymously in 1951.
1640	*Life of Socrates*	François Charpentier	
1649	*Der sterbende Sokrates*	Christian Hoffmann von Hoffmannswaldau	Breßlau, 1679.
1675	*Alcibiades. A Tragedy*	Thomas Otway	Premiered 1675, The Duke's Company, London.
1680	*La pazienza di Socrate con due moglie*	Nicolò Minato (libretto), Antoni Draghi (music)	Prag.
1681	*Plato Redivivus. Or, A Dialogue Concerning Government*	Henry Neville	London: Printed for *S. I.* and Sold by *R. Dew.*

(续)

第一版出版时间	书名	作者	出版信息
1700	*Dialogues des Morts. Socrate et Alcibiade*	François de Salignac de la Mothe-Fénelon	Paris; anon.
1711	*The Memorable Things of Socrates.* A translation of Charpentier's *Life of Socrates*.	Edward Bysshe	London, J. Batley, at the Dove in Pater-noster Row, 1722.
1713	*Cato: A tragedy*	Joseph Addison	London: J. Tonson, at Shakespear's Head against Catherine-Street in the Strand, 1713.
1716	*Socrates Triumphant; or, the Danger of Being Wise in a Commonwealth of Fools*	Anonymous	London: Printed for the author, and sold by J. Browne, 1716.
1717	*A Portraiture of Socrates in blank verse (dramatic poem)*	Sam Catherall	Oxford. L. Lichfield, 1717.
1721	*Der geduldige Sokrates.* After Minato	Johann Ulrich von König	Premiered in Hamburg, 28 January, 1721.
1731	*A Dialogue on Beauty in the Manner of Plato*	George Stubbes	London: W. Wilkins, in Lombard Street, 1731.
1731	*Alcibiade. Comédie en trois actes*	Philippe Poisson	Paris, 1731.
1741	*Der sterbende Sokrates*	Nathaniel Baumgarten	Berlin, 1746.
1745	*Dialogue on Devotion*	Thomas Amory	London: printed for J. Waugh and S. Chaulkin, bookseller in Tunton, 1746; second edition.

(续)

第一版出版时间	书名	作者	出版信息
1746	The heathen martyr: or the death of Socrates, an historical tragedy	George Adams	London: printed for the author, 1746.
1749	The Life of Socrates	John Gilbert Cooper	London: R. Dodsley at Tully's Head in Pall-mall, 1749.
1756	Gespräch des Sokrates mit Timoclea, von der scheinbaren und wahren Schönheit	Christoph Martin Wieland	
1758	Socrates. A Dramatic Poem	Amyas Bushe	London: R. and J. Dodsley in Pall-Mall, 1758.
1758	La Mort de Socrate. Fragment	Denis Diderot	unpublished.
1759	Socrate. Ouvrage dramatique	Voltaire	Amsterdam; n. p.
1760	Sketch for Alcibiades-Socrates play	Gotthold Ephraim Lessing	unpublished.
1763	La Mort de Socrate. Tragédie en trois actes, et en vers	Louis Billardon de Sauvigny	Paris: Prault le jeune, Libraire, Quai de Conti, vis-à-vis la descente du Pont-Neuf, à la Charité, 1763.
1764	Socrate	Simon Nícolas Henri Linguet	Amsterdam, chez Marc-Michel Rey.
1767	The Banquet (English translation with commentary on dramatic convention)	Floyer Sydenham	London: Printed for W. Sandby, in Fleet-Street.
1767	Phaedon oder über die Unsterblichkeit der Seele, in drey Gesprächen	Moses Mendelssohn	Berlin, bey Friedrich Nicolai, 1767.
Before 1770	The Death of Socrates	Thomas Cradock	Baltimore, MD; unpublished.

<200>

(续)

第一版出版时间	书名	作者	出版信息
1775	*Socrate Immaginario. Commedia per musica*	Galiani et Lorenzi; music by Giovanni Paisiello	Permiered in Naples, Teatro Nuovo, 1775.
1775	English translation of *Wieland's Socrates and Timoclea*	n. a.	London, printed for S. Leacroft, at the Globe, Charing Cross, 1775.
1781	*Alcibiades*	August Gottlieb Meissner	Leipzig, 1781. Dresden, bei Johann Gottlob Immanuel Breitkopf, 1785; second edition.
1789	*Socrate. Tragédie en cinq actes et en vers*	François Pastoret de Calian	Not available.
1790	*Le Procès de Socrate, ou le régime des anciens temps. Comédie en trois actes et en prose*	Jean-Marie Collot d'Herbois	Premiered at the Théâtre de Monsier, 9 November, 1790; published in Paris: Chez la veuve Duchesne, & Fils, 1791.
1795	*Sokrates, Sohn des Sophroniscus. Ein dramatisches Gemälde*	Wilhelm Friedrich Heller	Frankfurt: Esslinger, 1795.
1796	*Socrate*	Anonymous	Florence: Luigi Carlieri, Librajo in Via de' Guicciardini, 1796.
1798	*Death of Socrates. A Dialogue in a suit of scenes*	Charles Stearns	Leominster: John Prentiss, & co., 1798.
1804	*Socrate. Tragedia*	Luigi Scevola	Milan: Pirotta e Maspero, 1804.
1806	*Socrates. A dramatic poem written on the model of the ancient Greek tragedy*	Andrew Becket	London: Longman, Hurst, Rees, Orne, & Brown, Paternoster-Row, 1811.
1807	*The Life of Socrates*	n. a.	Augusta, GA: printed at the Chronicle Office, 1907.

(续)

第一版出版时间	书名	作者	出版信息	
1808	La Mort de Socrate	Jacques-Henri Bernardin de Saint-Pierre	Paris, Chez Méquignon-Marvis, Librarie, 1818.	
1809	La maison de Socrate le sage. Comédie en cinq actes, en prose	Louis-Sébastien Mercier	Paris, Duminil-Lesueur, 1809.	
1814	Socrates. A tragedy in five acts	Anonymous	Paris, printed by Sétier, 1822.	<202>
1818	The Banquet. Translation	Percy Bysshe Shelley	Manuscript; partial publication by Mary Shelley in 1840. First full publication in privately printed edition of 100 by Sir John C. E. Shelley-Rolls in 1931. Manuscript in the Bodleian Library, The Bodleian record, II (1946), 144–145.	
1828	Socrates. A Dramatic Poem	Henry Montague Grover	London: Longman, Rees, Orme, Brown, and Green, Paternos-ter-Row,1828.	
1835	Sokrates. Tragødie	Adam Gottlob Oehlenschläger	Kopenhagen: Forfatterens Forlag, 1835. German version 1839.	
1840	Socrates. A Tragedy in Five Acts	Francis Foster Barham	London: William Edward Painter, 1842.	
1843	In Vino Veritas. A Recollection	Søren Kierkegaard	Kopenhagen: Hilarius bookbinder, printed for the author, 1845.	
1858	Sokrates	Ludwig Eckardt	Jena: Hochhausen's Verlag, 1858.	
1872	Alcibiade	Felice Cavallotti	Milan: C. Barbini, 1874.	
1884	Xanthippe	Fritz Mauthner	Dresden und Leipzig: Verlag von Heinrich Minden, 1884.	

（续）

第一版出版时间	书名	作者	出版信息
1885	*Socrate et sa femme. Comédie en un act*	Théodore de Banville	Premiered at the Comédie-Française, December 2, 1885. Published in Paris: Calmann Lévy, éditeur Ancienne Maison Michel Lévy Frères, 1885.
1888	*Sokrates*	Ernst Hermann	Not available.
1894	*La Mort de Socrate, pièce en 4 actes en vers*	Charles Richet	Premiered at the Odéon, 1894.
1903	*Der Sturmgeselle Sokrates. Komödie in vier Akten*	Hermann Sudermann	Stuttgart und Berlin: J. G. Gotta'sche Buchhandlung Nachfolger, 1903.
1903	*Hellas (Socrates)*	August Strindberg	Unpublished; Premiered in Hannover, 1922.
1905	*Historiska Miniatyrer (Historical Miniatures)*	August Strindberg	Stockholm: Albert Bonniers förlag, 1905.
1908	*The New Plato. Or Socrates redivivus*	Thomas L. Masson	New York: Moffat, Yard, & Company, 1908.
1911	*Symposium, ritualistic readings*	Stefan George and his cricle	Munich, Römerstraße 16, Kugelzimmer.
1917–19	*Der Gerettete Alkibiades*	Georg Kaiser	Potsdam: Gustav Kiepenheuer Verlag, 1920.
1918	*Socrate*	Erik Satie	Premiered at the home of Jane Bathori; first public performance 1920.
1918	*Socrates. A poem play*	Willis G. Sears	Omaha, Neb.: Festner Printing Co., printed for the author.
1921	*Eupalinos ou l'architecte*	Paul Valéry	Architectures 1921 (September).
1921	*L'Ame et la danse*	Paul Valéry	La Revue Française, 1921 (December).

(续)

第一版出版时间	书名	作者	出版信息
1924–1925	*Symposium*	Nikos Kazantzakis	First publication Athens, 1971, edited by Emmanuel H. Kasdaglis, published by Heleni Kazantzaki.
1925	*The Death of Socrates. A Dramatic Scene, founded upon two of Plato's Dialogues, the 'Crito' and the 'Phaedo'; adapted for the stage*	Laurence Housman	London: Sidgwick & Jackson Ltd., 1925.
1926	*Platone: poema drammatico in 4 atti*	Guido Spotorno	Bari: F. Casini & figlio.
1927	*Socrate. Tragedia*	Federico Valerio Ratti	Florence: Vallecchio Editore, 1927.
1927	*Die grosse Hebammenkunst. Komödie*	Robert Walter	Leipzig: P. Reclam Jun., 1927.
1930	*Prozess Sokrates*	Hans Kyser	Berlin: Reimar Hobbing, 1930.
1930	*Der Tod des Sokrates. Ein Sendespiel in 4 Scenen*	Hans Kyser	Unpublished manuscript; Vertriebsstelle des Verbandes Deutscher Bühnenschriftsteller, 1930.
1930	*Socrates. A Play in Six Scenes*	Clifford Bax	London: Victor Gollancz, 1930.
1932	*Der Verführer. Drama in Fünf Akten*	Helene Scheu-Riesz	Wien: Universal-Edition, 1932.
1938	*Sokrates und Xanthippe. Ein frohes Spiel*	Heinz Steguweit	Berlin: Langen/Müller.
1939	*Der verwundete Sokrates*	Bertolt Brecht	Kalendergeschichten, Berlin: Gebrüder Weiss, 1949.

<204>

(续)

第一版出版时间	书名	作者	出版信息
1941	Sokrates. Drama in vier Akten, der antiken Chronik nachgebildet	John Knittel	Zürich-Leipzig: Orell Füssli Verlag, 1941.
1943	Der tapfere Herr S. Komödie	Hans Hömberg	Premiered at Kleines Haus, 21 January, 1943. Unpublished.
1943	Two Plato Settings	Martha Alter	New York: Galaxy Music, 1943.
1943	Xanthippe. Eine betrübte Comödie	Wolfgang Goetz	
1951	Barefoot in Athens	Maxwell Anderson	Premiered at the Martin Beck Theater, 1951; New York: William Sloane Associates, 1951.
1953	Sokrates. Roman, Drama, Essay	Manès Sperber	Manuscript from 1953. Zürich: Europa Verlag, 1988.
1954	Serenade (after Plato's 'Symposium')	Leonard Bernstein	
1957	Socrates. A Drama in Three Acts	Lister Sinclair	Agincourt: The Book Society of Canada, 1957.
1960	Die Verteidigung der Xanthippe	Stefan Andres	Munich: R. Piper & Co., 1960.
1964	Ctésippe	Jean Bloch-Michel	Paris: Gallimard, 1964.
1964	Alkibides. Three acts and an epilogue	Nikos Toutountzakes	Athens: 1964.
1965	The Drinking Party	Jonathan Miller	London: BBC, 1965.
1966	Socrates Tried. Drama Reconstruction	Doros Alastos	Nicosia, Cyprus: Zavallis Press, 1966.
1966	Kümmert Euch Nicht Um Sokrates	Josef Pieper	Munich: Kösel Verlag, 1966.

<205>

(续)

第一版出版时间	书名	作者	出版信息
1966	Het Proces Socrates	Joseph van Hoeck	Antwerp: Uitgeverij de Sikkel N. V., 1966.
1967	Alcibiades. A Play of Athens in the Great Age	Charles Wharton Stork	Syracuse: Syracuse University Press, 1967.
1969	Socrate (by Satie) Transcribed for piano	John Cage	Paris: M. Eschig, 1984.
1970	Shadowplay, op. 30	Alexander Goehr	Mainz: Schott, 1970
1970	Der Fall Sokrates	Wilhelm Wolfgang Schütz	Zurich: Peter Schifferli Verlag, Die Arche, 1970.
1970	The Drinking Party	Paul Shyre	Typescript; New York: Library of the Performing Arts, 1970.
1971	Socrates Savunuyor, Iki Perdelik Tragedya	Turano A. Oflazoglu	
1972	Sócrates	Enrique Llovet	Madrid: Escelicer, S. A., 1972.
1975	Conversations with Socrates	Edvard Radzinsky	Premiered at the Mayakovsky Theatre, Moscow, April 4, 1975. English translation by Alma H. Law premiered at the Jean Cocteau Repertory Theatre on September 19, 1986.
1979	Az Állam	Maróti Lajos	Budapest, Szépirodalmi Könyvkiadó, 1980.
1980	Art and Eros. A Dialogue about Art	Iris Murdoch	London: Chatto & Windus, 1986.
1982–1989	Symposium. Opera in two acts, op. 33	Libretto by Gerrit Komrij	
1984	Bloody Poetry	Howard Brenton	London: Samuel French, 1985.
1985	Socrate L'Anarchico. Drama in due atti	Marcello Ricci	Arrone (Terni): Editrice Thyrus, 1985.

<206>

（续）

第一版出版时间	书名	作者	出版信息
1986	*Socrate et le Fils D'Anytos. Pièce in cinq actes*	Henri Bressolette	Montpellier, 1986.
1987	*Ankläger des Sokrates. Roman aus dem alten Athen*	Diego Viga	Halle: Mitteldeutscher Verlag, 1987.
1992	*Xanthippe. Schöne Braut des Sokrates*	Maria Regina Kaiser	Hamburg: Hoffmann und Campe, 1992.
1994	*Elephant Memories*	Ping Chong	
1996	*Plato's Euthyphro, Apology, and Crito. Arranged for Dramatic Presentation from the Jowett translation with Choruses*	Sarah Watson Emery	Lanham, MD: University Press of America, 1996.
1997	*Socrate chez Mikey. Petit précis de philosophie et l'usage des amateurs de Disneyland Paris et tous les autres*	Eric Schilling	Paris: Michalon, 1997.
1998	*Hedwig and the Angry Inch*	Written and directed by John Cameron Mitchell; music, lyrics, and original score by Stephen Trask	Premiered at the Jane Street Theater on February 14, 1998.
1998	*Le Dernier Jour de Socrate*	Livret de Jean Claude Carrière	Premiered at the l'Opéra Comique in Paris, 1998. Éditions Mario Bois.
1999	*La rêve de Diotime. Scène dramatique*	Pierre Bartholomée	Premiered at the Théâtre de la Monnaie, Brussels, 1999.
2002	*Plato's Retreat. A Play in Two Acts*	Sean O'Connell	Edmonton, Alberta: Phi-Psi Publishers, 2002.

<207>

（续）

第一版出版时间	书名	作者	出版信息
2005	*Socrate dans Walt Disney Studios, ou Le Démon de la Philosophie*	Éric Shilling	Nantes: Éditions Pleins Feux, 2005.
2008	*The Last Days of Socrates*	Steve Hatzai	Premiered in Philadelphia, at the American Philosophical Society's Franklin Hall, August 31, 2008.

<208>

附录 2　苏格拉底相关戏剧图表

时间周期	来源数量
5 世纪	0
6 世纪	0
1450—1499	1
1500—1549	1
1550—1599	0
1600—1649	4
1650—1699	4
1700—1749	11
1750—1799	18
1800—1849	11
1850—1899	5
1900—1949	26
1950 至今	36

注 释

第一章

[1] Diogenes Laertius, "Plato," in *Lives of Eminent Philosophers*, trans. R. D. Hicks (Cambridge: Harvard University Press, 1972), vol. 1, 3: 6. 我承认对这一场进行了修改。

[2] 当然，柏拉图并不是唯一一个撰写苏格拉底对话的作家。苏格拉底之前的几位学生也写过，这其中就包括色诺芬，且他的作品得以保存。查尔斯·卡恩详细论述了先前其他学生的作品中对话的片段。Charles H. Kahn, *Plato and the Socratic Dialogue* (Cambridge: Cambridge University Press, 1996).

[3] Aristotle, *Poetics*, ed. and trans. Stephen Halliwell (Cambridge: Harvard University Press, 1995), 27–141; 1447b, 9–10.

[4] Diogenes Laertius, "Plato," 3: 6, 3: 9, 3: 56. 5.

[5] Ibid., 3: 18.

[6] Diogenes Laertius, "Socrates," in *Lives of Eminent Philosophers*, trans. R. D. Hicks (Cambridge: Harvard University Press, 1972), vol. 1, 2: 18, 2: 33.

[7] Claudius Aelianus, *Varia Historia*, trans. Diane Ostrom Johnson (Lewiston: Edwin Mellen Press, 1997), 40.

[8] Plato, *Republic: Books VI–X*, trans. Paul Shorey (Cambridge: Harvard University Press, 1935), 514ff. 苏格拉底将对投射阴影物体操控比作"tois thaumatopoiois"，翻译过来大概就是"木偶戏的发明者"之意。

[9] 在一篇精彩的阐释文章中，安德里亚·威尔逊·南丁格尔重构了"理论"一词的历史，认为它起源于节日庆典活动。然后，她用这个意涵丰富的新理论概念来解读柏拉图的洞穴，在这个洞穴中，它引起了人们对被释放的囚犯在追求视觉和洞察力的过程中向上运动的关注。Andrea Wilson Nightingale, *Spectacles of Truth in Classical Greek Philosophy: Theoria in Its Cultural Context* (Cambridge: Cambridge University Press, 2004).

<211>

[10] 采用这种方法的典型人物是 F. M. 康福德，他在翻译《巴门尼德篇》时，简单地去掉了对话元素，并解说戏剧形式是哲学论证的附带因素。这种观点见于下列文献：F. M. Cornford, *Plato and Parmenides* (London: Routledge, 1993). 与这种将柏拉图的对话解读为伪装的对话的观点相反，另一个学派出现了，他们将其解读为对话。我试图将柏拉图与现代戏剧联系起来，正是建立在第二种观点的发现之上的。这种观点第一次在弗里德里希·施莱尔马赫翻译柏拉图著名的序言中被全面地阐释出来。Friedrich Schleiermacher, *Platon, Sämtliche Werke*, ed. Ernesto Grassi, 6 vols. (Hamburg: Rowohlt, 1957); *Schleiermacher's Introductions to the Dialogues of Plato*, trans. William Dobson (Cambridge: J. & J. J. Deighton, 1836).

[11] Jonas Barish, *The Antitheatrical Prejudice* (Berkeley: University of California Press, 1981).

[12] 尽管柏拉图经常被剧场研究学者所忽视，或被简单地误解为戏剧的敌人，即从他身上除了"偏见"之外什么都学不到的敌人，但是也有例外的情况。在诸多研究论著中，塞缪尔·韦伯的《剧场媒介》(Samuel Weber's *Theatricality as Medium*, New York: Fordham University Press, 2004) 大篇幅参考了柏拉图及其洞穴寓言，对场景布置和位置设定有着深刻的理解。保罗·A. 考特曼对场景设置也有极大的兴趣，《场景政

治》(Paul A. Kottman, *A Politics of the Scene* Stanford: Stanford University Press, 2008)也参考了柏拉图,在把话题转移到霍布斯和莎士比亚上之前,首先集中尝试制定出一个柏拉图式的模仿概念。最后,我期待着弗雷迪·罗凯姆的《哲学家与演员:思考的行为》,它即将由斯坦福大学出版社出版,并且也是以柏拉图为起点的。这些著作都是最好的证明——对剧场研究者来说,涉及柏拉图的内容十分丰富;柏拉图对研究剧场处在极其关键的位置。

[13] 很多评论员都注意到了这种联系,包括玛莎·努斯鲍姆,《善的脆弱性:希腊悲剧和哲学中的幸运与伦理》(Martha Nussbaum, *The Fragility of Goodness: Luck and Ethics in Greek Tragedy and Philosophy*, Cambridge: Cambridge University Press, 1986),第 122—135 页;第五章中我将简述对这个释义的拙见。还有其他深刻的评论,如安德里亚·威尔森·南丁格尔的《对话体裁:柏拉图与哲学建构》(Andrea Wilson Nightingale, *Genres in Dialogue: Plato and the Construct of Philosophy*, Cambridge: Cambridge University Press, 1995),第 60—92 页。

[14] Plato, *Laws: Books VII–XII*, trans. R. G. Bury (Cambridge: Harvard University Press, 1926), 817b.

[15] Plato, *Phaedo*, in *Euthyphro*, *Apology*, *Crito*, *Phaedo*, *Phaedrus*, trans. Harold North Fowler (Cambridge: Harvard University Press, 1914), 193–403, 64a:"那些追求哲学正确的人,研究范围仅限于濒死状态和死亡状态。"

[16] 艾米丽·威尔逊在她的著作《苏格拉底之死》(Emily Wilson, *Death of Socrates*, Cambridge: Harvard University Press, 2007) 中追溯了苏格拉底死后的生活不同的体裁和艺术形式,包括绘画、小说和戏剧。事实上,她是极少数认识到柏拉图所产生的戏剧传统的人之一。

[17] 第欧根尼·拉尔修反对把柏拉图的对话划分为戏剧性的和叙述体的,因为这两者的区别是与剧场而非哲学相关联。Diogenes Laertius, "Plato," 3: 50.

[18] Plato, *Laws: Books I–VI*, 658c–e.

[19] 关于联结悲剧与民主的激烈讨论,可参考拉什·雷姆的《希腊悲剧的剧场》(Rush Rehm, *Greek Tragic Theatre*, London: Routledge, 1992)。更

加谨慎的作品是萨拉·莫诺松的《柏拉图与民主的纠葛：雅典政治与哲学实践》(S. Sara Monoson, *Plato's Democratic Entanglements: Athenian Politics and the Practice of Philosophy*, Princeton: Princeton University Press, 2000)。

[20] Plato, *Phaedo*, 117d.

[21] Ibid., 115a.

[22] Ibid., 84e, 117e.

[23] Ibid., 84d.

[24] Ibid., 91a–b. 25.

[25] Ibid., 81e, 82e.

[26] 有些评论家对柏拉图的文学手段很感兴趣，他们认识到了戏剧作为抽象论点与日常生活之连接物的重要性。比如迪斯·克莱的《柏拉图式质疑：与沉默哲学家的对话》(Diskin Clay, *Platonic Questions: Dialogues with the Silent Philosopher*, Philadelphia: University of Pennsylvania Press, 2000)，第89页。本文参考了鲁比·布隆代尔的《柏拉图对话的戏剧性》(Ruby Blondell, *The Play of Character in Plato's Dialogues*, Cambridge: Cambridge University Press, 2002) 第48页之后的内容，它探讨了戏剧演变为一种柏拉图用以探索超验之局限性的形式。詹姆斯·A. 阿里埃蒂的《阐释柏拉图：作为戏剧的对话》(James A. Arieti, *Interpreting Plato: The Dialogues as Drama*, Savage, MD: Rowman & Littlefield, 1991) 更深一步认定了柏拉图对话的戏剧性。

[27] Plato, *Phaedo*, 58e.

[28] 很多人都注意到了柏拉图与喜剧的密切关联，对爱之罪恶和日常生活的兴趣，查尔斯·卡恩就是其中之一。本书参考卡恩的《柏拉图与苏格拉底对话》(*Plato and the Socratic Dialogue*) 第68页之后的相关内容。

[29] Henri Bergson, "Laughter," in *Comedy*, ed. Wylie Sypher (New York: Doubleday, 1956), 61–192.

[30] Hans Blumenberg, *Das Lachen der Thrakerin: Eine Urgeschichte der Theorie* (Frankfurt am Main: Suhrkamp, 1987).

[31] Plato, *Apology*, 19c.

[32] 文学理论家米哈伊尔·巴赫金吸收了苏格拉底这些特征，并认为苏格拉底是现代小说运用主角的先驱。M. M. Bakhtin, "Epic and Novel," in *The Dialogic Imagination: Four Essays*, ed. Michael Holquist, trans. Caryl Emerson and Michael Holquist (Austin: University of Texas Press, 1981), 24–25.

[33] 创作本章时（2007年夏），我刚好在基钦看了这样一场表演，地点在老牌的非百老汇戏剧会场。《会饮篇》由大卫·赫斯科维茨执导，塔吉特·马金剧场出品；甚至《纽约时报》也屈尊给了它相对乐观的评价。见查尔斯·伊舍伍德，《记录闪光的双子星：柏拉图与亚里士多德》(Charles Isherwood, "Checking In with Glimmer Twins, Plato and Aristotle")，《纽约时报》，2007年6月18日。 <213>

[34] 我有幸在担任《剧场调查》编辑时，发表了弗雷迪·罗凯姆一篇对《会饮篇》的精彩评论文章，强调了苏格拉底与这两位剧作家之间的竞争关系。Freddie Rokem, "The Philosopher and the Two Playwrights: Socrates, Agathon, and Aristophanes in Plato's *Symposium*," *Theatre Survey* 49: 2 (November 2008): 239–52.

[35] Plato, *Symposium*, in *Lysis, Symposium, Gorgias*, trans. W. R. M. Lamb (Cambridge: Harvard University Press, 1925), 73–245, 174a.

[36] Ibid., 219b–c. 皮埃尔·哈多探讨了亚西比德是如何舍弃爱神，转而探讨苏格拉底的，就像其他宾客那样，使苏格拉底取代了爱神的位置。Pièrre Hadot, *Philosophy as a Way of Life: Spiritual Exercises from Socrates to Foucault*, ed. Arnold I. Davidson, trans. Michael Case (Oxford: Blackwell, 1995), 160.

[37] Plato, *Gorgias*, 481d, 482a–b.《吕西斯篇》也类似，把情欲之爱、友谊与智慧之爱叠加在一起，尽管没有明显定论，但这场关于友谊的探讨的确与哲学有关（213d）。更重要的是，在对话的末尾处，如果说这场关于友谊的探讨并没有得出友谊的硬性概念，那么它一定助推友谊本身的诞生。苏格拉底说，他现在把自己列为比自己年轻得多的对话者的

朋友了（223b）。再次重申，角色之间的戏剧性互动获胜了，即这一幕诞生出了友谊。

[38] Plato, *Symposium*, 215b. 很多评论员都把苏格拉底对话视作与羊人剧类似的东西，包括萨拉·考夫曼，《苏格拉底：哲学家的小说》(Sarah Kofman, *Socrates: Fictions of a Philosopher*, trans. Catherine Porter, Ithaca: Cornell University Press, 1998)，第 28 页。

[39] Plato, *Philebus*, in *The Statesman, Philebus, Ion*, trans. Harold N. Fowler (Cambridge: Harvard University Press, 1925), 48a.

[40] Ibid., 50a.

[41] 将悲剧与喜剧元素混合起来也是欧里庇得斯的特征；毫无疑问，也是第欧根尼推测欧里庇得斯与苏格拉底和柏拉图合作的原因。

[42] 对这些方式的探讨，在南丁格尔的《对话体裁》(*Genres in Dialogue*)中尤为突出；凯西·艾登，《朋友臭味相投：传统，知识产权以及伊拉斯谟谚语》(Kathy Eden, *Friends Hold All Things in Common: Tradition, Intellectual Property, and the Adages of Erasmus*, New Haven: Yale University Press, 2001)。

[43] Bakhtin, *Dialogic Imagination*, 24-25.

[44] Diogenes Laertius, "Plato," 3: 48. 45.

[45] Ibid., 3: 37; 52.

[46] 本书始末，我都把苏格拉底视为一个角色，而非历史真实人物。在做出这个选择时，我支持诸如《柏拉图和苏格拉底对话》的作者查尔斯·卡恩等研究者，他们认为柏拉图的整个作品，可能除了《申辩篇》之外，都是柏拉图对苏格拉底的看法。

[47] Diogenes Laertius, "Plato," 3: 48; translation modified by me.

[48] 第欧根尼·拉尔修说柏拉图曾大声朗读《斐多篇》，台下的观众除了亚里士多德都离开了。Diogenes Laertius, "Plato," 3: 37.

[49] 当然，亚里士多德的创作是在柏拉图之后，因此后者并未回应前者。但两者都回应了雅典那些带有现代剧场性质的悲剧和喜剧的特征，亚里士多德还为之建立了学说。

[50] Aristotle, *Poetics*, 1454b8–9.

[51] 将苏格拉底描绘成一个与他的哲学一样独特的人物，也解释了整个古典世界对苏格拉底的生与死的迷恋，从而更普遍地解释了哲学上的死亡与自杀。最近，西蒙·克里奇利以哲学家迷你画像的形式写了一部哲学史，重点是他们对死亡的态度以及他们实际的死亡方式。Simon Critchley, *The Book of Dead Philosophers*, New York: Vintage, 2008.

[52] 哈多在《作为生活方式的哲学》中，强有力地表示了"哲学是一种生活方式"这个古典概念。

[53] 很多人对这种现象都做出分析，见亚历山大·尼哈马斯的《生存的艺术：从柏拉图到亚里士多德的苏格拉底镜像》（Alexander Nehamas, *The Art of Living: Socratic Reflections from Plato to Aristotle*, Berkeley: University of California Press, 2000）。

[54] Plato, *The Statesman*, in *The Statesman, Philebus, Ion*, trans. Harold N. Fowler (Cambridge: Harvard University Press, 1925), 257c.

[55] Plato, *Republic: Books I–V*, trans. Paul Shorey (Cambridge: Harvard University Press 1930), 358c.

[56] 色诺芬在《经济论》中利用苏格拉底来表达他自己的某些想法，而且在这个过程中，苏格拉底扮演了一个教条、自以为是的哲学家角色；早期柏拉图对话中的苏格拉底宣称自己一无所知；前者是在与后者相比之下得出的结论。

[57] 沃尔特·J. 昂认为亚里士多德的紧凑故事情节的概念本身就是文学文化的产物，而史诗之所以结构松散，全是演述导致的。在这场争论中，希腊戏剧从这个意义上讲是首个"文学"体裁，也就是一种包含全新的读写能力价值的体裁。从这个角度看，柏拉图那些更加"文学化"的戏剧仅仅是把早已文学化了的戏剧强加到其最终结论上而已。本文参考了沃尔特·J. 昂的《演述与识字能力：世界的技术化》（Walter J. Ong, *Orality and Literacy: The Technologization of the Word*, London: Methuen, 1982）第 142 之后的相关内容。

[58] Aristotle, *Poetics*, 1452a15–35.

[59] Ibid., 1449b25-30.

[60] Ibid., 1450b15-20, 1453b1-13.

[61] Plato, *Laws: Books I-VI*, 701a.

[62] 吉尔伯特·赖尔甚至认为，某些对话，特别是《斐多篇》和《会饮篇》，是作为竞赛的一部分进行的，类似于其他形式的戏剧。见吉尔伯特·赖尔，《柏拉图的进步》（Gilbert Ryle, *Plato's Progress*, Cambridge: Cambridge University Press, 1966），第 2 章。

[63] Plato, *Theaetetus*, in *Theaetetus, Sophist*, trans. Harold North Fowler (Cambridge: Harvard University Press, 1921), 1-257, 143b-c.

[64] Plato, *Republic: Books I-V*, 393a-d.

[65] 对中断和草率结局的恐惧在柏拉图的《普罗泰戈拉篇》就能找到很好的例子。Plato, *Protagoras*, in *Laches, Protagoras, Meno, Euthydemus*, trans. W. R. M. Lamb (Cambridge: Harvard University Press, 1924), 85-257, 333c.

[66] Plato, *Republic: Books I-V*, 327a and following.

[67] Plato, *Lysis*, in *Lysis, Symposium, Gorgias*, trans. W. R. M. Lamb (Cambridge: Harvard University Press, 1925), 223a.

[68] Plato, *Greater Hippias*, in *Cratylus, Parmenides, Greater Hippias, Lesser Hippias*, trans. H. N. Howler (Cambridge: Harvard University Press, 1926), 333-423, 295b.

[69] 肯尼斯·M. 赛尔强调，柏拉图对话最初的观众就是柏拉图学院学员；赛尔还注意到，他们对观众及其接受情况也充满兴趣。参见肯尼斯·M. 赛尔的《柏拉图的文学殿堂：如何阅读柏拉图对话》（Kenneth M. Sayre, *Plato's Literary Garden: How to Read a Platonic Dialogue*, Notre Dame: University of Notre Dame, 1995）。

[70] Eric A. Havelock, *Preface to Plato* (Cambridge: Harvard University Press, 1963); Eric A. Havelock, *The Muse Learns to Write: Reflections on Orality and Literacy from Antiquity to the Present* (New Haven: Yale University Press, 1986).

[71] Ong, *Orality*, 80. 昂借鉴了哈夫洛克的《柏拉图导论》。关于写作与演述

的问题过于武断，这也解释了柏拉图的对话为何要花费如此多的时间探讨演讲和写作之间的传递与循环。无论如何，戏剧并不是直接呈现的，而是借某人之口演述出来。这样的话，此人为精准地学习特定对话，必定有不少要忙活的事情。他当时在场吗？他是如何记忆的？如果他自己不在场，他怎么会通过第三方了解？在《泰阿泰德篇》中，用文字记载与苏格拉底进行反复参证的解释也许是最精当的，但决不是唯一的方法，尤其当保存、传播和流通曾经是现场对话的内容，却转换成戏剧中一个备受关注的话题时。

[72] 人们对柏拉图与雅典民主的关系争论不休，这场论战也对此有了含义。就像萨拉·莫诺松在《柏拉图与民主的纠葛》中阐释的一样，人们普遍仅仅把柏拉图看作民主之敌，其实是错误的。解读柏拉图对话的表演维度之后，我才得出这样的结论。柏拉图拒绝大剧院中的伪参与式"观众统治"，更喜欢参与观察者更积极的参与，使他更接近布莱希特等激进民主主义者，而不是戏剧界法西斯主义美学，这针对的正是被动的大众观众。

[73] 在《克拉底鲁篇》（*Cratylus*）中，当谈及文字相对主义时，苏格拉底对待赫拉克利特的态度是最明确的，第 402 页，第 1 节，第 411 页，第 2—3 节。在之后的文章中，苏格拉底机敏地发现："现在的哲学家……在探索自然之物时来回打转，把自己搞得晕头转向；之后，这些物质似乎也开始运动起来，来回打转。"

<216>

[74] Ludwig Wittgenstein, *Bemerkungen über die Grundlagen der Mathematik*, ed. G. E. M. Ascombe, Rush Rhees, and G. H. von Wright (Frankfurt am Main: Suhrkamp, 1989).

第二章

[1] Marsilio Ficino, *Commentary on Plato's* Symposium *on Love*, trans. Sears Jayne (Dallas: Spring Publications, 1985).

[2] 时间矛盾。在费奇诺的《德·爱茉莉》中是 1468 年，而米西尼的题目

中标记的是 1474 年；时间上的不合可以追溯至费奇诺自身，因为他在不同的文本中写的时间不一样。

[3] Alfred North Whitehead, *Process and Reality* (New York: Macmillan, 2009), 39.

[4] 在为数不多的例外中，有一部精彩的苏格拉底接受史，那就是艾米丽·威尔逊的《苏格拉底之死》(Emily Wilson, *The Death of Socrates*, Cambridge: Harvard University Press, 2007)。此书除对以将死的苏格拉底为主题的绘画和其他表现形式探讨之外，还讨论了大量的戏剧化改编。

[5] Amyas Bushe, *Socrates: A Dramatic Poem* (London: R. and J. Dodsley, 1758), 6.

[6] Ibid., vi.

[7] Henry Montague Grover, *Socrates: A Dramatic Poem* (London: Longman, Rees, Orme, Brown, and Green, 1828), ix.

[8] Ibid., viii.

[9] Ibid., 162.

[10] Jean-Marie Collot, *Le Procès de Socrate, ou le régime des anciens temps: Comédie en trois actes et en prose* (Paris: Chez la veuve Duchesne & Fils, 1791), v. 科洛特原名科洛特·德赫博斯；法国大革命前夕，他投机地放弃了贵族的头衔。

[11] Antonio Rocco, *L'Alcibiade fanciullo a scola* (manuscript dates from 1630; published anonymously in 1651).

[12] Marquis de Sade, *La philosophie dans le boudoir: Les institutuers immoraux* (Paris: Christian Bourgois Éditeur, 1972), 267. Also see Martin Puchner, "Sade's Theatrical Passions," *Yale Journal of Criticism* 18, 1 (Spring 2005): 111−25.

[13] Diogenes Laertius, "Socrates," in *Lives of Eminent Philosophers*, trans. R. D. Hicks (Cambridge: Harvard University Press, 1972), vol. 1, 2: 26.

[14] *The Banquet*, trans. Percy Bysshe Shelley, prefaced by *Discourse on the Manners of the Ancient Greeks Relative to the Subject of Love*. Manuscript

in the Bodleian Library; partial publication by Mary Shelley in 1840, first full publication in privately printed edition of 100 by Sir John C. E. Shelley-Rolls in 1931. *Bodleian Record* 2 (1946): 144–45; James A. Notopoulos, *The Platonism of Shelley: A Study of Platonism and the Poetic Mind* (New York: Octagon Books, 1969), 388.

[15] Joseph Pieper, *Kümmert euch nicht um Sokrates: Drei Fernsehspiele* (Munich: Kösel-Verlag, 1966).

[16] "Origin of Love," in *Hedwig and the Angry Inch*, written and directed by John Cameron Mitchell, music, lyrics, and original score by Stephen Trask. 1998 年 2 月 14 日，于珍妮街剧场首映。

[17] Maxwell Anderson, *Barefoot in Athens* (New York: William Sloane Associates, 1951). 1951 年，本剧在马丁·贝克剧场进行了两个月的循环公演。其电视电影改编版本乔治·舍费尔的《玻璃柜台剧场》系列于 1966 年 11 月 11 日播出；皮特·乌斯季诺夫出色地扮演了苏格拉底并因此获得艾美奖；克里斯托弗·沃肯主演了兰姆普拉克里斯。

[18] Karl Popper, *The Open Society and Its Enemies* (London: Routledge, 1945).

[19] Manès Sperber, *Sokrates: Roman, Drama, Essay* (Zürich: Europa Verlag, 1988). 手稿标注日期始于 1953 年。

[20] Plato, *Republic: Book I–V*, trans. Paul Shorey (Cambridge: Harvard University Press, 1930), 607b.

[21] Michael Steveni, "The Root of Art Education: Literary Sources," *Journal of Aesthetic Education* 15, 1 (January 1981): 83–92.

[22] George Stubbes, *A Dialogue on Beauty in the Manner of Plato* (London: W. Wilkins, 1731), iii.

[23] Plato, *Phaedo*, in *Euthyphro, Apology, Crito, Phaedo, Phaedrus*, trans. Harold North Fowler (Cambridge: Harvard University Press, 1914), 60d.

[24] Francis Foster Barham, *Socrates: A Tragedy in Five Acts* (London: William Edward Painter, 1842), 71.

[25] Plato, *Phaedrus*, in *Euthyphro, Apology, Crito, Phaedo, Phaedrus*, trans.

Harold North Fowler (Cambridge: Harvard University Press, 1914), 244a–b.

[26] 一些评论员唤起人们对这一场景的注意，玛莎·努斯鲍姆就是其中一个，人们也因此关注舞台设置与哲学之间的相互作用。本文参考了玛莎·努斯鲍姆的《善的脆弱性：希腊悲剧和哲学中的幸运和伦理》(Martha C. Nussbaum, *The Fragility of Goodness: Luck and Ethics in Greek Tragedy and Philosophy*, Cambridge: Cambridge University Press, 1986）第 200 页之后的相关内容。

[27] 埃里克·萨蒂，《苏格拉底：三部交响曲》(Erik Satie, *Socrate: drama symphonique en 3 parties avec voix*, Paris: M. Eschig, 1988），1918 年首次出版。后由约翰·凯奇改编为两架钢琴合奏曲，并由梅尔赛·坎宁安为之编舞，这段曲伴舞命名为《田园之歌》。埃里克·萨蒂，《苏格拉底：三部交响曲，约翰·凯奇创作钢琴合奏曲》(Erik Satie, *Socrate: drama symphonique en 3 parties, arrangé pour 2 pianos par John Cag*e, Paris: M. Eschig, 1984）。

[28] Plato, *Epistle VII*, in *Timaeus, Critias, Cleitophon, Menexenus, Epistles*, trans. R. G. Bury (Cambridge: Harvard University Press, 1929), 332d.

[29] 近来，政治哲学家里奥·施特劳斯是发掘柏拉图隐藏含义的强有力倡导者，如同苏格拉底，他似乎也使更多的反民主政客受到鼓舞，比如保罗·沃尔夫维茨和威廉姆·克里斯托。但是，如众教师所知，也如苏格拉底在《申辩篇》中所言，对学生的愚蠢担负责任似乎很不公平。参见里奥·施特劳斯，《苏格拉底与阿里斯托芬》(Leo Strauss, *Socrates and Aristophanes*, New York: Basic Books, 1966）；里奥·施特劳斯，《柏拉图政治哲学中的学问》(Leo Strauss, *Studies in Platonic Political Philosophy*, Chicago: University of Chicago Press, 1983）。

[30] 以马尔科姆·库克为原型的小传，"Bernardin de Saint-Pierre," in *Dictionary of Literary Biography*, vol. 313: *Writers of the French Enlightenment I*, ed. Samia I. Specer (Detroit: Gale, 2005), 52–59。

[31] Plato, *Phaedo*, 59b; Plato, *Apology* in *Euthyphro, Apology, Crito, Phaedo, Phaedrus*, trans. Harold North Fowler (Cambridge: Harvard University

Press, 1914), 34a, 38b.

[32] Jacques-Henri Bernardin de Saint-Pierre, *La Mort de Socrate*, in *Oeuvres Complètes*, ed. L. Aimé-Martin (Paris: Chez Méquignon-Marvis, 1818 [orig. pub. 1808]), 12: 242.

[33] Lionel Abel, *Tragedy and Metatheatre: Essays on Dramatic Form* (New York: Holmes & Meier, 2003).

[34] Howard Brenton, *Bloody Poetry* (London: Samuel French, 1985), 41ff.

[35] Alexander Goehr, *Shadowplay: Music Theatre for Actor, Tenor, and Five Instruments*, op. 30 (Mainz: Schott, 1970).

[36] 这种戏剧性方法与法国古典主义者皮埃尔·哈多的观点不谋而合。后者认为古典哲学并非一个关乎哲学教义的问题，而是与个人的生活方式息息相关。参见皮埃尔·哈多，《作为生活方式的哲学：从苏格拉底到福柯的精神运动》（Pièrre Hadot, *Philosophy as a Way of Life: Spiritual Exercises from Socrates to Foucault*, ed. Arnold I. Davidson, trans. Michael Case, Oxford: Blackwell, 1995），第 160 页。迈克尔·福柯在法国大学的最后一次演讲中，对苏格拉底给予了特别的关注，这也是与前文十分相像的思路。参见米歇尔·福柯，《主体解释学：法法兰西学院演讲集 1981—1982》（Michel Foucault, *The Hermeneutics of the Subject: Lectures at the Collège de France 1981–1982*, ed. Frédéric Gros, trans. Graham Burchell, New York: Picador, 2005）；米歇尔·福柯，《自治政府及其他：法兰西学院的课程 1982—1983》（Michel Foucault, *Le Gouvernement de Soi et des Autres: Cours au Collège de France, 1982–1983*, ed. Frédéric Gros under the direction of François Ewald and Alessandro Fontana, Paris: Gallimard, 2008）；米歇尔·福柯，《真理的勇气：自我和他人的政府 II：在法兰西学院的课程》（Michel Foucault, *Le Courage de la Vérité: Le Gouvernement de Soi et des Autres II: Cours au Collège de France, 1984*, ed. Frédéric Gros under the direction of François Ewald and Alessandro Fontana, Paris: Gallimard, 2009）。

[37] François Charpentier, "The Life of Socrates," in *The Memorable Things of*

Socrates. Written by Xenophon. In Five Books. Translated into English. The Second Edition. To which are prefix'd the Life of Socrates, from the French of Monsieur Charpentier, A Member of the French Academy. And the Life of Xenophon, collected from several Authors; with some Account of the Writings. Also complete Tables are added. By Edward Bysshe, Gent. (London: J. Batley, 1722 [first printing, 1711; orig. French pub. 1640]), 47.

[38] 以亚西比德为中心的戏剧包括：菲利普·泊松的《亚西比德：三幕喜剧》（1731）；《亚西比德》（1781）的作者是奥古斯特·戈特利布·迈斯纳，这部戏剧的灵感来源于几幅戏剧素描画，这些素描是由18世纪德国最重要的剧作家兼理论家戈特霍尔德·埃夫莱姆·莱辛篇以亚西比德和苏格拉底的关系为基础创作的；《亚西比德得偿所愿》（1920）的作者是极具影响力的表现主义派剧作家乔治·凯泽；最后还有尼克斯·托汤塔亚尼所著的《亚西比德：剧场》（1964）。

[39] 普鲁塔克写道："据说，有充足的理由显示，苏格拉底对他［亚西比德］的恩惠与慈爱非常有助于扩大他自己的名声。"参见普鲁塔克，《生活：亚西比德、科里奥拉努斯，莱桑德和苏拉》（Plutarch, *Lives: Alcibiades and Coriolanus, Lysander and Sulla*, trans. Bernadotte Perrin, Cambridge: Loeb Classics Library, 1916），第2页。

[40] Thomas Otway, *Alcibiades: A tragedy, acted at the Theatre Royal, by Their Majesties' servants* (London: R. Bentley and S. Magnes, 1687).

[41] Plato, *Symposium*, in *Lysis, Symposium, Gorgias*, trans. W. R. M. Lamb (Cambridge: Harvard University Press, 1925), 220d–e.

[42] 许多杰出的画家曾经描绘过苏格拉底之死，如查尔斯·阿方斯·迪弗雷努瓦（1650），弗朗索瓦·布歇（1762），弗朗索瓦·路易斯·约瑟夫·华托（1789），詹姆贝提诺·奇尼亚罗里（1706—1770）以及克里斯托弗·威廉·埃克斯贝尔（1783—1853）。

[43] John Gilbert Cooper, *The Life of Socrates, Collected from the Memorabilia of Xenophon and the Dialogues of Plato* (London: R. Dodsley, 1749), 55.

[44] George Adams, *The Heathen Martyr: or, the Death of Socrates, An*

	Historical Tragedy (London: Author, 1746).
[45]	乔治·科尔曼发起了这次攻击。亚当的此次抨击以及他的资料都来自安娜·查厚德，见于词条"亚当，乔治（b.1697/8）"，《牛津国家人物传记大辞典》（Anna Chahoud, *Oxford Dictionary of National Biography*, Oxford: Oxford University Press, 2004），http://www.oxforddnb.com/fiew.article/115，2006年10月17日查阅。
[46]	Adams, *Heathen Martyr*, 34; 32.
[47]	Ibid., 37.
[48]	Ibid., 39.
[49]	Ibid., 40.
[50]	Ibid., 51.
[51]	Andrew Becket, *Socrates; A dramatic poem written on the model of the ancient Greek tragedy. New edition with (now first printed) an advertisement, containing an apology for the author and the work* (London: Longman, Hurst, Rees, Orme, & Brown, 1811 [orig. pub. 1806]).
[52]	资料来源于"安德鲁·贝克特"，http://198.82.142.160/spenser/AuthorRecord.php?&method=GET&recordid=33227，2007年5月27日查阅。
[53]	贝克特写道："对于苏格拉底之死的戏剧，我一无所知"，并在脚注中标记："这更不寻常，因为他的一生是光荣的，（如果光荣在于美德）他的死也是一种美德，如果坚韧——我几乎说过基督徒的坚韧——可以使它成为现实。"（Becket, *Socrates*, v）
[54]	Ibid., 45.
[55]	Ibid., iv.
[56]	Ibid., iii.
[57]	Louis Billardon de Sauvigny, *La Mort de Socrate: Tragédie en trois actes, et en vers. Représentée pour la premiere fois sur le Théâtre François, au mois de Mai 1763* (Paris: Prault le jeune, 1763), iv.
[58]	V. A., *Socrate* (Florence: Luigi Carlieri, 1796), v, iii.
[59]	Ibid., v.

<220>

[60] 初版把伏尔泰和詹姆斯·汤姆森都列入作者名单,《苏格拉底:一部悲剧,由已故的汤姆森先生从英文翻译而来》(Socrate, ouvrage dramatique, traduit de l'anglais de feu Mr. Tompson, Amsterdam: n. p., 1759)前言中提到,第一版印刷于1755年,但十有八九,1759年版才是第一版。尽管这个标题未能体现出这部作品的悲剧意义,但伏尔泰在前言中将它确立为悲剧。

[61] 就像乔治·斯坦纳所说,"悲剧的问题是由古典历史和伊丽莎白时代历史这样的遗产区分形成的。"参见乔治·斯坦纳,《悲剧之死》(George Steiner, *The Death of Tragedy*, New York: Knopf, 1961),第33页。

[62] 伏尔泰,"关于悲剧的第十八封信",见于《伦敦写的英文和其他科目的信件》(Voltaire, "Dix-Huitième Lettres sur la Tragedie," in *Lettres écrites de Londres sur les Anglois et autres sujects,* Basel: W. Bowyer, 1734),第158页。我倾向首部英译版:《关于英国民族的信》(*Letters Concerning the English Nation,* London: T. Pridden, 1776),第140—141页。(上文提到的书目,意大利原名为"Letter ecrites de Londres sur les Anglois et autres sujects",英文版书名为"Letters Concerning the English Nation"——译者)

[63] 从序言中引用的内容是我根据罗斯·梅·戴维斯的原文翻译的,《汤姆森与伏尔泰笔下的苏格拉底》(Rose May Davis, "Thomson and Voltaire's *Socrate,*" PMLA 49, 2, June 1934),第560—565页。

[64] Voltaire, *Socrates: A Tragedy of Three Acts* (London: R. and J. Dods-ley), A2.

[65] 其次值得一提的戏剧就是《仲夏夜之梦》(1594)。尽管其中并未提到哲学家,但却包含了文艺复兴时期的柏拉图主义。但大体上,莎士比亚并不认为戏剧是传播他柏拉图哲学的主要载体,为此他热衷于利用了另一大激情:十四行诗。

[66] Samuel Johnson, *Johnson's Life of Addison* (London: George Bell & Sons, 1893), 56.

[67] 约瑟夫·阿狄森,《加图:一部悲剧》(Joseph Addison, *Cato, a Tragedy,* London: J. Tonson, 1713, 31)演出于德鲁里胡同的皇家剧院,由女王陛下的奴仆出演。

[68] Voltaire, *Lettres*, 91; 92.

[69] Jean-Jacques Rousseau, "Parallèle de Socrate et de Caton," in *JeanJacques entre Socrate et Caton*, ed. Claude Pichois and René Pintard (Paris: Corti, 1972).

[70] 总之，这是托马斯·迪科尔在《已故约瑟夫·艾迪生先生的各种诗文作品，其中对作者的生活和作品作了一些描述》(*The Miscellaneous Works, in verse and prose, of the late right Honourable Joseph Addison. With some account of the life and writings of the author*, London: J. and R. Tonson, 1726) 序言中的观点，见此书第 XX 页；转引自 M. M. 凯尔萨尔，《阿狄森笔下加图的意义》("The Meaning of Addison's Cato")，见《英语研究评论》(*Review of English Studies*) 17 (1966)，第 152 页。迪科尔提醒读者，即使是这样的话题，看起来也是"毫无前途"的，阿狄森抨击"阴谋与冒险，浪漫的品味已经限制了现代悲剧"，并以他的希腊前辈为例，会用戏剧"把一切卑鄙或微不足道的东西从我们的头脑中剔除；珍爱、培养人性是我们天性的装饰品；软化傲慢，安抚恐惧，让我们的头脑服从上帝的安排。"

[71] Fredric M. Litto, "Addison's Cato in the Colonies," *William and Mary Quarterly* 23 (1966): 440, 447.

[72] *The Poetic Writings of Thomas Cradock, 1718–1770*, ed. David Curtis Skaggs (Newark: University of Delaware Press, 1983), 52.

[73] Ibid., 74.

[74] Thomas Cradock, *The Death of Socrates*, in *Poetic Writings*, 201–75, quote from 212 n. 7, 本文参考原稿。

[75] 资料来源于《牛津国家人物传记大辞典》"弗朗西斯·福斯特·巴勒姆记录"词条，http://www.oxforddnb.com.monstera.cc.columbia.edu:2048/view/article/1373，2009 年 4 月 23 日查阅。

[76] Barham, *Socrates*, iv.

[77] Ibid., iii.

[78] Ibid., iv.

[79] D. A. F. Sade, *Oeuvres Complètes* (Paris: Jean-Jacques Pauvert, 1970), 32: 26.

[80] Robert Walter, *Die Grosse Hebammenkunst: Komödie in drei Akten*, in *Robert Walters Ausgewähltes Werk, Komödien* (Hannover: Adolf Sponholz Verlag, 1947 [orig. pub. 1927]), 295–377.

[81] Charles Wharton Stork, *Alcibiades: A Play of Athens in the Great Age* (Syracuse: Syracuse University Press, 1967), 65.

[82] Lister Sinclair, *Socrates: A Drama in Three Acts* (Agincourt: Book Society of Canada, 1957), 7.

[83] Ibid., 25.

[84] 19世纪末的作家西奥多·德·邦维尔是高蹈派诗人之一、空论家，他也曾写过关于阿里斯托芬的戏剧，但是他的苏格拉底喜剧《苏格拉底与其妻子》（1885）中压根没有提到过阿里斯托芬。参见西奥多·德·邦维尔，《苏格拉底与其妻子：一部喜剧》（Théodore de Banville, *Socrate et sa femme. Comédie en un acte*, 3rd ed., Paris: Calmann Lévy, 1886 [orig. pub. 1885]）。

[85] Philippe Poisson, *Alcibiade: Comédie en trois actes et en vers* (Paris: Le Breton, 1731).

[86] Philippe Poisson, *Alcibiade: Comédie en trois actes et en vers*, in *Chefd'oeuvres de Philippe Poisson* (Paris: Petite Bibliothèque des Théâtres, 1784), 12.

[87] Louis-Sébastien Mercier, *La maison de Socrate le sage: comédie en cinq actes, en prose* (Paris: Duminil-Lesueur, 1809), 25.

[88] Banville, *Socrate et sa femme.*

[89] Ibid., 23.

[90] 乔治·菲利普·特勒曼，《忍耐的苏格拉底》（Georg Philipp Telemann, *Der Geduldige Sokrates*, Hamburg, 1721）。1965年，希扎克夏季音乐节以声乐独唱的形式录制，由西南德国室内乐团演奏，由居特·魏森伯恩指挥。

[91] 乔凡尼·帕伊谢洛，《想象中的苏格拉底》（Giovanni Paisiello, *Socrate immaginario*, libretto by F. Galiani and G. B. Lorenzi）1775年首映于那不

勒斯诺沃剧场；2001 年，唱片版本发行，德·斯蒂法诺（De Stefano）和邦乔瓦尼（Bongiovanni）编辑。 <222>

[92]　传记细节出自词条"让－玛丽·科洛·德赫尔伯"，《不列颠百科全书》，http://search.eb.com/eb/article-9024794，查阅于 2009 年 4 月 23 日。

第三章

[1]　See Lionel Abel, *Tragedy and Metatheatre: Essays on Dramatic Form* (New York: Holmes & Meier, 2003).

[2]　Elinor Fuchs, "Clown Shows: Anti-Theatricalist Theatricalism in Four Twentieth-Century Plays," in *Against Theatre: Creative Destructions on the Modernist Stage*, ed. Alan Ackerman and Martin Puchner (New York: Palgrave, 2006).

[3]　一个值得注意的例外是托里尔·莫伊最近创作的一本关于易卜生的优秀著作，其中易卜生被视为现代戏剧的创始人。莫伊将易卜生的现代主义，以及更普遍的现代主义描述为与理想主义的斗争。理想主义因此进入了现代主义戏剧的图景，但只是一个消极的陪衬。托里尔·莫伊，《亨里克·易卜生及现代主义诞生：艺术、剧场和哲学》（Toril Moi, *Henrik Ibsen and the Birth of Modernism: Art, Theater, Philosophy*, Oxford: Oxford University Press, 2006.) See also Martin Puchner, "Staging Death," *London Review of Books* 29, 3 (February 2007). 然而，只有现代戏剧评论家的零散评论才接近了思想的中心。例如，罗伯特·布鲁斯坦的《反抗剧场》，其中布鲁斯坦认识到"思想与行动"之间的冲突是现代戏剧的核心动力，却没有对这个问题进行深入探讨。罗伯特·布鲁斯坦，《反抗剧场：从易卜生到热奈特的现代戏剧研究》（Robert Brustein, *Theatre of Revolt: Studies in Modern Drama from Ibsen to Genet*, Chicago: Ivan R. Dee, 1991)，第 14 页。

[4]　I. A. Richards, *Why So, Socrates? A Dramatic Version of Plato's Dialogues Euthyphro Apology Crito Phaedo* (Cambridge: Cambridge University Press, 1964).

[5] Manès Sperber, *Sokrates: Roman, Drama, Essay* (Zürich: Europa Verlag, 1988). 手稿标注时间始于 1953 年。

[6] 乔纳森·米勒(Jonathan Miller)导演了《晚宴》,1965 年 BBC 播出;大卫·赫斯科维茨(David Herskovits)导演的《晚宴》,亦由 BBC 出品,根据柏拉图《会饮篇》改编,2007 年于塔吉特·马金剧场演出。

[7] August Strindberg, *Det sjunkande Hellas* (1870). Date established by Gunnar Ollén, *Strindbergs Dramatik* (Stockholm: Egnellska Boktryckeriet, 1961), 522.

[8] August Strindberg, *Hellas (Socrates),* trans. Arvid Paulson, in *World Historical Plays by August Strindberg*, The Library of Scandinavian Literature, Erik J. Friis, gen. ed. (New York: Twayne Publishers, 1970), 6: 166–232.

[9] August Strindberg, *Historical Miniatures*, trans. Claud Field (London: George Allen, 1913 [orig. pub. 1905]).

[10] Strindberg, *Hellas*, 172.

[11] Ibid., 184.

[12] Ibid., 223.

[13] Ibid., 175.

[14] 关于尼采对现代戏剧的影响,有很多深刻的见解,包括斯特林堡,见于大卫·科恩哈伯(David Kornhaber)于 2009 年的哥伦比亚大学毕业论文。

[15] Georg Kaiser, *Der Gerettete Alkibiades: Stück in Drei Teilen* (Potsdam: Gustav Kiepenheuer Verlag, 1920).

[16] Ibid., 37.

[17] Georg Kaiser, "Das Drama Platons," in *Werke*, ed. Walther Huder (Frankfurt: Propyläen Verlag, 1971), 4: 544–45.

[18] Ibid., 545.

[19] Georg Kaiser, "Der Kopf ist stärker als das Blut: Ein Gespräch zwischen Georg Kaiser und Hermann Kasack," *Der Monat* 41 (February 1952): 527–29.

[20] Ibid., 527, 528.

[21] Ibid.

[22] Ibid., 529.

[23] Bertolt Brecht, "Der verwundete Sokrates," in *Gesammelte Werke II, Prosa I* (Frankfurt am Main: Suhrkamp Verlag, 1967), 286–303.

[24] Oscar Wilde, "The Portrait of Mr. W. H.," in *The Artist as Critic: Critical Writings of Oscar Wilde*, ed. Richard Ellmann (Chicago: University of Chicago Press, 1982), 183–84.

[25] 适用于教学的、同性恋的柏拉图主义在牛津得到了很好的记录与论述，见于琳达·道连《维多利亚时期牛津的希腊文化与同性恋关系》（Linda Dowling, *Hellenism and Homosexuality in Victorian Oxford*, Ithaca: Cornell University Press, 1994）。

[26] *The Complete Letters of Oscar Wilde*, ed. Merlin Holland and Rupert Hart-Davis (New York, Henry Holt, 2000), 702.

[27] Quoted in Dowling, *Hellenism*, 1.

[28] Michel Foucault, *Le Courage de la Vérité: Le Gouvernement de Soi et des Autres II: Cours au Collège de France, 1984*, ed. Frédéric Gros under the direction of François Ewald and Alessandro Fontana (Paris: Gallimard, 2009); Michel Foucault, *Le Gouvernement de Soi et des Autres: Cours au Collège de France, 1982–1983*, ed. Frédéric Gros under the direction of François Ewald and Alessandro Fontana (Paris: Gallimard, 2008).

[29] 关于现实主义与改革的关系，请参见阿曼达·克雷伯的《小说的目的：英美世界的文学与社会改革》（Amanda Claybaugh, *The Novel of Purpose: Literature and Social Reform in the Anglo-American World*, Ithaca: Cornell University Press, 2007）。

[30] Walter Pater, *Plato and Platonism* (New York: Barnes & Noble Books, 2005), 51.

[31] Oscar Wilde, "The Decay of Lying," in *The Artist as Critic: Critical Writings of Oscar Wilde*, ed. Richard Ellmann (Chicago: University of Chicago Press, 1982), 301.

[32] Judith Butler, *Gender Trouble* (New York: Routledge, 1990).

[33] Oscar Wilde, "The Critic as Artist," in *The Artist as Critic: Critical Writings of Oscar Wilde*, ed. Richard Ellmann (Chicago: University of Chicago Press, 1982), 391.

[34] Oscar Wilde, *The Portrait of Dorian Gray*, in *Complete Works of Oscar Wilde* (London: Collins, 1989), 41.

[35] Quoted in Ellmann, *Oscar Wilde*, 46.

[36] Oscar Wilde, "The Soul of Man Under Socialism," in *The Artist as Critic: Critical Writings of Oscar Wilde*, ed. Richard Ellmann (Chicago: University of Chicago Press, 1982), 255–89.

[37] Wilde, *The Picture of Dorian Gray*, 74–75.

[38] See Ellmann, *Oscar Wilde*, 369.

[39] Quoted in ibid., 421 n. 21.

[40] Oscar Wilde, *The Importance of Being Earnest*, in *Complete Works of Oscar Wilde* (1998), 321–84, 325.

[41] 《莎乐美》于2006年4月14日到5月14日，在洛杉矶的沃兹沃斯剧场演出，由阿尔·帕西诺（Al Pacino）、凯文·安德森（Kevin Anderson）、杰西卡·查斯顿（Jessica Chastain）出演。

[42] Alfred Douglas, "Salomé: A Critical Review," *The Spirit Lamp: An Aesthetic, Literary and Critical Magazine* 4, 1 (May 1893): 26. 沙伦·马库斯引起了我对这篇评论以及很多关于王尔德的极富启发性的论述的关注，我想为此向他致谢。

[43] Oscar Wilde, *Salomé: A Tragedy in One Act: Translated from the French of Oscar Wilde*, in *The Complete Works of Oscar Wilde* (New York: Doubleday, 1923), 9: 105–6.

[44] Ibid., 9: 128–29.

[45] Ibid., 9: 119.

[46] Ibid., 9: 136. 法语原著对蕴含在同义反复中抗拒的肢体语言表述得更加清楚："使月亮看起来像月亮"（"Non. La lune ressemble à la lune, c'est

tout") 法语版第 9 卷，第 33 页。

[47] Ibid., 9: 163.

[48] Ibid., 9: 183.

[49] Song of Solomon, 4: 2–3, in *The Holy Bible*, New Revised Standard Version (Oxford: Oxford University Press, 1989), 693.

[50] Gilbert Keith Chesterton, *George Bernard Shaw* (New York: J. Lane, 1909), 201.

[51] Ibid., 242.

[52] Eric Bentley, *The Playwright as Thinker: A Study of Drama in Modern Times* (New York: Harcourt, Brace, Jovanovich, 1987), 76.

[53] George Bernard Shaw, *Back to Methuselah: A Metabiological Pentateuch*, rev. ed. (Oxford: Oxford University Press, 1947).

[54] Michael Frayn, *Copenhagen* (London: Methuen, 1998).

[55] George Bernard Shaw, *Man and Superman*, in *Plays by George Bernard Shaw* (New York: Signet, 1960), 243.

[56] Quoted in Eric Bentley, *Bernard Shaw* (Norfolk, Conn.: New Directions, 1947), 188–89.

[57] George Bernard Shaw, *Bernard Shaw: Man and Superman*; and *Saint Joan: A Casebook*, ed. A. M. Gibbs (London: Macmillan, 1992), 25, 26.

[58] George Bernard Shaw, *Pygmalion* (New York: Dover, 1994).

[59] *Times* letter by Shaw, Shaw Collection, British Library, box 20.

[60] Shaw, *Man and Superman*, 333.

[61] Ibid., 334.

[62] *Shaw's Music*, ed. Dan H. Laurence (London: Max Reinhardt, 1981), 1: 57.

[63] Shaw, *Man and Superman*, 340.

[64] Ibid., 338.

[65] *Times* letter by Shaw, Shaw Collection, British Library, box 20.

[66] George Bernard Shaw, *Shakes versus Shav*, in *George Bernard Shaw: Last Plays*, ed. Dan H. Laurence (London: Penguin, 1974), 183–90.

[67] Laurence Housman, *The Death of Socrates: A Dramatic Scene, Founded upon Two of Plato's Dialogues, the "Crito" and the "Phaedo"; Adapted for the Stage* (London: Sidgwick & Jackson, 1925).

[68] Ibid., vi.

[69] Abel, *Tragedy and Metatheatre*.

[70] Luigi Pirandello, *On Humor*, trans. Antonio Illiano and Daniel P. Testa (Chapel Hill: University of North Carolina Press, 1974), 24.

[71] Adriano Tilgher, *Relativisti Contemporanei* (Rome: Libreria di Scienze e Lettere, 1921).

[72] Pirandello, *On Humor*, 137; also see the commentary on this passage in Mary Ann Frese Witt, *The Search for Modern Tragedy: Aesthetic Fascism in Italy and France* (Ithaca: Cornell University Press, 2001), 95.

<225>

[73] Tilgher, *Relativisti*, 66. Also see the incisive commentary on this connection in Witt, *The Search*, 96ff.

[74] Cited in Gaspare Giudice, *Luigi Pirandello: A Biography*, trans. Alastair Hamilton (London: Oxford University Press, 1975), 145–46.

[75] 亚伯在他新版作品的序言中写道:"在我看来,悲剧与真实世界的对立,正如元剧场与想象世界的关系一样。"(Abel, *Tragedy and Metatheatre*, v.)

[76] Elinor Fuchs, "Clown Shows: Anti-Theatricalist Theatricalism in Four Twentieth-Century Plays," in *Against Theatre: Creative Destructions on the Modernist Stage*, ed. Alan Ackerman and Martin Puchner (New York: Palgrave, 2006), 39–57.

[77] Ibid., 28.

[78] 很少有评论家把布莱希特与柏拉图联系在一起,威廉·E.格鲁伯就是其中之一,《非亚里士多德式的剧场:布莱希特和柏拉图的艺术模仿理论》,见《比较戏剧》(*Comparative Drama*),第21卷,第3期(1986年秋),第199—213页。我在《舞台恐惧:现代主义,反剧场性与戏剧》(*Stage Fright: Modernism, Anti-Theatricality and Drama*, Baltimore: Johns Hopkins University Press, 2002) 中,也把布莱希特解读为柏拉图主义者。

[79] Walter Benjamin, *Versuche über Brecht*, ed. Rolf Tiedemann (Frankfurt am Main: Suhrkamp, 1971), 34.

[80] Bertolt Brecht, "Der Messingkauf," in *Gesammelte Werke* (Frankfurt am Main: Suhrkamp, 1967), 16: 499–657.

[81] Ibid., 511.

[82] Ibid., 512.

[83] Ibid., 640.

[84] Ibid., 541ff.

[85] 哲学家说，事实"必须……被看透"。Ibid., 520.

[86] Ibid., 531.

[87] Ibid., 526.

[88] 对此术语的第一次介绍，同上，第 508 页；自 368 页之后有详细说明。

[89] Ibid., 560.

[90] Ibid., 649.

[91] Information based on John J. White, *Brecht's Dramatic Theory* (Rochester, N.Y.: Camden House, 2004), 248. 怀特是极少数把《购买黄铜》归为布莱希特的戏剧理论中的评论家之一。

[92] Brecht, *Messingkauf*, 644.

[93] 弗雷德里克·詹姆逊在《布莱希特与方法》（Fredric Jameson, *Brecht and Method*, London: Verso, 1998）中，对"粗略的思维"给予深刻评论；见于第 25 页之后的相关内容。

[94] 《纽约书评》（*New York Review of Books*）刊登了丹尼尔·门德尔松的大篇幅文章，对 2002 年在纽约首映的《爱的发明》（*The Invention of Love*）做出评述。这引发了斯托帕德与门德尔松之间的几轮对战，他们互寄信件，数量只增不减，并在之后发展为斯托帕德的戏剧中对观念之命运的讨论。按照我的理解，这个问题涉及的到底是"斯托帕德创造了喜剧舞台哲学家"，还是"这意味着尽管他的戏剧具有哲学性活力，但终究是反知识的"。尽管《爱的发明》如同斯托帕德的其他作品一样，提出了剧场观念的问题，但考虑到他的其他作品，这部戏剧不

<226> 是回答这个问题的最好、最成功的戏剧;这不是判定"斯托帕德是否运用悲剧(和喜剧)舞台哲学家(据说,如豪斯曼)以达到抹黑观念的目的"这个问题的最佳戏剧,因为观念的主导地位是戏剧明星和学术的对立面,这与反对艺术家和智慧或者剧场和观念并不完全相同(尽管看起来十分相似)。Daniel Mendelsohn, "The Tale of Two Housmans," *New York Review of Books*, August 10, 2000; Tom Stoppard, reply by Daniel Mendelsohn, "'The Invention of Love': An Exchange," *New York Review of Books*, September 21, 2000; Tom Stoppard, reply by Daniel Mendelsohn, "On 'The Invention of Love': Another Exchange," *New York Review of Books*, October 19, 2000.

[95] Tom Stoppard, *Jumpers* (New York: Grove, 1972), 43.

[96] Ibid., 44.

[97] 某位评论家认为,扮演摩尔的演员迈克尔·霍登的职业是"心不在焉的教授",并且认为他是"标准人物形象"。J. W. 兰伯特,第一版作品评论,《戏剧》(*Drama*),(1972年夏),第 16—17 页,见于汤姆·斯托帕德,《案例集》(*Casebook*),第 121 页。

[98] A. J. Ayer, "Love Among the Logical Positivists," *Sunday Times*, April 9, 1972, 16.

[99] 乔纳森·班尼特在《哲学与斯托帕德先生》,("Philosophy and Mr. Stoppard," *Philosophy* 50, January 1975: 5-18)中判断,那些认为摩尔的演讲是该剧唯一的哲学元素,并因此谴责该剧对哲学的处理是肤浅的哲学家已经错过了《跳跃者们》(*Jumpers*)通过梳理哲学的戏剧性并将哲学论点转化为戏剧,从而使哲学得以继续。也是在这本杂志中,罗伊·W. 佩雷特对这种观点给予反击,他认为,戏剧对哲学的贡献不应当缩减为摩尔的演讲,而应定位成其丰富的处理方法,也就是佩雷特所说的"现象—现实主题"及其在《跳跃者们》中哲学闹剧形式的戏剧性处理方式。Roy W. Perrett, "Philosophy as Farce, or Farce as Philosophy," *Philosophy* 59 (October 1984): 373-81.

[100] 汤姆·斯托帕德接受 R. 哈德森、S. 伊奇恩和 S. 特拉斯勒的访谈,题为"伏

击观众：为了思想的高雅喜剧"，发表在《戏剧季刊》（*Theatre Quarterly* 4, 4,May-July 1974），第 12 页。也见于《〈罗森克兰茨和吉尔登斯特恩之死〉〈跳跃者们〉〈悲剧：案例〉》（*Rosencrantz and Guildenstern Are Dead, Jumpers, Travesties: A Casebook*, ed. T. Bareham, London: Macmillan, 1990），第 118 页。

[101] Stoppard, *Jumpers*, 83.

[102] Ibid., 83.

[103] Ibid., 85.

第四章

[1] 德国流亡作家马内斯·斯佩贝尔是创作苏格拉底戏剧的一个例子。显然，斯佩贝尔无法决定哪种体裁最适合这种材料，因而最终他也未能完成这部作品。

[2] M. M. Bakhtin, *The Dialogic Imagination: Four Essays*, ed. Michael Holquist, trans. Caryl Emerson and Michael Holquist (Austin: University of Texas Press, 1981), 263, 275.

[3] 少数剧场研究者曾批评巴赫金小说理论中将戏剧范畴工具化，马尔文·卡尔森就是其中之一。Marvin Carlson, in "Theater and Dialogism," in *Critical Theory and Performance*, ed. Janelle G. Reinelt and Joseph R. Roach (Ann Arbor: University of Michigan Press, 1992), 313–23.

[4] Bakhtin, *The Dialogic Imagination*, 25.

[5] Søren Kierkegaard, "Petition to the King," in *Letters and Documents*, vol. 25 of *Kierkegaard's Writings*, ed. and trans. Howard V. Hong and Edna H. Hong (Princeton: Princeton University Press, 1978), 24.

[6] Søren Kierkegaard, *The Concept of Irony with Continual Reference to Socrates*, vol. 2 of *Kierkegaard's Writings*, ed. and trans. Howard V. Hong and Edna H. Hong (Princeton: Princeton University Press, 1989).

[7] Ibid., 125. 克尔凯郭尔在直接受黑格尔的影响下撰写了毕业论文，但他也曾批评黑格尔并未充分领会到柏拉图的文学层面。克尔凯郭尔，《反

讽的概念》（Kierkegaard, *Concept of Irony*），第 222 页。阿多诺及其他很多人，都想试着把克尔凯郭尔的文学与哲学层面区分开来。Theodor W. Adorno, *Kierkegaard: Konstruktion des Ästhetischen* (Frankfurt am Main: Suhrkamp, 1974).

[8] Kierkegaard, *Concept of Irony*, 28.

[9] Ibid., 127.

[10] Ibid., 254.

[11] Ibid., 152.

[12] Ibid., 257.

[13] Ibid., 75, 257.

[14] Ibid., 55.

[15] Ibid., 41.

[16] Ibid., 271.

[17] Ibid., 129, 145.

[18] Ibid., 52.

[19] 克尔凯郭尔运用人物的卓越技巧也源自丹麦（以及其他地方）在评论和出版书籍时使用匿名或笔名的广泛趋势。克尔凯郭尔为哥本哈根的某些不太有名气的文学才人代笔——大多数是克尔凯郭尔自己出版的，最多也就卖出几百册——也就是说，读者其实都知道那些书真正的作者到底是谁。为讨论克尔凯郭尔周遭文坛的相关情况，可参考 Joakim Garff, *Søren Kierkegaard: A Biography*, trans. Bruce H. Kirmmse (Princeton: Princeton University Press, 2005)。

[20] Søren Kierkegaard, "'In Vino Veritas': A Recollection," in *Stages on Life's Way*, vol. 11 of *Kierkegaard's Writings*, ed. and trans. Howard V. Hong and Edna H. Hong (Princeton: Princeton University Press, 1988), 1–86.

[21] Georg Wilhelm Friedrich Hegel, *Phänomenologie des Geistes*, ed. Eva Moldenhauer and Karl Markus Michel (Frankfurt am Main: Suhrkamp, 1986), 322, 348.

[22] 黑格尔写道："世界历史就是这样一个发展过程，是精神在其故事变

化的景象下真正的生成——这才是真正的神义论，是上帝在历史上的称义。" G. W. F. Hegel, *Vorlesungen über die Philosophie der Geschichte* (Frankfurt am Main: Suhrkamp, 1970), 540. 第二段引文写道："但是，精神存在于我们观看它的剧场中，存在于世界历史中，存在于其最具体的现实中。"

[23] 克里斯托弗·蒙克在他的《悲剧中的道德》中详细描述了黑格尔的悲剧形象，这样的角色在整部作品中显得格格不入，意在展示出悲剧对哲学挥之不去的影响，即悲剧取代哲学的普遍观点。Christoph Menke, *Tragödie im Sittlichen: Gerechtigkeit und Freiheit nach Hegel* (Frankfurt am Main: Suhrkamp, 1996).

[24] George Steiner, *Antigones* (New Haven: Yale University Press, 1996), 21.

[25] Sarah Kofman, *Socrates: Fictions of a Philosopher*, trans. Catherine Porter (Ithaca: Cornell University Press, 1998), 39.

<228>

[26] Søren Kierkegaard, *Either/Or*, Part I, vol. 3 of *Kierkegaard's Writings*, ed. and trans. Howard V. Hong and Edna H. Hong (Princeton: Princeton University Press, 1978); Søren Kierkegaard, *Either/Or*, Part II, vol. 4 of *Kierkegaard's Writings*, ed. and trans. Howard V. Hong and Edna H. Hong (Princeton: Princeton University Press, 1978).

[27] Kierkegaard, *Either/Or*, Part II, 332.

[28] Ibid., 441.

[29] Ibid., 438.

[30] Kierkegaard, *Concept of Irony*, 188.

[31] 肖莎娜·费尔曼也在唐璜的语言中发现了这种戏剧性，即表演性的戏剧语言。Shoshana Felman, *Le scandale du corps parlant: Don Juan avec Austin, ou, la séduction en deux langues* Paris: Éditions du Seuil, 1980.

[32] 其他评论家也发表了相似的看法。Julia Kristeva, *Histoires d'amour* (Paris: Denoil, 1983); Slavoi Zizek and Mladen Dolar, *Opera's Second Death* (London: Routledge, 2001); Sarah Kofman and Jean-Yves Masson, *Don Juan, ou, Le refus de la dette* (Paris: Galilée, 1991).

[33] 索仁·克尔凯郭尔,《非此即彼》(Søren Kierkegaard, *Either/Or*),第 1 部分,第 92 页和第 88 页。巴娜德·威廉姆斯探讨了唐璜的观念身份,《作为观念的唐璜》,见于《唐璜时刻:关于歌剧遗产的论文》(Barnard Williams, "Don Juan as an Idea," in *The Don Giovanni Moment: Essays on the Legacy of an Opera*, ed. Lydia Goehr and Daniel Herwitz, New York: Columbia University Press, 2006),第 107—118 页。

[34] Wolfgang Amadeus Mozart, *Don Giovanni*, directed by Peter Sellars (London: Decca, 1991).

[35] Kierkegaard, *Either/Or*, Part I, 106.

[36] Ibid., 134.

[37] Ibid., 120.

[38] 为此,克尔凯郭尔并未以任何简单的方式归属于打破常规的哲学传统,马丁·杰在《低垂的双眼:二十世纪法国思想中对视觉的贬低》(Martin Jay, *Downcast Eyes: The Denigration of Vision in Twentieth-Century French Thought*, Berkeley: University of California Press, 1993)。

[39] Kierkegaard, *Either/Or*, Part I, 120.

[40] Søren Kierkegaard, *Fear and Trembling/Repetition*, vol. 6 of *Kierkegaard's Writings*, ed. and trans. Howard V. Hong and Edna H. Hong (Princeton: Princeton University Press, 1983).

[41] Kierkegaard, *Fear and Trembling/Repetition*, 165, 168.

[42] Ibid., 169.

[43] Kierkegaard, *Either/Or*, Part I, 239.

[44] Ibid., 278.

[45] Ibid., 277.

[46] Ibid., 169ff.

[47] Ibid., 173.

[48] Ibid., 172-73.

[49] Ibid., 153.

[50] A 所做的,与伊莱恩·斯卡里在《书激发的梦想》(Elaine Scarry, *Dreaming*

by the Book, New York: Farrar, Straus, and Giroux, 1999）中表达的阅读理论产生了共鸣。

[51] Kierkegaard, *Either/Or*, Part I, 175.
[52] Ibid., 178.
[53] Kierkegaard, *Either/Or*, Part II, 165.
[54] Ibid., 163.
[55] Friedrich Nietzsche, "Chronik zu Nietzsches Leben," in *Kritische Studienausgabe*, ed. Giorgio Colli and Mazzino Montinari (Munich: Deutscher Taschenbuch Verlag, 1980), 15: 27–28. 尼采的所有参考内容都出自这一版本。 <229>
[56] Nietzsche, *Die Geburt der Tragödie*, in *Kritische Studienausgabe*, 1: 152.
[57] Nietzsche, *Nachlaß 1875–1879*, in *Kritische Studienausgabe*, 8: 97.
[58] 根据尼采参考苏格拉底的频率，就能判断出苏格拉底对他有多么重要的意义。可参考 Nietzsche, *Gesamtregister*, in *Kritische Studienausgabe*, 15: 354。
[59] Nietzsche, *Geburt*, 1: 102, 111.
[60] Nietzsche, "Homer's Wettkampf," in *Kritische Studienausgabe*, 2: 277–286.
[61] Nietzsche, *Geburt*, 1: 93.
[62] Nietzsche, *Nachlaß 1869–1874*, 7: 42.
[63] Nietzsche, *Der Wanderer und sein Schatten*, 2: 539.
[64] Nietzsche, *Götzen-Dämmerung*, in *Kritische Studienausgabe*, 6: 155.
[65] Nietzsche, *Nachlaß 1875–1879*, 8: 95.
[66] Ibid., 327.
[67] Ibid., 505.
[68] Nietzsche, *Nachlaß 1869–1874*, 7: 484.
[69] Nietzsche, *Die fröhliche Wissenschaft*, book IV, paragraph 340, in *Kritische Studienausgabe*, 3: 569–70.
[70] 这个论点后被巴赫金深化，他认为，柏拉图是小说而非现代戏剧的先驱。Bakhtin, *Dialogic Imagination*, 25.

[71] 为了对尼采之反戏剧性论点的更加详尽分析,请参考我的《舞台恐惧:现代主义,反剧场性和戏剧》(*Stage Fright: Modernism, Anti-Theatricality, and Drama*, Baltimore: Johns Hopkins University Press, 2002),第31—40页。

[72] Nietzsche, *Nachlaß 1869–1874*, 7: 460.

[73] 为了对查拉图斯特拉之死的讨论,可参考大卫·法瑞尔·科莱尔的《延迟:尼采笔下的女人、纵欲和死王》(David Farrell Krell, *Postponements: Woman, Sensuality, and Death in Nietzsche*, Bloomington: Indiana University Press, 1986)。

[74] Quoted in Philippe Lacoue-Labarthe, *Typography: Mimesis, Philosophy, Politics*, ed. Christopher Fynsk (Stanford: Stanford University Press, 1989), 48.

[75] Nietzsche, *Also sprach Zarathustra*, in *Kritische Studienausgabe*, 4: 16.

[76] Ibid., 272.

[77] Ibid., 290.

[78] 皮特·斯洛特迪克写道:"这位非道德主义先驱[查拉图斯特拉]同时也是先知演说的重新发现者,这绝不是巧合。"皮特·斯洛特迪克,《舞台思想者:尼采的唯物主义》(Peter Sloterdijk, *Thinker on Stage: Nietzsche's Materialism*, trans. Jamie Owen Daniel, Minneapolis: University of Minnesota Press, 1989),第40页。

[79] Also see Laurence Lampert, *Nietzsche's Teaching: An Interpretation of* Thus Spoke Zarathustra (Yale: Yale University Press, 1986), 245ff.

[80] Nietzsche, *Jenseits von Gut und Böse*, in *Kritische Studienausgabe*, 5: 12.

[81] Nietzsche, *Die fröhliche Wissenschaft*, 3: 624.

[82] Albert Camus, *Carnets: janvier 1942–mars 1951* (Paris: Gallimard, 1964), 79.

[83] Martin Esslin, *The Theatre of the Absurd* (New York: Anchor Books, 1961), xx.

[84] Theodor Adorno, "Versuch das Endspiel zu verstehen," in *Noten zur Literatur*, ed. Rolf Tiedemann (Frankfurt: Suhrkamp, 1974), 283.

[85] Jean-Paul Sartre, *Being and Nothingness: A Phenomenological Essay on*

Ontology, trans. Hazel E. Barnes (New York: Washington Square Press, 1992 [orig. French pub. 1943, first trans. 1956]), 97.

[86] Ibid., 102.
[87] Ibid., 103.
[88] Ibid., 341.
[89] Ibid., 344.
[90] Ibid., 349.
[91] Ibid., 354.
[92] Ibid., 347.
[93] Ibid., 535.
[94] Ibid., 551.
[95] Jean-Paul Sartre, *Nausea*, trans. Lloyd Alexander (New York: New Directions, 1964 [orig. French pub. 1938]).
[96] Jean-Paul Sartre, *No Exit and Three Other Plays* (New York: Vintage Books, 1989).
[97] 近来，亨利·特纳在他的作品《莎士比亚双螺旋》中延续了这一传统，他的两个专栏印刷在对页上，还将对莎士比亚《仲夏夜之梦》的解读与一篇科学讨论文放在一起。Henry S. Turner, *Shakespeare's Double Helix* (London: Continuum, 2007).
[98] Albert Camus, *Le mythe de Sisyphe: Essai sur l'absurde* (Paris: Gallimard, 1942), 102. 本人翻译了从该书引用的部分。
[99] Ibid.
[100] Ibid., 104.
[101] Ibid., 100.
[102] E. Freeman, *The Theatre of Albert Camus: A Critical Study* (London: Methuen, 1971), 148.
[103] Albert Camus, *Carnets: mai 1935–février 1942* (Paris: Gallimard, 1962), 214–15.
[104] Camus, *Mythe*, 110.

[105] Ibid., 17.

[106] Ibid., 18.

[107] Ibid., 101.

[108] Ibid., 134, 135.

[109] Albert Camus, *Caligula and Three Other Plays*, trans. Stuart Gilbert (New York: Vintage Books, 1958), 8.

[110] Ibid., 13.

[111] Ibid., 17.

[112] Ibid., 21.

[113] Ibid., 65.

[114] Ibid., 44–45.

[115] Ibid., 17.

[116] Ibid., 25.

[117] Camus, *Mythe*, 96.

[118] 海登·怀特在他极具影响力的《元历史》中，借鉴了伯克的四个主要的比喻。Hayden White, *Metahistory: The Historical Imagination in Nineteenth-Century Europe*, Baltimore: Johns Hopkins University Press, 1973. 在戏剧领域，波特·O. 斯特茨是伯克为数不多的拥护者之一，他的作品《讽刺与戏剧：诗学》（Bert O. States, with his inspiring study *Irony and Drama: A Poetics*, Ithaca: Cornell University Press, 1971）极具启发意义。值得一提的是，斯特茨对伯克将哲学对话模型转化为戏剧的方法很熟悉。

[119] Kenneth Burke, *The Philosophy of Literary Form: Studies in Symbolic Action* (Berkeley: University of California Press, 1973), 103.

[120] James George Frazer, *The Golden Bough: A Study in Magic and Religion* (New York: Macmillan, 1922).

[121] Burke, *Philosophy of Literary Form*, 108.

[122] 伯克最钟爱的形象之一就是替罪羊，这种形象将伯克对希腊悲剧的兴趣与对历史的兴趣（如，将国王斩首）和不同惩罚性制度的社会学的兴趣链接起来。听说伯克并不在乎是否有人质疑他的仪式理论和仪式

剧场的历史准确性,对此我们并不意外,因为他真正追求的是"一个微小的点——或是一个词,或是一系列等坐标,它最有助于整合社会科学研究的所有现象"(第105页)。因此,伯克一步步地偏离了他的直接分析对象,即希腊悲剧的仪式起源,并走向最终不仅涵盖人类交往,而且涵盖自然研究的普遍理论。伯克写道:"简单概括我们所处的立场,应当归为以下几点:1. 我们拥有戏剧和戏剧场景。戏剧是根据一定背景上演的。2. 描绘戏剧场景是自然科学的任务;描绘戏剧是社会科学的任务。"(第114页)正是在戏剧中枢的激进扩张过程中,伯克首先在脚注中提到的他称之为"戏剧五象限论",这是一个广泛适用的剧场方案。在脚注25中,伯克写道:"我现在运用的是这五象限来替代情境—策略,即行动、场景、主体、能动性和目的。"(第106页)

[123] Kenneth Burke, *A Grammar of Motives* (Berkeley: University of California Press, 1969), 200ff.

[124] 为了对伯克理解马克思的更详细分析,可参考我的《革命诗集:马克思,宣言与新秩序》(*Poetry of the Revolution: Marx, Manifestos, and the Avant-Gardes*, Princeton: Princeton University Press, 2006),本文参考了第23页之后的相关内容。

[125] Burke, *Philosophy of Literary Form*, 107.

[126] Ibid., 109.

[127] Burke, *Grammar of Motives*, 230.

[128] Ibid.

[129] Ibid., 440.

[130] Ibid.

[131] Ibid., 441.

[132] Ibid., 128.

[133] Ibid., 253-254.

[134] Gilles Deleuze, *Différence et répétition* (Paris: Presses Universitaires de France, 1968), 82. 本文参考的引文由本人翻译。

[135] Ibid., 93.

[136] Ibid., 13.

[137] Ibid., 16.

[138] Ibid., 17.

[139] Ibid., 18.

[140] Michel Foucault, "Theatrum Philosophicum," in *Mimesis, Masochism, and Mime: The Politics of Theatricality in Contemporary French Thought*, ed. Timothy Murray (Michigan: University of Michigan Press, 1997), 216–38.

[141] Deleuze, Différence, 18.

[142] Ibid., 19.

[143] Ibid.

[144] Ibid.

[145] Ibid., 264.

[146] Ibid., 282.

[147] Foucault, "Theatrum Philosophicum," 220.

[148] Deleuze, Différence, 282.

[149] Ibid., 192.

[150] Antonin Artaud, Oeuvres Complètes (Paris: Gallimard, 1956), 4: 93-94

[151] Ibid., 4: 94.

[152] Ibid., 5: 18.

[153] 为了对阿尔托的宣言剧场的更详尽探讨,请参考我的《革命诗集》(*Poetry of the Revolution*),本文参考了第 196 页之后相关的内容。

[154] 令人意外的是,阿尔托提出了这样一个事实,即瓦格纳的剧场仍旧是一个幻想,除非他能找到一位强大的赞助人以进行类似的筹款活动。

[155] Gilles Deleuze and Félix Guattari, *Anti-Oedipus: Capitalism and Schizophrenia*, trans. Robert Hurley, Mark Seem, and Helen R. Lane (Minneapolis: University of Minnesota Press, 1983), 49, 271

[156] Ibid., 307.

[157] Gilles Deleuze and Félix Guattari, *What Is Philosophy?* trans. Hugh Tomlinson and Graham Burchell (New York: Columbia University Press,

1994), 61ff.

[158] Ibid., 66, 64.

[159] Ibid., 63.

[160] Ibid., 10.

第五章

[1] Martin Heidegger, *Über den Humanismus* (Frankfurt am Main: Klostermann, 1949), 5.

[2] Rudolf Carnap, "Überwindung der Metaphysik durch logische Analyse der Sprache," *Erkenntnis* 2 (1931): 219–41.

[3] Ludwig Wittgenstein, *Tractatus Logico-Philosophicus*, in *Werkausgabe* (Frankfurt am Main: Suhrkamp, 1989), 1: 67.

[4] Elaine Scarry, *On Beauty and Being Just* (Princeton: Princeton University Press, 1999), 112ff.

[5] Iris Murdoch, *Sartre: Romantic Rationalist* (New Haven: Yale University Press, 1953), 75.

[6] Iris Murdoch, "Literature and Philosophy: A Conversation with Bryan Magee," originally shown on BBC Television, October 28, 1977, accessed on YouTube, April 29, 2009, at http://www.youtube.com/watch?v=ahDWiS-X_nM.

[7] Iris Murdoch, *Existentialists and Mystics: Writings on Philosophy and Literature* (New York: Penguin, 1998).

[8] 默多克以赞许的态度引用了斯坦利·罗森批评海德格尔对柏拉图的评论："在我看来，海德格尔这样做是不对的，因为他没有充分认识到柏拉图的沉默。更具体地说，就是他从未真正面对苏格拉底式讽刺和对话戏剧形式的重要意义。" Iris Murdoch, *Metaphysics as a Guide to Morals* (New York: Penguin Books, 1993), 181; Stanley Rosen, *The Quarrel Between Philosophy and Poetry: Studies in Ancient Thought* (New York:

Routledge, 1988), 132.

[9] 默多克想把精神分析学家刻画成犹太人的形象（如《断头》），他们的观念与掺杂着种族和宗教范畴的基督教框架相对立，这至少与基督教的反犹太主义产生了共鸣。

[10] Murdoch, "Literature and Philosophy," 19.

[11] A. S. Byatt, "Introduction," in Iris Murdoch, *The Bell* (London: Penguin, 1999), viii.

[12] Murdoch, "Literature and Philosophy," 21, 18.

[13] Iris Murdoch, "Art and Eros: A Dialogue About Art," in *Acastos: Two Platonic Dialogues* (London: Chatto & Windus, 1986), 55–56.

[14] Ibid., 58.

[15] Ibid., 61.

[16] Ibid., 47.

[17] Martha C. Nussbaum, "Introduction," in Iris Murdoch, *The Black Prince* (London: Penguin, 2003), x.

[18] Martha C. Nussbaum, *Upheavals of Thought: The Intelligence of Emotions* (Cambridge: Cambridge University Press, 2001), 712.

[19] Ernst Hans Grombrich, *Art and Illusion: A Study in the Psychology of Pictorial Representation* (London: Pantheon, 1960); Erich Auerbach, *Mimesis: The Representation of Reality in Western Literature* (Bern: A. Francke Verlag, 1946).

[20] Nussbaum, *Upheavals of Thought*, 713.

[21] Ibid., 712.

[22] Martha C. Nussbaum, *The Fragility of Goodness: Luck and Ethics in Greek Tragedy and Philosophy* (Cambridge: Cambridge University Press, 2001), 127.

[23] Martha C. Nussbaum, "Emotions as Judgments of Value: A Philosophical Dialogue," *Comparative Criticism* 20 (1998): 33–62.

[24] "The Capability of Philosophy: An Interview with Martha C. Nussbaum,"

conducted by Jeffrey Williams, *Minnesota Review*, Winter/ Spring 2009, 69.

[25] 在第一批极少数对巴丢表现出兴趣的剧场研究者当中，加内尔·莱内尔特撰写了《剧场与政治：与巴丢的遭遇》，《表演研究》（Janelle Reinelt, "Theatre and Politics: Encountering Badiou," *Performance Research*）第 9 卷，第 4 期（2004），第 87 页至 94 页。

[26] Alain Badiou, *Conditions* (Paris: Éditions du Seuil, 1992), 103 n. 15.

[27] Ibid., 77.

[28] Ibid., 30ff. Also see Alain Badiou, *L'antiphilosophie de Wittgenstein* (Caen: Nous, 2009).

[29] Badiou, *Conditions*, 75.

[30] Ibid., 77.

[31] Alain Badiou, *Deleuze: Le clamour de l'Etre* (Paris: Hachette, 1997), 18, 26. 本文中相关的引文由本人翻译。

[32] Ibid., 83.

[33] Alain Badiou, *Logiques des Mondes* (Paris: Éditions du Seuil, 2006). 我对本书的评论，《除了真理之外，一无所有》，见于《图书论坛》，2009 年 4 月—5 月。

[34] Badiou, *Conditions*, 318.

[35] Badiou, *Logiques des Mondes*, 12.

[36] Alain Badiou, *Being and Event*, trans. Olivier Feltham (London: Continuum, 2005).

[37] Badiou, *Conditions*, 157ff.

[38] Badiou, *Handbook of Inaesthetics*, trans. Alberto Toscano (Stanford: Stanford University Press, 2005), 20.

[39] Badiou, *Being and Event*, 192.

[40] Badiou, *Conditions*, 108.

[41] Badiou, *Being and Event*, 191.

[42] Martin Puchner, *Stage Fright: Modernism, Anti-Theatricality, and Drama* (Baltimore: Johns Hopkins University Press, 2002). 看到巴丢的作品，从

马拉美到布莱希特再到贝克特，与我自己（反）柏拉图主义剧院的戏剧历史相吻合，这是遇到巴丢作品的乐趣之一。例如，在《非美学手册》中，他顺便指出，布莱希特的反亚里士多德戏剧"最终是柏拉图式的"，同时他又指出布莱希特"戏剧性地重新激活了柏拉图的反戏剧性策略"（第6页）。之所以引用贝克特，只是为了实现了重新激活柏拉图的愿望。

[43] Alain Badiou, *The Century* (Cambridge: Polity Press, 2007), 40.

[44] Badiou, *Handbook*, 72.

[45] 身为《剧场调查》的编辑，我把这部作品翻译为英文；它在2008年秋天的《剧场调查》期刊上正式问世，也可在剑桥期刊在线网站在线阅读。Bruno Bosteels, *Theatre Survey* 49, 2 (November 2008): 187–238.

[46] Badiou, "Rhapsody," 214.

[47] 这种将观众视为政治集会的观点已经受到雅克·朗西埃的批评，他认为观众单独吸收戏剧事件，而不一定按照导演和剧作家的指示。《被解放的观众》，《艺术论坛》("The Emancipated Spectator," *Artforum*)第45卷，第7期（2007年3月），第271—279页。朗西埃也从柏拉图出发，用柏拉图的洞穴寓言衡量观众的不同概念。

[48] Badiou, "Rhapsody," 206.

[49] Ibid., 227.

结语

[1] *Fragments for a History of the Human Body*, ed. Michel Feher with Ramona Naddaff and Nadia Tazi (New York: Zone Books, 1989); Jean-Luc Nancy, *Corpus* (Paris: Éditions Métailié, 1992) and *Corpus*, trans. Richard A. Rand (New York: Fordham University Press, 2008).

[2] Samuel P. Huntington, *The Clash of Civilizations and the Remaking of the World Order* (New York: Simon & Schuster, 1996).

参考文献

Abel, Lionel. *Tragedy and Metatheatre: Essays on Dramatic Form*. With an introduction by Martin Puchner. New York: Holmes & Meier, 2003.

Addison, Joseph. *Cato, a Tragedy. As it is acted at the Theatre-Royal in Drury Lane by Her Majesty's servants*. London: J. Tonson, at Shakespear's Head against Catherine-Street in the Strand, 1713.

Adorno, Theodor W. *Kierkegaard: Konstruktion des Ästhetischen*. Frankfurt am Main: Suhrkamp, 1974.

——."Versuch das *Endspiel* zu verstehen." In *Noten zur Literatur*. Edited by Rolf Tiedemann. Frankfurt am Main: Suhrkamp, 1974.

Aelianus, Claudius. *Varia Historia*. Translated, with an introduction and notes, by Diane Ostrom Johnson. Lewiston, NY: Edwin Mellen Press, 1997.

Arieti, James A. *Interpreting Plato: The Dialogues as Drama*. Savage, MD: Rowman & Littlefield, 1991.

Aristotle, *Poetics*. Edited and translated by Stephen Halliwell. Cambridge: Harvard University Press, 1995: 27–141.

Artaud, Antonin. *Œuvres Complètes*, vol. 4–5. Paris: Gallimard, 1956.

Auerbach, Erich. *Mimesis: The Representation of Reality in Western Litera-ture*. Bern: A. Francke Verlag, 1946.

Ayer, A. J. "Love Among the Logical Positivists." *The Sunday Times*, 9 April 1972.

Badiou, Alain. *Being and Event*. Translated by Olivier Feltham. London: Continuum, 2005.

———. *The Century*. Cambridge: Polity Press, 2007.

———. *Conditions*. Preface by François Wahl. Paris: Éditions du Seuil, 1992.

———. *Deleuze: Le clamour de l'Etre*. Paris: Hachette, 1997.

———. *Handbook of Inaesthetics*. Translated by Alberto Toscano. Stanford: Stanford University Press, 2005.

———. *L'antiphilosophie de Wittgenstein*. Caen: Nous, 2009.

———. *Logiques des Mondes*. Paris: Éditions du Seuil, 2006.

———. *Rhapsody for the Theatre*. Edited by Martin Puchner, translated by Bruno Bosteels. *Theatre Survey* 49: 2 (November 2008): 187–238.

Bakhtin, M. M. *The Dialogic Imagination: Four Essays*. Edited by Michael Holquist, translated by Caryl Emerson and Michael Holquist. Austin: University of Texas Press, 1981.

Barish, Jonas. *The Antitheatrical Prejudice*. Berkeley: University of California Press, 1981.

Benjamin, Walter. *Versuche über Brecht*. Edited and with an afterword by Rolf Tiedemann. Frankfurt am Main: Suhrkamp, 1971.

Bennett, Jonathan. "Philosophy and Mr Stoppard." *Philosophy* 50 (January 1975): 5–18.

Bentley, Eric. *Bernard Shaw*. Northfolk, CT: New Directions, 1947.

———. *The Playwright as Thinker: A Study of Drama in Modern Times*. New York: Harcourt, Brace, Jovanovich, 1987.

Bergson, Henri. "Laughter." In *Comedy: An* Essay on Comedy *by George Meredith,* Laughter *by Henri Bergson*. Edited, with an introduction and appendix, by Wylie Sypher. New York: Doubleday, 1956.

Blondell, Ruby. *The Play of Character in Plato's Dialogues*. Cambridge: Cambridge University Press, 2002.

Blumenberg, Hans. *Das Lachen der Thrakerin: Eine Urgeschichte der Theorie*. Frankfurt am Main: Suhrkamp, 1987.

Brecht, Bertolt. "Der Messingkauf." In *Gesammelte Werke*, vol. 16. Frankfurt am Main: Suhrkamp, 1967.

Brustein, Robert. *Theatre of Revolt: Studies in Modern Drama from Ibsen to Genet*. Chicago: Ivan R. Dee, 1991.

Burke, Kenneth. *A Grammar of Motives*. Berkeley: University of California Press, 1969.

———. *The Philosophy of Literary Form: Studies in Symbolic Action*. Berkeley: University of California Press, 1973.

Butler, Judith. *Gender Trouble*. New York: Routledge, 1990.

Byatt, A. S. "Introduction." In *The Bell*. By Iris Murdoch. London: Penguin, 1999.

Camus, Albert. *Caligula & Three Other Plays*. Translated from the French by Stuart Gilbert. New York: Vintage Books, 1958.

———. *Carnets: janvier 1942–mars 1951*. Paris: Gallimard, 1964.

———. *Carnets: mai 1935–février 1942*. Paris: Gallimard, 1962.

———. *Le mythe de Sisyphe: Essai sur l'absurde*. Paris: Gallimard, 1942.

Carlson, Marvin. "Theater and Dialogism." In *Critical Theory and Performance*. Edited by Janelle G. Reinelt and Joseph R. Roach. Ann Arbor: University of Michigan Press, 1992.

Carnap, Rudolf. "Überwindung der Metaphysik durch logische Analyse der Sprache." *Erkenntnis* 2 (1931): 219–241.

Chesterton, Gilbert Keith. *George Bernard Shaw*. New York: J. Lane Company, 1909.

Clay, Diskin. *Platonic Questions: Dialogues with the Silent Philosopher*.

Philadelphia: University of Pennsylvania Press, 2000.

Claybaugh, Amanda. *The Novel of Purpose: Literature and Social Reform in the Anglo-American World*. Ithaca: Cornell University Press, 2007.

Cornford, F. M. *Plato and Parmenides*. London: Routledge, 1993. Craddock, Thomas. *The Poetic Writings of Thomas Cradock, 1718–1770*. Edited with an introduction by David Curtis Skaggs. Newark: University of Delaware Press, 1983.

Critchley, Simon. *The Book of Dead Philosophers*. New York: Vintage, 2008.

Deleuze, Gilles. *Différence et répétition*. Paris: Presses Universitaires de France, 1968.

Deleuze, Gilles, and Félix Guattari. *Anti-Oedipus: Capitalism and Schizophrenia*. Translated from the French by Robert Hurley, Mark Seem, and Helen R. Lane. Minneapolis: University of Minnesota Press, 1983.

——. *What Is Philosophy?* Translated by Hugh Tomlinson and Graham Burchell. New York: Columbia University Press, 1994.

Douglas, Alfred. "Salomé: A Critical Review." *The Spirit Lamp: An Aesthetic, Literary and Critical Magazine* 4: 1 (May 1893): 20–27.

Dowling, Linda. *Hellenism and Homosexuality in Victorian Oxford*. Ithaca: Cornell University Press, 1994.

Eden, Kathy. *Friends Hold All Things in Common: Tradition, Intellectual Property, and the* Adages *of Erasmus*. New Haven: Yale University Press, 2001.

Ellmann, Richard. *Oscar Wilde*. New York: Alfred A. Knopf, 1987.

Esslin, Martin. *The Theatre of the Absurd*. New York: Anchor Books, 1961.

Feher, Michel, with Ramona Naddaff and Nadia Tazi, editors. *Fragments for a History of the Human Body*. New York: Zone Books, 1989.

Felman, Shoshana. *Le scandale du corps parlant: Don Juan avec Austin, ou, la séduction en deux langues*. Paris: Editions de Seuil, 1980.

Ficino, Marsilio. *Commentary on Plato's* Symposium *on Love*. English translation by Sears Jayne. Dallas: Spring Publications, 1985.

Foucault, Michel. *Le Courage de la Vérité: Le Gouvernement de Soi et des Autres II: Cours au Collège de France, 1984*. Edited by Frédéric Gros under the direction of François Ewald and Alessandro Fontana. Paris: Gallimard, 2009.

——. *Le Gouvernement de Soi et des Autres: Cours au Collège de France, 1982–1983*. Edited by Frédéric Gros under the direction of François Ewald and Alessandro Fontana. Paris: Gallimard, 2008.

——. *The Hermeneutics of the Subject: Lectures at the Collège de France 1981–1982*. Edited by Frédéric Gros, translated by Graham Burchell. New York: Picador, 2005.

——. "Theatrum Philosophicum." In *Mimesis, Masochism, & Mime: The Politics of Theatricality in Contemporary French Thought*. Edited by Timothy Murray. Michigan: University of Michigan Press, 1997.

Frayn, Michael. *Copenhagen*. London: Methuen, 1998.

Frazer, James George. *The Golden Bough: A Study in Magic and Religion*. New York: Macmillan, 1922.

Freeman, E. *The Theatre of Albert Camus: A Critical Study*. London: Methuen, 1971.

Fuchs, Elinor. "Clown Shows: Anti-Theatricalist Theatricalism in Four Twentieth-Century Plays." In *Against Theatre: Creative Destructions on the Modernist Stage*. Edited by Alan Ackerman and Martin Puchner. New York: Palgrave, 2006.

Garff, Joakim. *Søren Kierkegaard: A Biography*. Translated by Bruce H. Kirmmse. Princeton: Princeton University Press, 2005.

Giudice, Gaspare. *Luigi Pirandello: A Biography*. Translated by Alastair Hamilton. London: Oxford University Press, 1975.

Goehr, Lydia, and Daniel Herwitz, editors. *The Don Giovanni Moment: Essays on the Legacy of an Opera*. New York: Columbia University Press, 2006.

Grombrich, Ernst Hans. *Art and Illusion: A Study in the Psychology of Pictorial Representation*. London: Pantheon, 1960.

Gruber, William E. "'Non-Aristotelian' Theater: Brecht's and Plato's Theories of Artistic Imitation." *Comparative Drama* 21: 3 (Fall 1986): 199–213.

Hadot, Pièrre. *Philosophy as a Way of Life: Spiritual Exercises from Socrates to Foucault*. Edited and with an introduction by Arnold I. Davidson, translated by Michael Case. Oxford: Blackwell Publishing, 1995.

Havelock, Eric A. *Preface to Plato*. Cambridge: Harvard University Press, 1963.

———. *The Muse Learns to Write: Reflections on Orality and Literacy from Antiquity to the Present*. New Haven: Yale University Press, 1986.

Hegel, Georg Wilhelm Friedrich. *Phänomenologie des Geistes*. Edited by Eva Moldenhauer and Karl Markus Michel. Frankfurt am Main: Suhrkamp, 1986.

———. *Vorlesungen über die Philosophie der Geschichte*. Frankfurt am Main: Surkamp, 1970.

Heidegger, Martin. *Über den Humanismus*. Frankfurt am Main: Klostermann, 1949.

Holland, Merlin, and Rupert Hart-Davis, editors. *The Complete Letters of Oscar Wilde*. New York: Henry Holt, 2000.

Huntington, Samuel P. *The Clash of Civilizations and the Remaking of the World Order*. New York: Simon & Schuster, 1996.

Isherwood, Charles. "Checking in with Glimmer Twins, Plato and Aristotle." *New York Times*, 18 June 2007.

Jameson, Fredric. *Brecht and Method*. London: Verso, 1998.

Jay, Martin. *Downcast Eyes: The Denigration of Vision in Twentieth-Century*

French Thought. Berkeley: University of California Press, 1993.

Johnson, Samuel. *Johnson's Life of Addison*. With introduction and notes by F. Ryland. London: George Bell & Sons, York Str., Covent Garden, 1893.

Kaiser, Georg. "Das Drama Platons." In *Werke*, vol. 4, edited by Walther Huder. Frankfurt: Propyläen Verlag, 1971.

Kahn, Charles L. *Plato and the Socratic Dialogue*. Cambridge: Cambridge University Press, 1996.

Kierkegaard, Søren. *The Concept of Irony with Continual Reference to Socrates*. Edited and translated with introduction and notes by Howard V. Hong and Edna H. Hong. Princeton: Princeton University Press, 1989.

——. *Either/Or*. Part I. Edited and translated by Howard V. Hong and Edna H. Hong. Princeton: Princeton University Press, 1978.

——. *Either/Or*. Part II. Edited and translated by Howard V. Hong and Edna H. Hong. Princeton: Princeton University Press, 1978.

——. *Fear and Trembling, Repetition*. In *Kierkegaard's Writings, VI*. Edited and translated by Howard V. Hong and Edna H. Hong. Princeton: Princeton University Press, 1983.

——. *Letters and Document*: *Kierkegaard's Writings, XXV*. Edited and translated by Howard V. Hong and Edna H. Hong. Princeton: Princeton University Press, 1978.

——. *Stages on Life's Way*. In *Kierkegaard's Writings, XI*. Edited and translated by Howard V. Hong and Edna H. Hong. Princeton: Princeton University Press, 1988.

Kofman, Sarah, and Jean-Yves Masson. *Don Juan, ou, Le refus de la dette*. Paris: Galilée, 1991.

Kofman, Sarah. *Socrates: Fictions of a Philosopher*. Translated by Catherine Porter. Ithaca: Cornell University Press, 1998.

Kottman, Paul A. *A Politics of the Scene*. Stanford: Stanford University Press,

2008.

Krell, David Farrell. *Postponements: Woman, Sensuality, and Death in Nietzsche*. Bloomington: Indiana University Press, 1986.

Lacoue-Labarthe, Philippe. *Typography: Mimesis, Philosophy, Politics*. Edited by Christopher Fynsk with an introduction by Jacques Derrida. Stanford: Stanford University Press, 1989.

Laertius, Diogenes. *Lives of Eminent Philosophers*. With an English translation by R. D. Hicks, vol. 1. Cambridge: Harvard University Press, 1972.

Lampert, Laurence. *Nietzsche's Teaching: An Interpretation of* Thus Spoke Zarathustra. Yale: Yale University Press, 1986.

Laurence, Dan H., ed. *Shaw's Music*. vol. 1. London: Max Reinhardt, Bodley Head, 1981.

Mendelsohn, Daniel. "The Tale of Two Housmans." *New York Review of Books* 47: 13 (August 2000).

Menke, Christoph. *Tragödie im Sittlichen: Gerechtigkeit und Freiheit nach Hegel*. Frankfurt am Main: Suhrkamp, 1996.

Moi, Toril. *Henrik Ibsen and the Birth of Modernism: Art, Theater, Philosophy*. Oxford: Oxford University Press, 2006.

Monoson, S. Sara. *Plato's Democratic Entanglements: Athenian Politics and the Practice of Philosophy*. Princeton: Princeton University Press, 2000.

Murdoch, Iris. *Acastos: Two Platonic Dialogues*. London: Chatto & Windus, 1986.

——. *Existentialists and Mystics: Writings on Philosophy and Literature*. New York: Penguin, 1998.

——. "Literature and Philosophy: A Conversation with Bryan Magee." Originally shown on BBC Television, 28 October 1977.

——. *Metaphysics as a Guide to Morals*. New York: Penguin Books, 1993.

——. *Sartre: Romantic Rationalist*. New Haven: Yale University Press, 1953.

Nancy, Jean-Luc. *Corpus*. Paris: Éditions Métailié, 1992.

———.*Corpus*. Translated into English by Richard A. Rand. New York: Fordham University Press, 2008.

Nehamas, Alexander. *The Art of Living: Socratic Reflections from Plato to Aristotle*. Berkeley: University of California Press, 2000.

Nietzsche, Friedrich. *Kritische Studienausgabe*. Edited by Giorgio Colli and Mazzino Montinari, 15 vols. Munich: Deutscher Taschenbuch Verlag, 1980.

Nightingale, Andrea Wilson. *Genres in Dialogue: Plato and the Construct of Philosophy*. Cambridge: Cambridge University Press, 1995.

———. *Spectacles of Truth in Classical Greek Philosophy: Theoria in Its Cultural Context*. Cambridge: Cambridge University Press, 2004.

Nussbaum, Martha C. "The Capability of Philosophy: An Interview with Martha C. Nussbaum," conducted by Jeffrey Williams, *The Minnesota Review* (Winter/Spring 2009): 71–72: 63–86.

———. "Emotions as Judgments of Value: A Philosophical Dialogue." In *Philosophical Dialogues*. Edited by E. S. Shaffer. *Comparative Criticism* 20 (1998): 33–62.

———. *The Fragility of Goodness: Luck and Ethics in Greek Tragedy and Philosophy*. Cambridge: Cambridge University Press, 1986.

———. "Introduction." In *The Black Prince*, by Iris Murdoch. London: Penguin, 2003.

———. *Upheavals of Thought: The Intelligence of Emotions*. Cambridge: Cambridge University Press, 2001.

Ong, Walter J. *Orality and Literacy: The Technologization of the Word*. London: Methuen, 1982.

Pater, Walter. *Plato and Platonism*. With an introduction by Martin Golding. New York: Barnes & Noble Books, 2005.

Perrett, Roy W. "Philosophy as Farce, or Farce as Philosophy." *Philosophy* 59 (October 1984): 373–381.

Pirandello, Luigi. *On Humor*. Introduced, translated, and annotated by Antonio Illiano and Daniel P. Testa. Chapel Hill: University of North Carolina Press, 1974.

Plato. *Cratylus, Parmenides, Greater Hippias, Lesser Hippias*. With an English translation by H. N. Fowler. Cambridge: Harvard University Press, 1926.

——. *Euthyphro, Apology, Crito, Phaedo, Phaedrus*. With an English translation by Harold North Fowler. Cambridge: Harvard University Press, 1914.

——. *Laches, Protagoras, Meno, Euthydemus*. With an English translation by W. R. M. Lamb. Cambridge: Harvard University Press, 1924.

——. *Laws: Books VII–XII*. With an English translation by R. G. Bury. Cambridge: Harvard University Press, 1926.

——. *Lysis, Symposium, Gorgias*. With an English translation by W. R. M. Lamb. Cambridge: Harvard University Press, 1925.

——. *Republic: Books I–V*. With an English translation by Paul Shorey. Cambridge: Harvard University Press, 1930.

——. *Republic: Books VI–X*. With an English translation by Paul Shorey. Cambridge: Harvard University Press, 1935.

——. *The Statesman*. In *The Statesman, Philebus, Ion*. With a translation by Harold N. Fowler. Cambridge: Harvard University Press, 1925.

——. *Theaetetus, Sophist*. With a translation by Harold North Fowler. Cambridge: Harvard University Press, 1921.

——. *Timaeus, Critias, Cleitophon, Menexenus, Epistles*. With a translation by R. G. Bury. Cambridge: Harvard University Press, 1929.

Plutarch. *Lives: Alcibiades and Coriolanus, Lysander and Sulla*. Translated by Bernadotte Perrin. Cambridge: Loeb Classics Library, 1916.

Popper, Karl. *The Open Society and Its Enemies.* London: Routledge, 1945.

Puchner, Martin. "Nothing but the Truths." *Bookforum* (April-May 2009): 34.

———. *Poetry of the Revolution: Marx, Manifestos, and the Avant-Gardes.* Princeton: Princeton University Press, 2006.

———. "Sade's Theatrical Passions." *The Yale Journal of Criticism* 18: 1 (Spring 2005): 111–125.

———. *Stage Fright: Modernism, Anti-Theatricality, and Drama.* Baltimore: Johns Hopkins University Press, 2002.

———. "Staging Death." *London Review of Books* 29: 3 (February 2007): 21–22.

Rancière, Jacques. "The Emancipated Spectator." *Artforum* 45: 7 (March 2007): 271–279.

Rehm, Rush. *Greek Tragic Theatre.* London: Routledge, 1992.

Reinelt, Janelle. "Theatre and Politics: Encountering Badiou." *Performance Research*, special issue on Civility, 9: 4 (2004): 87–94.

Rokem, Freddie. *Philosophers and Thespians: Thinking Performance.* Stanford: Stanford Univeristy Press, forthcoming.

———. "The Philosopher and the Two Playwrights: Socrates, Agathon, and Aristophanes in Plato's *Symposium.*" *Theatre Survey* 49: 2 (November 2008): 239–252.

Rosen, Stanley. *The Quarrel Between Philosophy and Poetry: Studies in Ancient Thought.* New York: Routledge, 1988.

Ryle, Gilbert. *Plato's Progress.* Cambridge: Cambridge University Press, 1966.

Sade, Marquis de. *La philosophie dans le boudoir: Les instituteurs immoraux.* With a preface by Glibert Lely. Paris: Christian Bourgois Éditeur, 1972.

———. *Œuvres Complètes*, XXXII. Théâtre I. Paris: Jean-Jacques Pauvert, 1970.

Sartre, Jean-Paul. *Being and Nothingness: A Phenomenological Essay on Ontology.* Translated and with an introduction by Hazel E. Barnes. New

York: Washington Square Press, 1992.

——. *Nausea*. Translated from the French by Lloyd Alexander, introduction by Hayden Carruth. New York: New Directions, 1964.

——. *No Exit and Three Other Plays*. New York: Vintage Books, 1989. Sayre, Kenneth M. *Plato's Literary Garden: How to Read a Platonic Dialogue*. Notre Dame: University of Notre Dame, 1995.

Scarry, Elaine *On Beauty and Being Just*. Princeton: Princeton University Press, 1999.

——. *Dreaming by the Book*. New York: Farrar, Straus, and Giroux, 1999. Schleiermacher, Friedrich. *Platon*, Sämtliche Werke, 6 vols. Edited by Ernesto Grassi. Hamburg: Rowohlt, 1957.

——. *Schleiermacher's Introductions to the Dialogues of Plato*,. Translated by William Dobson. Cambridge: J. & J. J. Deighton, 1836.

Shaw, Bernard. *Back to Methuselah: A Metabiological Pentateuch*. Revised edition with a postscript. Oxford: Oxford University Press, 1947.

——. *Bernard Shaw:* Man and Superman *and* Saint Joan*: A Casebook*. Edited by A. M. Gibbs. London: Macmillan, 1992.

——. *George Bernard Shaw: Last Plays*. Under the editorial supervision of Dan H. Laurence. London: Penguin Books, 1974.

——. *Plays by George Bernard Shaw: Mrs. Warren's Profession, Arms and the Man, Candida, Man and Superman*. With a Foreword by Eric Bentley. New York: Signet, 1960.

——. *Pygmalion*. New York: Dover, 1994.

——. *Shakes versus Shav*. In *George Bernard Shaw: Last Plays*. Under the editorial supervision of Dan H. Laurence. London: Penguin Books, 1974.

Sloterdijk, Peter. *Thinker on Stage: Nietzsche's Materialism*. Translated by Jamie Owen Daniel, foreword by Jochen Schulte-Sasse. Minneapolis: University of Minnesota Press, 1989.

States, Bert O. *Irony and Drama: A Poetics*. Ithaca: Cornell University Press, 1971.

Steiner, George. *Antigones*. New Haven: Yale University Press, 1996.

———. *The Death of Tragedy*. New York, Knopf, 1961.

Strauss, Leo. *Studies in Platonic Political Philosophy*. With an introduction by Thomas L. Pangle. Chicago: University of Chicago Press, 1983.

Steveni, Michael. "The Root of Art Education: Literary Sources." *Journal of Aesthetic Education* 15: 1 (January 1981).

Stoppard, Tom. *Jumpers*. New York: Grove, 1972.

———. "'The Invention of Love': An exchange." *New York Review of Books* 47: 14 (September 2000).

———. "On 'The Invention of Love': Another Exchange." *New York Review of Books* 47: 16 (October 2000).

———. *Rosencrantz and Guildenstern Are Dead, Jumpers, Travesties: A Casebook*. Edited by T. Bareham. London: Macmillan, 1990.

Tilgher, Adriano. *Relativisti Contemporanei*. Rome: Libreria di Scienze e Lettere, 1921.

Turner, Henry S. *Shakespeare's Double Helix*. London: Continuum, 2007.

Voltaire. "Dix-Huitième Lettres sur la Tragedie." In *Lettres écrites de Londres sur les Anglois et autres sujects*. Basel: W. Bowyer, 1734.

Weber, Samuel. *Theatricality as Medium*. New York: Fordham University Press, 2004.

White, Hayden. *Metahistory: The Historical Imagination in Nineteenth-Century Europe*. Baltimore: Johns Hopkins University Press, 1973.

White, John J. *Brecht's Dramatic Theory*. Rochester, NY: Camden House, 2004.

Whitehead, Alfred North. *Process and Reality*. New York: Macmillan, 2009.

Wilde, Oscar. *The Artist as Critic: Critical Writings of Oscar Wilde*. Edited by Richard Ellmann. Chicago: University of Chicago Press, 1982.

——. *The Complete Letters of Oscar Wilde*. Edited by Merlin Holland and Rupert Hart-Davis. New York, Henry Holt, 2000.

——. *Complete Works of Oscar Wilde*. With an introduction by Vyvyan Holland. London: Collins, 1989.

——. *Salomé: drame en un acte* in *Salome and Other Plays*. With an introduction by Arthur Symons. *The Complete Works of Oscar Wilde*, vol. 9. New York: Doubleday, 1923.

Wilson, Emily. *The Death of Socrates*. Cambridge: Harvard University Press, 2007.

Witt, Mary Ann Frese. *The Search for Modern Tragedy: Aesthetic Fascism in Italy and France*. Ithaca: Cornell University Press, 2001.

Wittgenstein, Ludwig. *Bemerkungen über die Grundlagen der Mathematik. Werkausgabe 6*. Edited by G. E. M. Ascombe, Rush Rheese, and G. H. von Wright. Frankfurt am Main: Suhrkamp, 1989.

——. *Tractatus Logico-Philosophicus*, in *Werkausgabe*, vol. 1. Frankfurt am Main: Suhrkamp, 1989.

索 引

（索引页码为原著页码，即本书边码）

A. J. 艾尔（A. J. Ayer） 114—115

《W. H. 先生的肖像》（*The Portrait of Mr. W. H.*） 83

阿贝尔，莱昂内尔（Lionel Abel） 48—49，100，104，226n7

阿波罗（Apollo） 47，139

阿狄森，约瑟夫（Joseph Addison），《加图》（*Cato*） 60—61

阿多诺，西奥多（Theodor Adorno） 150，228n7

阿尔托，安东南（Antonin Altaud） 74，169—170，193，233n153

《阿伽门农》（*Agamemnon*） 179

阿加森（Agathon） 17，19，53，71，80

《阿卡斯托斯》（*Acastos*） 177—180

阿里埃蒂，詹姆斯（James A. Arieti） 213n26

阿里斯托芬（Aristophanes）

　　与苏格拉底戏剧 57，62，64—70，78—80

　　与同性恋 43，44

埃斯库罗斯（Aeschylus） 139

埃斯林，马丁（Martin Esslin）《荒谬剧场》（*The Theatre of the Absurd*） 149—150

艾米亚斯，布希（Bushe Amyas），《一首戏剧诗》（*Dramatic Poem*） 41—42

艾默生，拉尔夫·瓦尔多（Ralph Waldo Emerson） 33，143

爱（Love） 17—19，24，42—46，50，61，83，114，156，180—185，188.

　　亦见于柏拉图《会饮篇》

《爱的发明》（*The Invention of Love*） 113，226n94

爱神（Eros） 23，178—179，214n36

安德森，麦克斯韦尔（Anderson Maxwell）
 《雅典的光脚人》（A Barefoot In Athens） 45—46

《安提戈涅》（Antigone） 45，128，131，135，137

案头戏剧（Closet Drama） 7，52，56，62，73，75，123，125

昂，沃尔特·J（Walter J. Ong） 29，215n57，216n71

奥尔巴赫，埃里希（Erich Auerbach） 181

奥古斯丁，圣（St. Augustine） 41，181，184

奥特威，托马斯（Thomas Otway），《亚西比德》（Alcibiades） 51，60

巴丢，阿兰（Allan Badieu）
 《存在与事件》（Being and Event） 188—190

巴尔扎克，奥诺雷·德（Honoré de Balzac） 84

巴赫金，米哈伊尔（Mikhail Bakhtin） 20，124—125，213n32，227n3

巴克，哈利·格兰维尔（Harley Granville-Barker） 97

巴勒姆，弗朗西斯·福斯特（Francis Foster Barham），《苏格拉底：五幕悲剧》
 （Socrates: A Tragedy in Five Acts） 47，61—63

巴里斯，乔纳斯（Jonas Barish） 212

《巴门尼德篇》（Parmenides） 31—32，195，197

巴萨，佩德罗·卡尔德隆·德·拉（Pedro Calderón de la Barca），《人生如梦》
 （Life Is a Dream） 105，161

巴特勒，朱迪斯（Judith Butler） 85

百老汇（Broadway），45，75

柏拉图（Plato）
 柏拉图学院（The Academy of Plato） 7，28，37—38，216n69
 柏拉图与美学 83—86，92，103，176
 柏拉图与同性恋 42—44，79，83

《柏拉图与柏拉图主义》（Plato and Platonism） 84

邦维尔，西奥多·德（Théodore de Banville），《苏格拉底与其妻子》（Socrates and His Wife） 68—69，222n84

《悲剧》（Travesties） 113

《悲剧的诞生》（The Birth of Tragedy） 138—141

伯克与尼采　164

　　布莱希特与尼采　111

悲情剧（Melodrama）　62，102，109，111，139

贝克特，安德鲁（Andrew Becket），《苏格拉底：一首以古希腊悲剧为模型的戏剧诗》（*Socrates: A dramatic poem written on the model of the ancient Greek tragedy*）　55—57

贝克特，塞缪尔（Samuel Becket）　149—150，189，135n42

本特利，埃里克（Eric Bentley），《身为思想家的剧作家》（*The Playwright as Thinker*）　93

本雅明，沃尔特（Walter Benjamin）　106，112

本质与表象（Essence vs. appearance）　98，122，148—151，155，157—158，186—187，227n99

比才，乔治（George Bizet）　138

比尔博姆，马克斯（Max Beerbohm）　95

比尔兹利，奥布里（Aubrey Beardsley）　89，99

比亚特，A. S（A. S. Byatt）　177，180

笔名（Pseudonyms）　88—89，130，228n19

辩证法（Dialectics）

　　伯克　164，231n118

　　布莱希特　107

　　黑格尔　129，137

　　克尔凯郭尔　128—130，137—138

　　萧伯纳　95，113

表现主义（Expressionism）　79—80，82

波普尔，卡尔（Karl Popper），《开放社会及其敌人》（*Open Society and its Enemies*）　46

伯恩哈特，萨拉（Sarah Bernhardt）　88

伯格森，亨利（HenriBergson）　64，94，102—103，167，187

伯克，肯尼斯（Kenneth Burke），8，162—171，231n118，232n122

伯克利，乔治（George Berkeley）　121，163

伯罗奔尼撒战争（Peloponnesian War）　43，54，80

泊松，菲利普（Philippe Poisson），《亚西比德：三幕喜剧》（*Alcibiades: A*

索　引　363

Comedy in Three Acts）66—67, 219n38

布莱希特，贝托尔特（Bertolt Brecht）7, 45, 51, 77, 82, 106—112, 216n72, 235n42

布隆代尔，鲁比（Ruby Blondell）213

布鲁门伯格，汉斯（Hans Blumenberg）16

布鲁诺，乔达诺（Bruno, Giordano），121

布鲁斯坦，罗伯特（Robert Brustein），223n3

布伦顿，霍华德（Howard Brenton），《血色诗集》（Bloody Poetry）49

参与（Participation 或者 methexis） viii, 33

超人（元人类）（Superman or meta-man）93—94, 144

沉思（Contemplation）6, 87, 93—94, 134, 136—137

《重复》（Repetition）128, 133, 167

重复（Repetition）91, 128, 133, 145, 177—171, 186—187

《存在与虚无》（Being and Nothingness）189

存在主义（Existentialism）122—123, 148—162, 174—176

达尔文，查尔斯（Charles Darwin）74, 93, 94, 109

《大胆妈妈》》（Mother Courage）107

大卫，雅克-路易斯（Jacques-Louis David），《苏格拉底之死》（The Death of Socrates）39, 198

但丁（Dante），《以色列狮子》（Il Convito）38

道德哲学（Moral philosophy）
 布莱希特的道德哲学 111
 道德哲学与反剧场性偏见 7
 道德哲学与角色 21
 道德哲学与戏剧性柏拉图主义 195—196
 黑格尔的道德哲学 128
 默多克的道德哲学 174—177
 尼采的道德哲学 139
 斯托帕德的道德哲学 113—116
 苏格拉底戏剧的道德哲学 53—56, 60, 67

王尔德的道德哲学　85，89

道格拉斯，艾尔弗雷德（Lord Alfred Douglas）　83，89—90

道具（Props）　74，96，117—118

《道连·格雷的画像》（*The Picture of Dorian Gray*）　86—88

德尔维尔，让（Jean Delville），《柏拉图学院》（*The School of Plato*）　43

德拉吉，安东尼奥（Antonio Draghi），《忍耐的苏格拉底》（*The Patient Socrates*）　69

德勒兹，吉尔（Gilles Deleuze）　8，34，162，166—171，186—188，192—193

德里达，雅克（Jacques Derrida），《格拉斯》（*Glas*）　155，175，186，198

《等待戈多》（*Waiting For Godot*）　119，150

狄奥尼修斯（Dionysius）　105，139

狄奥尼修斯剧场（Dionysius Theater）　3—4，26，32

狄奥提玛（Diotima）　18，23，25，175—176，181—182

狄德罗，丹尼斯（Denis Diderot）　6，45，87，110，121，192

狄更斯，查尔斯（Charles Dickens）　84

笛卡尔，勒内（René Descartes）　166，184

第欧根尼（Diogenes）　59

《第七封信》（*Seventh Letter*）　47

蒂尔盖尔，阿德里亚诺（Adriano Tilgher）　103

《蒂迈欧篇》（*Timaeus*）　38，47

颠覆（Reversal）　25，100

典型角色（Exemplary Character）　12—13，22—23，50，79，137

东方主义（Orientalism）　91

《动机语法》（*A Grammar of Motives*），163—166

洞穴寓言（The Cave parable）　vii

　　奥斯卡·王尔德　87—88，90，92

　　巴丢　186—188

　　柏拉图　5—6，12，31

　　加缪　155，161

　　见于苏格拉底戏剧　47—50，62

　　见于戏剧性柏拉图主义　194

　　见于现代戏剧　73，75

索引　365

克尔凯郭尔　122，134—135

　　默多克　178—179

　　南丁格尔　211n9

　　尼采　145，149

　　皮兰德娄　100—101，105

　　萧伯纳　97—99

对话主义（Dialogism）　124

《俄狄浦斯》（*Oedipus*）　58

《俄狄浦斯王》（*King Oedipus*）　25，54，142

俄利根（Origen）　41

厄皮卡玛斯（Epicharmus）　4

《恶心》（*Nausea*）　153

《谔谔之人》（*The Nay-Sayer*）　111

恩培多克勒斯（Empedocles）　138，142—143，147，168

法国大革命（French Revolution）　42，48，67，70—71

法西斯主义（Fascism）　110

《反俄狄浦斯》（*Anti-Oedipus*）　170

反讽（Irony）　116，126—131，134，177，232n118，233n8

《反讽的概念》（*The Concept of Irony*）　125—127，129

反剧场主义（Anti-theatricalism）　73，122

　　巴丢　190

　　布莱希特　110

　　存在主义（extentialism）　157—158

　　凯泽　81—82

　　克尔凯郭尔　137

　　尼采　141—142

反英雄（antihero）　16，20，80

《非理性主义手册》（*Handbook of Inaethectics*）　190，235n42

非行动（Inact）　87—89，95，119

菲茨杰拉德，F. 斯科特（F. Scott Fitzgerald），《人间天堂》（*This Side of Paradise*）

125

《菲利布篇》（*Philebus*） 19—20

《斐德罗篇》（*Phaedrus*） 17，28—29，47，70，80，183

《斐多篇》（*Phaedo*） 9—19，25，32，38，47—48，56，60—61，70，71，81，99，106，127，139，215n48

费尔巴哈，安瑟伦（Anselm Feuerbach），《柏拉图的会饮篇》（*Plato's Symposium*） 40

费奇诺，马西里奥（Marsilio Ficino） 83，128，176，192

《德·爱茉莉》 37—39，217n2

弗莱恩，迈克尔（Michael Frayn）《哥本哈根》（*Copenhagen*） 93

《弗兰肯斯坦》（*Frankenstein*） 49

弗雷泽，詹姆斯（James Frazer）《金枝》，163

弗里德尔，埃贡（Egon Friedell） 95

弗洛伊德，西格蒙德（Sigmund Freud） 170，184，192

伏尔泰（Voltaire）

福柯，米歇尔（Michel Foucault） 22，34，83，168—169，193，219n36

福斯，埃莉诺（Elinor Fuchs） 105

复仇悲剧（Revenge Tragedy） 10，51，54—56，97，105

复调（Heteroglossia） 124

富兰克林，本杰明（Benjamin Franklin） 60

《高尔吉亚篇》（*Gorgias*） 18

《大希庇阿斯篇》（Greater Hippias） 27

《高加索灰阑记》（*The Caucasian Chalk Circle*） 107

批评性观察家（Critical Observer） 153

戈尔多尼，卡洛（Carlo Goldoni），《乡村哲学家》（*The Country Philospherc*） 64

戈尔，亚历山大（Alexander Goehr），《影子戏》（*Shadowplay*） 49

歌德，约翰·沃尔夫冈（Johann Wolfgang Goethe） 143

《浮士德》（*Faust*） 110

歌剧（Opera），见于苏格拉底歌剧《奥普西斯》 26

格鲁伯，威廉·E（William E. Gruber） 226

格罗弗，亨利·蒙塔古（Henry Montague Grover），《苏格拉底：一首戏剧诗》

索　引　367

（*Socrates: A Dramatic Poem*）42

格言（Aphorism）85，92，95

个性化（Personalization）24，164

《共和国》（*Republic*）5，9，12，20，23，27，32，80，83—85，105，108，178—179，181，183，186，188

贡布里希，恩斯特（Ernst Gombrich）181

《购买黄铜》（*Messingkauf*）107—112

古典主义（Classicism）39，60

瓜塔里，弗利克斯（Félix Guattari）170—171

《关于大英民族的信》（*Letters Concerning the English Nation*）60

观察者（Observer）27—29，111，129，135—137，153，216n72

观众（Audience）

 大与小　21，28，56

 敌对者　6

 动物　145

 难以掌控　18

《闺房哲学》（*Philosophy in the Boudoir*）42—43

《诡辩篇》（*Sophist*）23，167

鬼魂（Ghost）63，97 亦见于《阴影》

国家（The State）45，61，191—192

哈多，皮埃尔（Pièrre Hadot）214n36，219n36

哈夫洛克，埃里克（Eric Havelock）29

《哈姆雷特》（*Hamlet*）59，86

 斯托帕德论莎士比亚　113

 萧伯纳论莎士比亚　98—99

海德格尔，马丁（Martin Heidegger）151，153，157，175，186，188—190，233n8

《海德维格与发怒的英奇》（*Hedwig and the Angry Inch*）44

豪斯曼（A. E. Housman）113，226n94

豪斯曼，劳伦斯（Laurence Housman）113

合唱（Chorus）21，26，28，56，58，69，138，140—142

合唱指挥（Choregus） 4

《何为哲学？》（*What is Philosophy?*） 171

荷马（Homer） 5，10，15—16，22，26，29，32，42，48，183

赫拉克利特（Heracleitus） 30—31，216n73

赫斯科维茨，大卫（David Herskovits） 76，213n33

黑尔，内森（Nathan Hale） 61

黑格尔，乔治·弗里德里克·威廉（Georg Friedrich Wilhelm Hegel）

 伯克 163—164

 德勒兹 166—168

 德里达 155

 克尔凯郭尔 128—131，137，228n7

 默多克 176

《黑王子》（*The Black Prince*） 177

亨利，帕特里克（Patrick Henry） 60

《亨利四世》（*Henty IV*） 104—105

亨廷顿，塞缪尔（Samuel Huntington） 197

后结构主义（Post-structuralism） 175，188，195—196

胡塞尔，埃德蒙德（Edmund Husserl） 151

怀特海，阿尔佛雷德·诺斯（Alfred North Whitehead） 39—40

怀特，海登（Hayden White） 231n118

《幻想喜剧》（*L'Illusion Comique*） 49

荒诞的剧场（Theatre of the Absurd），见于艾思林

《谎言的衰朽》（*The Decay of Lying*） 84—87

《回忆苏格拉底》（*Memorabilia*） 24

《会饮篇》（*Symposium*） 10，17—19，22—25，32，37—38，40—44，53，64—65，70，76，80—81，83，106，128，148，175，177—182，186

惠特曼，沃尔特（Walt Whitman） 181

《火与太阳》（*The Fire and the Sun*） 76

机械（Machine） 62，110，170，186

极权主义（Totalitarianism） 45—46

记忆（Memory） 27—28

索 引 369

济慈，约翰（John Keats） 83

加里克，大卫（David Garrick） 55

加缪，艾尔伯特（Albert Camus） 8，122—123，148—151，155—162

《伽利略转》（*The Life of Galileo Galilei*） 107

间离效果（Estrangement effect），107—108

角色转换（Role switching） 23—24，27，29，50

教育（Education） 6—7，28—29，178

教育剧（lehrstucke） 29，111

《教育戏剧》（*Lehrstücke*） 29，111

接受（Reception） 108，133—134，137，216n69

《结束非科学后记》（*Concluding Unscientifific Postscript*） 127

　　德勒兹 167，168—171

　　《非此即彼》（*Either/Or*） 128—138，143

　　《恐惧与颤栗》（*Fear and Trembling*） 128，168

进化（Evolution） 93—96，113—146

《经济论》（*Oeconomicus*） 215n56

经验（Experience）

　　柏拉图 13—15

　　布莱希特 109

　　存在主义 148，153，157

　　反柏拉图主义 34

　　克尔凯郭尔 122

　　默多克 176

　　尼采 138，146—148

　　努斯鲍姆 180，183—185

精神分析（Psychoanalysis），见于弗洛伊德

《精神现象学》（*Phenomenology of the Spirit*） 128

景观（Spectacle） 5，74，81，119，133—134，144，153

《酒后吐真言》（*In Vino Veritas*） 128

　　出版背景 228n19

　　尼采 141—143

《酒神的伴侣》（*The Bacchae*） 105

拉尔修，第欧根尼 4, 53, 214n41
具象（Embodiment） 20, 34, 156
剧场（Theatron） 6, 29, 122, 130—131, 133
剧场暴政（Theatrocracy） 26, 28, 56, 141, 153
《剧场狂想曲》（*Rhapsody* for *the Theatre*） 191—192, 235n45

卡恩，查尔斯（Charles Kahn） 211n2, 213n28
卡尔纳普，鲁多夫（Rudolf Carnap） 175, 195
卡尔森，马尔文（Marvinarlson） 227n3
卡夫卡，弗朗茨（Franz Kafka） 159
《卡里古拉》（*Caligula*） 159—162
《卡门》（*Carmen*） 142
卡诺瓦，安东尼奥（Antonio Canova），《苏格拉底在波提狄亚拯救了亚西比德》
 （*Socrates Saves Alcibiades at Potidea*） 51—52
凯奇，约翰，（John Cage），《苏格拉底》（*Socrate*） 74, 218n27
凯泽，乔治（Georg Kaiser） 7, 51, 75, 79—82, 85, 87, 94
康德，伊曼纽尔（Immanuel Kant） 84—85, 117, 163
康福德，F. M（F. M. Cornford） 212
康托尔，乔治（Georg Cantor） 188
考夫曼，萨拉（Sarah Kofman） 129, 214n38
考特曼，保罗·A（Paul A. Kottman） 212n12
柯尼希，约翰·乌尔里希（Johann Ulrich König），《忍耐的苏格拉底》（*The Patient Socrates*） 69
科恩哈勃，大卫（David Kornhaber） 223n14
科尔内耶，皮埃尔（Pierre Corneille） 58
科洛，让-玛丽（Jean-Marie Collot） 45—46, 70—71, 217n10
科学（Science） 84, 93, 107—109, 147, 231n97
克尔凯郭尔，索伦（Søren Kierkegaard） 119, 122—123, 125—138
 伯克 164
 存在主义 148—149, 151, 153, 155—157
《克拉底鲁篇》（*Cratylus*） 216n73
 柏拉图的文学批判 28—30

索 引　371

克拉多克，托马斯（Thomas Cradock），《苏格拉底之死》（*The Death of Socrates*） 61

克莱，迪斯金（Diskin Clay） 213

克兰，班诺特·康斯坦特科（Benoit Constant Coquelin） 68

克雷伯，阿曼达（Amanda Claybaugh） 224n29

克雷格，爱德华·戈登（Edward Gordon Craig） 88，110

克里奇利，西蒙（Simon Critchley） 215n51

《克里托篇》（*Crito*） 10，99

库珀，约翰·吉尔伯特（John Gilbert Cooper），《苏格拉底传》（*The Life of Socrates*） 53

库萨，尼古拉斯·冯（Nikolaus von Cusa） 171

《快乐的科学》（*Gay Science*） 147

 克尔凯郭尔与尼采 122—124

 论柏拉图戏剧 29

 论舞蹈 142—144

 默多克与尼采 177

 努斯鲍姆与尼采 181

 皮兰德娄与尼采 102

 斯特林堡与尼采 77，79

 萧伯纳与尼采 93—94

狂想曲（Rhapsody） 27，29，32，140，191

拉尔修，第欧根尼（Diogenes Laertius）

 柏拉图、苏格拉底传（Biographies of Plato and Socrates） 3—4，9

 论苏格拉底对话（on the Socratic dialogue） 10，21，213n48

 为剧作家所用（used by Playwrights） 15，40，43，48，50，53，69

 为哲学家所用（used by philosophers） 138

拉辛，让（Jean Racine） 58

来世（Afterlife） 96

 柏拉图戏剧中的来世形象 10

 克尔凯郭尔的来世形式 135—136

 努斯鲍姆的来世观念 183—185

萨特的来世情境　153—154

　　斯托帕德的相对主义来世观念　118—119

　　萧伯纳剧中剧的来世，96—98

莱布尼茨，戈特弗里德·威廉（Gottfried Wilhelm Leibniz）　57，163，167

莱内尔特，加内尔（Janelle Reinelt）　234n25

莱因哈特，马克斯（Max Reinhardt）　74

赖尔，吉尔伯特（Gilbert Ryle）　215n62

兰雅，罗蒂（Lotte Lenya）　45

朗，弗里茨（Fritz Lang）《大都会》　79

浪漫主义（Romanticism）　39，49，67，80，83，92，221n70

《老实人》（Candide）　57—58

勒尼奥，让·巴普蒂斯特（Jean Baptiste Regnault），《苏格拉底把飘飘欲仙的亚西比德从丰满的胸脯上拽下来》（Socrates Dragging Alcibiades from the Brest of Voluptuous Pleasure）　44

雷姆，拉什（Rush Rehm）　213n19

理查兹（I. A. Richards）　75

理论（Theoria）　211n9

理想主义（Idealism）　8，14，33—35，42，74，198

　　伯克的理想主义　163

　　布莱希特的理想主义　112

　　浪漫主义　39

　　默多克的理想主义　173—174，176

　　尼采的理想主义　145—148

　　努斯鲍姆的理想主义　181—182

　　萧伯纳的理想主义　92，94

《力士参孙》（Samson Agonistes）　56

《历史哲学》（Philosophy of History）　129

　　斯特林堡　79

例外（Exception）　188—189，196，198

灵魂（Soul）　11—14，18，20，22，25，56，87—88，99

流放（Exile）

　　柏拉图主义者　38

　　　　布莱希特　107

　　　　伏尔泰　58

　　　　苏格拉底的回绝　45—46，61

　　　　亚西比德　51

《六个人物》(Six Characters)　101—104

卢梭，让-雅克（Jean-Jacques Rousseau）　45，48，60，184，221n69

卢西恩（Lucian）　6

《吕西斯篇》(Lysis)　27，214n37

《律法篇》(Laws)　5

伦理学（Ethics）　197

　　　　加缪　156

　　　　克尔凯郭尔　129—130，136—137

　　　　默多克　174—177

　　　　尼采　146

　　　　努斯鲍姆　181

　　　　斯托帕德　116

　　　　苏格拉底　42

《论剧场》(On Theatre)　67

罗伯斯庇尔，马克西米利安（Maximilien Robespierre）　67，70—71

罗德，欧文（Erwin Rohde）　143

罗凯姆，弗雷迪（Freddie Rokem）　212n12

罗科，安东尼奥（Antonio Rocco），《求学的年轻亚西比德》(The Young Alcibiades at School)　42

罗塞蒂，但丁·加布里埃尔（Dante Gabriel Rossetti）　99

罗森，查尔斯（Charles Rosen）　233n8

《罗森克兰茨和吉尔登斯特恩之死》(Rosencrantz and Guildenstern are Dead)　113

马克思，卡尔（karl Marx），《共产党宣言》(The Communist Manifesto)　163

马拉美，斯特芬（Stéphane Mallarmé）　91，171，189—190，235n42

　　　"掷骰子"（A Throw of Dice）　189

马戏团（Circus）　143—144

曼，托马斯（Thomas Mann） 125

梅特林克，毛里斯（Maurice Maeterlinck） 88

美（Beauty）

 柏拉图 18，27—28

 默多克 174，176

 努斯鲍姆 182

 司凯丽 176

 由剧作家激发的美 42，47

美第奇，柯西莫·德（Cosimo de'Medici） 37，39

美第奇，洛伦佐（Lorenzo de'Medici） 37

美国革命（American Revolution） 57

门德尔松，丹尼尔（Daniel Mendelsohn） 226n94

蒙克，克里斯托弗（Christoph Menke） 228n23

《梦的戏剧》（*A Dream Play*） 77

米尔顿，约翰（JohnMilton） 10，56—58，60—62，68

米勒，乔纳森（Jonathan Miller） 76

米迈悉斯（Mimesis） 32—33，119，181，189—190

《密室》（*No Exit*） 119

面具（Mask） 86，101，116，131—137，157—158，168—169，179

民主（Democracy） 11，22，28，44—46，73，110，213n19，216n72

模仿（Imitation），见于"米迈悉斯"

摩尔，G. E（G. E. Moore） 113—119，174—175，227n79，227n99

摩西（Moses） 77—78

《魔笛》（*The Magic Flute*） 63

《陌生人》（*The Stranger*） 159

莫利纳，蒂尔索·德（Tirso de Molina） 157

莫利图斯（Melitus） 24，50—51，54—55，61，69，71

莫诺松，萨拉（Sara Monoson） 213n19，216n72

莫西尔，路易斯–斯巴斯蒂安（Louis-Sebastien Mercier） 67—68

莫扎特，沃尔夫冈·阿马迪乌斯（Mozart, Wolfgang Amadeus）

墨索里尼（Mussolini） 103—104 亦见于法西斯主义

默多克，艾里斯（Iris Murdoch） 8，123，174—180

索引 375

默里，沃尔特和基恩，托马斯（Walter Murray and Thomas Kean） 60
木偶（Puppets） 5—6，10，16，88，95，99，161，211n8
《牧神的午后》（*Afternoon of a Faun*） 190
《穆罕默德》（*Mohammed*） 58
穆西尼，路易吉（Luigi Mussini），《庆祝柏拉图诞辰》（*Celebration of Plato's Birthday, 1474*） 37—39，217n2

拿破仑（Napoleon） 48，164，168
内斯特罗伊，约翰（Johann Nestroy），《护身符》（*Der Talisman*） 133
南丁格尔，安德里亚·威尔森（Andrea Wilson Nightingale） 211n9，212n13
南希，让·卢克（Jean Luc Nancy），《语料库》（*Corpus*） 194
尼采，弗里德里克（Friedrich Nietzsche） 138—148，194—196
 巴丢与尼采 186，190
 尼采的反柏拉图主义 8，33
尼哈马斯，亚历山大（Alexander Nehamas） 215n53
尼克罗·米诺多（Nicolò Minato），《忍耐的苏格拉底》（*The Patient Socrates*） 69
粘西比（Xanthippe） 16，45，50—51，54，59，63，67—68，75，78，99
努斯鲍姆，玛莎（Martha Nussbaum） 119，174，180—185
《诺诺之人》（*The Yea-Sayer*） 111

欧里庇得斯（Euripides）
 与悲剧 15
 与苏格拉底戏剧 53—54，62
偶发事件（Happenings） 74
偶然性（Contingency） 80，117—118，183，186—187

帕西诺，阿尔（Al Pacino） 89
帕伊谢洛，乔瓦尼（Giovanni Paisiello），《想象中的苏格拉底》（*Imaginary Socrates*） 70
排练（Rehearsal） 100—101，117，169
《皮格马利翁》（*Pygmalion*） 95
皮兰德娄，路易吉（Luigi Pirandello） 7，73，82，100—105，112—113，119，

155，161
普遍性（Universals） 173，186，188，194，197—198，232n122
普鲁塔克（Plutarch） 51，220n39
《普罗泰戈拉篇》（*Protagoras*） 183

启蒙运动（Enlightenment） 42，45—46，56—58，70
《千岁人》（*Back to Methuselah*） 93—94
乔维特，本杰明（Benjamin Jowett） 43
乔伊斯，詹姆斯（James Joyce） 181—182
乔治，斯特凡（Stefan George） 43
巧合（Coincidence） 118—119
切斯特顿，G. K（G. K. Chesterton） 93
清教徒（Puritans） 61，78
情感（Emotion） 20，26，28，55，106—110，180—185
《情感判断价值》（*Emotions as Judgments of Value*） 183—185
囚犯（Prisoner），见于洞穴寓言
《区别与重复》（*Difference and Repetition*） 166—171
权力意志（Will to Power） 146

热奈特，让（Jean Genet） 149，154—155，161
《人与超人》（*Man and Superman*） 73
认识（Recognition） 25，105，159—160
肉体主义（Corporealism） 193—196，198

萨德，马奎斯·德（Marquis de Sade） 159，217n12
萨蒂，埃里克（Erik Satie），《苏格拉底：三部交响曲》（*Socrates*） 47，218n27
萨特，让-保罗（Jean-Paul Sartre） 8，122—123，148—156，159，176
塞拉斯，皮特（Peter Sellars） 132
塞内加（Seneca） 143
塞万提斯，米格尔·德（Miguel de Cervantes），《唐璜》（*Don Quixote*） 70
赛尔，肯尼斯·M（Kenneth M. Sayre） 216n69
赛因特-皮埃尔，伯纳丁·德（Bernardin de Saint-Pierre），《苏格拉底之死》

（Death of Socrates） 48，71

《三毛钱歌剧》（The Three Penny Novel） 107

散文（Prose） 4，10，20—21，29—30，53，77，124—126，137

色诺芬（Xenophon） 21，40，50，63，140，211n2，219n37

《莎乐美》（Salomé） 88—92，99

莎士比亚，威廉（William Shakespeare） 53，55—62，67—68，71，124，212n12

《莎翁对战萧翁》（Shakes Versus Shav） 99

《善的脆弱性》（The Fragility of Goodness） 183

上升（Ascent） 柏拉图式，18，48，175，179—182，187—188

社会主义（Socialism） 87，93—94，110

《社会主义下人的灵魂》（The Soul of Man Under Socialism） 87

《申辩篇》（Apology） 9，10，16，34，48，54，57，64，65，140，214n46，218n29

 基督教化的柏拉图，见于苏格拉底是基督教先驱

 作为诗人的柏拉图 12，17，46—50，80，83，85，178—179

 作为戏剧角色的柏拉图 29，48，178—180

《身为艺术家的评论者》（The Critic as Artist） 86—89，98

神话（Myth）

 柏拉图对神话的运用 12，26，30，126

 柏拉图批判与神话 5，10，15，19—20，22—23

 苏格拉底戏剧中的神话 43—44，47，62，138

神学（Theology） 41，56，78，125—126

神谕（Oracle） 54，62，70

审查（Censorship） 43，44，85，88—89

生命的力量（Life Force） 96—98

《圣·热奈特传》（Saint Genet） 154

施莱尔马赫，弗里德里克（Friedrich Schleiermacher） 212n10

施特劳斯，里奥（Leo Strauss） 218n29，219n29

施特劳斯，理查德（Richard Strauss） 89

实用主义（Pragmatism） 33

实证主义（Positivism） 39，77，84

史诗（Epic） 10，15，27，30，213n32，215n57

　　史诗剧场（Epic theater） 106—112

《世纪》（*The Century*） the，190

《世界的逻辑》（*Logics of Worlds*） 187—188

　　论马拉美 189—190

事件（Event） 112，142，182，188—192，235n47

《是这样！如果你们以为如此》（*It Is So!If You Think So*） 101

叔本华，亚瑟（Arthur Schopenhauer） 133

数学（Mathematics） 94，167，188

司徒思，乔治（George Stubbes），《柏拉图式审美对话》（*A Dialogue on Beauty in the Manner of Plato*） 47

《思想剧变》（*Upheavals of Thought*） 180—183

思想实验（Thought experiment） 5，112，117—119

斯巴达（Sparta） 44—46，79—80

斯宾塞，赫伯特（Hebert Spencer） 84

斯卡里，伊莱恩（Elaine Scarry） 176，229n50

斯洛特迪克，皮特（Peter Sloterdijk） 230n78

斯佩贝尔，马内斯（Manès Sperber），《苏格拉底：罗马人、戏剧与论文》（*Sokrates: Roman, Drama, Essay*） 46，75

斯坦纳，乔治（George Steiner） 129，221n61

斯坦尼斯拉夫斯基，康斯坦丁（Konstantin Stanislavski） 74

斯特茨，伯特·O（Bert O. States） 232n118

斯特林堡，奥古斯特（August Strindberg） 76—78，82，98，112

斯托克，查尔斯·沃顿（Charles Wharton Stork），《亚西比德：伟大时代的雅典戏剧》（*Alcibiades: A Play of Athens in the Great Age*） 65

斯托帕德，汤姆（Tom Stoppard） 73，82，112—119

《死者的对话》（*Dialogues of the Dead*） 119，121

《四川好人》（*The Good Person of Sezuan*） 107

　　实验戏剧（laboratory theater） 160，117

四幕剧（Tetralogies） 4

苏格拉底（Socrates）

　　基督教先驱 41—42，55—56，61，77—80，147，176

索引　379

苏格拉底歌剧　49—50，69—70

　　苏格拉底审判　9—10，16，24，42，46，52—54，61，65，71

　　苏格拉底之死　9—16，24，27，40，48，70—71，75，81，100，147

《苏格拉底聪慧之家》（*The House of Socrates the Wise*）　67—68

《苏格拉底的审判》（*The Trial of Socrates*）　42，71

《苏格拉底之死》（*Death of Socrates*）　99—100

《苏格拉底之死》（*The Death of Socrates*）　57—58，221n60

索福克勒斯（Sophocles）　53—56，62

泰勒斯（Thales）　16

《唐璜》（*Don Giovanni*）　97，131—136

唐璜（Don Juan）

　　德勒兹　169，171

　　费尔曼　229n31

　　加缪　156—158

　　克尔凯郭尔　129，131，137

　　莫扎特　97，131—135，169，229n33

　　萧伯纳　94—98，119

《特埃特图斯》（*Theaetetus*）　27，32

特勒曼，奥格尔格·菲利普（Georg Philipp Telemann），《忍耐的苏格拉底》（*The Patient Socrates*）　69

特纳，亨利（Henry Turner）　231n97

体裁（Genre）　4，9—20

　　悲喜剧混合（mixture of tragedy and comedy）　14—15，19—20，22，53，55，58—59，71，73，80，124，214n41

　　布莱希特与体裁　107，112—113

　　加缪与体裁　159

　　凯泽与体裁　80，82

　　克尔凯郭尔与体裁　127，131

　　默多克　177

　　尼采与体裁　139—143，147

　　皮兰德娄与体裁　104—105

斯托帕德与体裁　116
　　苏格拉底戏剧的体裁　40—71，75
　　体裁理论　123—125
　　萧伯纳与体裁　93—94，97
《天然气》（*Gas*）　81
调侃（Ridicule）　5，50，101
《跳跃者们》（*Jumpers*）　113—119，174，227n99
同性恋（Homosexuality）　43，79，83
偷窥（Voyeurism）　152—153
陀思妥耶夫斯基，费奥多（Fyodor Dostoevsky）　125，156，159

瓦格纳，理查德（Richard Wagner）　123，138—144，164，169，190，233n154
《瓦格纳事件》（*The Case of Wagner*）　141—142
　　存在主义与尼采　148—151，153，156，159
　　德勒兹与尼采　167—171
王尔德，奥斯卡（Oscar Wilde）　43，82—92，113
威尔森，艾米丽（Emily Wilson）　212n16，217n4
《微言历史》（*Historical Miniatures*）　77
韦伯，塞缪尔（Samuel Weber）　212n12
唯物主义（Materialism）　14，19，33—34，39，74，77，84，111，118，148，
　　167，174
维吉尔（Virgil），《田园诗》（*Georgics*）　60—61
维特根斯坦，路德维希（Ludwig Wittgenstein）　22，34，114，116，175，182，
　　184，186—187，195—196，198
维特，玛丽·安（Mary Ann Witt）　103，225n72，226n73
未来主义（Futurism）　79
文士，尤金（Eugène Scribe），《初恋》（*First Love*）　131，133—134
文学戏剧（Literary drama）　29—30，88，140—142，215n57
《文学形式哲学》（*The Philosophy of Literary Form*），162—164
沃尔特，罗伯特（Walter Robert），《伟大的助产术》（*The Great Art of Midwifery*）
　　65，71
沃尔特·佩特（Walter Pater）　84—85，176

《乌托邦海岸》(*The Coast of Utopia*) 113
无常(Ephemerality) 157—159
舞蹈(Dance)
 巴丢 190—191
 柏拉图 29
 伯克 163
 德勒兹 168—169
 加缪 161
 尼采 138—144
 莎乐美 89—92

《西西弗斯神话》(*The Myth of Sisyphus*) 150, 156—161
《希波吕托斯》(*Hippolytus*) 78
 尼采 138—139
 斯特林堡 77—79
《希腊(苏格拉底)》(*Hellas (Socrates)*) 77—79
喜剧舞台哲学家(The Comic Stage Philosopher) 16, 63—71
 皮兰德娄 101—102
 斯特林堡 113—118, 226n94
 萧伯纳 95—96, 113
喜剧艺术(Commedia dell'arte) 101, 132
戏剧柏拉图主义(Dramatic Platonism) 33—35, 39, 40, 74—75, 84, 88—89, 127, 137, 147, 162, 171, 174, 182—183, 193—198
戏剧及戏剧德起源(Drama, Origin of Drama) 124, 140
戏剧节(Theater festival) 10, 26, 141, 211n9
戏剧主义(Dramatism) 162—166 亦见于伯克
夏彭蒂埃,弗朗索瓦(Francois Charpentier),《苏格拉底传》(*Life of Socrates*) 50, 62
现代主义(Modernism), vii 39, 112, 176, 189, 223n3
现实主义(Realism) 83—86, 180—183, 194, 224n29
相对论(Relativism) 30
 巴丢的相对论 185—186, 188

柏拉图的相对论　30—31

　　当代的相对论　34，195—197

　　赫拉克利特的相对论　216n73

　　默多克的相对论　174—175

　　皮兰德娄的相对论　101—105

　　斯托帕德的相对论　115—119

象征主义（Symbolism）　91

消极性（Negativity）　20，90，97，127

萧伯纳，乔治·伯纳德（George Bernard Shaw）　58，82，92—100，177

小说（The Novel）

　　布莱希特与小说　107

　　加缪的小说　156—159

　　克尔凯郭尔的小说　143

　　默多克的小说　174—177

　　尼采的小说　141

　　努斯鲍姆的小说　180—182

　　萨特的小说　153—154

　　斯特林堡的小说　77

　　王尔德的小说　84，88

　　小说的起源　124，140，227n3，230n70，20

　　小说与戏剧　123—125，75

笑声（Laughter）　15—20，64—66，95，105，118

心理图像（Mental picture）　135

辛克莱，李斯特（Lister Sinclair），《苏格拉底：三幕剧》（*Socrates: A Drama in Three Acts*）　65—66

新柏拉图主义（Neoplatonism）　35，40，47

形而上学（Metaphysics）　22，31，64，122，146，175—176，180，185—187，194，196

形式论（观念论）（Theory of forms or theory of ideas）　8，13—14，18—19，23，31—34，74，173，194—197

幸运（Luck）（命运女神：tyche）　11，183

休谟，大卫（David Hume）　121，163，167

修辞（Rhetoric） 17—18, 20, 22, 26, 28, 37, 42, 48, 90, 145, 196, 198

修昔底德（Thucydides） 54

叙事（Diegesis） vii, 32

宣言（manifesto） 81, 170, 233n153 亦见于马克思《共产党宣言》

雪莱，玛丽（Mary Shelley） 43, 217n14

雪莱，珀西·比希（Percy Bysshe Shelley） 43, 49, 217n14

哑剧（Mime） 4, 21, 33, 119, 157, 191

《雅典的丁满》（*Timon of Athens*） 59
 王尔德论莎士比亚 83, 68

《雅典的衰落》（*The Downfall of Athens*） 77

亚当斯，乔治（George Adams），《异教徒的殉道士，或苏格拉底之死》（*Heathen Martyr: Or The Death of Socrates*） 53—56

亚里士多德（Aristotle）
 角色 21—22
 论观众 26, 29
 论恐惧与怜悯 15, 20
 论苏格拉底对话 4, 10, 21
 批判 7, 53, 55, 58
 诗学 166
 为戏剧作家所用 57, 108, 112
 为哲学家所用 141, 143, 163, 166, 168, 191
 戏剧行动 24—25, 215n57
 亚里士多德（"延续的"）与现代戏剧 73, 82, 88, 99, 108, 112

亚历山大城的斐洛（Philo of Alexandria） 78

亚西比德（Alcibiades）
 柏拉图 18—19, 22—24
 布莱希特 106
 哈多 214n36
 绘画 40, 42, 44, 52
 凯泽 80—82
 默多克 179

努斯鲍姆 182—183

普鲁塔克 51，220n39

受到审查 43

斯特林堡 77—79

戏剧表演 51，55，59，65—68，219n38

与同性恋 44

作为历史人物 17

《亚西比德得偿所愿》（*Alcibiades Delivered*） 80—82

言语行为（Speech Acts） 86—87，91，123，145

演述（Orality），见于昂；哈夫洛克

演员

"利用演员" 9，74，157，159，191，194

演员批判 5，27，32，73，87—88，98，101，108—110，169

羊人剧（Satyr Drama） 4，19

《阳台》（*The Balcony*） 105

耶稣（Jesus） 43，77—78，119

《伊安篇》（*Ion*） 5，9，10，23，26

伊斯兰主义（Islamism） 38—39，58

易卜生，亨里克（Ibsen, Henrik） 74，162，223n3

影子（Shadow） 10，86，48—49，88，97—98，134—137. 亦见于《洞穴寓言》

永恒的轮回（Eternal return） 143，146—147，167 亦见于尼采

幽默（Humor） 100，103—104 亦见于喜剧

《尤里乌斯·凯撒先生轶事》（*The Affairs of Mr. Julius Caesar*） 107

与对话 73，121

《尤利西斯》（*Ulysses*） 125

《尤西弗罗篇》（*Euthyphro*） 10

犹太教神学（Jewish Theology） 78，91—92，234n9

语言哲学（Language philosophy） 115，174—175，158，187—188，195—196

预言（Prophecy） 47，143

寓言（Allegory） 131，164

元剧场（Meta-theater）

布莱希特的元剧场 107—112

索 引 385

布伦顿的元剧场　49
　　加缪的元剧场　161
　　皮兰德娄的元剧场　100—105, 113
　　莎士比亚的元剧场　54
　　斯托帕德的元剧场　113
　　萧伯纳的元剧场　95, 98
　　元剧场理论　49
　　元剧场与反剧场（anti-theater）　75
　　元剧场与现代戏剧　73
《云》（Cloud）　4, 15—16
　　柏拉图　17, 19, 25
　　克尔凯郭尔　126—127

《查拉图斯特拉如是说》（Thus Spoke Zarathustra）　143—147, 156, 159, 164, 168, 171, 190
詹姆士，亨利（Henry James），《抗议》（The Outcry）　125
哲学的剧场转向（Theatrical turn of philosophy）　8, 122—123, 193
哲学的戏剧转向（Dramatic turn of philosophy），见于剧场转向
哲学生活（Philosophical life）　12, 22
《真诚最重要》（The Importance of Being Earnest）　88—89, 98
《政治家篇》（Statesman）　23
《政治剧场》（thaeter）　119, 122
肢体语言（Gesture）
　　柏拉图　16, 27, 194
　　德勒兹　169—170
　　绘画　38, 198
　　加缪　152, 158
智者（Sophists）　22, 26, 30—31, 138, 175, 186—187, 198
《钟声》（The Bell）　177
《仲夏夜之梦》（A Midsummer Night's Dream）　221n65, 231n97
众神（Gods）
　　抽象的　42

加缪　161

　　斯特林堡　77—79

　　斯托帕德　113—115

　　死亡　79，149

　　希腊　3，22，24，77

　　印度　77

　　犹太教　91

主体性（Subjectivity）　122，127，148—149，151—154，176

装饰（Ornament）　84，89，91

《自封的哲学家》（*The Self-Proclaimed Philosopher*）　64

自然（Nature）　84—91，109，216n73，232n122

自然主义（Naturalism）　74，84，109

自杀（Suicide）　60，91，158，215n51

《自深深处》（*De Profundis*）　83

左拉，埃米尔（Émile Zola）　84

《作为道德指南的形而上学》（*Metaphysics as a Guide to Morals*）　176—177